,

安 此

補

了

我

次

美

未

如

旗

希望

牙

席

會

經

; 有

> , -

在美 樂

國

院 那 的

詳 滿 禮

的

次 ,

到 還

所 音

後 排

乎 樂

年 的

> 有 訪

會

國

似

地 ;

的 還

遨

遊 在

,

回 買

後 出

,

陸 世

續 界

給 俗 陸 第 往

報 音

的

音 驗 週 充 ill

見

,

音樂 機

府的

, 天

中外音樂家

•

團的 ,

音樂 是繞 ,

會議 章雜

的 誌 議 國

音

不

的威 開

況 有 ,幾 下

視 遊

訪

,

愉 . 音

快 也

囘 有 勝 每 償

憶 廣 地

的 播

文字 電 暢 我都 初

, 中

就 13

像 的

珍 造 學 出 能

惜那

投 與 介 音 的

旅 名勝 紹 樂

行

中 古

的 跡

日 風

子 光

, 的

我 描

有

特

殊的感情

現

將 着

整

理 轉 報 寫 的

結 , 導, F 新 務 , 樂

集 對

成 於

述 樂 國 加

重

點 專訪

還

都 • 的 民

音樂 之

> 這 樂 樂

此

自

與 但 使 文 山 這 化 你 高 所 視 年 水 界 長 產 來 開 生 , , 的 濶 海 旅 特 , 濶 行 更 殊 天 -情 使 空 直 你心 是 調 , , 出 我 胸 1 生 中充 活 直 旅 使 行 中 我 塞着滿是音樂 , 重 魂奉 固 要 然 的 夢紫 可 部 欣 份 賞 , 第二 的 山 特 感 水 别 次 動 是 之 。一九 踏 美 音 上 , 樂 美 最 之 セー 國 使 旅 新 我 大 年 嚮

的

是 歐

這一

連

串音

伴我 遊 的 多彩 日 子

都 將 是 水 留心

底的 美 好 時 光 Ò 願 將 此 書 獻 給 所 有 喜 爱 音 樂 和 旅

遊 . 的 朋 古茅縣 友 0

台灣半戈库 目で

香港音專的企內方面。	
------------	--

牙買加世界民俗音樂大會	甘廼廸中心	華盛頓巡禮	訪問指揮家葛哈薩莫爾	羅傑華格納和他的合唱團	哥倫比亞廣播電視中心	小提琴家王子功	遊拉斯維加斯	輕鬆的聚會與遊樂	洛杉磯的音樂電臺	指揮家芝賓梅塔	洛杉磯愛樂交響樂團	洛杉磯的音樂季	好來塢露天音樂廳	再訪洛杉磯
七九	七四		六八	六三		五九	五九	五八	四九	四八	四六	四 四	四一	四〇

				-15	花								द्रेग		
養老完與拿收益塞	爱菲爾鐵塔	登臨凱旋門一一四	巴黎的夜景	暢遊凡爾賽宮一	花都巴黎一〇七	著名的倫敦塔橋	倫敦的職業樂團	柯芬園歌劇院一	英國皇家音樂院一	遊子他鄉聚首一	海德公園的悠閒	著名的皇家阿爾伯堂	初抵倫敦	世界民俗音樂會議後記	牙買加之行
-	一五	四四	=	〇九	40	〇五	0	0 =	00	00	九九	九七	九五	八六	0

维也納森林之行一四一	藍色多惱河	維也納歌劇院聽歌劇一三入	音樂之都一 一	音樂王國維也納	聲樂家席慕德····	皇家歌劇院	羅德威一世的夏宮		訪凱旋門	慕尼黑國際音樂比賽		盧森堡花園	巴黎音樂院	聞名於世的羅浮宮一一八	巴黎廣播電視公司一一七
+	一三九	A	土七	一三五	三二	三十	110	二九	三人	正五	二五	===	0110	入	ト

香港的音樂天地

香港的

停留

時

間

,不過四天半,但是時

間雖短

,獲得的友情却深長難忘

仲夏夜逍遥音樂會

在 我 的 音樂之旅」一 書中 曾寫下了十二篇短文,報導我首次訪問 香港的 見聞 那次

心 時 會 得 都覺疲乏,但與 從未有 我剛 就是 因此 演 過的 從氣管炎 ,當我展開 講 充實 會 座談 音樂接近的收穫 、腸胃炎 0 每天早、 「遍訪樂人故居」之行,爲辦理歐洲各國簽證手續 會 , 訪問 午 淋巴腺炎的 等 -, 0 晚三餐, 較第 我又認 病痛中 次訪 識了 都是 熱情的 港尤爲多彩多姿 ,復原 些前 香港樂 次錯過見面機會的新朋友 一星期。在港的日子,又是炎夏溽 人們邀宴 。讓我就 , ,第二度訪 其餘的 先從 仲夏夜逍 時 雖然臨 間 港 時 , 不 巡遙音樂 離臺 是音樂 暑 日 ,身 子過 北

會堂的室內音樂會 往大自然中逍遙的欣賞音樂 我所以興 致勃 勃的 ,還有室外的音樂欣賞會,至少在臺北還不會辦 趕往吐露港南岸的烏溪沙,參加立體身歷聲音樂欣賞會,固然因爲我的 ,還因爲 香 港的立體 音樂欣賞會 一向辦 過 得有聲有色, 不僅僅 是在大 確

說起

吧

揚 是 樂 網 鳥 分 香 年 應 公司 岸 的 消 球 語 港 會 的 , , 的 境 場 青年 遣 花 安 .. 音 以 青 這 界 的 排 香 九 樂 及 . 年 次 中 乒 好 龍 , 新 並 節 官 新 盛 兵 去 那 等 , 村 解 B 傳 聯 村 大 此 處 球 邊 地 說 依 I 合 的 種 室 設 購 樂 Ш 爲 作 汽 從 戶 亭 若 票 有 傍 1 曲 星 上 水 大 外 受 能 羽 救 前 水 島 , , 廠 學 音 牛 . , 同 毛 來 再 晚 配 有 站 樂 確 昌 音樂 時 址 的 恰 合 報 限 乘 會 是 欣 場 的 於 當 每 得 公司 是 小 會就 賞 難 游 賞 , 1 天 恰 輪 由 得 由 許 冰 者 過 撰 約 到 _ 鳥 多 1 最 場 也 在 了 寫 好 • + 溪 青 現 內 已 那 音 處 U Ti. 沙 代之音 年 . . 9 陸 我 樂 音 分 .0 青 朋 嬉 續 大 們 專 音 樂 鐘 年 友 水 片 的 樂 欄 4: 卽 新 響 IE. 者 廣 塊 到 生 活 抵 村 , 系 在 在 達 濶 兒 活 雜 達 丰 又 統 碧 的 坐 雜 0 誌 爲 , , 辦 顯 波 , 時 草 車 誌 景 , 紅 播 身 綠 間 地 到 的 , 色 寶 没 手 水 環 1 大 主 因 + 鞍 石 雅 10 中 早 舉 學 編 此 分美 Ш 音樂 俗 炎 載 行 站 陳 , 在 蒼 夏 共 浮 我 浩 , 音 麗 , 蒼 欣 賞 時 載 們 四 轉 才 響 0 賞 的 節 + 沉 乘 在 先 器 曫 吐 會 世 綠 九 1 生 , 材 助 露 編 界 鳥 蔭 大 輪 個 的 , 單 洋 選 名曲 溪 1/2 下 喇 到 在 提 位 洋 節 沙 足 漫 叭 了 香 有 供 目 的 球 步 箱 , 鳥 港 陶 幽 場 溪 , 早 電 , 位 飲 和 醉 雅 清 P 沙 . 他 臺 記 料 於 在 環 籃 就 風 爲 的 , 丰 電 叶 樂 境 球 徐 位 帯 逍 持 免 業 露 韻 場 來 盗 , , 香 1 費 有 淋 悠 正 從 . 時 音 , 多 供 限 南

在草坪上欣賞音樂

0

成 羣 . 六 好 時 不 整 逍 遙 成 羣 0 斜 結 陽 緣 西 的 下 愛 的 樂 景 者 緻 , 都 . , 盡 集 入 中 眼 在 簾 廣 , 濶 還 的 有 草 那 坪 上 幅 . 畫 開 比 始 得 共 上 進 大 主 自 辦 然 單 的 位 準 栩 栩 備 如 的 晚 生 點 ?! Ŧi.

感 P 騎 色 的 神 彩 躍 在 到 Ш 的 出 頂 駿 第 佛 蔚 天 此 場 馬 日 和 際 上 藍 曲 面 大 樂 只 , 天 , 萬道 際 描 曲 應 在 地 寫 天 女神 是 天 , 空 華 E 女 金 愛 女 光 有 面 中 格 武 神 爾 納 射 奔 -, 乘 達 的 神 馳 向 着 結 樂 的 此 Ш , 劇 前 情 長 救 合 飛 翃 護 馳 平 此 女武 受 生了 静 景 的 戰 傷 , 的 , 神 就 的 九 雄 湖 馬 選 偉 像 戰 個 面 , 健 曲 的 起 士 仙 , 月 境 響 飛 , 壯 徹 兒 的 同 美 , 火 麗 女 雲 則 雄 保 武 霄 紅 姿 淸 市 的 耀 域 女 神 , 澈 0 當 兒 的 多 眼 0 -彩 柔 的 樂 女 飛 的 陽 聲 武 她 馳 和 光 在 天 的 神 們 0 這 空 空 的 都 躺 首 逐 中 是 , 飛 在 樂 越 揚 馳 染 漸 勇 來 自 敢 曲 起 E 了 是 越 Ш 的 善 是 第 淡 粉 後 刹 在 戰 那 第 隱 也 紅 的 幕 越 去 女 -高 直 幕 武 的 銀 E 覺 岩 灰 神 前 弦 的 石 奏 淺 月 嶙 整 曲 使 我 岫 天 黃 亦

溪 沂 喬 沙 國 治 的 Ŧ 緊 接 世 黄 水 御 香 着 舫 , 音 在 旁 草 , 的 泰 坪 樂 韓 組 船 晤 德 遠望 曲 上 + 爾 河 的 海 , E 傳出 音 學 水 灣 中 響 行 上 美 盛大的 富 音 扁 妙 樂 舟 麗 的 組 盪 樂 漾 構 游 曲 音 思 船 , 伴着 , 雄 會 , 大 那 緩 , 幾 壯 就 緩 , 最 + 的 麗 是 的 韓 艘 滴 , 豪 肅 合 德 穆 水 於 華 爾 上 在 特 的 的 音 響 廣 船 爲 樂 濶 皇 , 起 組 的 F. 順 曲 着 河 的 -上 遊 河 ___ , 與 七 船 水 碧 是 會 慢 多 空下 慢 七 所 麽 年 寫 滑 夏天 不 的 駛 演 凡 室 出 黄 外管 突 , 然 香 置 弦樂 身 , 英王 於 從 曲 靠

绺 露 的 交響 天 斯 聽 的 天 樂 格 色 漸 里 村 更襯 哥 燕 漸 的 暗 托 了 A , 出 從 11 , 琴 月 調 DU 音 兒 錙 處 的 琴 響 四 出 協 起 周 類 呈 奏 , 拔 現 曲 歌 苯 月 聲 , 聽 是 華 魯 何 道 片 等 夫 消 , 星 遙 肯 星 , 夫 點 聽 的 村 點 超 燕 閃 絕 爍 呢 琴 喃 , 技 弯 的 蒼 是 聲 是 如 如 , 此 疑 此 淸 是 寬 身 廣 純 處 沉 , 奥 靜 塵 地 , 約 不 利 染 的 瑟 , 鄉 夫 雄 村 史 特 偉

裏 綿 夜 趣 夜 延 與 , 聽 值 月 直 那 你 墊 下 到 四 奇 永 的 首 妙 願 遠 情 著 的 幸 愛 名 , 福 雖 的 心 聲 然我 根 浪 充 盈 據 漫 , 到 倆 德 1/ 愛 黎 涼 品 献 情 分 明 革 曲 之夢 始 離 命 , 知你 詩 西區 0 我 人 釀 , 已遠 的 何 出 福 愛之夢 歡 來利 濃 樂 去 濃 ! 希 的 0 我 , 拉 愛 的 我 特 的 愛之夢 知 的 甜 仍 詩 蜜 然 1 綿 能 李 , 充滿 愛 延 斯 就 特 , 柔情 雖 愛 的 吧」 然 那 愛之夢し 與 改寫 蜜 並 意 非 現 , 如 實 我 有 同 0 你 在 的 搖 愛之 把 沉 籃 我 寂 曲 夢 懷 的 般 抱 深 的 將 夜 曲

有 蕭 語 邦 的 薔 降 薇 E 大調 , 還 有 夜 棕櫚 曲 與翠柏 , 在 夜 空中 , 甜美 夢 無 幻 比 般 悠 揚 的 歌 唱 着 , 呈 現 在 眼 前 的 , 有 南 滿 天 的 繁 星

般 邨 柔 舒 縹 最 緲 的 的 -境 夢 界 幻 曲 , 獨 特 _ 樸 的 浪 素 漫 m 氣 抒 息 情 頭 的 情 引 調 我 們 , 使 巴 你 憶 深 起 兒 深 的 時 沉 的 天 醉 眞 歡 樂 , 繁廻 難 忘的 往 事 , 那 夢

幻

青年人的樂園

不 脫 感 還 傷 有 的 馬 浪 提 漫 尼 情 的 趣 愛 0 之歡 蕭 而 化 愉 教 易 逝 炒 曾 譯 敍 詞 爲 說 的 雖 是 位 失 戀 青 年 悲 嘆 西 爾 比 亞 姑 娘 的 負 il

却

慰 漕 折 信 摧 約 H , 都 只 嘆 剩 在 H 滿 悲 , 何 腔 , 轉 悲 歡 苦 樂 眼 意 竟 , 别 流 倏 爾 IL 不 非 盡 消 浙 0 傷 此 11 0 更 心 源 H 司 0 价 悲 記 往 叫 餘 時 我悲訴 生 牧 萬 場 事 上 與 朋 誰 前 曾指 灰 0 小 爲 溪流水 負 心的 , 西 爾 Ш 盟 比 海 亞 誓 , 此 此 生 4: 相 青 守 春 相 頓

溪

沙

青

年 新村

1 心 設 計 的 節 目 , ,是青年人的樂園,但見草坪上成雙、 成羣的 有如 層 次分 明的 油 畫 ,隨着山 風、 海 風 ,, 習 習 青年人 吹 來 0 八,或躺

或

坐

,何

其逍

中抒 一發了他 李查 史特勞斯的 熱愛 大自然的 交響 胸 詩 懷 「玫瑰騎 ,而徜徉在夜空的大自然裏 土 之後 , 緊隨着貝多芬的 ,浸蝕在美好的樂音中 田 園交響曲」, , 鳥 貝 多芬 溪沙逍遙 在

樂會雖 短暫, 逍遙得如何能忘 !

- 1997年の日本一の公司出土・北東山西北戸は東田政心・映

聽中國藝術歌曲之夜有感

律 了 與 幾萬 熱血 音 0 樂 伴 哩路 與 着 勝 地 情感的音樂,會堂中自己同 我 從 + , ,爲了追尋屬於這世界的許多美,我興 一四天的 步 西 出 半 最 球 環球 繞 新 設計 囘 施行 東 # 的 音樂 ,出 球 0 當 廳 席了牙買加學行的 我置 胞的激動 堂 , 再步入歐洲古老的 身於 熱潮,將我整個 香港大會堂的 奮的 第二十屆世界民 發現, 一中 歌 心坎充塞得 劇 最震懾 國 院 藝術 , 俗音樂 中 最 歌之夜」, 國 滿 佳 介會議 滿的 人心 音響 絃的 與 ! , 繞 那 演 訪 還是 着 流 出 問 動 地 的 歐美樂人 中 球 着 醉 人旋 中 或 飛 行 國

大家陶 品 憶 的 一十 意境 思 有 醉 念 深 Ŧi. 在 音樂 中 度 一首詩 這 華 的 化 此 民 藝 族的 詞 中 術 正 與音樂的結晶 華 , 最能啓 文化 如音樂 久遠文化 的 磬 會 發 香 的 !六 人們 氣 指 , 在 息 揮 4 的 年來 演 中 兼 靈感 唱 編 , 者 沉 曲 的 與 與演 十八位 智慧 緬 者林聲翕教 在 奏者的 這 名作 此 在 不 致授在節 介紹 朽 曲 中 詩 家 國 歌 藝 , 將 而 目 的 帶 旋 單 古 歌 之夜」 給 律 的 典 我們 的 中 前 , 言 -中 迎 中 現 中 華音樂文化更深 所說: 向 代的 那 會 中 人 不 性 國 自 「……讓 文學 的 覺 光輝 的 詩 使 ! 你 詞 作 追

的

古 將 生、 驗 有 先 作 往 你 位 它 生 品 今 重 帶 演 許 我 獨 的 常惠 來 新 至 唱 特 陸 到 啓 + 的 發 人 家 的 華 李 蒙 分喜 時 抒 牛 柏 抱 時 , 風 先 空 忱 愛節 的 從 格 生 期 , 先 中 於 舞 ; 的 生 先 , 是 臺 首 當 歌 等 生 蕭 目 , 是 作 歌 我 曲 友梅 單 , 偶 此 聽 到 陳 上 細 , 曲 古 然 熟 另 每 家 細 先 田 今詩 的 悉 的 + 欣 鶴 生 _ 賞 巧 了 首 首 中 先 五 -合 的 人 歌 咀 歌 期 生 黄 首 ? 句 傾 作 嚼 都 , 自 歌 抑 子 吐 整 有 品 劉 的 先 -或 他 也 個 囘 它 雪 編 , 生 節 ___ 有了 們 情 的 味 庵 排 1 的 目 緒 這 特 直 先 趙元 , 更深 編 到 心 的 生 此 色 不 排 聲 我 起 現 任 論 , -更美 承轉 幾乎 勞景 者 不 代 , 先 是 聽 的 論 作 選 生 的 精 音樂家們將 合 都 創 曲 賢 曲 • 意境 是那 家林 心 能 作 先 廖 的 設 背 的 依 生 青 據與 聲翕 計 麽 熟 路 , 主 • ? 聽 樣 的 線 胡 先 我 衆 詩 的 先 然先 次序的 是 歌 生 喜愛 的 人 自 時 如 生 等 的 思 然 何 • 生 較 情 這 維 安排 發 黄 早 不 , -李 份 感 現 覺 友 同 1 節 情 加 實 從 棣 惟 韭 , 感 以 目 中 每 先 寧 的 從 位 單 也 美 的 生 先 六 初 位 隨 化 舞 + 演 . 生 期 着 林樂 臺 作 唱 作 年 吳 奔 重 來 家 曲 曲 新 似 馴 到 家 培 伯 家 中 體 平 另 於 都 超 的

現 女 茶 願 士 花 從 女 就 傷 世 在 聽 春 第 思 港 說 惜 鄉 次 演 香 花 在 出 港 樂 -妣 時 懷 壇 府 的 鄉 天 劇 有 E 而 倫 聽 照 至 到 中 位 博 出 了 , 愛服 她 先 色 江 樺 宏 的 見 務 亮 到 唱 女 的 了 歌 來 的 崇高 女主 極 歌 唱 爲 聲 家 目 角 江 熟 9. 標 樺 練 有 江 樺 0 深 女 , 着 無論 度 的 士 的 美 , 襲寶 麗 運 情 去 氣 感 身 年 (藍色晚 影 處 訪 吐 港 理 , 字 今 時 0 禮 黄 年 未 -服 音 自 七 能 的 色 的 月 晤 江 訪 面 樺 表 春 港 , 情 思 時 , 却 就 曲 從 , 如 都 特 她 有 叠 地 的 好 走 的 致 訪 歌 江 表 瑰

在 臺 樂 風 隊 似 伴 的 奏 與 給 唱 X 者 極 的 美 配 的 合 感 上 受 , 0 偶 1/2 而 許 顯 因 爲 得 是 不 够 第 緊 密 位 出 場 者 , 空 氣 中 似 乎 有 絲 兒 緊 張 的 氣 氛 . 9 以

致

古意 劉 循 事 佳 這 斷 雪 歌之 後 幾 如 的 個 盎 倒 我 表 首 庵 印 第 然的 繭 的 夜 象 有 現 歌 該 的 的 是 了 次 0 飄 歌 李 是 春 節 聽 份 零 時 冰 + 愁 到 目 單 安 分恰 李 曾 的 演 , 舞 告 落 上 靜 唱 冰 , 當 有 花 會 臺 訴 , 1 而 發 姐 的 我 的 沉 的 • 現 默 實 的 酒 書 她 李 她 況 歌 醒 面 , 片 冰 帶 的 绿 , 人 , 是 华 志 散 感 唱 音 向 看 情 去牛 氣 喜 傷 的 那 , , 依舊 中 的 歌 歡 傷 1713 麽 夏天 情 首 聲 中 時 黑 盪 懷 歌 絲 圓 深 感 或 的 傳 懷 絲 潤 我 刻 , 音 傷 第 林 的 甜 統 , 情 聲易 符 善 美 的 的 柔情 次訪 愁 感 旗 緒 , , 似乎 的 充滿 袍 神 集 , 情 中 爲 似 港 9 鵲 也 當 水 感情 時 , , 橋 可 隨 她 聽 瓢 , , 仙 是 李 着 說 零 佳 0 , 當 冰 身古色古 歌 患 落 期 却 聲 充滿 了 花 如 時 正 凝 感 夢上 燕子 好 , 我 住 冒 訴 T 假 的 信 座 香 寫 T 不 大會 下 直 平 的 無 -心 藍旗 胡 了 未 口 0 然的 對 堂 奈 癒 由 李 學 這 袍 善 何 , 行 否 感 浣 次 冰 唱 傷 在 獨 則 的 11 溪 當 唱 中 李 姐 冰 剪 的 會 或 有 更 唱 不 数 第

格 非 聽 的 李 新 過 白 清 得 她 幾 年 新 令 夜 唱 作 聽 詩 的 前 品 衆 曾 的 此七 在 許常 耳 清 臺 杂 夜 北 新 惠 不 思 的 市 的 易 現 中 接 兩 . 10 Ш 「子夜 歌樂 首 受 堂 自 , , 特 聽 作 作 别 秋 品 過 前司 歌 徐 曲 是 , 美芬 的 、「月下 徐美芬音量 歌 此 一喜愛 女 等 土 待 所 的 獨 酌 謂 獨 不大 與 唱 現 , 會 雖 , 那 代 , 是 但 也 與 顆 新 迎 音 曾 星 向 色 在 甜美 在 的 世 界 張 東 聽 方 衆 音 内 現 樂 涵 代 , , 反 潮 豐 歌 富 樂 除 流 而 鲁 了 的 作 風 得 新 林 品 格 它 作 樂 的 是 培 新 品 唱 别 的 片 穎 , 外 樹 但 中 並 首

場

得

多

0

還

有

她

的

美

麗

,

在

現

場

極

爲

懾

X

0

芬 比 世 現 时 吟 是 考 虧 力 好 的 驗 女高 像 地 方 等 音 , 但 技 待 是 巧 從 的 中 實 那 難 況 唱 句 錄 : 的 音 歌 帶 只 , 特 有 中 别 幾 , 可 處 是 觀 有 以 幾處 很 望 清 的 窗 樂 楚 的 洩 隊 聽 漏 伴 奏 出 燈 她 光 部 努 份 力 加 , 的 歌 入 聲 了 唱 出 幾 打 乎 擊 每 全 樂 個 給 器 字 壓 , 的 過 對 情 歌 , 感 清 唱 者 世 效 是 來 徐 說 要 美 +

滴 對 她 心 賞 合 景 對 這 , , 她 幾 似 賢 歌 在 的 首 唱 平 的 身 原 歌 戲 数 這 鮮 始 術 劇 的 此 Ŧi. 的 紅 性 表 的 並 泥 的 月 的 情 忠 非 打 裏 土 處 實 適 薔 氣 扮 故 理 合 息 9 薇 , 鄉 她 , 她 中 費 處 有 明 的 , 處 定非 她 散 9 歌 儀 開 在 獨 ! 發 女 到 常 土 但 出 , 中 的 用 是 藝 的 李 功 或 地 術 出 , 抱 方 的 藝 現 的 忱 衚 開 準 芬 使 的 歌 她 備 芳 口 X 之夜」 把 這 趣 眼 , 汨 幾 我 味 前 羅 汨 首 就 0 中 江 羅 歌 看 亮 知 上、 道 江 看 , , 0 上 費 她 我 節 過 明 咬 錯 目 去 唱 字 儀 了 陸 單 , 應 得 極 華 1 , 更 爲 我 該 柏 她 向 開 加 清 總 的 的 聽 深 晰 心 算 衆 四 的 刻 , 聽 故 首 對 笑 她 歌 她 , 到 鄉 了 她 情 費 的 唱 緒 明 蕭 中 , 活 + 儀 我 友 國 分 T 的 有 梅 民 原 集 熊 的 謠 另 不 中 替 最 問 + 她 面 爲 , 分 她 擔 , 讚

他 歌 天 的 位 0 鄭棣 錄 棣 范 高 音帶 聲 聲 総 音 的 森 先 中 音 的 生 他 的 量 該 唱 效 安 不 是 的 果亦 眠 大 四首 位 吧 , 較 因 非 1 歌 現 常 此 勇 是: 場爲 幸 在 士 管 運 青 佳 絃 , 的 主 樂 有 男 9 的 有 的 高 豪 幾處高 伴 邁 音 大江東· 奏下 , 有 因 音 抒 , 去上 爲 的 世 情 萬 破 吟 -• 綠 聲 有 虧 叢 李惟 此 車郊 , 中 許 快 , 寧 是 百 熟 的 因 時 有 紅 爲緊張 悲 漁 , 我 壯 父 想 他 , 的 是 抒 是 , 緣 情 七 故 吳 位 的 組 造 伯 歌 歌 極 成 曲 唱 爲 超 的 應 討 的 家 是 中 好 到 更 聽 桃 唯 底 滴 衆 之夭 他 的 的

是 惟 的 男 高 音 IL 頭 的 負 擔 世 許 重 此 吧

情 度 就 時 以 首 洋 這 緒 是 代 感 歌 耀 潮 覺 場 的 音 處 楊 • 出 , 腿 流 樂 理 林 之上 羅 的 每 聲 會 該 方 楊 娜 是 9 面 翕 羅 的 位 女 更 未 固 的 娜 别 在 士 爲 穿 及 然 緻 了 場 -喘 密 白 着 大 禮 0 聽 雲故 息 合 爲 黄 服 妣 衆 , , 這 友 的 那 0 練 據 是 鄉 棣 其 襲 驚 習 楊 _ 開 的 實 嘆 時 首 , 聲 着 羅 . 9 都 間 娜 流 問 我 卽 高 也 告 傳 是 鶯 從第 將 叉 很 的 不 燕 訴 得 呼 够 動 之 我 水 很 聽 次 欲 絲 , 廣 , 要 케 的 見 黃 出 色 , 不 禮 新 聽 抒 國 她 9 然 加 衆 情 棟 開 已 服 坡 都 歌 的 , 始 到 出 她 擧 熟 現 0 了 , 行 放 時 悉 每 喉 定 了 白 的 頭 , 會 幾 雲 歌 杂 次 雖 , 有 場 故 花 她 然我 , 因 更 獨 鄉 都 同 在 爲 好 唱 你 沒 時 她 會 的 是 窗 有 會 在 給 的 表 四 前 我 艷 , 作 聽 現 趕 曲 首 想 到 麗 者 巴 中 0 讚 整 , 趙 再 香 的 妣 嘆 111 港 指 表 的 爲 的 元 V. 揮 現 任 情 她 聲 伴 刻 得 的 緒 那 音 又 奏 最 襲 接 渦 好 走 這 但 E 的 印 口 世 在

國 出 是 看 選 的 場 的 美了 時 音 音 節 樂 樂 目 家 從 會 進 掌 大 行 , 9 聲 此 就 到 像 此 中 聽 我 9 , 我 衆 曾 相 發 的 經 信 現 倩 强 每 它 緒 調 _ 不 位 始 渦 僅 終 聽 的 僅 是 : 衆 是 高 都 -1 給 昻 香 會 予 的 港 有 的 , 位 會 女 個 感 國 場 歌 際 的 覺 唱 歌 氣 家 . 9 們 這 唱 氛 比 更 都 不 賽 是 但 很 的 熱 漂 是 優 烈 亮 -勝 ! 場 的 者 H 0 當 聽 人 , 它更 來 X 的 自 音 都 是 樂 是 臺 給 愛 會 北 子 美 的 , 的 也 辛 位 是 永 , 來 秀 就 自 差 小 場 祖 姐 1 不 刊

對 我 却 早 聲 日 翕 熟 的 悉 首 得 能 沂 背 作 出 了 路 0 因 爲 它是 望 震」、 我 所 主 持 何 的 年 中 何 廣 日 公 再 司 相 音 逢 樂 , 風 對 100 聽 節 衆 目 也 的 許 是 每 月 陌 新 生 歌 的 新 我 作 曾 品

不 這 準 這 音 在 H 幾 楊 節 , 次 否 首 她 在 兆 目 認 歌 的 大 禎 中 更 會 先 播 吐 , 這 美 字 堂 牛 H 也 3 首 過 更 , 是 次 加 由 無 作 唱 也 作 淸 數 曲 發 曲 晰 出 次 者 現 者 的 0 的 管 她 重 , 情 絃 的 後 路 新 樂 感 表 兩 編 結 的 情 曲 首 是 晶 伴 都 去 何 , 是 奏部 等 在 年 , 管 演 細 由 四 唱 份 絃 女 膩 月 樂的 者 美得 高 , , 與 聲 音 我 伴 音 伴 辛 所 太 奏者 有 奏 的 永 策 情 運 下 秀 劃 的 調 主 用 小 , 緊 重 姐 持 , 自 密 更 如 新 作 的 配 發 唱 極 首 合 現 了 出 林 唱 聲 , 香 0 , 0 給 港 辛 臺 翕 旧 音 的 是 作 風 小 樂會 愛 更 姐 品 , 樂 是 唱 演 帶 者 優 出 向 奏 來 眞 雅 會 了 都 了 熱 過 美 是 高 情 好 去 鋼 中 沒 潮 琴 , , 當 我 有 伴 由 然 的 發 奏 男 現 水 高

着 在 排 那 1 起 祝 誰 由 7 全 福 不 體 的 願 情 至 意 獨 感是 今 以 唱 家 , 純 永 那 潔 合 恒 管 唱 -的 絃 深 林 樂 厚 聲 伴 翕 -奏 眞 作 的 誠 曲 最 的 , 情 後 徐 感 訏 個 祝 作 極 福 言 輕 的 人 的 1 和 切 祝 接 絃 福 受 , 祝 , 直 福 作 給 ? 爲 我 六 整 位 個 個 美 節 綿 麗 目 延 歌 的 無 唱 壓 家 軸 盡 的 的 感 美 又 是 麗 覺 歌 多 , 聲 美 在 低 融 的 唤 合 安

管 的 最 中 了 絃 不 國 音 山 樂 数 中 巴 樂 忽 的 循 或 渦 生 略 伴 歌 遨 頭 活 的 奏 曲 循 來 是 給 是 歌 9 雜 曲 編 中 再 誌 曲 種 之夜 或 談 更豐 在 蓺 的 談 節 效 管 衚 目 果 富 歌 絃 單 曲 事 樂 百 , 後 時 以 染 後 伴 美 中 頁 及 上 奏 致 樂 更 化 藝 央 意 啄 濃 的 日 衚 的 表 的 報 歌 文中 配 色 現 副 0 彩 方式 合 刊 記 所 得 的 提 自 在 0 短 今 我 然 這 評 年 收 更 四 , 覺 熊 到 曾 月 得 上 爲 更 + 美 文 我 當 好 推 日 想 的 音 介讚 樂給 效 借 中 果 用 揚 廣 予 公 主 0 辦 詩 但 特 可 是 别 在 詞 更美 中 提 臺 以 或 到 11 管 藝 的 以 市 循 絃 意境 管 中 樂 絃 Ш 伴 時 樂 堂 奏 伴 舉 當 奏 行

特 别 是 林 教 授 此 次 人 音 樂會 肩 負 起 獲 大部 得 成 份 功 樂 , 曲 林 編 聲 譜 翕 教授 , 指 揮樂隊之責十分吃 諸位聲樂家及華南管 力 , 紅樂 其 爲 藝 位 術 而 任 勞 任 怨之 精

•

團

各

團

員

居

功

至

偉

神 , + 分 值 得 我們 欽 佩 !

樂家們 的 熱 E 或 講 愛 努 學 國 力 近 熱烈 的 家 兩 0 林 終 年 , 於 的 聲 以 來 發 翕 及 , , 在 教 爲 四 言 音樂藝 授 音 月 , 裏 尤其 夫婦 樂 工 , 我們 林 的 狐 作 教 餐 的 的 授 會 犧 推 有 更 上 性 展 了 臺 發 精 , 上 北 表 談 神 , 有 的 了 到 0 第 許 如 幸 巴 多 何 憶 與 次 寶貴 提 去 林 供 年 教 授 中 意 1 , 推 月 見 或 合 藝 廣 作 0 , 眞 術 在 會 , 歌 後 IE 中 使 曲 能 廣 我 , 陶 公司 之夜 黎 深 總 冶 切 的 經 身 總 心 認 理 經 , 特 的 理 識 而 林 健 林 别 黎 教 教 世 囑 康 授 附 芬 授 歌 更安 先 的 我 曲 在 生 熱 , 排 在 爲 愛 這 音 件 了 座 歡 迎 樂 香 的 I 港 作 音 囘 . ,

第 中 藝 爲了 術 歌 響 之 夜 應 祖 或 開 他 國 說 六 + 年 的 推 展 音 樂活

第 加强臺 港 兩 地 的 音 樂活 動 交 流 (請 了 女高 音 辛 永 秀 與 單 簉 管 吹 奏家薛 耀 武 來 港 共 襄

動

U

盛 擧 0

動 人 氣氛 在 八 中 + 四 我 天 深 的 深的 環 球 發 音 現 樂 旅 , 最 行 結 能 震 束 動 後 4 , 國 在 人 香 心 港 絃 的 的 大 會堂 還 是中 , 在 或 音 中 樂 威 藝 術 歌之夜」 的 醉 旋 律 與

我聽辛永秀獨唱會

1

中 日 香 港 她 這 聽 在 兩 衆 香 年 無比 港 來 大 , 熱忱的 會堂的 經常 有 感人氣氛 獨唱 機 會 會那 在 各 麽使我感動 ,也爲了我們 種 不同 的 場 , 合欣賞辛 爲了 從沒 有像 港 臺 永秀 這段日子這 音樂交流的 的 歌藝 , 麽 那 接近 却 沒有 層 了 特 殊 次比 解 意 義 過 得 , 爲了 上 九 音 月 廿六

的 的 月 怪 授 樂界 , , 親 0 林教授 辛 他們 絃 自 辛 對記 的 樂 小 擔 永 姐 曾 任 秀 者 色 卽 與 經 鋼 獨唱 一發表 新 爲 佳 家人在臺 在 琴 臺北 會是 秀 林 節 伴 談 教 序 奏 話 曲」 林 授 有 由 過多次 教 渡假 對 據說 香 與新 授 歌 港市 學術 更 之餘 曲 這對 時 的 歌 愉 政 需要交 時 精 快 活 局 , 美哉 特 給 練 的 躍 與華南管絃 子 别指 註 合 香 流 鼓 臺 1港樂壇 釋 作 灣」, 勵 及 揮 . , , 文化需 指 臺 或 0 北 去 揮 爲音 樂團 二十年 我請辛 年 伴 市 要 立交響 奏 樂 , 聯 合流 當 時 會的 的林 合主 林 所 小 0 教 姐 西岛 樂 演 教 辦 授 演唱 團 釀 授 出 ,同 爲了 應文化 的 是絕 爲 , 音 中 或 , 時 讓 樂氣 這是他們 廣 爲電 無僅 由 香 局 錄 華 港 中南管絃 邀 氛 音 臺 有 的 請 所 演 的 的 愛樂 吸引 巴 的 奏 錄 事 第 及 樂團 國 音 , 者多 講 伴 我 學 次合 而 奏 還 却 指 對 黄 時 記 揮 次機 這 作 熟 友棣 得 林 位 聲 去 也 會 下 國 很 教 年 不 內 快 授 奇

當 夜 祖 的 國 繁 樂 重 壇 音 I 一作之 樂 家 餘 的 成 , 同 就 肼 達 爲 成 - 1 辛 交 流 永 秀 的 獨 H 唱 的 會 9 也 全力 難 怪 以 林 赴 教 授 7 在 策 劃 1 編 曲 1 指 揮 中 國 術 歌

之

在 括 的 後 歌 去 四 , 年 分 辛 劇 首 選 六月 歌 别 永 曲 秀 劇 演 樂 選 在 唱 獨唱 這 獲 曲 義 大 長 0 次 崎 利 會 除 學 的 的 , 5 節 我却 行的 古 前 典. Ħ 兩 更欣 世界 單 與 組 Ė 節 現 賞 蝴 目 代 , 安排 她 蝶 外 歌 在 夫 曲 , F 1 其 了 9 半 歌 餘 及 六 場節 劇 九 組 演 首 組 節 目 唱 歌 林 目 中 比 教 + , 賽第 授 的 過 Ŧi. 表 去 的 首 我 歌 現 Ŧi. 名 都 首 , 0 燈 上 遨 在 音 半 的 術 樂會 歌 歌 場 的 劇 曲 演 或 几 , 錄 下 組 唱 半 節 家 音 中 場 目 , 聽 聽 的 , 衆 她 按 兩 照 總 唱 組 期 過 節 年 代 待 Ħ 0 這 聽 的 9 她 位 先 包

她 1888) 心 傷 死 滴 是 演 合義 懷 開 高 神 始 辛 唱 來 音 命 的 的 的 運 吧 的 大利 域 永秀 當 ! 第 的 表 的 逝 納 露 悲 系 寬 具 首 統 備 弟 去 對愛 慘 庸 立 歌 的 歌 了 ; 刻 自 S. 夢 的 第 讓 曲 然 天 追 聽 的 賦 , 就唱了 Dnaudy 首 表現 最 衆 音 的 尋 動 得 美 和 歌 色 格 聲 明 忠 到 X 0 義大利 魯京 早 貞 感官 亮 , , 1879-1925) 辛 期的義大利歌 堅 她 , 在 上的 實 11 有 C. 早期作 這 清 姐 , 這些 滿 晰 不 Von 僅 組 足 的 曲家蒙臺 唱 歌 ; 也 發 這首 是 聲 出 中 , 「我摯愛 Gluck 要 美好 , 演 9 要算 水 歌 唱 E 維 在 IE 義 確 的 弟 1714 的 聲 第三 情 確 大 優 ĉ. 人 音 的 利 美 緒 首 的 呼 歌 的 , -1787)吸法 歌 , 同 Monteverdi 曲 變 口 有 化 時 的 型 , 異 更 和 F. 心 施基拉 党美好的 曲 深 的 比 備 而 同 較單 刻 條 最 一甜 的 工之妙 件 能 F. 1567 聲 蜜 純 表 發 9 達 的 音 而 揮 出 愛情 以徐 她 妣 -1643), , Schira 詩 因 的 演 自 聲 和 緩 此 唱 然 音 的 音 州 魅 1809 節 的 在 也 確 力 在 是 奏 節 實 的 , 和 這 讓 最 目

兒

我

們

不

能

抹

煞

伴

奏

的

功

勞

受 分析 和 和 的 情 眞 文學 藝術 緒 這 是 此 的 術 絲 歌 Ŀ 變 0 歌 絲 的 林 , 化 是 入 固 高 教 歐 , 扣 【然在 度 授 而 洲 修 , 不 聲 聲 感人 幾 養 是 樂 樂 處 的 領 , iL 因 的 位 伴 域 絃 伴 此 職 奏 中 1 業 奏 , , 的 從他 中 的 最 精萃 伴 能 奏家 對藝術歌的 加 音 强 它 量 , 音 所 顯得 他 樂 要 是 性 表 稍 伴奏上, 和 現 强些 位作 詩 的 意的 不 , 曲 僅 但 可 家 情 是 他 以 緒 意 , 們 看 對 以 境 的 出 音 及 , 緊密 事 樂 唱 更 前 有 者 要 合作 他 極 的 極 是 深 語 有 所 如 的 深 氣 帶給 何 理 度 , 用 解 的 山 人 心 力 去 以 的 的 說 刻 音樂 兼 在 是 劃 樂 備 出 的 門 了 心 享 哲 理

愛的 他 老 散 直 Respighi 接 婦 發 叉 是 的 情 無 搖 0 雷 傳 率 懷 着 比 别 斯 授 : 搖 直 的 1879 H 第 籃 芳 , 純 基 眞 我 中 原 香 的 來 的 願 嬰兒 組 , -1936)學 辛 氣 你 輕 節 生 息 是 1 唱 柔 目 朝 着 的 姐 的 的 , 像甘 的 陽 緣 錙 的 兩 故 老 琴件 首 , 我 師 泉般芬芳沁 接 歌 ! 歌 女」, 辛 奏美 , 則 着 , 是雷 大谷 是晚 小 齊瑪拉 姐 極 演 例 星 斯 輕 了 唱 子 人 靈美妙 比 , 9. 女 (P. 這 0 在 基 彷 這 兩 士 遼 的 彿 首 兩首 濶 , 眞 的 Cimara 早 歌聲 拿 的 歌 的 女」, 手 年 歌 天空 見到 的引人 的 留學 , 歌 中 雪 伴 1887-) 意 奏的 音 , 花 自 大利 樂隨 片 , 自 然 表現的 片 的神妙節 由 是 着 飄 , 自在 的 卽 駕 自 落 成 輕 曾 由 奏 , 雪花」 , 就 經 功 的 在 , 多彩 眞 齊 ,還 樂 熟 你 瑪 將 摯的 想 和 拉 因 是 的 雷 的 爲 我 描 花 情 斯 親 得 永 繪 袁 感 自 比 自 出 中 恒 , 指 作 的 , 使 基 歌 曲 愛: 者 音樂 0. 位

術 家 的道 涂 眞是 無比艱辛 0 個 歌 唱 家 , 練 就 了 正確 的 發聲法 才得到 了 件 好 等

佳

搭

配

了

磨 奮 得 妣 女 土 終 鬪 到 0 於 當 的 學 1 P 我 時 習 好 的 聽 告 踏 日 進 呼 了 0 語 段 吸 女 她 法 唱 言 落 完 的 的 時 門 第 1/1 精 , 檻 老 不 四 確 過 組 帥 , 是完 節 文 稱 學 許 目 林 的 她 成 聲 的 1 領 翕 域 聲 踏 音 入 , 1915 音 E 音 由 樂 樂 1 女 領 史 孩 域 的 的「白 步 的 了 入 進 解 備 11 雲 , 女 工 故 的 夫 風 鄉 階 格 0 時 在 的 段 分 辛 , 滿 但 辨 1 姐 邁 心 池 跟 向 女 隨 着 都 欣 有 她 人 的 慰 待 的 境 老 的 更 感 進 界 師 動 大 環 谷 步 需 , 大 的 例 段 子 爲 琢

5

0

情 經 自 能 吾 了 伴 作 年 感 表 驗 奏 現 1 白 詞 前 還 下 雲 此 記 在 的 詩 , 臺 曲 中 故 章 得 , 她 北 路 的 先 是 的 鄉 她 終 開 意 生 , 於 我 境 剛 演 朗 , 0 在 做 曾 與 同 逃 唱 , 伴 會 聽 行 離 T 希 最 她 奏 的 日 的 望 的 爲 呈 好 ; 自 簆 前 錄 跋 現 然 蹂 的 __ 余 音 景 陟 還 天 表 眼 躪 聲 前 有 現 唱 III 1 , 過 作 1/F 中 , 的 . 唱 難 清 開 曲 人 香 記 出 幾 始 怪 陸 者 水 的 了 林 首 當 詞 , , 文 曲 望 聲 極 她 來 人 學 子 富 雲 再 翕 到 信 韋 氣 唱 教 香 , 港 瀚 氛 , 心 授 -次 件 白 章 , , -0 就 相 比 奏 朝 雲 学 先 故 於 氣 信 輕 是 牛 這 次 的 鄉 在 特 柔 位 _ 也 更 邁 淺 地 而 是 歌 深 向 時 水 激 多 伴 情 前 唱 灣 約 入 , 奏 其 方 細 家 頭 我 , 與 境 膩 來 們 歌 , , 唱 辛 得 聲 說 感 共 , 游 者 溫 如 憶 11 而 , 之間 此 此 淺 此 柔 姐 多 次 明 扣 行 難 水 而 亮 值 灣 紅 在 凝 X 的 花 聚 的 是 作 心 祖 , 音 因 絃 多 或 綠 曲 着 豐 質 難 爲 葉 者 1 , 的 的 富 , 許 得 寫 = 最 + 親 的 建 的 下 最

但 要 有 辛 宏 永 亮 秀 戲 的 劇 聲 性 音 的 歌 滴 聲 官 表 穩 現 健 義 優 大 关 利 的 系 臺 統 風 的 , 歌 自 , 然 更 得 滴 兼 宜 備 義 演 大 劇 利 的 歌 能 劇 力 的 表 9 辛 現 永 0 秀 具 位 備 歌 了 劇 演 演 唱 唱 歌 家 劇 的 不

循 與 的 密 現出 夫 天 歌 伴 高 切 人 你 塔 沓 奏之間 之 音 配 浪 , 南 跙 夜 失 選 合 你 漫 尼 智 常 這 與 曲 (A. 最 只 了 不 戲 小 有 能 知 天 劇 晴 普 密 Catalani 是 使 倒 性 朗 契 天 切 是 否 的 的 尼 融 的 伴 的 情 時 合 如 奏 優 感 天 G. 此 間 翻 , 異 o 1854-1893) 當 譜 但 , 表 , Puccini 如 然 我 現 是 的 能 去 影 你 , , , 增 可 遙 是 響 我 , 以 遠 加 ? 使 相 你 1858 幾 想 的 妣 信 -這 次 像 雪 繆 得 當 華 小 練 得 國 塞 獎 晚 天 莉 1924) 習 出 泰 的 的 使 表 之 , 原 表 選 圓 他 現 因 現 , 曲 們 最 舞 讓 0 , 遨 有 她 的 佳 曲 但 聽 如 循 更 排 是 0 並 衆 此 家 佳 當 練 我 可 沒 欣 的 表 時 發 以 晚 有 賞 我 4 間 現 的 更 唱 了 去 涯 是 凡 表 辛 出 加 遙 非 是 輕 現 去 永 選 遠 常 抒 快 年 秀 , 的 曲 倉 情 長 , 中 拿 雪 促 間 崎 手 國 繆 的 較 部 晴 比 的 寒 慢 賽 , 朗 份 戲 , 泰 距 的 的 曾 時 劇 普 離 歌 與 的 性 契 圓 天 曲 伴 水 尼 無 中 奏 進 面 曲 歌 未 最 , 蝴 藝 後 能 表 蝶

染 娓 楼 娓 出 + 道 六首 那 來 充 場 歌 音 滿 9 最 詩 曲 樂 爲 意 所 會 動 的 作 的 人 美 的 成 0 麗 中 功 情 文 , 解 感 必 說 定 , 世 包 , 不 加 容 僅 深 了 文筆 了 多 會 方 場 流 面 的 暢 的 藝 優 因 術 美 素 氣 , , 氛 解 又 說 , 花 我 扼 費 要 讀 多 過 中 1 無 肯 人 以 的 , 數 僅 心 計 從 血 的 妣 0 樂 我 的 曲 文 要 字 解 讚 說 美 , 我 周 , 周 似 文 女 乎 珊 ± 女 的 感 士

;

,

當

能

現

廣 發 揰 他 0 都 林 循 以 教 家 奉 授 的 獻 爲 道 音 的 途 樂 精 除 藝 神 T 循 在 艱 付 的 辛 出 奉 , 麙 更 0 今後 是 與 成 遙 我 就 遠 們 的 , 更盼 更 , 是 辛 望 我 小 在 們 姐 創 有 有 作 目 無 的 共 比 園 睹 深 地 的 厚 裏 ; 的 , 不 潛 是 論 力 收 教 , 穫 育 可 最豐 以 指 做 盛 揮 更 的 深 音 刻 樂 活 更 完 動 的 推 的

中國音樂的過去、現在及將來研討會

答。官侯房的沒想,更要有

出 陳 劇 東 调 幾 健 研 手 去 個 華 究 托 音 , 樂 、現代 難 木 現 港 , 題 系 黄 偶 在 中 主任 友 戲 及將 , 文大學崇 希望各位 棣 中 , 潮洲 來 亦 國 . 偉 歌 林 曲 民 研 討 奥 聲 基 之分析 發 博 翕 間音樂的獨奏及合奏 書 表意見 會與演 士: 院 . , 何 , 爲 曾 可 . 奏會 在 能 中 了 國音 慶 Ŧī. 中 位 , 祝 樂之科 或 作 兩 創 音 曲 校 個 樂研討會」 家,討論「 , 晚 學原 中 上 + 國 的中 週 樂器的 年紀 理 我 , 國音樂之夜」演 特 的 對 念 導 現 别 獨 , 曾 是 言 代 奏、合奏等; 中 中 1 由 說 項 國 音 作 樂 音 :「在開 樂 出 系 曲 的 家 主 安排 看 小 專 辦 始討 法一格 組 題 了 討 演 了 論之前 項 不 論 講 外 11 , , 講 具 H 節 中 有 許 題 國 , H 我 意 常 包 音 , 想 括 像 樂的 義 惠 提 粤 廣 0

1 中 國 現 代音樂爲 什 麽 人部份! 只 表 達 可 數 的 幾 種 基 本 情 緒 , 特 别 是 多 愁

類

- ②中 現 代 音 樂 的 節 拍 爲 1+ 胚 偏 向 於 平 淡 和 規 律 14
- 4 巴 3 為 爾托克着重 什 麽 中 國 的 民間音樂, 新 音 樂 . 總 而 是 以 不是高深的文學 中 國 的 民 間 歌 曲 ,他對中國現代作曲 作 爲 基 礎 , 而 幾乎完全 家 ,有 忽 何 略 重大影 中 國 古

位 作 曲 (5) 家在 所 提 位 創 H 一举 作 這 現 E 段 代 的 道 中 林 心 國 言 得 音 聲 , 樂 不 翕 , 的 我 過 家 想 想 周 遠 帶 文中 見 這 是 出 發 的 在 作 人 音 深省的 曲 樂

上 有

目 何

重

視

的

此

問

題

,

今天我要說

的

,

却

是

幾

5. 人

題 前 感

目 引 想

讓 我 先從 林 聲 翕 先 生 的 創 作 心 得 開 始 談 起

出 中 國 年文 新 的 , . 9. 的 只 說 他 歷 不 史 面 明 化 首 與 貌 渦 音 先强 ; 是多元 文 樂 0 而 藝 林 的 在 調 先 功 音 中 , 多次 「樂是文 也 生 能 國 都 認 ; , 爲 的 音 與 而 方程 音 樂 化 , 音樂的 要 是哲 樂 的 使 式 有 -部份 關 音 學 , 組織 這 樂作 的 此 9 和 數 部份 我們 品 編織 理 有 內容 , 使 必 , 的數 老子 須 音樂從 , 要 理性 它一 發 莊 掘 , 定是 子 • 又是 個 整 . 中 單 孔子 理 華 科 純 , 文化 的 學 1 並 孟子 動 的 發 、哲 機 揚 部 光 , . 學 墨子 大我們 變 份 與 化 9 科 到 像 , 學 無 易 都 悠 的 從 經 久 限 混 神 中 哲 凝 奇 桂 學 深 品 的 , 象 厚 展 體 的 的 9 現 中 系 推 五

工程 3 不平断动。

要 那 就 創 是 新 抄 作 襲 還 曲 要 的 如 有 理 果 自 論 與 成 與 技 前 人 格 循 作 的 -樂 品 自 雷 創 器 性 同 的 而 取 0 正 材 不 自 與 如 覺 拉 運 哈曼尼 用 , 那 , 不 IF. 諾 論 顯 出 夫 古今 說 你 的 過 中 愚昧 的 外 , 只 與 無 如 不 果 過 知 你 是 0 的 手 作 段 品 和 明 I 知 具 與 而 雷 同

因 此 , 林 先 生 强 調 , 首優 秀 的 作 品 定要 有 內 容 , 有 優 秀 的 技 徜 更 要 有 自 創 性

析

與

歸

不 能 够 以 新 舊 來 判 斷 首 音樂作品 的 價 值 , 而 是 說 , 它 表 現 出 多少時 精 神

美,是否表現出一股領導時代的洪流。」

活 , 林 凡 是墨 先 生 從 守 不 成 局 規 限 自 好 高 己 的 鶩 創 遠 作 天 在. 地 創 0 作 他 以古今中外各種 來 他 爲 是 理論 不 切 與 實 技 際 術 的 , 0 來 作 過 多方 去 面 的 多 年 嘗 試 的 創 作 生

中 節 奏 , 常 , 我常 用 用 碎 不 點來表 同手法 覺得 , 現 中 , 表現 氣 或 詩 氛 中 詞 0 在 的 或 樂 旋 境 旬 律 界 的 的 , 與音 運 特 質 用 樂境界的 上 , 在 , 儘 伴 奏部 量 避 意象美 免 份 西 , 洋音 我 , 試 是 樂 别 寫 的 國 出 完全 文字 中 國 樂 中 所 器 沒 止 的 式 有 樂 的 語 , 我 , 也 在 有 我 散 的 板 歌 的 曲

到 底 在 音 樂 創 作 理論 與 實践 的 發 展 過 程 中 , 是 先 有 理論 還 是 先 有 作 品 呢 ? 林 先 生 网络 默 的

這 IF. 像 先 有 鷄 蛋 , 還 是 先有 母 鷄 樣 是 謎 ! 不 過 切 理論 的 建 立 , 不 過 是 作 品 的 綜 合 , 分

寫出高貴的中華國魂

.

於 創 作 的 心 得 , 林 先 生. 最 後 歸 納 出 個 結 論

統 在 反 目 傳 前 統 , 我 這 們 此 不 口 要 號 為 即 名 保 守 詞 困 派 擾 0 要 急 知 道 進 傳 派 統 是 從 羣 先 衆 鋒 而 派 來 , 只 有 實 寫 驗 出 派 有 血 有 或 肉 是 有 -尊 性 重 的 傳

,

亦

能

缺

1

個

性

0

出 中 民 族 的 1 聲 . 寫 出 高 貴 的 中 華 國 , 才 是 位 眞 TE 中 華 兒 女的

黃 友 棣 的 論 點

命行的心

也 持 與林 在 這 先 次 生 中 同 國 樣 音 的 樂 研 看 法 討 會 中 , 黄 友 棣 先 生 發 表了 -現 代 中 國 音 樂 的 創 作 _ , 在 許 多 論 熟 上 他

自然語

黄

THE STATE

並於

e 1

作

曲

神 不 在 我 看 來 , 中 國 音 樂 必 須 中 國 化 , 同 時 現代 化 , 世 界 化 , 但 不 應忘 掉 中 國 文 化 的 統 精

對 於 目 前 音 樂界 的 此 弊 病 , 他 亦 淸 晰 的 指 出

全 盤 西 化 + , 對 年 於 來 中華 , 中 民族 國 人 要將音 的 樂語 樂現代 , 反覺 陌 化 生 , 愚 , 甚 味 而 地 鄙 走 視 了 這一 , 這 是可 段 冤 悲 枉 的 路 現 0 學 象 0 音 樂 的 學 生 -91 從 開 始

就

. . 現 代 中 國 音 樂 的 創 作

所 材 料 謂 現 黄 . 9. 代 先 而 生 是 化 在 認 , 我 並 爲 們 非 . 9 模 源 每 遠 仿 流 歐 個 美 長 國 的 時 家 傳 尚 , 統 都 , 文 世 可 化 界 以 化 在 裏 並 保 , 存自 保 非 存 徒 然放 己固 好 的 「有音樂 棄 , 民 掃 族 除 個 色 壞 的 性 彩 的 , , 中 情 重 新 國 形 化 創 下 造 也 不 給 是 徒 界樂 然保 壇 守 残 貢 的

要使 中 國 音 樂 中 國 化 . 黄 先 生 認 爲 不 H 忽 略 幾 項材料 中 國 古 曲 以 及 各 地 民 歌 中

的 慣 用 語 跙 句 法 組 織 於 樂 曲 之內 中 亟 詩 詞 字 音 的 平 仄 變 化 可 善 於 運 用 在 聲 樂 作 中

爲 7 中 或 音 樂 必 須 現 代 化 , 要 使 現 代 的 樂 隊 , 皆 能 演 奏 必 須 使 用 + 平 均 律 , 若 非 如

此,則和聲方面會產生複雜的難題。

有

呼

0

中應

風

格

音

樂

創

作

,

應以

中

國

傅

統

的

調

式

爲

骨

幹

0

樂

曲

中

要

側

重

調

式

的

曲

調

與

和

聲

0

和

聲

色

曲

凡 是 合唱 -合 奏 的 樂 曲 . 不 應 只 是全 禮 齊 唱 與 齊 奏 , 而 應 該 有 主 有 賓 , 有 唱 有 和 有 挫 答

體 的 -基 中 礎 法 國 樂 則 、器之運 , 根 據 用 古 典 9 音樂的 都 H] 白 法 由 選 則 擇 而 擴 展 其 範 圍 , 跳 出 狹 窄 的 限 制 , 至 於 節 奏的 變 化 -音

的 落 文 後 化 從 . 傳 必 歷 統 須 史 迎 1 9 方 頭 看 能 趕 有 E 中 文 或 , 化熔 同 文 時 16 爐 不 的 素 能 失 有 力 量 落 大 熔 我們 0 4 爐 的 國 重 音 倫 力 樂 理 量 的 , , 尚 創 H 作 將 禮 樂 外 , 也 來 , 正 不 文 如 偏 化 此 激 熔 0 的 解 傳 0 統 目 精 前 神 我 們 0 唯 的 有 科 我 學 們 有 技 堅 術 强 均

許常惠論創作的道路

樂遺 來 , 我 產 雖 們 然 許 在 西 常 發 方 音 惠 展 樂在 先 音 生 樂 將 的 元 代已 六 道 + 途 午 上 經 來 , 由 中 有 傳 國 以 教 作 西 士 洋 帶 曲 家 技 入 創 中 衚 作 來 國 的 創 , 道 新 (日 路 中 接 國 9 受它是 分 音 樂 成 在十 個 也 階 有 九 人致 段 世紀 力於整 後 的 理 事 發 展 自 近 六 的 + 音 年

旋 家 律 是 , 劉 並 天 沒 中 華 有 接 0 和 聲 受 歐 , 用洲 五. 的 聲 音 音 樂 階 , 是 寫 成 由 日 , 但 本 受間 西 接 方 來 主 的 音 , 那 • 是 屬 受 音 日 . 中 本 維 113 音 新 的 的 犧 影 牲 0 0 當 民 時 國 寫 初 得 年 最 作 好 曲 的 只 音 有

林 3. 洋 聲 採 形 翕 用 式 西 和 黄 洋 民 方 友 法 方 國 棣 法 來 T 等 , 創 八 0 盡 作 年 量 中 , 保 國 请 持 音 自 中 樂 從 國 0 美 2. 音 國 樂 中 巴 或 的 來 風 旋 , 格 律 中 的, 配 國 技 五 音 西 聲 方 樂 應 音 作 家 階 曲 在 的 技 此 優 巧 動 美 , 亂 特 用 時 點 西 期 方 0 , 這 的 創 時 作 和 聲 期 了 的 豐 作 襯 富 曲 托 的 作 家 中 , 或 品 有 的 : 黃 旋 1. 自 律 用 . 0 西

樂 無 聲 傅 90 三 是 僅 緲 進 很僅、 來 間 . 對 驚 , \equiv 於 + 大 1 , 這 現 的 年 此 代 首 進 , 使 的 合 步 中 爲用 中 唱 國 0 此 西 國 曲 音 洋 作 若 外 樂 近 曲 用 , 家 代 界中 還 把 作 國 有 西 , 曲 許 樂 洋 不 技 常 器 同 古 典 來 巧 惠 風 來 提 伴 格 派 作 到 奏 的 曲 , 創 , 自 的 中 作 巧 中 從 國 , 國 唱 像 -用 音 九 法 林 於 樂 來 聲 四 創 家 翕 九 唱 作 有 年 , 的 中 不 後 會 國. -小 更 西 音 , 荀 藏 樂 , 加 他 貝 有 風 , 特 格 光 表 中 别 與 國 現 推 斯 風 , 出 崇 黄 特 激 味 拉 。 自 昻 周 文 汝 的 大 中 斯 時 在 基 代 Щ 的在 的 音虚 1

如 何 復 興 中 或 音

樂

E

的

,

的

管

絃

樂

作

品

,

特

别

是

-

花

落

知

多

少

,

配

樂

+

分

新

鮮

,

同

時

亦

注

意

到

了

中 壇

或

樂 受

精 重

神 視

的

表 認

0 他

現

音

最 後 許 先 牛 所 强 調 的 論 點 , 與 林 黄 兩 位 先 生 不 謀 面 合

表 現 中 或 作 音 曲 樂 技 的 巧 風 並 格 不 和 以 精 不 神 同 風 格 0 來 評 定 好 壞 優 劣 9 更不 分 古 今 中 外 問 題 實 質 是 在 作 品 是 否

能

於 如 何 復 興 中 或 音 樂 , 許 先 4: 也 提 出 他 的 看 法 與 作 法

的 每 反 覆 節 與 我 奏 發 的 始 展 終 律 動 認 , 律 血 爲 動 進 9 音 賏 行 樂是 進 , 行 每 . 9 __ 變 音 種 16 色 思 與 的 考 浮 變 規 沉 16 象 , 與 , 展 浮 作 開 沉 品 就 與 , 構 每 是 成 作 的 曲 曲 式 者 形 思 式 的 考 展 開 表 與 現 構 , 成 每 , 都 樂 表 句 的 示 着 反 作 覆 曲 與 者 發 思 展 考 ,

望 這 iVA 去 世 須 是 作 我 具 曲 用 備 不 以 , 的 去 稱 條 爲 組 爲 件 作 織 作 和 曲 音 曲 能 L 樂 力 作 I 要 作 是 , 素 但 的 純 動 在 粹 , 去 機 作 由 創 音 曲 , 是 鏗 作 工 音 純 作 要 樂」 素的 之前 粹 對 0 眞 或 組 之中 織 善 或 構 . , 隨 美 成 的 時 來 隨 激 成 地 立 動 而 , , 需 獲 儘 得 要 管 對 . , 這 種 於 感 個 感 動 個 來 動 作 引 推 曲 動 者 起 我 他 來 說 强 的 烈 T , 作 那 的

慾

是

古 間 老 的 的 眞 音 情 先 樂 流 牛 露 認 特 爲 , 思 别 , 是 想 能 包 的 使 含 採 作 了 求 曲 民 或 者 間 感 衝 故 突 動 事 , 的 現 血 1 民 實 素 間 生 , 感 似 活 情 的 平 的 深 充 中 滿 刻 體 在 或 民 驗 這 間 , 個 音 偉 世 樂 界 大 文 , , 最 藝 像 作 大自 易 51 品 然 起 的 感 中 新 動 鮮 的 力…… 的 景 感 色 動 , 人 0 與 他 對 於

或 古 老 而 對 豐 中 富 或 的 民 文 間 化 音 遺 樂 產 的 中 再 , 簸 去 現 發 或 掘 業 比 中 較 國 傳 . 研 統 究 音 樂 綜 的 合 再 的 估 作 價 業 激 , 必 發 然 我 曾 的 產 創 生 作 無法 與 新 估 的 計 探 的 求 新 從 中

我 和 排 創 擠 作 或 0 放 棄過 接受 去豐富 計 比 西 的 以 文化 後 的 潰 所 產 有 現 代 音 樂 的 語 法 是 作 爲 豐 富 我 這 個 現 代 的 手 段 絕 不

會

使

6 陳 健 華 的 創 作

能 7 解 陳 作 健 華 曲 家 先 的 生 創 , 作 是 動 力,除 位 留 德 能了解作曲 青 年 作 曲 家 過 程,更 他 楼 有 於 助 中 於 國 音樂欣賞 音 樂 也 賞 有 他 0 而 個 藝 X 袻 獨 家 到 的 的 見 創 作 解 衝 , 他 動 可 認 分爲 爲 若 先

表達 1 來 表 達 衝 動 將 內 在 悲哀 , 歡樂 不感受訴 說 出 , 通 過 数 術 材 料的 媒 介 用 理 智含蓄的 方法

2 游 戲 衝 動 以 音 的 運 動 作 爲 創 作 之最 大樂 趣 0 出

3 模 仿 衝 動 對於 印 象深 刻 之事 物 , 通 過自己 採 用 的 材 料 , 再 由 自 由 模 仿 出 來 的 就

是 模 仿 衝 動 0

呼 作 乎 該 重 ※ 望 每 , 一視民族 由 首 中 華 0 民 都 國 中 精 作 族 有 神 有其 標題 曲 藝術 的 家 發 特 , , 家 有的 揚 近 由 的 代 於 , 模 精神 而 中 熱愛大自 仿 不 國 衝動 須 作 面 過 貌 曲 經 份 家也 然 , 常建立在 如 重 , 我 視 果完全以藝 有 個 採 這 用 個 1 氣氛 傳統 覺 傾 向 得 的音 術 有很 情 幾乎 觀 趣 點來 樂材 多 許多中 模 境界 料和手 講 仿 衝 , 、詩意等階 要發展 國 動 藝術 法 的 成 , 因 中 家 份 爲那 國 , 在 段上 音樂的 皆 內 只 由 , 代 觸 中 表 民 我 景 國 過 經 古 族 牛 去中 琴 常 情 風 格 引 曲 華 起 疾 幾 民 應 創

族 的 如 風 格 何 將 中 只 華 有 民 根 族 據 精 民 神 族 反 精 映 神 在 去尋 作 品 找 中 新 的音 陳 健 樂語 華 先 言 生 中 認 爲 或 音 可 樂 包 括 發 展 下 列 和 Ŧi. 前 熟 途 才 有 更 進 步 的 可 能

旋 律 , 1 詩 我 同 自 意 時 己 性 更 的 0 自 創 2 標題 作 由 創 , 作 也 性 在 0 將中 不 3 斷 形 國 的 象 音 嘗 性 樂 試 0 之精 中 4 , 中 神 我 庸 用 性 昇 Ŧi. 0 華 聲 5 到 音 含 階 蓄 個 基 性 礎 新 . 0 來 寫 作 界 也 用 現 代

手

法

來

處

理

傳

統

點 作 最 後 本 , 文的 我 想 介 紹 位 美 籍音 樂家 亦 卽 基 書院音 樂系 主 的 任 境 , 何 司 能 先 生 對 作 曲 的 項 論

何 司 能 對 創 作的 論

0

爲

結

束

斷 ; 莫 作 札 特 曲 的 不 是 材 全 料 多 靠 , 靈 擅 感 於 . 整 要 理 有 ; 技 貝 巧 多 , 芬 同 材 時 料 加 用 以 得 整 少 理 發 但 揮 善 0 於 舒 發 伯 揮 特 盡 作 致 Ш 0 靈 感 , 因 此 作 品 多片

的 本 對 半 訓 位 有 音 練 等 了 階 技 有 基 到 由 巧 創 本 現 巴 作 訓 代 羅 是 力 練 的 克 發 , 各種 時 揮 要 便 代 創 打 可 作 作 的 好 用 對 曲 力 根 這技 技 位 的 基 法 巧 7 巧 大阻 這是 , 來 不 古 表 喜 典. 碍 所 現 歡 的 0 有 你 的 和 外國 作 的 東 聲 曲 風 學 的 西 家 格 音樂學 也 的 , 和 學 舒 本 特 伯 右 , 色 學 校 特 銘 7 和 , , 舒 也 依 若 許 曼 據 不 的 音 會 注 樂 喜 伴 意 奏法 歡 史, 作 , 曲 因 作 , 的 合 爲 曲 基 它 唱 技 本 有 的 巧 訓 它 寫 的 練 法 的 演 , 天 變 像 華 地 和 格 作 聲 納 基

音樂教育精論

港, 有 機會得識兩位 音樂教育」一 向關 音樂教育家 係着 一個社會國家的音樂水準,也是推廣音樂最根本的動力 9 參觀了 暑期小學音樂教師研討會,在整個旅程中, ,第二 確 實得 次 訪

留美音樂教育家劉池光

0

淺

座 假 , , 我 並 與劉池光先生相識 們 搜集 是在 寫 作材 鋼琴家饒餘蔭先生作主人的餐會上初次見面 料 , 應 , 可說是極 清 華書 院音樂學會邀請 爲偶然的 機會 , , 因 以「美國 「爲這 的 位 音樂教育現況」爲題 留美音 樂教 育家 , , 主持 正好 暑 自 美 期音樂講 來 港 渡

曾 金 山 任 市 教 年 輕的 立大學中國文化系主任 於 「美露以 劉 先生,畢業於美國 斯 女子大學」 及 「美露斯大學」,以及舊金山青年音樂隊 「新英格蘭音樂學院」,後來在太平洋大學獲音樂教育 助理 指 揮 , 現 碩士 在 學位 擔 任

X 雕 才 革 , 劉 發 朱 而 近 生 掘 天 年 會 才 來美 在 演 , 國 講 目 4 教 前 育 分 , が美國 有 界 的 大部 艨 份 革 時 教 下 , 育家却 音樂教 都 與 美國 認 育 爲 教 制 度的 主 育 張 制 質行普 度 利 有 弊 關 , 以 及 0 的 過 及美國音樂家在音樂教 音樂教: 去 的 音樂 育 教 , 使 育 人 者 人 , 有 接 向 育 注 觸 E 音 的 重 樂 培 種 養 種

動 , 對 去美 音 樂 國 的 常 中 識 小學校都有樂隊 認 識 不 够 , 近 年 9 來也 在運 逐 動或是遊行時 漸 解 散 了 吹奏, 這 也 樂隊 め水準 , 只 够 應 付 部 份 活

學

習

音

樂的

機

會

樂 不 樂 用 才 E 能 比 的 音 賽 的 比 樂 的 青 賽 比 方 小 賽 , 年 式 過 太幾 向 , , 來培 怕 引 緊 起 養 張 年 很 音 的 來 人 樂 比 的 , 人才 賽會窒 美 爭 或 論 各 , 息 州 美 他 的 威 們 音 新 的 樂 藝 比 代 三術才能 賽 的 很 音 盛 樂 教 行 , 至今這 育 0 反 家 對 , 個 的 不 問 太 人 題 士 重 仍 視 , 音 引 是 擔 樂 起 爭 比 心 論 比 賽 , 賽 , 也 會 也 就 摧 不 是 主 感 如 張 有 音 音 何

中 華 的 , 犧 音 音 牲 樂 樂 了 家 家 創 , 不 作 不 能 與 能 學 演 以 有 奏 音 所 樂作 用 9 這也 , 爲 在 終生 是美國音樂教育界人士面臨的嚴 # 世 職 紀 業 的 今 日 或是 世 界 改 各國 行 9 以 E 音樂作 是 很 普 重 爲業餘 間 遍 題 的 現 的 象 興 0 趣 爲 9 了 或 生 是 活 埋 , 首 許 於 多 教 有 才

們 除 樂 了 藝 努力於普及音 衕 的 發 展 樂教育 的 確 , 亦致力培養音樂天才 有健全的音樂教育制 度 , 去 而他們 推 動 , 的 劉 成績 先生 認 是值 爲 , 得 我們 美 國 借 的 音樂 鏡 教 育

薛 偉 祥 的 音 樂 教 育 觀

教 大學 的 0 他 男 音 與 對 中 樂 音 於 音 教 樂 音 界 歌 育 樂 唱 的 碩 教 家 士 朋 育 學 友 0 位 相 的 目 前 識 , 此 在 並 , 觀 九 獲 傾 點 龍 談 英 華 國 眞 , 是十 倒 仁 皇 是 書 家 音 新 院 分 樂 愉 鮮 擔 也 任 院 快 値 音 的 H 得 樂 經 7 我們 驗 主 0 任 0 薛 重 L. 視 並 偉 及 的 在 祥 中文大學 先 L.R.S.M. 生 很 健 , 談 崇基 文憑 曾 書 獲 院 美 他 及 或 香 還 賓 港 是 州 大 孟 位 學 1: 任 出 德

他 活 摩 嗎 的 , 和 不 機 也 會 聲 在 受 音 的 0 渦 諧 樂 但 音 教 是 和 樂 育 何 , 的 以 可 的 專 以 範 今 業 進 疇 日 訓 社 中 而 練 會 達 , 秩 借 2 到 節 那 序 社 麽 紊 奏訓 會 亂? 音 -樂 家 練 音 庭 眞 可 能 樂 及 以 改 I 促 本 變 作 身 進 關 者 人 個 與 4 係 人 相 的 人 間 的 諧 嫉 的 妒 和 個 性 合 ; 作 嗎 表 而 3 現 音 , 使我們 對 樂 出 建 虚 比 立 偽 賽 過 田 狹窄 個 以 有 美 增 秩 的 序 的 加 門 有 社 4 會 規 戶 相 之 能 律 砌 見 起 磋 的 生 作 觀

於 這 此 問 題 薛 先 生. 認 爲 用

3

官 唱 改 而 變 激 合 人 動 的 奏 從 內 的 許 氣 心 培 質 多 深 養 音 , 處 與 樂 改 訓 , I 變社 再來 練 作 者 , 會的 改變 就 的 是 氣 風 音樂 人的 質 氣 性 教 0 再 格 育 從 問 的 題 -生 最 是 此 命 接受 終 音 和 目 樂 氣 的 什 氣 質 呢 麽 氛 0 ? 樣 濃 因 音 的 厚 此 樂教 音樂 地 方 從 育 教 的 事 的 育 社 音樂教 目 0 會 的 是否 狀 況 , 育的 聲 是 來 很 樂 看 工作者 直 , 覺 器 音 的 樂 樂 通 教 就 理 過 育 要在 感覺 論 確 . 實 器 合 能 覽

的音樂中培養好的氣質。

助 於 氣 對 質 於 的 氣 培 質 養 的 培 教育 養 . 的 薛 人有 先 牛 了 也 好 有 的 很 氣 獨 質 到 , 的 才能 見 解 使受教 他 認 者 爲 改 像 變 書 本 中 的 啓 示 大 自 然 的 都 有

展 , 對 於 於 教 新 學的 舊 技 術 技 都要 徜 , 學 幹 先生强 才能 適 調 應現代音樂思 必 須 順 應兒童生 想 和 埋 語 心 言 理的 0 發 展 , 順 應 社 會 的 進 化 , 文 化 的

另 外 , 他 認 爲 音 樂 教 育 應 該 是全 面 的 , 要 認 識 音 樂 知 識 的 各 方 面 . 與 音 樂 有 關 的 藝

能

發

得 聽 精 深 了 他 的 對 了 音樂教 解 , 因 育 爲 的 精 番 是 話 建 . 的 築 確 在 很 博 有 啓 1: 發 性 0

求

談 到 這 兒 , 使 我 囘 憶 起 對 音 樂教 育 向重 視 的 香 港聖 保羅男女中學 , 七 月 # 九 日 在 大會 堂 學

0

行的音樂會。

琴 演 目 , -雙 我 在 中 每 鍋 中 能 學 年全 琴 學 欣 部 部 逢 和 港 -小 其 的 小 校 學 歌 鍾 盛 際 劇 部 音 華 0 樂 耀 入 , , 口 老 場券分三元 及 總是得冠軍 琴 朗 師 隊 誦 1 節 , 小 合 學 , 聖 唱 部 -0 保羅 庫 五 的 正巧七月廿九日 黄 元 勵 及 男 女中 貞 , 百元 他 們 陳 學 港 總 的 晶 幣 成 紫 得 績 幾 , F 種 他 了 位 , 正可 們 許 老 9 師 照 在 多 表 大 項 例 的 會堂音 現 指 都 目 出 導 售 的 香 下 罄 冠 港學 樂 , , 軍 可 廳 節 , 校 見 學 目 特 音樂 他 行得 + 别 們 是 分 藝 精 獎 的 合 循 彩 項 號 唱 的 這 召 目 0 小 力 總 的 展 提 表 項

是 音樂 教 師 研 討

期 把 香 港教 請 另外值得 每 了 育當 個 香 專 港 局 代 一提 題 負責 演 表 的 講 性 人列出的講 ,分 的 幾 爲 位 九 專家 一小 龍 紅 題 時 指 磡 是一筆,也許可以作爲一項參考: 的 導 香 講 港 , 我 述 工 一業學 看 、三十分鐘 Ŧi. 院擧行 • 六 百 的 位 的 小學音樂 音樂老 討 論 , 師 教師 個 , 上 + 午正 分 研討 認 好是 眞 會 的 0 爲 兩 參 期 個 加 研討 專 三 題 個 半 0 我 天 的 願 意

如 從這 何 組 才 織學 能教 幾 個切 育」, 校 合實際情 合 唱 團 亦即有别於天才教育的一般性音樂教育;「 況的講 ;「小學四年級音樂 題 看來,音樂教師們的 示 範課」;「音樂於 獲益 該是匪 視聽教具在音樂課之應用」; 賞 淺 的 的 原 素

香港音專的愉快訪問

師 的 音樂學校 及諸 與 香 位 港 老 , 音 師們 經 專一批年 歷 的 了 愛心 重 重 極 維 困 的教授們相 護 難 , 至 0 今獨 聚, 屹 立不 是令人十分愉快的 動 , 也 因 爲年輕 經 的 驗 校長胡德倩女士 0 這 所 創 辦 至今日 , 校監 有 # 黃道 三年 生牧 歷史

馮瀚高的音樂家庭

畢業於英國皇家音樂院的胡校長 ,一直在 一默默耕口 耘中,作育英才, 在她 的安排下 , 我 訪 問 了

H. S. M. S. S. M. S. M.

音專的幾位主要教授。

的 矗 技巧 但 動 是 民 中 時 國 雄厚大方的音色,藝術家的氣質風度 國 0 Ŧi. X 因 + 獲得巴 爲 年 這 , 位 我 年 黎音樂院 國 僅 留 十八 法 小 歲 第 提琴 的 一獎的 女 家 孩子 馮 第 福 珍 人 年 小 前 ,無不令人刮目相看 , 姐 同時 , , 剛 在 這位新 自 臺 巴 北 黎 市 音 進 中 氣銳 樂 Ш 院 堂學行小提琴獨 的 ,也自然而 , 中 以 國 小 小 提琴 提 琴 然的想起她受的教 班 家 奏會 第 她 獎 , 眞可 里 穩 業 占 結 說是 . 實

育 和 妣 的 家 庭

該 院 音 沒 樂 想 史 到 研 這 究 次 員 能 在 0 畢 音 業 專 於 訪 巴 問 馮 黎 音 福 樂 珍 院 的 弦樂 父 親 教 授 班 馮 瀚 , 在 高 先 福 珍 生 還 0 這 不 到 位 + 大 歲 提 琴 時 家 就 兼 帶 音 着 樂 學 教 音 育 樂 家 的 並 兩 姐

妹 , 來 到 了 巴 黎 0 馮 先 牛 年 近 六十 , 氣 質 溫 文 爾 雅 , 他 告 訴 我

理 續 妹 論 7 倆 和 六 的 指 年 福 揮 般 珍 0 教 從 然 , 後 我 育 1 全 就 想 9 家 不 是 , 像 來 曾 由 音樂 到 母 進 過 巴 親 藝 正 黎 負 獨 規 責 , 這 的 她 0 類 們 雖 學 校 才 然 就 能 進 朋 , 1 友 入 , 巴 們 時 定要 黎 都 候 音 覺 , 通過專 樂院接 得 見 我 到 們 姐 受專 門 的 姐 的 教 拉 才 琴 育 訓 方法 練 教 , 育 五 , 才 歲 有 0 能 姐 間 開 題 始 產 姐 生 大 . 9 我 好 爲 由 較 們 我 的 緊 教 澴 成 是 績 張 她 學 照 0 , 就 琴 樣 改 的 , 學 姐

馮 先 生 在 香 港 音 專 教 授 配 器法 與 音樂 史 , 大提 琴 與 小 提琴 0 我 問 耙 福 珍 的 近 況

婚 奏 後 九 來 妣 離 七 在 靠 開 年 近 香 英 Ŧi. 港 國 月 的 海 七 裏 峽 -, 已 的 八 年 經 Caen 生 時 了 間 省 裏 音樂 個 , 女 院 孩 直 教 在 0 雖 琴 盧 然 昻 ., 她 每 (離 很 年 想 都 開 巴 巴 旧 來 黎 到 盧 約 , 總 昻 \equiv 因 1 參 爲 時 加 工 演 車 作 程 出 關 0 係 妣 市 分 在 政 不 府 了 九 的 弦 身 六 六 樂 , 而 年 無 結 演

法 如 願 0

關

,

們

係 馮 我 先 生 的 所 談 著 話 的 管 只 得 絃 暫 樂 時 法 告 書 個 剛 段 出 版 落 , 田 見 得 在 教 書 之餘 , 他 還 忙 着 著 書 立 說 , 可 惜 大 爲 時 間

● 陳頭棉的音樂經歷

的 年 頌 個 的 棉 性 紀 女 記 土 念 得 , 的 音 第 樂 更 確 是 會 證 次 很 上 實 訪 好 , 了 間 的 聽 我 , 歌 她 的 見 唱 觀 演 到 源正 唱 幾 志 演 黄 位 友棣 人才 確 香 U 港 民歌 0 在 的 但 T. 女 是 組 式 歌 曲 訪 , 唱 她 問 -家 主 跳 她 , 要的 月 之前 曾 驚 , 經 於 , 歷 陳 曾 個 女 經 個 , 却 + 在 貌 唱 並 大 美 作 不 會 出 是 俱 堂 衆 唱 佳 , , , 香 風 她 港 度 美 音 高 麗 專 雅 的 慶 外 祝 這 型 成 次 與 見 寸. 溫 廿 到 柔 陳

考 法 獲 音 了 英國 樂 我 院 是 鋼 皇 在 琴文憑 三家音樂 香 港 音 院教授鋼琴文憑 專 (A 的 .T.S 前 身 .C.) 中 國 (L.R.S.M.) 聖 樂院的 鋼 琴 科 演 畢 業 唱 文憑 , 當 時 (L.R.S.M.) 聲 樂 是 我 的 副 科 , 以 後 及 英 來 國 我 東 並

君 , 及 陳 歌 頌 劇 棉 除 馬 了 鬼 是 坡」 位 鋼 中 琴 的 楊 老 貴 帥 妃 0 她 的 演 唱 經 驗 却 更 豐 富 她 唱 渦 淸 唱 劇 琵 語 怨 中 的

王

昭

尼且

※ 莊表康與周少石

生 渾 就 厚 是 柔 在 爲 美 沒 演 的 有 唱 男 見 男 中 到 中 音 莊 音的 音 表 何 康 先 0 莊 眞 生 表 是 iii 康 難 和 得 就 陳 曾 0 頌 當 經 棉 我 從 經 訪 錄 常 問 音 合作 帶 他 時 中 是 他 欣 那 嘗 對 他 低 好 沉 演 搭 唱 檔 濃 琵 厚 琶 她 而 怨 唱 略 中 王 帶 的 昭 磁 漢 性 君 元 的 帝 他 聲 唱 音 曾 漢 驚 元帝 似 嘆 乎 於 天 這

她 唱 英國 貴 妃 溫 他 音樂 唱 唐 院 明 A 皇 0 · 他 S 原 · (C.) 在 上 海 等聲樂文憑 音 專 聲 樂 系 , 肄 及 業 英 , 國 後來 聖 亦考獲 學 院 英國皇家 (F.T.C.L.) **亦音樂院** 院 1: S

他 同 時 在 香 港音 專及民 生書院 任 教 0 說 起 目 前 香 港 的 音樂 環 境 , 他 說

良 的 0 我 當 然在 感 到 遨 此 衚 地 歌 中 曲 1 學 方 校 面 的 , 音 希 樂教 望 能 育 創 作 , 似 此 平 歌 是 詞 在 易 懂 替 而 演 感 唱 流 人 的 行 歌 歌 曲 曲 打 好 基 儊 , 這 種 情 況 是 極 需 改

院 先 理 生 論 畢 說 作 業 起 於 曲 創 文憑 中 作 國 , 聖 周 0 目 樂 小 前 院 石 還 理 先 是 論 生 香 作 , 港 曲 可 青 系 說 是 年 , 在音 會 樂 員 韻 專 生 擔 合 力 唱 任 軍 合 專 9 唱 的 指 指 琵 揮 揮 琶 與 怨 作 _ 中 曲 等 的 課 兩 程 章 就 , 出自 他 亦 考 他 獲 的 英 手 筆 國 皇 0 家 周 小 石

如 有 機 會 , 我 願 巴 或 觀 摩 , 把 所學 貢 獻 或 家 , 達 成 海 內 外 的 文 化 交 流 0

主持教務的許建吾

歷 史 的 曾 感 經 情 巴 或 講 除 了 學 的 主 持 許 教 建 吾 務 先 , 他 生 同 , 這 時 擔 次 是 任 美 以 學 音 專 和 教 歌 務 詞 通 主 任 論 的 的 課 身 份 程 接 0 受 訪 問 他 和 音 專 有 + 年

海 各 在 地 今 的 日 學 國 校 際 及 情 青 勢 年 動 們 盪 的 , , 能 環 多 境 加 , 關 以 懷 及 我 , 有 文 化 機 會 復 更 興 應邀 聲 中 請 文化 青 年 音樂 工 作 家 是 們 佔 巴 極 重 或 要 看 看 的 0 地 位 , 願 祖 國

這 位 E 屆 七 高 龄 的 長 者 , 語 重 心 長的說 了 許 多。 他 對 流行 歌 曲 也 無限 感 慨

之歌 看法 於 運 香 這 動 覺 港 個 得 音 , 提 樂界 問 自 供 題 由 健 對 祖 , 我 康 或 這 聽 輸 h , 愉快 面 到 出 太 了 1/1 多 的 人 很 同 歌 量 注 樣 意 詞 歌 的 , 詞 0 在我 希望 見 不 解 潔 能 的 木 , 不 身 扭 流 轉 能 和 行 不 這 歌 令我 種 此 9 情 這 流 們 是 勢 行 很 歌 有 0 所警 曲 H 悲 的 惕 的 作 了 現 詞 象 者 也 0 我們 有 交往 願 意 發 但 起 是

,

的

今日 般

中 華 兒 女 的 心 聲

督 , 向 最 政 後 府 , 負 我 責 又 法 與 律 音 專 上 松 的 責 監 任 黄 消 與 地 牛 位 牧 0 黄 談 校監 他 的 將 理 香港 想 抱 的 負 教 0 育環 香 港 境作 的 公私 了 V. 番 學 分析 校 , 政 府 規 定 必 有 監

師 性 也 創 很 辦 , 的 也 清 第 是 店 楚 香 受了 名稱 港 0 這一 年. 是 長 到 + 時 處 就 個 期 可 年 進 高 見 入 國 度 來 理論 物 民 , 0 畢 教 質 眞 一業學 育的 主義 作 IE 曲 要從事教育工作的人 中華 4 系 的 在 就 礼 民族 南 讀 會 洋 , , 见女。 音 , 只 香 專 有文明 港 的 對於 老 所 作 師 , , 們 音專 的 必需先克服 缺少文化 貢 , 的 獻 在 成 精 , 長 也 神 , 讓 , 有經 我非 我 時 連帶 們 間 濟 常清 教 + 上的 分 育 金 欣 錢 楚 也 困 慰 讓 1 難 因 所 人誤 0 作 爲 我 我 會 的 是 它 犧 是 的 在 牲 音專 個 商 我 牧 業

特 徑 殊 0 的 世 我 環 界 覺得音樂這 境 充 下 滿 9 了 該 敗 如 壞 樣 何 藝術 , 豨 不 展 满 , ?這 很容 現 曾 是 的 易 我們 表達 風 氣 的 人 0 對於 重 iL 責 中 大任 的 新 意 生 的 念 , 也 0 讓 代 進 我們 , 步 對 時 於 可 時 藉 中 警 國 音 古 樂 醒 老 來 0 的 鼓 文 勵 化 人 生 , 在 走 香 E IF 港 確 這 的 個 途

除 了 多了解 這

黄 校監 也終了我們啓示? 的 是不是讓我們

美國音樂遊踪

再訪洛杉磯

揮 别 洛杉磯不 過 一年 , 沒想 到 藉着 出 席牙買加舉行的世界民 俗音樂會議 ,在美國 國 務 院

排

下

我又能

很

快

的

再

巴

來

,使許

多

初次

訪

問

時

未

能

如願

的

希望

,

都

得

到了

補

償

的

安

當於紐約 音 磯 自己 排 樂 下 , 希望能 會 ·訪美 想學的 沒 出 , 然 林 的 發 後在 在CBS 肯中 朋友 前 , 看自己想 , 們 心 前 曾 的 往牙 談 在 Center 過 表 國 買 看的 演 務 , 加 與 薮 院 實習 術 的 來得 其 交下 中 馬 途 實際 中 不停 的 i _ 段短 調 , 在 蹄 , 查 由 華 時 的 表 盛 間 於 在 上 各 頓 在洛杉磯能就 , , 稍 訪 個 詳 作 間當 大小 述 停留 了 自己 地 城 市 , 幾位著名的音 近得 特 奔 的 別是爲一 波 願 到 望 , 韻 倒 0 我 了 姐 不 新落 樂家 的 如 曾 照 固 與 成的甘 顧 定在 幾位 , 聽 , 幾場 幾個 因 曾在 廼 此 湯客巴 廸 我 美 15 中 數 選定了洛杉 國 心 城 國 人的! 市 務 這 院 , 學 相 好 安

節 也 因 目 此使我 這 我還 次 有時 是 我 花 間 共 了 幾乎跑 半天的 在洛 城 遍了所有在洛杉磯 時 停 間 留 了三星 , 對寵 大的 期 左 這 右 的 個 , 廣 哥 雖 然CBS 播 倫 與電 比 亞 視 廣 Center因爲種種 臺 播 公司 , 訪 節 問了世界著 目 製 作中 原 因不 名的合唱 心 作 能 了 初 爲 我安排 步的 指 揮 羅 認 傑華 實 識 習 ,

幾位 格納 出 (Roger 色的中 國 Wagner) 青年音樂家 ,洛杉磯愛樂交響樂團的指揮萬哈·薩莫爾 ,還有充裕的時間聽了許多出色的音樂會, (Gerhard 玩了幾處名 Samuel) , 日子眞是

好萊塢露天音樂廳

(

充

敦 故 的 同 近 嘆息 蟬 兩 的 居」行程 置 萬 BII 鳴 聲 名 伯 身於世界著名的音樂廳堂中,享受那有着最 , 聽 時 特 , 衆 堂 而 裏 何 似 雄 , , , 壯 慕 最寶貴 在 共聚於羣山 人間 如萬 尼 黑皇家音樂廳 的 馬奔騰 ?它撫慰着 經 環抱的夜空中 驗 , 了! 時 紐約 而 0 L 清脆 靈 的 , 驅走了 如 ,那好 但是 大都 珠落 會 , 似 却 玉 歌 來自 切煩 盤,又流暢 没 劇 佳音響與氣 有 院 憂 Ш , 洛杉 處比 ! 谷,又似來自天籟的 磯的音 如行 得上好萊塢露天音樂 氛的音樂會 雲流水,伴和 樂中 iL , 是我整 樂音 維 着 也 廳 個 夏 納 夜林 的 時 歌 -遍 動 而 劇 遊 間 輕 院 人了! 柔如 樂人 偶 ,倫

下, 有 出 場 人歲的 統 漫 地 好 座 游 萊 -0 1 廳 塢 人士光臨。兩 每年夏天,都安排了爲期十 中 露 走道 0 天音樂廳 貝殼形 上舖着地氈 年前第 的 (Hollywood 音樂 臺 9 一次訪洛杉磯 上 茂密的叢林中,座位依着山勢級級高昇,這座有牆 ,有許多爲音響效果的特殊裝置 週的 Bowl或稱 演 出 , , 年一度的夏季音樂節 有音樂、舞蹈 圓 形音樂臺 是全美最大也最著 • 小丑戲等的 . 還未 近 兩 展 萬 開 表演 個 ,曾在 必 名的 位 , 歡 .9 熾 露天音 有包廂」, 迎 無頂的場地 熱 六歲至六 的 樂演

次

淮

出

露

天

音

樂

會

了

0

及 中 音 樂 絲 在 亭 满 聽 不 Ш 到 漏 野 場 外汽 廻 響 車 的 的 迷 噪 人 氣 音 氛 0 當 0 去夏 時 只 在 能 美 想 或 像 國 着 務 臺 院 前 的 的 安 水 排 池 中 下 , , 映 終 於 着 臺 如 願 E 生 以 僧 動 的 演 在 出 音 的 樂 五 彩 季 裏 倒 影

以 耐 作 席 天 歌 曲 典 活 赫 停車 1 音 伴 劇 凑 派 動 , . 的 樂 夜 成 9 德 的 , 從 在 充滿 空 廳 像 浪 伏 節 + 淮 的 裏 組 漫 乍 月 目 出 音 座 茶 節 京 派 , , 大 秩 容 樂 Ш 1 花 Ħ 日 由 易 序 的 坳 客 女 印 西 洛 至 的 井 中 夜 , 那 H 象 杉 九 地 然 晚 使 月 , 晚 留 磯 , 派 愛樂 品 他 我感動的 的 或民 + 1 0 斯 們 卡 但 散 , 華 . 避 岩 門 李 族 場 格 或 交 日 免 能 時 穿 樂 一響樂 納 斯 止 散 在 着 發現 之夜 特 派 , , 場 日 的 晚 專 爲 -要 落 時 禮 蝙 杜 作 , 和 期 疏 的 美國 前 服 算 蝠 比 品 來 兩 散 擁 趕 是 西 自 個 近 像巴哈 或着 人民 等最 擠 到 比 • 世 4 萬 7 斯 , 界 較 月 輛 帶 便服 0 對音樂活 易 艱 特 各 的 汽 着 討 澀 拉 地 音 . 車 野 貝 的 汝 好 的 , 樂 帶着 多芬 餐 的 内 斯 名 季 往 動的 盒 基 劇 容 獨 往 禦 目 等作 奏家 , 共 0 -要候 先享 寒的 熱 每 舒 推 0 接 衷 個 曲 伯 演 出 上 受 披 家 週 0 連 特 出 肩 近 幾 六 的 + 小 , 個美麗 交響 兩 個 則 布 大 , 場 時 夾克 萬 晚 推 拉 多 E 才能 個 E 出 曲 姆 偏 式 的 必 向 音 , , 斯 1 演香 享 位 我 或 齣 樂 通 路 受 作 音 是協 葛 會 俗 , 總 了 樂 利 性 0 那 人 個 是 好 會 奏 格 夏 , 們 麽 有 卒 萊 形 曲 演 令 就 星 無 塢 也 式 布 . 奏 音 都 光 虚 露 序 H 的 魯 古 樂

元 Ŧi. 角的 H. 起 六 大 種 都 , 會 週 歌 六晚 劇 院 的 的 演 票 出 價 , , 往往 露 天 長達 音 樂 三小時 廳 幾 乎 便 , 票價 宜 了 分 一元五 4 0 调 角至七元七角 及 调 四四 晚 的 五分的 演 出 , 七種 分 100 元 至

偸 賞 iù 晚 鵝 诺 的 慶 年 外 中 下 是 智 間 湖 香 的 快 了 羣 八 Ti. 演 的 0 最 前 的 客 小 出 以 熱 日 南 來自洛 好 選 特 時 假 及 九 個 人 愛 式 A 加 的 音 美國 了 在 來 六 州 音 地 的 日 几 , 樂 円 在 戶 自 啓 晚 九 的 我 樂 宝 X 杉 公園 的 發 作 此 排 哈 間 外 年 座 會 居 就 磯 白多 活 自 六 活 非 音 聽 的 曲 了 , 民 的 及 更開 樂 家 古 時 裏 動 們 常 動 家 包 衆 預 其 以 有 個 幸 庭 至 ; 演 桐 , 厢 , , , 周 是 學校 普 來 野 八 1 特 在 始 眞 購 運 . , 圍 受 宴 野 了一 是 買 由Hollywood 孩 關 月 别 的 她 地 音 孩 音 時 宴 的 子 的 四 何 們 整 在 品 芭蕾 樂會 學 項 們 童 樂 其 , 日 品 世 環 季 的 帶 歡 享 生 會 是 Open 幸 界 有 的 童 着 音 迎 連 , 受 們 運 事 特 連 , $T_{\rm L}$ 子 樂等 安 的音 從 廉 熱 小 Ŧi. 定 票 , 務 , 軍 免費 排 晚 時 價 除 的 狗 小 局 , House Bowl那些能 • 樂 間 的 時 了 的 , 自 了 的 營火 停 氷淇 在 最 野 的 然更 演 t 莫 爲 安 車 , 白 出 時 札 由 受歡 餐 在 期 排 品 會 天 盒 這 的 至 特 最 + 便 淋 , 下 , -像 音 受 迎 以 個 活 徜 八 週 進 '主' , 服 他們 聖 時 樂 歡 的 爲期 及 動 了! 幹又慷 徉 由 成 出 務 賞 在 ; 節 在 泖 洛 爲 方 册 , 團 滿 的 目 爲 杉 另 分 八 的 大 六 H 便 這 -自 慨 以 演 月 ; 调 磯 外 獨 此 Ш 上 , 運 免 動 隔 然 愛 的 遍 出 + 奏 並 萬 服 義 像 動 費 家 中 樂 許 志 野 物 调 供 八 孩 務 務 營 的 闔 的 和 嬉 交響 願 的 狂 日 食 童 的 多 精 樂 , 志 音 欣 週 宿 女 歡 家 有 戲 提 接 神 社 士 樂 賞 節 專 的 的 供 樂 共 五 可 没 願 洛 聚 晚 樂 們 廽 1 分 交 了 專 外 服 佩 中 杉 度 時 别 環 趣 迎 最 響 , 演 的 地 務 , 柴可 中 磯 擔 心等等 在 過 的 有 ; 賓 好 老 來 的 出 愛樂 之家 號 財 美 任 七 的 的 太 女 0 的 夫 個 稱 月 娛 貴 力 而 太 1: 0 露 交響樂 及 斯 音 音 七 迷 活 樂 們 這 客 們 天 月 此 樂 樂 X 你 日 中 音 基 動 與 的 作 , 八音 美 力 對 陪 + 的 ; 馬 的 樂 , 客 州 每 各方 兒 專 伴 七 拉 青 樂欣 會之 几 或 度 包 晚 X 童 的 月 日 松 爲 天 或 调 小 廂 0 訂

面 的支 我 助 在 下所 露 促 天音樂廳 成 ,每年夏天受益 的 禮 物 中 心 孩 , 童 購 得 達 五萬人, 册三十 迎賓之家」 畫 册 , 眞是最 記 錄 下 了前 有價 値 的 文化 服 務 了 0

憶 的活 捉 的 !這些 了 演 動 況 奏 Bowl 作爲她的 。這是 , 二華美、 者 攝 和 取 聽 珍 一位在藝術中 動 衆 貴 人的 之間 的 鏡 研究對 照片,如今更已流傳世界各地,也因此吸引着更多人前往 的 頭 和 ,三十二頁 諧 心 氣氛 主 象,日 一修攝影的學 , 的畫 夜不停的爲指揮、演奏家們 使得好萊塢露天音樂廳的 册是她辛苦的成果,記 生 二頁的 布 朗 小 姐,在爲時 夏夜 錄下了演奏家們的 、愛樂者、聽衆及 , -給人 週的音 留 樂季 下了 個 夏天音樂 登臺 裏 無 盡 迎賓之家」 美好 一實況 以Holly-不季節 的回 ,捕 中

投身在那無窮美好 音樂 又將 臺 是 前 好 萊塢 的 水 的境界 池 露 天 , 閃 音樂廳展開活 中 耀 着 多彩四射的水花彩光 動的季節了, ,還有那滿 想起那羣山環抱的夜空中, 山遍野沉醉的愛樂者 廻盪 , 我多願 着的美妙音 能再

洛杉磯音樂的季節

華格納 任 ,結果他因有事離開了洛杉磯,改由Tames Levine 好 合 萊塢 唱團 露 擔任 天 音 合唱 樂廳 及七位客席 的演 的 音樂 出 季 指揮 , 由洛 分别 杉磯愛樂交響樂團 擔任 一日的 , 音樂會原定由著名的印 同 時 還 有 擔任。Zubin 羅 的 傑華 音樂監 格納 督Zubin 指 度籍指揮Zubin Mehta 揮的 洛 Mehta 杉磯 這位年輕人,目 合 , 唱 常任 專 Mehta擔 和 羅傑 指 揮

前 在 世 界 樂 壇 的 聲望 , 如 Ц 中 天 1 失 去了欣賞他 的 機 會 , 未免有些

現 渦 華 曲 格 家中 歌 戲 生 劇 納 劇 , 院 所 與 晚 幸 中 華 演 有 而 音 格 的 巴 樂 的 出 納 演 作 伐 並 的 出 品 第 E 利 重 是 中 亚 的 0 聲望 個 樂 , E 魯德威 節 湯 劇 新 最 H 蒙 瑟可 高的 形 , 是革格 格 大 說 解 是最 在 位. 米 納 了 政 9 流行的 他 他 治 的湯豪瑟 的 不 上 是 但 困 在 難 位革 音樂 首 , (Tannhauser) 並 , 這首歌 給 E 命 是一 予 者 許 , 位革 劇中 多 以 幫 流 亡 的 命 助 序曲 序曲 的 者 , 使 身 , 份 將 0 他 在音樂會演 傳 在 成 , 就了 在 統 所 德 的 有 偉 或 大 寫戲 出 大 境 歌 的 的 外 劇 劇 次數 作品 音 度 變 樂的 過 成 遠 他 0 5 在 超 的 作 重

所 活 得 勝 利之歌…… 奏 躍 經 出 驗 的 的 在 , 新 整 鮮 朝 個 Levine 聖 夜 感 空 受 者 的 中 顯 , 像 於 揚 短 合 來自 眼前 唱 起 11 精 9 貝殼 , 悍 大自然中 9 在 維 , 至 約 形 桃 音樂 內 斯 着 音樂廳 巴哈 Ш 臺 般 , 宴會的 的 上 式 中 的 的 神 聽過許 音 妙 頭 熱鬧 響 髮 9 , 穿着 多次 遠 , 維納 近 紅 輕 色的 斯 湯豪瑟序曲」 重 對抒情 , 竟是 上 衣 詩 如 , 此 音 人 , 樂隨 美妙 湯 豪瑟 但 均 着 , 比 誘 木 他 不 惑 管 有 力 和 E , 這 湯 銅 的 次 豪 管 勁 樂 道 的 瑟

器

難的

●瑪莎·安格麗琪

肩 走向 瑪 莎 了 安格 臺前 麗琪 ,飄 逸的長裙和長髮 (MARTHA ARGERICH) ·使她散發出迷人的 小 姐穿着 魅力,臺上和着臺下的掌聲逐 身藍 底黑花 紗 質 長 禮 服 漸 靜 長 止 髮 披

了聽 澎 潤 大 她 湃 調 坐 , 衆的 如 樂團 鋼 在 浪 琴 鋼 熱情 花 的 琴前 協 音 , 奏 聽 0 色 曲 ,面對着近兩萬位聽衆,在洛杉磯愛樂交響樂團協奏下,開 安格 , , 像 她 麗 是 的 琪 觸 灣細 小 鍵 姐 是 强 長的 那 琴, 麽 流 清 的 水 晰 確 , 明 是很 朗 如 出 , 大的享 乾淨 轍 俐落 , 受,一 與鋼 , 音質豐美, 淸脆 琴配 曲 旣 合得如此 罷 , 她 自然融 先 後謝 而 始 不尖銳 彈 了 治 奏貝 四四 , 一次幕 流 豐 多芬第 暢 而寫意 , 厚 才平息 不 首C 失 圓 ;

六年, 她 性 早 的 團 已 演 瑪莎 在內 她踏 得到 奏 了 在 另 入林肯中心的愛樂廳 , 她 0 兩項 她的彈奏眞是令人激賞 這 八 位 歲 國 呵 的 際比 根 稚 廷女鋼 齡 賽 , 冠 就開 軍 琴 始和 演 家在 奏 阿根 , # 日 自 內 此 瓦國 歲 廷 以 時 布 後 際 宜 , 贏得 鋼 諾斯艾利斯的Teatro Astral交響樂團 , 她 琴比賽 了華沙 經常和著名交響樂團合作 和 國 蕭邦鋼琴光賽的第 際 布 索 尼 鋼琴比 賽 , 獎;在: 包 的 括 頭 紐 獎 約 ;一九六 , 此 愛樂交 之前 作職

業

洛 杉 磯愛 樂 交響 樂 專 的 成 長

毫 說 問 起 的是 在好萊塢露天音樂廳的音樂季中擔任要角的洛杉 越 來 越引 人注意 了,當然印度籍的指揮芝賓 · 梅塔(Zubin Mehta)是極 磯愛樂交響樂團,在洛杉磯的文 爲突出 化 卷 的 中

樂團 九 0 九年 他們在經過十一天的練習之後 , 威 廉 安德烈 ·克拉克 ,九十四位團員在原聖保羅交響樂團的指揮 世與沃爾達· 亨利 . 羅斯 威 爾共同 創 立 了 洛杉 羅 無 斯 威 爾 磯 愛樂

重

第七位

zotto Klemperer參加了洛杉磯愛樂交響樂團,直至一九三九年的六年時間中, 來了,就是南加州交響協會,他們籌募了基金來確保樂團的長久生存,一九六六年,他們 長;在一九三四年,創辦人William Andrews Clark 去世前,一個可以代表民意的團體 當一九二二年,著名的Hollywood Bowl音樂會開始時 擔任該團的指揮,長達八年,直到一九二七年他去世爲止。繼他之後擔任常任指揮的是 出 萊塢交響協會合併,聯合起來支持樂團 Walter Henry Rothwell)的指揮下,十月十三日,第一次出現在浴杉磯聽衆之前 ,這也使 Schneevoigt (1927-1929),然後是Artur Rodzinski,他曾經是費城管弦樂團的 我體會到,要成全一件長遠的計劃,實在需要多方面的組 , 多季在音樂中心演出 , 舊金山交響樂團的指揮Alfred ,夏季在 Hollywood Bowl 演 殺與配合。 促使 樂團 羅斯 Finnish 並 組 加 和好 織 速成 威爾 起

年就 年辭 籍的 職,由 去世 少壯 當Klemperer一九三九年離開樂團後,洛杉磯愛樂交響樂團也初次設有一個永久的指揮 .過了長久慎重的考慮,Alfred Wallenstein 終於被選爲永久指揮,他一直 了;此 ,也是最年輕的永久指揮了。 指揮家芝賓 荷蘭 Concertgebour 交響樂團指揮 Eduard Van Beinum接位 後·洛杉磯愛樂交響樂團就由第 · 梅塔絡於接下了指揮棒,這位二十五歲的年輕人,成爲洛杉磯愛樂交響樂 一流的指揮家擔任客席指揮 ,可 0 一九 惜 六 他 躭 二年 在 到一九五六 九 0 印 Ŧi.

度

指 揮 家 芝 宵 梅 塔

經 揮 常 家 此 出 梅 賽 入 塔 著名的 的 也 第 是 所 名,一 薩 有 爾 美 玆 國 九六 堡音樂節 交響 樂團 年 , , 指 聲望與 擔 揮 任 中 加 最 日 拿 年 俱 大蒙 極 增 的 特 位 利 爾 , 交 他 響 曾 樂團 經 在 的 一九 指 揮 六 , Ŧi. 從 年 九 榮 六 獲 利 年 物 浦 後 國 際 他 指

電 年 器 在 視 , 並 呈 日 接 現 本 在 下 在 演 美 了洛 世 出 或 界各地 , 各 杉 地 磯 九 涨 愛 七〇 聽 廻 樂 北衆之前 演 交響 年 奏 + 樂團 , 月 到 , 盛 # 了 後 況 JU 他將 空 日 九 前 六 , 他 七 0 專 們 年 員 學 起 增 行 , 加 更 了 至 成 在 並 國 0 # 務 Ŧ. 院 Ŧi. 名 支持 週 , 年 提 紀 高 下 念音樂 旅 他 行 們 至 的 會 歐 素質 亞 , 演 各 , 出 或 添 實況 購 , 優 九 良 六 的 經 九

由

樂

音 場 樂 音 廳 樂 在 , 會 爲全世 內 包 括 冬 界 在 季 最著 公立 他 們 名 學 得 的 校 演 這 爲 出 項 學 四 星光 生 + 們 至 下 的 四 的 + 演 演 奏 七 奏 , 場 會 從 音 七 樂 , 月 演 會 出 至 , 九 除 十 此 月 之外 場 , 以 他 上 們 , 又從 0 每年 音樂 爲附 中 近 心 的 移 青 年 至 好 人 萊塢 演 出

元 提 個 , 琴 好 加 了 使 强 的 解 用 絃 指 了 的 樂 揮 組 五 個 眞 交響樂 萬 的 是 美元史特拉 實 太 重 力 要 專 並 了 的 環 成 0 地 長 球 + 樺里 搜 ,其中 年 購 前 名琴 名琴 梅 的因素眞是多方 塔 - 9 , 接任樂團 都是他的 首席 11 提 指 傑作 琴使 揮 面 時 用 的 .0 七萬 , ;單從 曾 說 Ŧi. 干 服 連 美元的 任了十 了 地 方基 史 年 特 金 指 拉 會 揮 地 捐 這 樺 出 件 里 事 來 , 首 萬 說 席 美

比 於 洗 印 賽 禮 度 Huhs 的 , 才 學 賓 指 氣煥 揮 1 . Swaronsky 提 梅 , 發 琴 父 塔 親 還 和 ,事業更是 是有 錙 是 琴 孟 門下 史以 買 , + 地 蒸蒸口 來 六 品 , 第 認 歲 位 時 眞 位 上 不 最 , 著 曾 懈 父 , 親 身 的 名 如 的 兼 日 努 讓 維也納 中 力 他 1 提 天 指 , 後 琴 揮 0 和柏 家 來 孟 終 和 買 於 交 孟 林愛樂交響樂團 贏 響 買 樂團 交響 得 了 利 樂 , + 團 物 指 浦 八 皇 歲 揮 的 家愛 最 到 0 年輕 從 維 樂管 11 也 接受 指 納 絃 學 揮 古 樂 音 0 典音 這 專 樂 的 位 , 指 受 樂 來 的 揮 教 自

間 世 他 , 和 如 今洛 洛 杉 磯 杉 愛 磯 樂交響樂 愛 樂 、交響 樂 專 合 團 作灌 E 躋 錄 身 入全 了 不 美十 小 唱 片 大 交響 , 特 樂 别 是 專 之一 爲 倫 了 敦 唱 0 片 公 司 灌 錄 的 , 日 有 四 + 張

又 人 是 如 四 週 幕 六 何 的 又 F 不 來 在 同 X , ? B 潮 我眞 近 洶 湧 午 懷 夜 的 念徜徉 星 , 光下 夜 凉 在 如水 . 好來 欣賞 , 塢 近 了 動 露天音樂廳 兩 萬 人 位 的 聽 歌 衆 劇 中 始 的 依 茶 日 依 花 子! 離 女 去 , , 音樂 而 那 會 個 週 形 式 的 的 演 華 出 格 同 樣 的 迷

參觀廣播電視臺

他 模 較 組 在 大的 洛 織 嚴 杉 外 磯 謹 麥 , , I 其 觀 作 餘 了 認眞 的 不 規 11 模 廣 , 幾乎 實 播 事 電 都無法 水 視 是 臺 的 , 精 和 除 臺 神 了 北 , 哥 發 幾家 倫 揮 比 大規模 7 亞 廣 廣 播 播 電 的 公司 廣 視 I 播 節 作 電 目 視公司 的 製 最 作 大 中心 效 相 能 比 (CBS , 但 是 Center) 却 讓 我 佩 是

学 於K F AC音樂電亭 的 訪 間 , 是我 最 大的 興 趣 , 我 極 欲 了 解 他們 在 音樂節 目 的 製 作 方 面 以

與 音 家商 樂 告 F T. 帶 節 M 系 作 訴 的 店 H 兩 的 他 L 的 安 , 個 畢 我 們 作 FF 排 頻 們 業 室 1 9 道 生 我 聊 , 0 的 各 們 9 7 禮 重 # 我 許 的 共 貌 點 兀 的 久 唱 只 的 與 小 確 , 片 有 拜 特 時 有 他 兩 望 室 色 的 很 們 有 負 個 音 深 依 責 人 就 樂 的 負 舊 倍 像 人 節 感 於 責 不 後 美 目 惬 他 停 , 國 , 們 0 包 我 許 11-少 手 括 的 多 直 量 邊 保管 接 其 工 的 作 的 往 他 資 T T 人 唱 的 作 作 員 料 片 電 時 X 資 , -臺 計 員 計 料 量 他 量 室 樣 他 着 們 時 參 , 們 唱 眞 間 觀 音 是 爲 片 樂 -音 樂 樂 錄 這 電 樂 曲 得 製 間 臺 聽 的 節 的 收 衆 目 確 玩 藏 大門 笑 等 切 7 却 時 說 等 就 無 每 間 是 繁 數 像 日 0 願 重 珍 是 的 安 意 同 鲁 這 排 樣 調 I 唱 兒 是 作 了 到 井 任 AM 臺 與 何 學 北 錄

那 樂 愛 樂 值 曲 麽 第 是 者 K 最 以 可 F 件 佳 及 以 A 服 演 I C 作 務 奏 目 發 就 的 了 行 0 然全 美 專 是 了 體 國 仔 類 細 的 與 似 月 任 份 我 的 個 分 的 們 何 人 電 類 , 節 -與 臺 大 空 目 計 爲 , , 中 時 絕 不 雜 不 7 不 但 論 誌 記 用 何 擔 載 時 的 了 心 你 節 唱 詳 扭 目 片 細 開 手 的 的 收 册 來 曲 音 9 名 機 源 每 份 9 9 就 從 大 七 爲 連 手 毛 出 準 册 Ŧi. 版 確 中 分 廠 美 的 可 家 時 以 金 會 間 知 , 立 道 約 也 刻 __ 此 合 没 併 臺 刻 到 刊 你 幣 新 登 所 + 唱 聽 , 片 對 到 元 聽 的

0

音 節 . 7 樂 , 目 及 每 流 天 手 除 的 邊 行 了 音 + 歌 IE 樂 曲 六 好 節 次 , 有 我 目 爲 曾 時 册 , 古 經 Ŧi. 五. 爲 典 分 月 這 音 至 份 樂 項 + 的 發 僅 Ŧi. 節 現 僅 分 目 思 佔 鐘 手 索 的 了 册 良 Ē 新 , 一分之一 久 先 聞 外 從 不 調 9 過 左 幾 幅 右 乎 , 在 全 A , 我 其 部 M 個 餘 是 -人 都 古 的 認 是 典 節 半 爲 音 H. 古 樂 來 , 古 典 看 , 典 音 不 9 音 樂 像 樂 天 * 中 是 爵 廣 # 那 公 士 四 麽 音 口 11 美 樂 的 時 9 調 的 埶 可 頫 音 感 門 電 樂

動 至 適 12 合 靈 視 深 覺 功 , 又 效 使 的 電 人 視臺 巴 味 無 播 窮 出 吧 , 對 於 聽 衆 來 說 , 不 是 最 高 的 享受 嗎 ? 至 於 般 的 通 俗 音

樂

, 也,

●KFAC的節日

H 臺 在 平 節 時 在 我 目 的 們 播 手 出 國 册 + 時 内 的 間 的 多 電 介 延 臺 紹 長 , , 週 了 每 逢 六 至 小 週 週 時 末 Ti. , 節 足 调 見 H 目 , 假 9. 倒 總 日 比 的 會 週 節 安 六 目 排 及週 安 排 此 日 是 特 的 更 别 介 受 節 紹 重 目 ; 篇 祖 調 的 幅 頫 , 0 多 電 口 了 是 臺 = 的 , K 節 倍 目 F A , C 星 期 音 日 要

廉 排 地 晨 安 遜 斯 排 鐘 方 了 日 音 , 從 布 及 樂 . , , 出 调 莫 章 倒 最 魯 時 商 , 札 赫 業 至 至 爾 世 長 特 弟 的 及 九 極 新 週 -等 富 也 兩 聞 時 Ŧī. 西 人的 約 變 比 整 每 不 11 0 翰 過 時 調 爲 化 留 日 作品 + 斯 幅 止 史 的 清 特 從 電 0 , 晨 分 除 勞 九 蓋 在 臺 , 六時 這 熟零 鐘 巴 這將 斯 希 了 此 羅 文 , 七 開 不 以 近 時 柯 克 Ŧi. -播 同 分-不 特 的 整有 普 = 時 開 拉 小 闌 口 氣 代 的 始 曼 氛 時 Ŧi. -節 分鐘 巴 形 中 的 , , Ŧi. 不 調 維 哈 式 分鐘 同 早 頻 的 , 瓦 , 樂 普 部 不 弟 晨 以 新 的 音 派 羅 份 百 等 Ŧi. 聞 新 樂 的 是 月 報 , H 近 聞 不 樂 + 導 菲 兩 後, 器 日 時 外 同 也 小 几 國 卽 時 付 调 間 夫 , , 籍 又 不 作 八 開 9 的 拉 調 時 Ŧi. 同 曲 的 始 作 + 家 節 爲 威 的 頻 開 曲 力. 的 始 時 函 演 目 電 家 分 作 臺 有 出 爲 兩 . 的 李 鐘 團 品 則 例 小 作 斯 的 體 安 節 時 早 品 排 + 特 最 又 , 大 給 約 短 了 Ŧi. Fi. 晨 就 以 + 的 選 分 貝 五 音 鐘 多 恰 樂 + 播 Ŧi. 這 樂廳 芬 麽 當 曲 了 Ŧi. 的 分 的 鐘 隨 孟 分 或 不 梵 意 際 的 , 調 到 德 鐘 出 安 威 四 早 和 爾 的

+ 幅 禮 昏 最 賞 現 各 時 給 頻 晚餐 字 是 佳 播 的 則 至 人 劇 路 夜 音 午 Fi. , 爲 出 新 岡川 音樂 # 晚 曲 響 口 + 鮮 聽 間 間 播 歌 時 Ŧi. 11 感 完 會 音 出 , 9 劇 時 八 則 韋 , 樂山 凌 鐘 時 調 院 的 ; 與 而 爾 選 晨 接 的 調 頫 調 弟 , 音 播 始 着 調 幅 則 頻 段 的 音 樂 序 Fi. 在 每 頻 歌 , 播 時 樂 廳 時 曲 分 四 口 次 間 則 出 劇 中 集 零 連 鐘 點 氣 總 -是 同 内 序 錦 的 舞 新 零 Ŧi. 兩 推 有 樣 曲 調 午 鍵 分 曲 聞 , 個 Fi. 出 Fi. 的 幅 , 宴」; 盤 開 調 分 11 後 爲 始 接 0 音 111 羅 開 始 頫 時 時 樂 以 份 9 着 界」, 又是 的 曼 E , 則 始 = 先 0 又 斯 調 是 時 Ŧi. 1 歌 中 是 播 晚 等 + 幅 劇 零 時 4 約 介 出 世 間 部 + 1 選 五. 的 紹 + Ŧi. -翰 界 音 品 份 分 分 曲 史特 分 莫 -11 交 樂 総 鐘 鐘 曲 起 點 時 札 9 響 會 體 續 ; 的 的 特 + 的 , 绺 曲 音 播 調 古 時 , 調 和 分 鋼 斯 遠 音 樂 同 頫 典 零 出 琴 幅 李 至 的 樂 地 世 時 音 則 部 Fi. 五 斯 午 樂 舞 界 世 1 樂 9 在 推 分 份 特 後 袁 曲 界 時 每 調 出 開 是 0 9 的 又 天 兩 六 幅 起 始 熊 , Fi. 鍋 介 加 Ŧi. 的 及 時 五. 碼 + 琴 紹 個 , 普 , + 最 調 節 + 點 調 包 調 Fi. 協 几 蘭 後 頻 分 零 括 位 Fi. H 幅 奏 幅 分 的 分 播 鐘 作 , 開 Ŧi. 也 曲 播 美 + 緊接 鐘 15 出 始 分 的 國 ; 出 曲 弦 的 時 ; 有 -位 下 Fi. 家 音 樂 作 + 着 名 樂 11 午 + 的 午 時 播 世 時 + 分 曲 Ŧī. 曲 錙 夜 零 界 家 + 鐘 出 分 欣 時 琴 Fi. 音 的 交 Fi. + 鐘 五 賞 作 至 總 樂 音 響 分 分 與 的 音 分 品 不 鐘 樂 樂 樂 時 鐘 , , 斷 , 調 0 的 戲 的 黃 以 欣 的 調 , 的

節 目 , 更 可 以 作 爲 我 們 音 樂 節 目 安 排 的 的 參 老 邦 聽

的

整

個

音 所

樂

節

重 這

辉 兒

主 細

題 的

9

時 K

世,

間 A

接

7

解

7 四

友

衆 音

興

趣 目

在

調

頻

血

調

幅 T

電 解

臺 友

的 邦

不

同

我

以

要

在 H

詳 與

列

明

F

C

整

天

#

小

時

的

樂 的

節

安 所

排

9

來

H

以

電

臺

假 日 的 音 樂 節 目

XL 庭音 至 當 實 天各 況 晚 樂」 間 U 選 假 友臺 十二 輯 H , 的 K 音樂節 的 時 E 美 古典 前 D 國 的 C 週 音 歌 末 目 , 樂欣 段 每天 的 劇 , 名稱 時 院 馬 問 分 賞 提 别 節 等特 尼 與 花 播 目 别 ` 様 出 9 在 節 也 -芭蕾 個 洛 目 有 杉 了 鐘 0 更多的 園 頭 磯 除 或 此 地 之外 地 _ 六 ` 變化 個 , 鐘 另 , 頭 有 在 偉 , 如 的 K 大 家 的 古 F FM 聖堂 假 典 A 音 C 日 樂節 之樂」 大衆音 電 的 臺 每 目 日 樂會」 節 ` K 9 P 大 目 星 約 F 預 安排 K 期 • 告 中 音 大都 在 K 樂 廳」 U 中 同 SC 午 會 時 , 歌 預 劇 告 時 K 家 院 了

所 訪 播 K 其 錄 樂 製 節 C 他 當 的 各 地 目 E 節 的 T 地 + 實 電 音 目 樂 八 際 視 大約 攝 會 號 臺 製 實 頻 9 過 道 都 由 況 是 程 於 K 0 許 4 歌 C , 倒 多 E 年 劇 音 院 T 以 碰 樂 電 後 E 1 了 名 視 播 節 臺 目 曲 出 個 的 均 選 , 粹 每 正 爲 節 在 等 天 目 由 錄 海 節 播 T 影 內 目 出 外各 的 9 訪 在 個 至 問 大 洛 廣 談 杉 六 磯 話 播 個 節 電 海 不 等 目 視 外 事 公 的 9 使 司 務 古 我 提 局 典 驚奇的 供 的 音 樂電 安 的 影 排 發 片 視 下 現 節 我 我 , 目 他 沒 曾 , 們 有 特 包 見 地 括 般 到 走 轉

0

演 會 K , 各 F 項音樂 A C 音 服 樂電 務 臺 , 音 有 樂 許 旅 多 與 行等等 音樂 基 本 聽 衆 連 鑿 西己 合 的 活 動 9 包 括 定 期 必 談 , 爲 青 年 聽 衆 的

表

◎ KFAC的聽衆協會

有的 協 活中 尤其 TENERS 會 重 , 是 就如 , 人們缺乏音樂教育的 責 南 他們 大任 加 同 州 GUILD,我們 中 共 地 廣 , 因此 同 設有 區 的 的 目 古典 KFA 聽 標乃 衆 八音樂 服 姑 C 電 是 機 務 且. , 中心 會 稱它 亦即 臺 , AM 認清 , 作 正 成立 與 在 統 聽 F 南 音樂 衆 中 M 加 協 廣之友的連繫是 的 州 的 會 經 播 廣 足古 理 播 該 , 漸 會成立的宗旨 職 典音樂時 趨 員 式 和 微 樣的 聽 , 應從 衆 速 , , , 是廣 , 通 速 KF 力促 爲的 加 播 以 AC也有所謂 界責 成 改 是使 了 進 無 大衆認 KF 旁貸 認清 AC 在 清 的 美國 與 日 常常 聽 生 俱 生

- 1 提 供 給 整 個 社 會 個 機 會 9 讓 人們 能 透過 KF AC 的 廣 播 表 達 聽 衆 的 意 見 0
- 2 在 促 進 和 興 盛 南 加 州 的 藝 而 氣 氛上 , KF A C 將 扮 演 個 具 有 結 合 力 的 主 要 角 色
- (3) 讓 這 個 世界的 年 輕人 和 此 一忙碌 的 人們 , 有 機 會 接 觸 IE 統 音 樂

0

- ④支持南加州一切的音樂活動。
- (5) 支持 現 有 的 音 樂 組 織 , 並 爲 卽 將 形 成 的 音 樂 團 體 催 生

其 的 會員 他 服 K 充 務 F 當 事 A 項, 職 C 員 在 可 電 在任 坐鎮 臺 內 設置 何 其 時間 間 了 , 有專 利 聽 用 用 衆 此專線 電話 協 會 會員」 , 專爲 , 爲會員 會 的 員 服 服 服 務 務 務 中 0 , 心 在美國 不 , 論 在 是 上 節 有許多志願者服務於不 班 目 的 的 時 磋 間 內 商 有 有 關 該 協 會 會 自 同 事 願 的 宜 服 崗 及 務

位,這倒是很好的風氣呢!

會員 機 會 針 通 除 過 對 了 決 此 K 議 F 項 事 A 服 項 C 務 後 的 外 節 . 9 , 卽 目 該 交給 或 會 政 並 電 策 擧 臺的 行 9 提 完 經 供 期 理 意 會 部 見 議 , 同 也 在 時 讓 洛 儘 杉 I 快 作 磯 遞 地 X 没 員 品 紐 的 , 約 有 適 當 總 機 部 會 劇 辦 院 對 理 政 或 策 電 0 與 影 方 院 針 舉 說 行 明 使 重 點 聽 衆 0 當 有

協 會 的 所 會員 有 獲 們 自 聽 參 考 衆 協 他們 會的 會費 作 事 的 , 基金 認 屓 與 , 都用 徹 底 來 , 確 從 實 事 値 該 得 協 我 會 們 的 借 目 鏡 標 計 0 劃 , 每 年 的 帳 目 , 也 提 供 聽 衆

KFAC的高度服務

我 曾 經在 份 K F A C 的 LISTENERS GUILD 上, 讀 到 封 正 副 經 理 署 名 的 信 , 寫 所

親愛的會員們·

有

的

會員

它

說

年 來 K F A C 直 是洛 杉磯 地 區古 典 一音樂廣 播 的 發 源 地 , 而 K F AC 聽 衆 協 會 也 是

4

1

最能提供高度的服務了。

增 加 同 背景 年 曾經 輕 聽 的 有 衆 多數 度 對 音 人 , 古典音 樂藝 改 戀 術 他 樂走下 的 們 興 的 趣 看 城路 法 0 各位 0 我 . 愛好者 將 們 會 所 發 有 現 越來 會 員 , 在 越 的 少, K 會 F 費 A 全數 但 C 是 我們 用 有 來 深信 推 股新 展 古 9 п∫ 的 典 以 音 風 氣正 使 樂 美 的 吹過 普 國 及 不 我 同 9 們 世 年 的 齡 用 來 神

聖

走

廊

爲 成 它 功 足 數 以 極 , 我們 小 們 破 的 壤 深 我們 音 世 信 樂 不 , 會忘 教 自 如 員 己 果 是 記 典 要使 不 型 我 够 們 古 節 的 的 典音樂繼 目 的 職 責 點 , 點 續 去 鼓 生 生 勵 存 命 年 並繁 輕 的 而 衎 代之以 下 代 去 聽 , 衆 鼓 就 勵 必 , 培 和 須 支持 養 放 對 棄 古 以 0 典 古 往 音 典 慣 樂 音 用 樂將 的 的 興 商 會 趣 業 性 獲 因 得 策 爲 最 略 光憑 後的

如 果 個 國 家 鑽 營雕 蟲 1 技 , 而 忽 略 了 E 統 的 古 典 音 樂的 話 , 那 眞 是 很 不 幸 的

K F A C 副正 總 經 理 敬

樂

爲 年 輕 聽 衆 安 排 的 古 典 音 樂

那

麽

,

K

F

A

C

的

聽

衆

協

到

底

爲

愛

者

如

何

服

務

呢

劇 芭蕾 爲 舞 使 與 年 音 輕 樂 聽 會 衆 提 , 爲 高 音樂 鼓 勵 藝 年 輕 術 聽 的 衆 欣 的 賞 興 力 趣 , 特 請 按 照 洛 杉 貫 磯 的 許 策 多 現 略 成 降 的 低 音 票價 樂 專 體 特 别 設 演 出

爲 會 員 們 的 特 别 音 樂 服 務

會 員 安 當 排 國 特 際 别 知 必 名 位 的 0 音 當 樂 難 專 得 體 蒞 或 臨 管 的 絃 遨 樂 術 專 家 訪 到 問 達 洛 時 杉 磯 , 還 時 將 , 學 K 辦 F A 此 C 特 别 聽 活 衆 動 協 會 將 以 般 價 格 , 爲

與 其 他 音 樂 專 體 的 合 作

將 主 動 與 洛杉 磯之其他 音樂團 體 合 作 如

加州 青年音樂家基金會(Young Musicians Foundation) 洛杉磯音樂局 音樂及表演藝術委員會(Country Music and performing Art Commission) (City of Los Angeles music Bureau)

美國青年交響樂團(American Youth Symphony) 聯合青年交響音樂會議(Combined Youth Symphony Orchestra Council)

南 加州交響樂協會 (Southern California Symphony Association)

這些團體如有音樂會演出,將通知協會會員,並給予任何協助。

● 會員們的音樂之旅

歌劇和音樂會;十一月份的秋季之旅,是與一、二月間的春季之旅相同,前往離洛杉磯不遠的舊 的歌劇影片, 〇元美金;五月的春季音樂之旅,到紐約大都會歌劇院欣賞至少四場歌劇,交響樂音樂會和其他 春季音樂之旅 〇美元 有關歌劇和音樂會演 九 、十月間的 七至九天,住宿第 ,到舊金山欣賞兩場歌劇,交響樂音樂會,三天兩夜的日程 秋季音樂之旅 出事宜的詳情 一流的旅館,搭乘環球或美國航空公司的七四七班機 ,是安排爲時兩週的歐 ,將會寄給所有會員,每一季的行程表 遊,在歐洲 ,一流旅館費用是 些主要城 ·在一、二月間的 市 ,費用是六 欣賞

旅

更

是

令

嚮

往

金山

幅 與 調 7 頻 解 兩 了 部 友 份 邦 音 , 樂 每 天 電 播 臺 出 的 節 一十 Ħ 四 與 11 策 時 略 古 典 的 音 確 樂 有 H 不 是 11> 很 是 過 田 癮 以 的 做 享 爲 受 我 們 , 而 的 他 參 們 考 爲 0 聽 不 衆 過 安 K 排 F 的 C 在 調

輕鬆的聚會與遊樂

(2)

技 得 田 使 說 表 演 我 在 是 学 美 洛 順 流 就 國 杉 連 利 各 磯 忘 極 値 處 得 返 T 我 你 , 的 1 從 洛 觀 由 是 老 光 杉 於 舊 遠 磯 勝 停 地 的 附 地 留 重 洛 近 中 的 遊 杉 聖 9 時 了 間 磯 地 海 0 開 牙 這 1 較 樂 車 哥 長 次 來 園 的 能 , 的 活 ! 海 在 設 E 動 國 計 的 務 世 界 院 , 範 總 圍 的 9 又是 吸 安 也 引 排 更 廣 7 下 愉 塊 無 ! 海 數 快 遊 此 E 的 樂 客 輕 進 園 鬆 9 行 夏 的 參 光 威 聚 觀 會與 是 夷 的 看 訪 海 遊 大 問 樂更 海 上 的 公園 豚 T. 是 的 作 難 各 新 項 忘 奇 特 切

我 興 味 的 致 的 的 地 高 華 方 足 洛 昻 杉 跡 垣 好 磯 的 幾 與 合 萊 平 日 加 着 塢 本 州 遍 琴聲 踏 城 紀 大學 念公園 , 這 的 好 , 個 唱 萊 西 初 着 部 中 秋 塢 ! 的 Ш , 影 黄 唱 大 品 着 城 星 香 與 們 海 市 時 ! 唱 邊 與 分 0 着 還 的 名 , 親 記 風 但 們 光 見 切 得 的 我 的 蕭 , 旋 嬉 靈 瑟 曾 皮 堂 的 律 與 彼 品 校 , , 得 和 使 園 的 那 特 人 中 曾 無 懷 -殊 , 念 落 彼 巳 限 的 得 味 感喟 葉片 詩 鄘 , 片 句 1 9 形 熱 , 及 , 音 鬧 而 銀 此 幕 樂 不 的 知 喜 的 市 系 夜 愛 新 中 最 己 是 歌 式 心 深 我 唱 戲 品 沉 的 院 徘 , 0 用用 東 徊 那 友 方 流 種 風 連

和諧、融洽,又是多麽令人難忘

訪問拉斯維加斯

老虎 加 斯 場 致 着 衣 采 的 機 舞 韻 , 9 , 0 0 遊 我 老 與各種 與 最 還 姐 夜 客 輪 並 佳 遠 總 記 -都 盤 不 就 的 得 會 姐 像我 吸引 方式 臺 喜 我 的 夫 網 前 歡 們 球 表 特 人的賭博 試 這 場 住 演 , 着遊客前 地 他們不 試 個 , 宿 陪 9 111 的 我 運 蘊 極 藏 界 盡豪華 氣 開了五、六 STARDUST HOTEL,除了精彩 外 ,結果 罪思 虧 最 往 老 大的 , ,在設備 木才怪呢 兩個 一之能事 的 就 城 餐館 與 小 在 市其 我 方面 奧林匹克運動會同樣 時 , , 只 這個 贏 的 ! 巴 是 車 , 更是極 輸 實在 抱 不 程 掉 着 夜 , 訪 的 拉 見 城 斯維 識 間 盡奢侈之能 , + 的 夜 賭 心 加 間 城 元美金後 形式的 情 斯 燦 來 , 的 爛 到 事 , 表 的 拉 游泳 也 處 斯 演 燈 , 0 離 都 門 光通 抱 維 , 開 是 池 前 與 着 加 大小 了 ,被 大招 # 明 斯, 試 賭 四 , 我是 場 的 的 與光 牌 小 千 旅 時 , 心 , 情 如 館 閃 五 的 輝 慕名而 果 百 亮 營 的 9 夜總 到 在 間 着 業 陽光 拉 客 吃 續 來 (高 斯 角 會 紛 幾 房 維 子 環 的 級 睹

的 青 年 這 小 此 提琴家 輕 鬆 的 王子 巴 憶 功 , 倒 , 以 也 及哥 使我 愉快 倫 比 亞 ,在結束 廣 播 電 視節 這篇 目 洛 製 杉 作 磯 中 的 心 最 後 報 導 前 , 讓 我 追 憶 一位令人 傲

令人驕傲的小提琴家

樂會 話 畢 萊 業 塢 0 於 假 音 , 王 北 像全 樂季 如 子 從 京 功 學 大 部 節 是 習 學 介 洛 , 音 紹 杉 9 每 在 樂 美 天 磯 愛樂管 的 國 他忙 音樂 九二 環 境 於 來說 八年 絃 , 和 或是 樂 樂 就 團 團 9 爲青 王 到 的 的 子 了 排 第 功 美 年 練 們 可 國 小 , 以 的 除 提 9 說 因 演 琴 T 此 是 出 夜 手 幸 出 中 間 , 運 牛 , 參 也 擔 的 在 加 是 T 美 任 TF. 該 國 獨 式 團 的 奏 的 唯 + 0 演 這 子 的 出 位 功 外 __ 不 位 9 , 只 到 華 澋 三十 能 在 裔 說 幾 0 歲 場 那 的 日 特 流 陣 青 殊 利 年 主 子 題 的 , IF. 父 的 是 美 親 威 音 好

年 的 循 份全 學 9 項活 他 士 被 額 學 九 考 動 的 位 Fi. 選 夏 六 , , 爲 在 季 年 洛 獎 九 -, 杉 九 學 六 他 磯愛 六 金 得 0 年 到 , 樂管 到 到 , 了 六 波 他又 四 絃 多 年 樂團 獎學金: 黎各 得 年 間 到 的 了 去 , 第 參 音 的 他 樂藝 加 榮譽 小小 是 南 提琴手 一獨的 項 入 加 學 國 州大學交響樂團 際 碩 , 絃 1: 入 0 學位 南 樂 研 加 討 州 0 大學 會 在 , 的 這 九 就 首席 是 六〇 讀 由 , 1 年 國 提琴 察 九 , 王子 音 六 , 樂家 0 就 功 年 曾 得 在 協 經 會 到 九 所 拿 音 六 曫 到 樂 助 了 遨

室 音 斯 香 樂院 內 港 基 的 -電 曲 西 南 視 功 H 節 作 加 除 留 爲 州 H 斯 大學 擔任 中 洛 拉 杉 9 磯 羅 年 洛 0 輕 愛 波 杉 樂管 磯愛 的 布拉 多黎各絃 王子功 紅絲樂 姻 樂管絃樂 斯 團 等 樂 他 Ã 團 的 的 的 團 和 演 員 小 阿 的 奏 提 第 斯 9 琴 本 4: 涯 九 協 音 小 樂節 提 六 奏 , 琴 F 七 曲 手外 說 年 的管 的 是 他 獨 多 絃 參 奏 , 彩 樂團 加 者 也 曾 多姿了 T , 環 參 他 9 球 也 在 加 的 他 過 參 旅 加 們 Santa 行 幾 的 個 協 演 室 奏下 奏 Barbara 內 樂 擔任 也 專 曾 出 柴 現 演 田 西 部 出 在 夫

王家位 於洛杉磯京 斯 頓 路 的 幢花園洋房 , 除 了忙 於練琴和 參 加 演 奏活 動 外 王 子 功喜 歡 收

集 石 功 頭 不 , , 對 同 更 於 喜 這位 他 歡 拿 攝 海 出 影 外 了他 , 的中 在 所 他 華 演 的 見女 奏 I 的 作 9 鳅 房 他 音 裏 豐富 帶 他 , 的 請 自 內 大家 己沖 容 和 欣 洗 賞 1 照 華 片 , 成 , , 使 熟 各 我無 的 種 技 数 比 和 巧 的 和 的 欣 深 作 慰 刻 品 的 掛 表 满 情 了 屋 , 内 於 牆 沉 上 , 的 氣

哥倫比亞廣播電視中心

個 通常都 聞 券 觀 多 名 , 衆 1 的 但 準 是下 時 露 是 備 茜 + 9 的 Center 午 節 E 兩 在 目 五點三十分到十點之間的黃 歳以下 項 列 節 (Here's Lucy) 的 隊等候進 H 白 的小觀衆是不 色 現場 建 場了 樂 節 9 位 目 ,有許多都是其 ,還有 准進 於 愈 洛杉 觀 場 與 金時 磯 環 , All in the Family, + 城 Beverly 間 二歳 他各 節 週 目 至十 的 州 , 遊 街 我見到不少持票觀衆, 前 五歲 歷 七 往 八 0 的青 0 的 想 遊 0 參 客 少年 號 The 加 現 , 場 9 極 Mery 則要成 其 節 目 醒 目 , 早在節 Griffinshow等 人陪 口 0 以 它 伴 的 涿 目 電 索 着 開 進 免 視 始 費 城 前 有 入 爲 像 場

五 個 個 的 閉 角 哥 , 路 落 倫 每 我 電 比 天下 步 曾 視 泊 亞 隨 機 另 午一 廣 着 大約 播 , 角 公司 不 點 落 像 到 設在美 ,從 我 + 五 們 點 人 的 , 絡繹 攝 幸 國 組的 少 影 西 棚 问 海 不 Tours | 另一室 岸的 絕的遊 巾 , 大 節 9 客湧 約 , H 參觀 聽 製 裝 作 置 着 向 這 了三五 導 了電 中 個 遊 心 美 視城 的 ? 國 可說 個 仔 西 細 0 9 部 參 而 說 規 最著名的 是 模 觀 明 數不 極 9 了世界各 給 大 清 我 , 廣 隨 的 印 播 着 幾 象 地 電 深 導 的 + 視 個 刻 遊 廣 中 人員 , 的 播 iL 隨 電 , 像攝 0 處 視 , 都 我 公司 调 是 影 們 場 從 至 9 中 這 週

備 許 題 廣 多女 着 的 他 , 士 們 地 五 花 們 中 也 試 都 八 , 門 着 有 _ 的 模 上 器 囘 特 百 材 兒 答個 爲 在 0 趕忙 在觀 只 地 衆 的 讓 進 人覺得 室 備 縫 製 裏的 演 席 , 規 我 次 員 模 們 的 , 之大 還 服 見 裝 到 有 了 許 , , 設 許 化多 備 逼 多 裝 心完善 大明 間眞 的 , 放置 星 道 , 的 具 令人: 身材 着 , 各 許 人嘆爲觀 多觀 種 , 都 假 有 髮 衆 止 特 好 • 奇的 製 面 的 具 模 ; 提 特 縫 出 兒 級 了 擱 室 各 置 種 進 間

羅傑華格納和他的合唱團

洛杉 每 無匹 羅 作 過 歌 了 劇 傑 他 + 磯 次 的 中 華 , 六年 合唱 見 聽 那 的 格 是喜愛合唱的愛樂者,幾乎沒有人不知道羅傑華格納(Roger Wagner),沒有 圓 合 到 它 納 熟的 唱 合 專 了 , 都使我 錄製 他 名 唱 0 團 這位 歌 曲 了三百 訪 聲 的 , 問 情 純樸的民歌,深沉的黑人靈歌……羅傑華格納的豐富經驗,使 舉 , 佳 新鮮而 音歌聲 世 了 不自禁的 六十 他 聞 名 , 還在 ,響遍 **套動** 充满活力 , 首屈 深深 好 人 來場 沉 的 街頭巷尾!其 指的 9 唱 醉 ! 戲劇性的緊迫力,清純溫婉 片 露 着迷 ,發行 合唱 天音樂廳欣賞了他 ! 指 揮, 無限 遍 他像合唱名 及全 和 嚮往!終 世界各地 Capitol 以及Angel 兩 的 曲 合唱 於在美 精華 ,特别 的和聲 團 聖潔 現 國 是每 場 國 演 的 務 , 莊 唱 院 宗 年 他的 大唱 的 嚴 教 的 了 聖潔的 安排 耶 歌 片公司 合 曲 誕 人不 唱 節 , 氣氛 團 前 神 一
曾
聽 學 劇 後 ,合 世

材 齡 留着 大約 羅 傑 二撇小 Ŧi. 華 + 格 來歲罷 納 鬍子 是 位瀟 0 ! 那天艷 生 就 酒 而 弘陽高照 精力充 副 法 國 沛的 人的 ,我們約好了 模樣 指 揮家 , 待 , 在好萊塢露天音樂廳 人親 出生在 切和 法國的 善 , 談 Lepuy . 話 風 後臺 趣 爽 見面 我 朗 不 , 高 曉得 , 大而 因爲洛杉 他 健 的 碩 實 際 的 愛 身

引

起

鳴

0

_

牛

動

又

珍

貴

的

談

話

樂交 唱 音 一響樂 樂 協 團 會 的 和 音樂指 合 唱 團 揮 , 正 , IF. 在 負 那 責 兒 爲當晚 合 唱 部 份 演 出的 的 演 神 出 0 劇 我 們 就 韓 德 以 現 爾 場 的 音樂 彌賽 作 亞」作 背景 預 , 錄 演 下 , 這 了 位 段 南 活 加 州 潑 合

位 紀 團 念 奉衆 員 音 的 樂 羅 的 整 會 傑 共 音 0 華 我 格 必 須 們 納 圓 的 合 潤 團 唱 員 團 , 音 成 9 色 是 立 統 先 於 從 9 各 九 位 個 四 置 學校 Ŧi. 正 年 確 挑 , 到 選 , 音 出 調 九 兩 優 七 O 美 位 好 年 , 合 學 唱 月 生 必 , 9 定 再 我 是 們 經 唱 過 E 出 嚴 經 格 學 條線 的 行 考 過 的 試 成 聲 選 立 音 出 # Ŧ. 9 0 才 每 週 能 年

得 如 由 此 他 動 指 人 揮 3 的 道 合 是 唱 此 錄 音 曲 祇 9 應 簡 天 直 上 完 有 美 得 , 人間 無懈 那 田 墼 得 幾 , 有 巴 聞 時 了 我 眞 ! 是 難 以 相 信 怎 能 唱 得 如 此 出 神 入 化

職 Metro-Goldwyn-Mayer合唱團 位 堂音 有 羅 他 樂的 名 傑 Ambrose 的 華 幹就是漫長的廿七年, 聖 偉 格 詩 大 納 和 班 的 學 裏 教 父親 美 院的 堂 , 0 以 七 的 , 大學 是法 童 風 歲 聲 的 琴 音 國 擔 師 時 樂 任 裏演 候 和 Dijon 這也 課 女高 合 , 舉 程 唱 唱 顯 家 音 專 大教 , , 的 示出了他之所以能成立羅傑華格納合 努 由 很 的 堂的 力 獨 指 法 快 於 唱 的就 國 揮 精 部 遷 風 , 研 份 後 到 接下了 琴 教堂音 美 0 來 師 他 又 國 , + 改 在羅 , ST. 樂 幾 在 任 洛杉 0 歲 ST. 傑 時 Joseph 很 九 磯定 , 小 Brendan 返 時 七 囘 居 , 教 年 法 他 0 堂 + 重 國 的 教堂 唱 的 返 = 父親 , 專 音 洛 以 歲 的 樂 杉 風 的 Ŧ. 就 指 磯 年 羅 琴 引 段 揮 後 的 師 傑 導 過 就 時 , 他 , , 程 先 間 並 擔 體 個 在 在 任 會 0 修

行 爲 那 職 中 業 1 性 9 九 的 = 匹 演 年 Fi. 唱 的 年 會 時 , , 間 他 受 裏 被 到 , 選 他 1 爲 極 洪 洛 大 擇 杉 的 並 磯 歡 訓 城 迎 練 音 1 了 樂 Fi. 部 + 所 位 屬 歌 青 唱 年 者 合 , 唱 組 車 成 的 爲 監 羅 察 傑 人 華 , 格 這 納 個 合 合 唱 唱 專 專 以 每 + 年 位 開 成 員

加 的 削 承 哥 響 技 洛 樂 樂 演 擔 部 9 -巧 他 了 份 出 杉 中 交 專 宗 接 磯 更 響 . 0 演 南 師 下 他 音 實 樂 個 美 的 來 出 他 的 樂 現 重 車 , # 的 曾 許 中 了 要 和 和 像 界 幾 在 多 自 的 歐 性 i 合 紐 年 或 聲 洲 己 角 約 名 , 唱 內 樂 愛 每 努 色 各 望 專 羅 各 作 华 力 國 等 樂 外 傑 , 州 多 品 演 分 交 華 9 , 間 年 别 都 響 11, 出 除 他 格 環 樂 都 的 在 J 獲 環 納 遊 夢 得 整 幾 專 從 由 在 的 演 著 季 想 所 無 極 顯 , Montreal H 名 的 數 大 倫 要 , 1 在 的 音 的 , 重 同 敦 職 樂 洛 要 地 音 更 成 皇 位 公 合 杉 點 樂 到 功 家 在 司 唱 磯 大學 的 會 過 愛 0 世 發 節 成 加 羅 樂 界 和 威 立 行 目 州 廣 外 傑 協 獲 傑 了 大 播 華 會 0 , 的 得 出 長 學 由 # 格 音 -新 音 管 期 電 音 納 交 樂 七 樂 絃 樂 影 響 而 個 的 博 家 樂 系 樂 -士 中 定 專 電 系 團 裏 家 學 有 伴 的 , 視 , 列 , 位 他 奏 合 擔 活 巴 中 包 , 的 唱 擔 括 動 , 任 黎 並 權 並 專 合 音 任 了 , 在 威 樂院 約 和 唱 指 日 包 歐 地 交響 聘 的 括 揮 本 美 位 傑 首 交 各 了 , -, 出 樂 腦 在 加 音 響 地 除 的 專 X 教 樂 樂 拿 指 T 獨 , 物 育 大 景 專 揮 擁 唱 在 0 界 地 著 有 著 者 八 他 黑 東 的 名 合 名 年 交 也 西 每 京 唱

頭 他 接 銜 受 了 九 武 六 + Fi. 勳 年 位 , 大 由 + 於 字 羅 勳 傑 育 並 格 9 同 納 年 在 遨 他 術 更 及 樂 科 學 獲 教 方 皇 面 保 的 羅 努 六 力 世 , 以 頒 贈 及 給 在 他 1 道 的 聖 主 葛 義 方 雷 格 面 利 的 高 領 級 道 爵 地 士 位 的

性 質 的 雖 合 然 在 唱 曲 我 們 , 他 所 還 能 是 聽 最 到 的 偏 唱 愛 神 片 聖 音 樂 -肅 中 穆 的 羅 教 傑 會 華 格 音 納 樂 和 他 他 說 的 合 唱 專 幾乎 演 唱 了 所 有 不 同 風 格

唱 i 專 交 研 曲 在 究 中 技 樂 是 0 我 我 團 術 雖 片 然我 最 時 總 上 是 是 喜 清 , 訓 我 是 明 歡 不 巴 同 又 以 練 , 哈的 特别 的 要 指 + 六 求 揮 0 是在 樂 合 人 彌 的 撒 專 唱 小 今天這動 訓 而 , 韓 出 型 練 合 德 出 名 唱 如 爾 9 我 來 亂 的 歌 聲 却 演 不 彌 穩 喜 唱 塞 歡 的 亚 般 0 將 協 在 社 9 合 指 會 章 和 中 的 唱 揮 爾 美 專 前 0 第 安 分析 其 的 麗 排 他 安魂 音 色 成 作 像 像交響樂 法 曲 品 , 當 威 等 時 聖 然 的 , 樂 我 杜 , 團 指 比 盡 , 揮 那 -西 量 樣 麽 合 忠 和 拉 樣 唱 偉 於 專 作 威 的 大 莊 與 爾 曲 嚴 指 者 的 而 當我 揮 的 印 , 交 祥 感 象

指 情

揮

和 派

合 去

與

羅 傑 華 格 納 的 話

我 請 教 他 , 作 爲 位 合 唱 指 揮 , 應 該 具 備 什 麽 樣 的 條 件 3

求 後 , 能 有 首 團 最快 先我 員之間要達成水乳交融的 的 認 爲 反 應 他 ; 必 需 當 然 是 9 位 站 在 第 臺 認識 流 上 時 的音樂家 與了 , 還 解 要 , 有 ; 其次 使 良 好 團 的 員 , 風 能 必 從 度 需 使 你 有 好的 的 人覺 得 個 個 你 性 小 是 小 , 是 的 位 暗 引 位 示 領 中 的 袖 明 人才; 指 白 你 揮 的 , 如

此 羅傑華 你將 是 格 位 納 除了 好 是 位音樂指 揮 外 , 他還是 位音樂活動的策劃者與音樂會的 主持 者 0 他

指

揮

,

能

使

團

員

們

表

演

得

更好了

0

說:

還有 像解 才能 問 許多瑣事 使 決董事會的 樂隊 題 很 , 多 我也是常常過 發 人 , 生 認 都得 困 作 爲 難等 用 音 過 樂家 ;還有對外的 ?。有時 問 目的 , 不 你若不能識人, 應該參 0 候 人們以爲 宣 與 傳關 組 織 指 係 的 不但 揮一 也 事 不 , 能忽 用 早起來就 事 錢白費 實 略 却 ; 不然 要指 其 ,連帶影響許多計劃 他許 , 揮 位音 多行 , 那就 政 樂監製人 簡 E 單 的 多了 工作 ,必 , 就是 , , 以 他 須注 連 我 亦 演 意 的 需 出 經 兼 財 場地 驗 顧 源

從他 話 , 所使 使 就 像他的 我 用 就像是聽到他 的 高 談 級 話 轎 車 様 指 , , 羅傑華 再 揮着合唱 談 到 美 格 專 或 納 的 是 , 以完美的合唱技巧 稅 個 收 毫 制 不 度 拘 束 , 似乎我 的 人 , 談完 , 們已不是第 緩急自在 正 題 , 他 的 次見 又開 , 清 新 面 始 溫婉 的 天 異 南 的 地 鄉 在 北 人 歌 的 0 唱 閒 聽 他 聊 ,

訪問指揮家葛哈·薩莫爾

知識 和體驗 在 音樂的領域中,音樂指揮是一門艱深的學問,他不僅需要具備音樂上的才華,豐富的音 ,卓絕的智慧與成熟的個性 ,還得是一位天生的領袖人才,必得具備多方面的才能

樂

辛勞 指揮 或 務 院 ,一直擔任着 在好萊塢露天音樂廳 的安排下,到音樂中心訪問他,使我深深的了解,一 重要的 角 連串音樂季的演出中,Gerhard Samuel這位洛杉磯愛樂交響樂團的 色 , 他卓越的 成就 ,令人讚不絕 位成功的指揮背後,有着多少奮鬪的 口。在欣賞過他的 指揮演 出 後 ,又在

方可擔當起指揮的任務

會願 生的 意知道 辦 在洛杉磯市 公室 他 中 的 , 錄 中 成功史! 下 心 了一 品 , 段訪問 音樂中 一錄音,爲着國內所有喜愛音樂的朋友 心爲愛樂交響樂團所設的 辦 公大樓裏 ,我在Gerhard Samuel先 ,我們又聊了許多,也許您

Gerhard Samuel出生在西德首都波昂,從六歲開始學習小提琴。他是在一九三九年到達美

國 青出於 ,然後向 Boris 藍 ,成爲這 個樂團的指揮與獨奏者,並指揮樂團演出他自己改寫和 Schwarz 學琴, Boris 是紐約全市高中管絃樂團的一員。後來 創 作的 樂 曲 Samuel 終於

Orchestra)的第二小提琴手。 生 ,在學校 在 伊斯曼音樂院中 裏,他進而研究室內樂,並曾擔任羅契斯特愛樂管絃樂團(Rochester Philharmonic (Eastman School of music),他是一位優秀的 取得獎學金資格的學

薦下, 作曲 逐漸地開 Tanglewood) 工作 家亨德密特 在美國陸軍服役完畢後,他 他 獲得 始踏入紐哈芬交響樂團(New Haven Symphony)和每年夏令音樂節擧行地檀格塢 一份獎學金開始向大指揮家庫滋維斯基博士(Serge Koussevitsky) (Hindemith) 學作曲 0 囘 到 了伊斯曼。一九 ,就在 Hindemith 五四年畢業後 和Howard Hanson ,他到耶魯大學,跟隨 兩 位 學習 作 曲 指揮 家的 著 名的 推 ,

cademia Chigiana),他曾在那兒贏得指揮比賽的 有 段時間 ,他在 歐洲學習音樂 , 在義大利 的 西 第 也那 獎 (Siena) ,基加那音樂研究院

十年的 一九五九年,當他出任奧克蘭交響樂團 位 助理指揮,後來才升任正式指揮。 工夫,在明尼阿波里斯交響樂團(Minneapolis Symphony)工作, 一開始他不過是一 (Oakland Symphony) 的指揮以前,他並 一曾花了

人數

,也

從一九五

九年的四千八百人增加到

九萬

人

0

薩莫爾的成功史

上 個具有世界性聲望的組織 在 持續不斷的十年短暫時間裏,Samuel 將奧克蘭交響樂團從一個非職業性的團體 。他的許多高水準演 出 ,總是令人覺得新奇,新鮮又與奮 , 聽 逐漸 衆的

絕 世 口, 紀 最偉 奥克蘭交響樂團 再 加 大的作曲家 上該團精選的節目,新聞界更給予極高的評價 曾被邀請 Igor Stravinsky,在隨團登臺演出後 到 歐洲各地去旅行演 奏 ,從一九六五年起 0 ,更是對 Samuel 並 參 加全國性 和他的樂團 的 廣 播 。本

年時 召 , 有時 間 九 裏 他甚至 六三年, 因 此 除 吸引了廣 了指揮 Samuel 創立了 Cabrillo 音樂節 大的 ,還擔任高音歌手的演唱, 聽 衆 羣 ,他以新作品的介紹及難得演出 每年均有層出不窮的特色,他擔任指揮的六 的 歌 劇作號

被邀請 他在 cisco Ballet)的音樂指導 舊 舊 在 金 每 Ш Ш 春日歌 年 地 回 區的聽衆對他更不陌生,一九六○年開始,他一直擔任舊金山芭蕾舞團 到 春日 劇院 歌 成 劇 功的演出巴爾托克(Bartok) 院 , 並成功的率領 演 出 該組織的管絃樂團在全國每 的歌劇 Bluebeard's Castle 後 一州演出。一九六 (San Fran-五 ,並

最近這些年來 Samuel 的指揮活動可以說得上是頻繁的了! 加拿大廣播公司交響樂團

Orchestra) 得 三個管絃樂團 春天,在一次歐洲 邀爲客座指揮。一九六四和一九六 CBC 到 不斷 Symphony Orchestra),丹佛交響樂團 的 , 歡 舊 展開 呼 演 金 出 和喝采。 Ш 了 0 的 芭蕾舞團 而 短程旅遊裏 連 一九六七年夏天,在紐約林肯中心愛樂廳莫札特音樂節的兩次演出 中 同年的秋天, 成功的演 在 林肯 五年,他分别和美國交響樂團 中心作了成功的 他指揮 出 他又爲加拿大溫尼伯交響樂團 Brussels 演出 (Denver Symphony Orchestra) . (布魯塞爾) ,得到 紐約新聞界的重 (American Symphony Orc-和 (Winnipeg Symphony Zurich 1(蘇黎 視 。一九六六年的 出 他都被 地方的 裏 ,都

這年夏天, 開 現場!就在一九七○年,他又被邀請囘墨 九六八年的 他 在墨 西哥城初次登臺,指揮演出貝遼士的幻想交響曲 正月,他以新 而重要的作品,指揮巴爾地摩(Baltimore) 交響樂團 西 哥 演出 了兩 次 , 聽衆爲他瘋狂,甚至不讓 八次演 出 他

在現 是第 慶賀他一九六六年的 代 Gerhard 音樂中 位 向 位許多重 美 Deathand 的首次公演,赢得新聞界和大衆的一致讚賞,並在一九六九和一九七〇 的傑 國 Samuel曾多次在世界各地 聽 H 衆 要作 成就 介紹 世界公演;這項獎金並曾於一九六八年,他的另一次演出 品的作 真正的先鋒音樂 ,洛克菲勒基金會贈給他所指揮的奧克蘭交響樂團一筆相當大的獎金 曲家 9 他的 登臺演 (music 日 益增 出 加 of the , 並 的 創作量 爲聽 truly 衆留下 ,已經 avrnt-garde) 鮮明 引 起很 加 難忘 大的注 的 ,再度頒 印 0 意 象 爲 0 他的 發給他 了 他 表揚 同 作品 時 他 也

的

年間,接受I.S.C.M.的邀請,到歐洲去旅行演出。

的 見 演出 解!每年他忙着交響樂 Gerhard Samuel是一位公認 也 就 不 易有 如此順利 ,芭蕾和 而完滿的效果, 歌 的 劇 莫札特專家 , 若是沒有和 他的團 , 員們和他 同 那些 時 他 樂團 對 共 馬 專 同分享着對完美的 勒 員們彼此 和舒 伯 特 間 , 構 也 成 有 追 和 着同 求 睦 的 , 及 關 樣 對 係 精 他 音 的

爲聽友們錄製節目

iston 出 作 和 由 現在 曲家們 他指 Lou Harrison 的鋼琴協奏曲和交響曲 在 的 雅 .揮世界首次公演的作品還真不少,像 Charles Boone。Ebge of the Land Tani 一九六八年九月,Samuel和倫敦皇家愛樂交響樂團合作灌錄兩首美國作曲家Ben 典的 Enantiodromia o 的 特 别節 慶 祝 節 目中,指揮奥斯陸 (Oslo) 交響樂團 目 裏 0 這 些 都是十分有意義的 (此兩曲也是由他和奧克蘭交響樂團作首演的) 演出 l。他並 演出,一 曾在一 九七〇年還會以客席 九六九年,一次呈 指 揮 獻 身份 給美國 Woher

了 使 我 生 命 無 聽 力 比 Samuel 的 的 新 感動 鮮 樂章 先 0 帶 生 一慢慢的 , 又 了 兩 一次使我感染他的毅力與奮鬪 首Gerhard 敍說着他 的 Samuel的 經 歷 , 他 現 的 代作 理 想 的 品 和 耐力, 錄 他 音 的 帶 光 在那兒, 蘊含着這位 輝 , 我 的 離 成 開 就 ,給 了 他的 了我 辦 公室 許 指揮家 多啓 那 發 充 也也

1

家的

思想

,精

神

!

杉 心 觀

前

往 中 甘

邁 in

SI 0

密 太

之前 此

,

我

IE. 杉

好 磯

在

華

盛 選

稍 了

作 華

停 盛

,

雖 爲

是 我

來 訪

去 問

匆 的

匆 城

,

倒也

是

愉

快之行

卽

將

的

的 磯

表

演 落

藝

術

除 ,

了

洛

,

我

擇 頓

頓 留

作

市之一,

於

是

在

結

束了

,

頓 巡禮

返 水 , 連 前 華 近 年 片 盛 在 首 成 旖 頓 咫 次 旎 值 尺 訪 風 是 的 美 廼 光 時 個 華 廸 , 再 美 1 盛 , 頓 在 加 心 麗 紐 也 + 的 它 請 未 約 大 公園 逗留 曾 特 或 渦 殊 務 院 訪 T 的 , 1. 散 官員 0 政 此 幾 治 步 天 就 次 地 於 近 出 , 位. 其 到了 可 發 間 , 只 爲 前 , 覺 令人嚮往 我 , 何 美新 安 雄 等 排 偉 逍 處文 莊 訪 遙 問 的 嚴 開 中 這 化 林 懷 參 肯 的 個 !至今猶憶 位 事 表 瀟 演 洒 於 何 慕文 藝術 威 , 都 更令人懷 先 中 青 生 心, 相 Ш 當 , 綠 幾乎 特 於 紐 地 ! , 是 約 建 林 議 留 1 肯 我 連 橋 中 忘 參 流

底 在 番 巡 我是 牙 禮 買 加 八 , 月下 也 擧 行 値 得 的 旬 我 到 世 終身 達 界 華 民 記 盛 俗 憶 音 頓 樂會 了 , 甘 議 廼 廸 , 中 不 能 i 多做 的 落 停 成 留 開 幕 參 音 樂 加 會 這 則 歷 史 在 性 九 的 月 盛 初 會 , 可 但 惜 就 我 是 必 開 得 幕 出 席 前 夕的 月

華 盛 頓 這 個 圳 方 , 直 沒有 個適 合首 都的演 藝場所 。計 劃 中 的甘廼 一廸中 心 原來預 備 在 一九

設 六 到 I Ŧi. 年就 六千 程 開 七百 再 加 幕 萬元 上 , 預 罷 I 算 0 雖然如 為四千 和 設 計 此 上 五. 錯 百 9 這 誤的 萬 個重 元 影 , 要的 却 響 爲了 , 演奏藝術 不 使 但 時 用 間 市 術之宮 延 區 後了 內波多梅 , 幾經 , 還 克河 波折終於落 因 爲 物 的 價 的 塊 成了 國 1 漲 有 1: 0 使 地 建 , 築 躭 費 誤 也 了 上 建

文化中心

款 尼克 時 的 外 政 必 森 , 府 要 其 政 總 百 並 , 實在美國第 府 統 但 萬 未 提 終 美元 能 供 於 直 拿 了 說 出 到 0 四千 服了 二任總 全部 但 第 在 三十 或 \equiv 費 ___ 百 會 九 用 四 統 任艾森 六 萬 , 鍾 , 需要 從 四 元 . 亞當的 國 年 0 庫 靠 豪總 再 已 募 拿 先 捐 統 時 出 由 時 代 9 二千 來進 代 詹 _ 森 , \equiv 七九二 總 行 才簽署這項法 百 統 這 萬 破 項 元 計 士 , 劃 , 才 ; 一八〇 解決了 當甘 九 令。那是 六六 廼廸 財經 年 總 在 , , E 才正式 統 就聲 一九 的 被 問 暗 Ŧi. 明 一殺時 題 奠 八年 有 基 設 0 結果 立 架 的 , 樑 只 九 文 是 募 月 化 , 除 因 到 中

爲了

1

募

。訪問甘廼廸中心

形 甘 廼 的整齊高樓 廸 設 中 計 建 心 時 築 師 由於 是艾 也 H IE 萬 德 是開 家燈 華 . 幕 火 石 前 頓 , 從外 (Edward Purell Stone) • , 淮 門 形 處的 上 看 大廳頂 , 反 不 端 如 林肯中 , 高 高的懸掛了 我 心 的 到 数 華 術 盛 幾十 美 頓 , E 面 整 是 各國 棟 黃 建 香 國旗 築 時 就 分 是 , , 我 因 曾 個 此 特地 長 訪 方 問

禮

物

0

廸

中 上 六 在 層 中 il 的 窗 這 華 是 民 口 個 國 , 主 處 都 國 要 音 裝 旗 演 樂廳 E 下 了 遨 攝 場 影 外 垂 所 直 留 的 連 念 休 的 結 閒 燈 9 了 光 極 場 起 爲 所 , 遠 壯 , 同 遠 0 觀 時 望 0 這 去 也 把 必 , 巍 音 用 樂 峨 巨 廳 大 加 的 莊 , 艾森 嚴 大 理 0 豪 鮮 石 威 砌 紅 築 爾 的 歌 地 的 氈 劇 建 院 築 , 物 舖 , 以 在 , E 及 = 條 歌 矗 立 劇 大 院 理 於 河 石 的 岸

走

廊

這

本

上

●歌劇院

得 是 純 令人 金 堂 的 皇 先 目 了 從 線 歌 眩 , 0 牆 , 兩 劇 直 E 層 院 鑲 徑 句 說 廂 有 了 0 它 紅 Fi. , 舞 色 只 1 呎 絲 臺 有 綢 濶 , 干 在 , 這 白 = 天 百 16 是 呎 日 板 , 深 + 1 本 向 運 六 四 + 來 匹 個 方 的 五 必 呎 位 展 9 伸 , , 歌 總 比 , 像 劇 面 起 是 院 積 大 的 有 都 杂 天 會 六 千 大 花 歌 睡 板 劇 Fi. 蓮 院 , 百 掛 方 雕 , 這 着 然 呎 是 要 0 舞 奥 座 1 地 圓 臺 利 形 的 此 政 前 大 , 府 幕 也 剛 燈 鑲 算 上 得 没 , 大 的 E

舞 間 臺 曹 作 百 桂 在 品 分 琳 歌 鐘 的 劇 0 院 囇 0 後 節 附 首 來 Ħ 0 浦 聽 全 除 的 說 曲 彌 節 賈 撒 演 目 村 曲 出 , 琳 動 是 , 並 尚 員 伯 没 T 有 恩 露 合 搖 圳 面 滾 唱 坦 , 樂 專 爲 雷 開 -, 舞 視 藍 幕 鏡 調 蹈 典 禮 頭 音 專 於是 樂 和 創 管 作 -+ 對 絃 的 進 樂 彌 音 7 團 撒 故 列 , 曲 總 的 估 , 統 音 計 氣 樂等 八十 約 魄 有 雄 偉 , 歲 可 0 , 以 的 六 聽 母 說 人 說 親 是 E 是 多 臺 羅 故 彩 絲 甘 , 多 演 廼 甘 姿 出 廸 硒 的 時 夫

音樂廳

欣 院 家贈 色 廳 賞 的 , 而 落成 由 泛紀 挪 設 音 國 威 計 樂廳 典禮 念物 政 家交響樂團 的 府 長 擁 是獻給 。就 贈 形 有 兩千七 的 没 在 了 廳 演 歌 + 甘廼廸家族 座 奏, 劇 百六十一個座位, , 有不 座水晶 院 安達爾 演 出 凡的 , 伯 製 恩斯 的 尼克森總統未及參加;在音樂廳落成時, · 德拉廸 氣勢 透 坦 明 0 吊燈 彌 參考以音效馳名的波士頓交響樂廳 除牆 撒 (Antal Dorati) 曲 , 壁 這 的 ,嵌上了純白 第 座 有 晚, 着 古典風 音樂廳也學行了落成 指揮的 色的 範的 鑲木 音樂廳 演出 , 0 他坐在總 廳裏 , 及阿姆 另有其 典 的 禮 主 斯 統 要 他 特 , 色調 包 丹的 由 三十 廂 於 歌 個 是 音 國 劇

艾森豪劇院

百 個座 艾森 位 的 豪 電 劇院爲一 影 院 專爲 演 戲的較小型廳堂,有 一千一百四十二個座位 ,同 時還 附 設了 間 有 Ŧi.

中心行政負責人喬·倫敦 (George London) 也一再表示 演 奏家 , 事 灰應邀演 1 實 提琴家曼紐 王, 出 甘 廼 9 像大 廸 恩 中 提琴家卡薩 心 (Yehudi 開 幕 後 的 Menuhin) 爾斯 第 一年, (Pablo 慶 等 祝 Casals) 活動已安排 ,對華盛頓的居民來說,的確是有 ,青年鋼琴家范 得 連 續 不 斷 有 克萊朋 五十 幾 (Van 位 福了 世 界 聞 而 名的

今日美 兩 命美奐 華 次音樂之旅 盛 頓已經 的 新 到達 面 , 訪問了 目 了 0 藝術上 當 落成 不少 世 之時 的 成 界著名的 午 . 還要有計 時 代 演 , 奏廳 聽 劃的 衆 和 , 使用 幾乎它們都 觀 衆 及 的 維持 數 目 有 0 像甘 足可 着 廼 以 段 製 和 廸 苦的 中 紐 約 心 奮 相 還要 鬪 比 史 0 聯 , 才 邦 能有 政 府

遙 寄懷念着的 在 甘 1 廼廸中 臺北 心 上下 來囘的 但. 願 我們 參觀 的 音 . 樂廳 也 聽 了 也 段預 能 不計 演 , 切 再 艱苦 上 頂 的 樓 落 陽 成 臺 俯 視 萬 家燈 火 的 華 盛 頓 市 品

的資助

,

展開

切活

動計

書

顧 馬 看 使我這個異鄉遊子 花 華 的 盛 觀賞 頓的林肯紀 (,事實· 王 念堂 , 在孤寂的 也是慕名 , 華盛 幀 旅程上 加 紀 去了 念塔 0 , -在華 又向 國 會 大厦 前 盛 頭的 邁了 -短暫停 博 步! 物館 留 白宮 , 多虧林 、阿靈 國强先生 如頓公墓 和 ,我都 和淑慶姐 只 能走 的 照

西班勒 -

議,

牙買加世界民俗音樂大會

牙買加之行

嗎? 平 切 常 都 太新 每 事 實 鮮 憶 上 ?是 起 , 在 當 因 牙 我 爲與 買 離 加 開 世 的 華 界各 那 盛 串日子 頓 地 , , 朝 不 , 牙 同 總 買 種 在 加 族 心頭 進 的 一發時 音樂 腦際泛起無限 朋 , 心情上, 友們 朝 夕難 留戀 以及所遭逢到 得 ,巴 的 相 味 虚?是 外的思緒 的一 因 0 切不都! 是因 爲 每 為那 很不 刻 都 兒 平凡 太 的 不

旅行的樂趣

牙 的 有 來 買加的 協 此 , 緊 助 面 旅 了 張 對 行 簽證 可 是 0 , 記 幸 能 再 , 得 遇 而 開 黎 領事人員說 出 到 心 發 總 不 的 經理 前 難 過 題 , 的 在 親 0 事 自寫 牙買 臺 ,只要有 , 北 但 加之行 英 信 是 國 給 在 出 我 領 開 事 席 國 開 心 會議 館 駐牙買加 的 始 享 , 前 辦 的 受 , 邀請 理簽證 背 由 凌大使 於 後 函 那 , 我 是 我 可 , 得 免辦 所申 我 個 拿 算是 坐 出 簽證 請的 我完全陌 毅 有了一 力 0 倫 來 敦 做 路 和 個 生 好 香港都 上, 依 的 進 靠 地 備 幾次我曾想 方 工 辦 也 作 , 妥 叫 iL 了 說 情 拿 是 出 上 到 惟 極 勇 不 也 獨 大 氣

好 不 該 容 再 易 夫 接 核 通 料 7 下 任 職 大 却 使 人 館 19 的 低 孫 疏 先 忽、 牛 他 離 開 說 他 華 盛 頓 定 會 的 到 那 機 晚 場 來 特 接 地 我 打 , 我 個 才 越 洋 算 放 電 T 給 11 駐 平

,

1

0

9

7

話

大

使

館

完了 抵 館 資 开 能 告 市 京 則 而 先 達 買 公 訴 安 無 品 批 料 習 他 簽證 吧 的 帞 京 讓 法 可 從 加 慣 臨 1 領 時 斯 我 入 與 的 班 華 境 於 時 於 事 取 機 答 機 , 的 頓 感 IF. 京 那 改 是 得 場 證 館 孤 飛 頓 簽 個 研 好 淮 單 想 斯 經 間 京 , 起 卽 機 環 在 證 起 頓 理 題 斯 發 张 將 陌 孫 後 的 有 助 治 T 帽 9 , 往 當 來 原 铝 生 先 再 於 商 緫 , , 間 時 生 改 是 在 漂 臨 因 不 , 四 買 又 泛美 未 有 的 in 已 乘 11 當 新 然 於 中 7: JT H 加 称 清 -是 大 有 突 等 我 雷 服 世 俊 晚 11 的 使 界 和 就 的 如 候 日 計 務 時 航 八 州 館 P 其 串 臺 要 請 , 意 給 程 等 聊 來 4 那 的 不 再 牙 前 9 F 休 路 是 想 取 買 的 的 候 T 9 黑 牙 消 午 1 懊 规係 我 起 加 9 此 皮 9 惱 11 原 航 駐 絕 抱 I 牙 膚 我 沒 時 il 不 班 邁 着 晋 快 從 的 中 恤 打 機 原 KIT 想 左 得 容 加 秘 盤 恨 算 密 到 右 訂 書 算 使 停 其 的 的 大 這 抵 派 稱 11 着 我 實 往 使 加 留 il 達 種 姐 未 是 不 在 我 开 館 間 情 邁 爲 來 如 又 買 及 1 H SIT 9 我 在 如 密 何 思 地 加 最 問 熊 五 打 完 後 未 度 1 索 牛 何 的 出 , 踏 雷 時 善 發 間 疏 能 班 9 , 由 話 中 跳 的 現 題 這 美 入 的 不 機 給 邁 我 牙 該 彌 1 同 來 買 意 下 我 做 計 SIL 巷 補 心 T 密 我 需 加 駐 的 這 程 呢 我 内 9 之前 意 3 服 牙 事 聯 補 車 H 班 大 想 有 ! 外 力 絡 辦 務 機 , 使 總 的 寸. 想 起 1 簽 員 時 館 刻 邁 熱 間 銜 倒 算 遺 起 原 證 接 順 將 使 孫 往 入 SHI 手 11 詢 憾 泛 晚 的 問 1 先 利 邁 順 密 續 情 牛 的 隨 利 領 查 有 美 加 飛 辦 遇 密 抵 的 事 否 看 關 航 上 ,

雖 然 這 次 的 意 外 給 我 帶 來 T 1 必 要 的 麻 煩 , 以 及 = 幾 元 美 金 的 多 餘 16 費 爲 補 機 的

驗

呢

3

等艙 佛 羅 價 里 , 達 因 的 經 陽 濟 光 客 與 座 熱 H 帶 客 减 特 有 , 風 以 光 及 往 , 加 市 上 品 我 裏 的 來 特 甩 跑 殊 的 情 緒 車 費 , 生 活 上再 却 給 從 7 那 我 兒 在 去 邁 尋 SI 找 密 這 市 種 品 齊 閒 逛 練 的 與 機

寂 能 口 寞 給 的 我 機 多 0 化 照 鄰 H + 顧 座 服 六美元 的 務 , 而 先 , 此 生 倒 後 也 搭 , 的 是 别 乘 出 個 位 等 心 裁 艙 多 經 星 常 , , 期 也 事 旅 就 實 行 , 是 緊 的 E 凑 當 除 企 的 業 地 了 小 節 家 多 女的 目 頂 活 他 動 告 服 美 訴 裝 酒 , 使我 的 我 表 與 演 服 沒 凌 , 務 使 有 大 之 機 使 旅 外 會 客 很 , 别 打 熟 在 擾 單 無 , 這 當 他 調 位 我 的 , 好 在 不 旅 iL 牙 程 過 的 期 中 牙 先 間 買 9 生 加 絲 , 航 願 毫 空 盡 不 覺 公 H

●景色迷人的城市

我 是 期 認 覺 孫 間 出 先 得 了 牙 生 買 就 他 似 照 給 曾 加 像 是 顧 了 相 這 我 踏 我 識 個 安 太 以 入 的 頓 了 多 孫 日 幫 好 原 出 先 忙 生 始 -牙買 日 的 ! , 樹 駛 世 落 往 界 加 林 和 給 會 0 何 大 我 說 議 其 海 的 眞 舉 景 大 印 的 行 色 9 象 又 引 地 , , 由 何 人 H 於 其 的 能 照 觀 西 小 就 原 印 1 光 要 定 度 同 勝 打 計 大 是 地 學 折 中 劃 我 扣 晚 的 國 却 3 到 人 在 路 ! 了 相 黑 大 E 逢 夜 半 異 , 裏 天 但 地 踏 , 聞 , 入 又 得 何 0 是 原 必 午 野 相 下 夜 中 識 飛 時 草 3 機 出 刻 香 陣 席 , 若 陣 會 眼 議 就 不

的 老 我 年 們 人 有 百 權 无 威 + 的 位 學 左 者 右 , 也 來 有 自 世 剛 界 取 得 各 學 地 位 的 踏 民 間 出 校 音 門 樂 的 愛 好 初 生 者 之犢 有 + 朝 幾歲 夕 共 處 的 青 , 藉 年 着 人 音 樂 有 藝 七 衚 八 的 + 媒 歲

件 得 子 很 有 我 往 了 合 份 在 , [返報導] 我 個 不 每 未 華 何 天早 少 的 旅 埠 其 雨 友 選 行 融 口 綢 情 中 袋就 治 近 繆 購 味 況 的 晚 了 , ! 0 Ш 記 專 罐 準 . 是因 一次就 當 門 外 得 備 裝 他們 裝這 臨别 的 旅 I 爲 在 作 中 行 我已 餐廳 訪 的 此 國 , 我很 居 吃 食品 臺 前 比前年 共聚 時 然 的 晚 無 不 , 每 我 用 像 能 , , 能適 我們 邨 適 也 逢 武 八 四 鬆的交談 海 寶 應 應? 處帶 地 在: 關 飯 西 宿 檢 餐 , 還是牙買 他們 舍門 因 杳 糯 , 人員 由 , 爲 米 走走 這眞是 怎麽 鷄 於 前 聊 問 前 1 加的 至 生 年 , 樣 起 參 夜 也 時 力 第 食物好 觀 個促進 深 沒 麵 , 博 自己 次旅 想 , • 互 物院 到 辣 ? 感情 剛 會 心 椒 行 紀 我 議 中 醬 及 的 交流 各 念品 等 們 當 也 經 地 着實 驗 這 局 , 名 外 的 , 在 , 到 在 勝 好 個 餐 好 加 現在 環境 廳 笑 離 大家 0 開 個 進 0 我 沒 電 洛 , 庭 備 們還 我眞 的 杉 的 想 咖 啡 每 食 到 的 物 我 前 壺 信 獲 份 這

接受電視訪問

當地 了 究 約 , 的 日 首 了 滿 Eastern 牙買 晚 當地 中 遠 間 威 不 加人 六 音 民 知 時 樂及 歌 名 Lee是 三十 的 , 由 引 花 廣 分的 於我手邊沒帶樂譜 播 起 草 位 了 電 , 新 華 在 芬 視 聞節 界 雷 否 裔 視 的 的 几 溢 友 牙 目 臺 中 主持 人聚會 買 , 加 0 飯 Eastern 節 後 人 於是排練時 目的Eastern 我 , 0 我們第 們 大使官邸位於京斯 在 Lee還 面 對花 次在凌大使官邸 , 爲我找 我們就彼此研究 Lee的 園 的 陽 3 興 臺 頓半 趣 上 位鋼 聊 , Ш 相識 於 天 品 琴 是 , 以 我接 , 伴 也 , 什 奏 那 就 凌 麽樣的節 受了 是 夫 晚 凌 因 人對 大使 訪 爲 David 問 那 園 奏 特 藝 晚 , 是 很 地 他 在 爲 便 有 是 哼 我 研

視

臺

的

訪

問

錄

音

,

包

括

談

話

與

歌

唱

,

眞

是

値

得

紀

念

的

禮

物

呢

!

祖 常 來 喜 國 伴 親 愛 秦 切 , 的 因 更 樂 此 合 音 那 平 9 個 多 下 阿 麽 午 里 令 , 山 我 人 難 們 歌 忘 遍 1 的 去 遍 曲 年 的 趣 + 唱 月 着 清 , , 位 窗 Eastern 加 外 州 是 大學 牙 買 苦 加 樂 暖 系 到 和 的 臺 的 里 灣 陽 業 來 光 生: 微 特 很 地 風 埶 爲 心 我 窗 , 拷 裏 對 是 貝 中 了 我 或 懷 旋 份 念 律 電 的 非

音樂風的海外聽友

的 音 11 樂 他 调 寫 H 9 還 談 的 裏 記 詩 詩 得 1 是 -談 沒 想 女 個 學 调 到 是 日 -談 上 在 音 京 午 樂 斯 , 頓 孫 , 現 先 晤 在 4: 每 帶 0 當 夏 我 重 夫 去 讀 拜 人 夏 做 訪 先 在 了 生 聯 没 桌 教 我 組 可 的 織 口 詩 的 任 集 中 職 的 , 威 我 菜 夏 像 帯 , 是 先 飯 又 後 生 回 我 , 們 早 到 那 欣 在 賞 個 或 京 牙 內 買 就 斯 頓 加 讀 愉 唱 渦 快 片 不

了 歌 風 海 的 祭 唱 外 聽 廳 , 作 , 獨 衆 爲 , 也 唱 說 音 , 不 是 特 例 樂 -當 合 别 外 風 唱 是 晚 節 0 幾 在 , 那 目 個 家 中 天 主 裏 早 脸 持 歌 大 爲 上 人 學 我 眞 IF. 設 韓 的 在 是 國 孩 宴 餐 何 子 廳 歌 9 其 還 用 幸 9 , 我 請 餐 運 們 定 T , 9 要 _ 任 在 見 此 國 此 職 異 見 韓 於 内 鄉 我 或 聯 時 遊 友 教 就 9 這 子 組 經 X 打 是 , 織 常 成 大 的 會 爲當 個 趙 接 片 多 先 到 愉 他 舊 , 生 又 快 們 夫 日 是 的 在 婦 聽 邀 臺 特 衆 個 約 灣 地 從 動 時 ?! 海 開 外 人 那 車 , 的 晚 全 來 的 我 夜 家 看 來 們 都 晚 我 信 ! 歡 是 欣 音 找 到 的 樂 到 了

牙買加的失策

声、愛護,將永留心底!

國 際 局 勢 瞬 息 變 幻 , 前 此 日 子 讀 報 , 知道 牙 買 加 承 認 了 中 共 , 但 是 那 兒 的 朋 友

,

我的友

世 界民俗音樂會議後記

後 家多 ,常會不自覺的懷念着牙買加的 增 到 加 牙 買 熙了 加的 解 確 是十 ,可 惜 分新奇的經 有 關 的 報 種 導太少。 驗 。行前 種 現 , 我曾 在 , 在我結束了牙買加之行 幾 次翻 閱 不同 的 地 理資 料 滿載 , 想 難 對 念的 這 個

記 陌

憶 生

巴 的

國 國

0

豐富 方 都京 大使館凌崇熙 的 九天 特 的節目 斯 第 别是 會期 頓的 二十 自 中 西 已使 屆 大使 由 印 世界民 中 共 度 同 大學 國 日子極爲充實 的 使我在擧目無親又人地生疏的 研 音 中 討民間音樂與 俗音樂會議與第 樂學 揭 幕 者 , 們 來自 , 再 舞蹈的 加上 世界各地卅 一我是惟 屆美洲民族音樂學會議 問 題 多個 一來自東方的女代表,更因此結交了不少嚮往 0 異國 由 於黎總 國 獲得 家 不 經理世 妥善的照應 同 種 族 , 一芬先生 的 同時於八月廿七日在牙買加首 __ 百多位 0 事實 曾特 音樂 地 上,緊凑的 爲我 家們 寫 信 日 給 在 程 駐 短 東 與 牙 短

間 音 樂舞蹈 民間 音樂與 及其研究的影 舞 蹈 在 響 教 育 上的 是會議討論的三 意義 「民間 一項主題 音 樂與 舞 ,在這三個大範園內 蹈 形 成文化的 過 程」、 , 分别研究討 電子 技 論 術 與 對 會 民

部 細 是 拉 教 素 性 代 路 細 -瓜 育 9 表 們 像 此 易 民 1 研 -音 讀 歌 的 斯 在 樂 安 從 牙 會 重 教 那 買 要 理 前 -授 性 的 論 加 所 們 民 提 如 民 和 辛 間 實 出 歌 何 苦 形 際 音 的 促 雌 樂 論 研 使 夏 成 民 方 究 威 文 的 文 的 過 夷 16 面 舞 着 1 音 的 去 同 得 樂 過 蹈 手 訪 報 的 的 程 調 块 西己 告 更 演 查 在 合 爲 美 與 進 以 未 除 或 1 影 了 知 來 -印 初 級 地 血 非 安 中 • , 錄 在 洲 村 學 音 會 民 民 音 落 Th 帶 中 樂 間 族 的 学 , 提 音 的 婚 音 爪 出 樂 法 禮 樂 以 哇 研 學 典 音 和 賏 增 討 在 樂 編 印 舞 加 纂 外 學 地 蹈 這 安 校 是 此 9 -我 音 澳 學 和 • 們 民 樂 大 衚 遨 間 利 更 來 衚 的 性 是 音 問 指 亞 1 自 樂 的 大 導 基 題 手 價 西 與 礎 的 洋 舞 教 生 値 -份 動 岸 蹈 育 與 的 等 在 法 中 的 非 得 的 趣 , 尼 或 以 都 加 洲 要 味 南

政 料 統 亚 多 兩 樂 來 府 音 次 , -清 器 樂 的 白 特 此 旭 德 歡 力, 演 錄 世 别 外 宴 奏 音 界 還 確 會 的 帶 各 實 尼 議 有 , 是 中 提 加 地 不 9 澋 討 117 或 供 拉 廣 有 項 生 民 給 瓜 播 論 有 更 間 等 廣 動 他 與 關 易 音 們 電 播 的 或 民 交流 樂 視 電 節 , , 間 資 相 公 力 視 Ħ 音 文 料 附 司 信 與 , 樂 16 4 鏧 的 H 1 與 他 7 後 音 方 代 舞 們 聯 大 在 表 影 , 路 會 噄 都 音 像 由 . 影 爲 樂 感 有 的 席 極 片 情 我 沓 感 英 最 播 的 興 拷 料 國 電 的 新 介 方 趣 貝 的 配 视 -紹 交 法 影 0 加 合 與 我 印 换 方 聲 拿 0 欣 法 音 除 同 的 大 E 賞 時 文 與 影 1 會 字 , 携 匈 技 像 會 更 帶 特 議 說 頻 牙 衚 案 卷 繁 利 别 討 T , 是 在 資 委 論 _ 當 瑞 牙 此 料 員 11 買 外 然我 典 型 中 會 9 加 這 的 所 或 -音 瑞 民 晚 此 E 會 組 將 間 樂 議 成 間 包 士 音 安 唱 括 我 中 的 樂 排 片 美 研 民 所 帶 國 我 舞 作 歌 究 7 蹈 幾 爲 與 的 認 11 交 伊 組 的 中 中 識 次 當 換 表 或 或 索 T , 許 有 演 地 資 傳 民 比

會

最

令

人

耳

目

新

0

我 堂 謠 村 之 談 31. , 後 = 有 大部 起 9 又可 0 自 餐 美 也 麗 大 由 份 在 的 而 中 在 的 會 使 國 宿 院 代 我 臺 客 落 舍 表 發 灣 中 室 , 現 的 的 中 舒 都 許 閱 飯 適 住 參 多 廳 讀 的 在 加 事 用 會 0 四 膳 下 或 客 印 9 棋 際 特 室 度 9 大學 性 别 飯 -, 當 廳 閒 會 旣 議 我 也 談 可 的 Mary 就 在院子 在 , 1 還 成 欣 八 是 月 了 賞 Seacole 電 卅 我 裏 們 個 視 迎 進 日 休 節 接 行 閒 清 , H Hall 或 接 時 晨 民 受 談 開 的 外 京 天 會 朝 , 交工 斯 的 地 這 陽 頓 場 熟 是 , 作 電 所 都 华 的 視 集 看 個 9 許 好 中 臺 黃 擁 多 環 的 在 香 有 友 境 訪 該 的 E 呢 問 邦 落 品 百 1 附 間 , H 唱 1: 近 房 的 了 , 默 間 臺 常 幾 的 數 愛 個 滿 宿 民 和 大 天 舍

北 灌 美 錄 洲 部 印 議 份 地 主 唱 安 席 1 是美 片 的 , 錄 音 國 售 樂 哥 於 倫 -舞 市 比 蹈 亚 面 大學 上 的 搜 0 他 集 的 曾 民 和 對 研 族 牙 究 音 樂學 買 , 所 加 教授 的 有 民 珍 間 貴 Willord 音 的 資 樂 料 , 發 Rhodes , 表 現 他 在 的 都 見 存 9 在美 解 他 說 或 生 國 致 力 會 於 圖 書 非 洲 館 與 也

的 的 動 救 作 主 牙 , 表 , 買 達 加 典 出 民 儀 歌 式 種 叉 自 般 有濃 都 由 的 有 厚的 精 -位 神 宗教 領 這 唱 色彩 此 主 都 部 , 與 , 這 非 其 洲 世 餘 與 音 則 非 樂 以 洲 極 合 爲 有 唱 强 相 伴 烈 似 唱 的 , 配 關 而 合 連 民 , 間 0 他 社 們 會 傳 的 統 思 的 想 舞 接 蹈 受 基 Kumina 督 爲 他

大海 Arawaks的 的 事 景 實 色 上 吸 也 引 難 土描Xaymaca 怪 的 非 觀 洲 光 與 勝 印 地 地 是 安 的 字而 影 九 子 來 四 意 年 直 思 顯 由 就 現 哥 是 倫 在 多 布 牙 河之島 買 發 現 加 的 音 樂 0 0 後來 Jamaica 中 0 西 牙 班 買 牙 這 加 人 個 這 消 字 個 滅 是 以 了 從 日 印 原 出 地 始 安 日 的 人 印 落 地 和

從 很 他 人 大 猫 的 非 快快 島 V. , 父 直 洲 的 4: 中 親 統 蔓 奴 活 在 成 國 治)將 衍 隸 中 爲 1 到 西 們 而 不 百 第 和 班 出 將 口 六 牙 + 7 自 缺 個 1 Ŧi. 多萬 11 在 己 1 Ŧī. 征 原 的 西 0 年 服 有 鼓 當 4 1 T 的 最 口 球 , 又 早 中 信 也 脫 被 從 的 仰 1 離 英 此 與 殖民 准 年 國 大恶 才 沂 他 10 的 買 教 們 地 海 仍 加 販 涩 獨 再 軍 是 成 賣 合 使 T. 將 非 了 奴 用 的 , 領 洲 英國 也 隸 國 自 Penn 黑人的遺 因 己 的 家 的 此 原 商 0 殖 這 連 有 X 他 民 在 的 個 , 是 族 地。 牙 語 從 西 後 非 買 言 印 來 有 洲 加 度 九 9 發 不 將 的 六二 羣 小 現 有 時 奴 島 的 賓 年 隸 關 鼓 中 湿 A 宗 勵 運 僅 法 血 教 月 到 次 傳 尼 種 於 牙 的 教 六 亞 古巴 民 買 , 日 士 的 間 深 其 加 , William 傳 和 終 入 次 , 說 奴 就 於 海 方 是 隸 地 脫 世 印 羣 面 的 離 都 取 中 地 第 英 走 是 安 或

交談 學 這 者 再 , 到 强 在 門 也 科 調 科 給 的 降 牙 隆 我 買 大 而 使 學 不 加 15 得 我 的 教 們 啓 學 鼓 授 發 世, 生 的 民 們 式 雷 , 族 因 能 樣 在 H 應 爲 有 是 樂 研 機 出 學 該 在 究 會 É 的 民 得 這 非 Dr. 方 族 洲 케 音 第 面 系 Robert 樂學 多 統 加 丰 注 非 舞 , 意 會 洲 蹈 Gunther 使 音 的 -研 你 樂 根 究 不 的 基 和 忘 常 亦 報 復 本 識 導 , 世 0 如 呀 是 而 與 此 ! 在 或 此 他 位 内 研 研 儘 究民 究 量 我 延 非 們 族 洲 攬 幾乎 音 音 非 樂 樂 洲 找 學 的 的 不 的 音 專 到 專 樂 家 家 家 們 位 他 與

民 十九, 因 族 此 的 德 特 在 或 性 大 幫 0 作 助 曲 所 匈 家 有 牙 舒 或 利 曼 家 作 曾 民間 曲 經 家 說 音樂 巴 過 匈 的 托 保存 去留 克 11, 意 曾 散 說 發 佈 渦 掘 與 演 民 切 練 間 的 音 民 樂 歌 是 吧 助 最 1 長 高 它 民 的 優 間 蓺 美 音 的 衚 樂 旋 9 的 也 律 比 是 , 較 他 能 研 使 創 究 你 作 的 了 泉 -解 源 不 藉 同 0

研 發 着 討 起 對 成 民 0 有 立 間 幸 音 3 樂 參 世 界 的 加 此 民 普 次 俗 漏 年 音 興 樂 會 趣 委 , 促 因 員 進 會 各 有 民 0 更 在 族 多機 過 間 去 的 會對 7 + 解 牙 屆 與 買 友 年 善 加 會 當 中 這 地 , 的 會 員 大 民 間 們 目 音樂 標下 每 隔 做 進 已 -兩 故 步 匈 年 的 在 牙 欣 利 不 賞 同 音 樂 與 的 家 了 國 家 解 柯 ! 達 聚 會 依

擔 引 離 是 者 知 旋 或 演 細 最 任 在 的 道 律 人 沙 院 的 呼 那 不 後 說 老 灘 還 , 舞 是 遠 記 聲 見 明 中 E 是 表 有 着 個 空 那 就 的 得 呀 , 代 美 是 地 聽 任 幾 長 位 示 達 乎 舞 着 表 個 何 , 到 從 卅 們 蹈 當 吉 週 變 陽 獨 者 他 光 末 他 化 分 此 致 不 不 們 的 鐘 僅 個 聲 , , 擺 我們 論 如 節 的 僅 兒 再 做 1 首 鼓 老 此 奏 是 表 奴 表 驅 靜 聲 小 隸 演 扭 車 在 演 連 , 就 臀 離 的 的 續 靜 在 前 , 表 在 大 的 到 , 那 往 京 年 不 代 約 欣 集 兒 演 斷 郊 斯 付 體 奏 者 9 小 Ŧi. 賞 品 頓 , 着 鎖 的 塊 對 的 悠 的 兩 , , 空 有 然 確 男 11 的 F. 小 9 使 地 的 裝 自 四 所 耕 脚 女 確 得的 我 E 忙 個 表 車 鐐 , -Manchioncal 着 旋 分 程 個 有 演 Ŧi. 9 别 模 位 轉 能 做 此 錄 外 , 樣 戴 納 着 着 音 都 的 着 歌 着 善 苦 悶 ! F 由 , Morant灣 走 不 有 牙 在 墨 舞 I , 將 後 動 西 同 的 買 0 , 學 色彩 忙着 近 哥 來 着 加 il 兩 校 中 聽 音 式 , 脚 拍 樂 草 Miss 的 小 , 極 步 當 影 學 時 帽 欣 享 爲 受完 總 渴 地 片 的 的 當 校 Olive 表 土 當 望 維 服 或 的 清 持 人 裝 拍 Miss 演 地 自 中 着 照 凉 由 X , , Lewin 唱 最 平 還 不 , , Olive 正 超 最 或 邊 靜 着 原 過 使 在 是 幾 奏 始 的 我 教 邊 失 解 平 的 海 Lewin 尺 室 歌 相 去 釋 不 唱 水 的 同 解 裹 自 , , -才 距 的 的 最 表 柔 由

她 她是 說 起 當 地 大會籌 Olive 備會的 Lewin 負責 這 人 位 牙 0 買 就 加 在 11 開幕 姐 典 幾 禮 平 結 可 束 以 後 說 , 是 大會 緊 接 着 的 靈 個 魂 爲 1 物 時 小 任 時 何 的 人 演 有 說 事 裏 找

文憑 Miss 美 州 妙 主 講 最後 Olive 使 了 你 她 牙 由 Lewin 却 買 衷 走 的 加 问 佩 民 了 曾榮獲英國 服 問 教 音 , 育 這 樂 與民 此 的 世 過 皇 去 間 使 音 家 得 1 樂 音 現 這 研 樂 位 在 究 有着 院 和 的 與 未 這 來 倫 黑 條 敦 亮 路 聖 膚 , 間 三 色 或 , 哼 音 册 上 樂 來 、學院 歲 段民 的 小 牙 提琴 買 歌 加 , 她 • 11 鋼 姐 才 琴 更 學 的 美 • 聲 豐 了 樂 富 0 事 方 歌 實 上 喉 面 的 的

羅 蹈 所人 曼 的 蒂 演 大 克 I 會 出 又美麗 建 期 築 那 間 的 是 的 四 的 九 高 夜 班 月 潮 之 空下 牙 城 日 堡 是 , 晚 是多令人 在 , Miss 大學 城堡之內 附 Olive 難 近 有 Ш 忘 Lewin 區的 的 個 經 露天 驗 Glynebourne 所 音 領 樂廳 導 的 , 牙 欣賞 買 Theatre 加 牙買 民間 加 音 的 演 樂 民 出 表 間 演 0 歌 這 專 舞 間 的 , 戲 精 院 在 彩 如 的 民 此 外 歌 圍 與 個 像 舞

的 這 成 讓 搜 的 家 專 們 此上 國 來 集 歌 員們 老 家 自 那 , 歌 整理 歷 以 不 是 而 如今更成 , 史 同 開 並 不 的 背 荒 九六 非 出 同 重 景 者 種 要 的 版 的 七 北上 了 族 部 牙 年 精 -一淫靡 遠近 的 買 演 份 神 , 牙 Miss 出 , 加 的 皆 買 當 短 爲了 人 歌 知 加 短 地 , 曲 的 Olive 1 的 讓牙 四 减 民 年 , 1/2 民 這 歌 終 的 歌 買 不 演 於 此 Lewin 時 必 0 加 唱 從 他們 歌 間 要 人知 因 音 家 裏 的 樂 爲長久沒 1 隔 深 道 和 中 他 幾 閡 信 , 分享 他們 位 們 , , 這 成 增 眞 人唱 了 功 是最 加 有 IE 彼 的 彼 許 熱 它 此 喚 此 可 多古老 愛 幾乎 間 靠 音 醒 間 的 的 樂 了 的 被遺忘 愛 方法 島 了 而 又 解 對 1 美 而 所 麗 民 與 , 了 有的 感情 也 Miss 的 間 , 是 音 歌 牙 最 因 樂 0 , 買 他 令 此 那 有 們 人 加 他 是 精 把 愉 們 深 X 眞 Lewin 重 民 快 組 修 IE 間 的 新 織 屬 養 音 熱 方 於 起 的 和 樂當 法 音 衷 來 自 州 於 樂

始 曲 性 負 責 Miss 和 錄 權 威 Olive 性 島 0 E 這 的 Lewin 件 所 I 有 作 民 間 除 9 音 由 T 於 樂 任 得 教 , 到 爲 於 財 7 牙 政 買 致 部 力 加 妣 音 長 的 樂學 I 支 作 持 校 的 完 外 贊 助 她 整 與 , 也 眞 對 是 實 I 屬 作 性 於 的 , 政 她 開 府 總 展 的 也 儘 民 方 量 間 保 便 音 得 持 樂 多 民 研 間 究 音 理 者 原

了 民 假 間 Vale 買 音 樂與 加 Royal 財 舞 政 部 蹈 長Hon. 招 的 待 表 演 與 會 0 代 H 這 表 位 P 熱 與 G. 愛 當 Seagar 音 地 樂的 名 流 部 曾 長 這 親 是 自 , 曾 丰 個 持 對 牙 充 7 買 滿 此 熱 次 加 民 帶 年 間 風 會 音 味 的 樂 揭 的 發 遊 幕 表 景 式 7 鷄 0 精 尾 八 月 闢 酒 的 會 演 當 說 日 然 晚 15 , 還 不

的 地 外 化 才 的 傳 民 的 像 如 間 逐 來 音 做 生 生 漸 活 你 的 樂 爲 活 的 哲 有 开 中 , 世 學 意 是 的 由 買 就 我 去 於 愛 0 加 發 研究 因 時 們 活 和 展 爲 的 光 古 奮 成 當 老 潰 鬪 的 今天牙 等 歷 你 流 傳 產 史 將 統 的 轉 , 就 F 會 中 買 當 部 都 的 有 根 加 新 特 父親 深 份 表 音 現 殊 的 蒂 , 樂 年 固 我 在 發 口 的 想 代 現 的 述 他 特 們 沒 給 重 0 , 殊 從 見子 要 有 牛 風 部 活 __ H 格 首 中 份 個 日 了 特 母 的 品 , ` 0 它 殊 親 域 歌 我 又 是 能 的 曲 年年 們 裏 鄉 教 由 比 的 了 村 給 許 得 的 民 女兒 歌 多 + 0 間 過 曲 不 島 去 音 的旋 唱 同 E 樂 , 民 的 9 律 音 文 間 X 們 音 除 化 和 調 樂 的 詞 T E , 單 就 經 的 需 句 豐 過 中 純 經 要 和 富 的 渦 了 音 許 了 他 會 細 樂 所 發 微 多 0 年 我 思 現 美 的 想 當 代 們 變

游 戲 此 歌 歌 年 唱 1 鄉 依 在 村 舊 孩 的 是 提 無 牙 時 買 代 等 加 就 鄉 唱 凡 間 起 是 牛 的 陽 活 老 光 的 歌 下 主 的 要 他們 任 部 何 份 事 也 舉 情 唱 凡 绺 此 任 幾 何 動 乎 感 歌 被 情 老 崇 祖 除 拜 父們 歌 去 7 -遺 娛 恨 之外 忘 樂 的 歌 歌 他 神 牙 們 秘 買 都 祭 加 唱 祀 的 歌 , 他 民 歌 們 社 唱 種 交

的 類 情 景 就 如 , 也 同 使 島 人懷 1 繁 念原 牛 的 始的 植 物 情 感 樣 衆多 , 又同 他 們的 山丘 深谷 樣 令人與奮 0 民歌 使 人 追 ·憶過·

去

溪 的 的 館 候 流 花 整 平 木 理 就位於林木青葱繁茂 岩 輝煌多彩的落日……牙買加在我的記憶裏 均 說 0 溫度只 宜 在 夏威夷是人間 人的 京 斯 有華氏 景 頓 色 , 常使 , 七十五 的天堂 遍 地 我 、百花芬芳競艷的 的野生果樹 想 起在 度 , 牙買加 夏威 特 别 夷的 , 是內 則更 只 是牙 日子 Ш 部 具 區 高 原 買 , , 原 始 一樣的 加更 已像夏威夷似的 凌大使夫人花了不 地帶 性 0 野 開 , 更具, 陽光 發中 十分凉爽 , 的 藍天 自 牙買 然情 永遠難以 一少時間 , , 加 像中 白雲 調 , 0 心忘懷 學花 椰 華 雖 碧 民 林 說 海 國 木 四 海 的 駐 季都 灘 白 培 牙買 浪 植 是 Ш 夏 加 澗 扶 林園 大使 的 疏 氣

初抵倫敦

氣息 陽 光 , 1 說 就是那 大 實 海 在 與 的 麽自 日 雖 落 然的 然牙 , 那 吸 兒 買 引 的 加 住 花 是 草 你 __ 個 0 • 樹 JE. 木 在 與 開 發中 魏 峨 的 的 青 國 家 Щ , , 那 到 種 處 再 見 自 到 然 的 也 都 沒 是 有 落 的 後 大自 與 簡 然 陋 , 無限 但 是 淸 那 新 兒 的 的

從京斯頓到倫敦

6

從京 頓 九 搭 月 初 斯 牙 結 買 離 頓 束 加 開 飛 了 航 往 九 , 空公司 天的 我 倫 在 敦 八 的 世 班 月 機 界 票眞 機 民 初 飛 到 俗 難買 邁 泛 音 美 阿 樂 密 航 會 , 空公 也 議 再 許 , 是因 帶着 乘 司 美 訂 國 位 爲 新 會議 航 中 的 空公司 囘 , 只 期 憶 間 能 與 京 訂 新 班 機 到 斯 的 經 頓 友 派 紐 紐 來 情 約 約 了 , 我 飛 太 , 多旅 然 又踏 倫 後 敦 才 的 客 上 乘泛美 了 班 , 機 大家又都 旅 涂 , 班 於 0 機 是 九 飛 先 是 月 倫 由 趕 初 敦 京 旬 斯 在

把 行 不 是 的 在 倫 飛 由 京 敦 覺 從 再 京 那 本 行 從 位 斯 機 , 麻 日 斯 機 場 t 本 TH 帞 負 頓 煩 責 + 几 飛 囑 機 耙 0 , 飛 旅 七 沒 場 行 運 洛 服 來 客 的 想 託 李 杉 務 , 們 的 廿, 寬 到 磯 人 運 , 最 敞 員 行 先 就 在 紐 9 後 李 生 漕 指 算 約 機 , 定 得 上 别 時 狠 到 + 飛 幾 大 把 狠 的 同 1 倫 , 行 的 樣 付 是 敦 約 品 轉 黑 旅 舒 坐 李 的 域 的 票 客 旅 取 謶 了 再 T 命 行 客 轉 H 運 了 八 , 頓 不 李 竟 成 寫 的 , 0 這 是 但 然 明 , , , 行 從 是 是 然 位 行 如 飛 李 後 李 此 没 在 飛 長 直 1 我 多 不 抵 涂 錯 接 英 們 全 倫 飛 時 没 , 0 美 搭 達 就 敦 機 , 9 就 百 兩 的 時 幸 乘 倫 起 是 多 運 敦 或 + 的 七 大 根 午 個 者 四 在 列 , 在 候 學 七 本 隊 位 也 八 機室 不 時 等 子 許 紐 裹 , 擔 見 = 候 H 己 約 能 裏 任 影 + 是 佔 是 廿 , 等 子 分 可 丛 到 廼 音 這 着 樂 把 空 次 廸 , 無 0 史 位 旅 國 布 X 虚 下 班 蘭 給 課 直 席 躺 行 際 飛 程 克 到 整 了 下 的 機 教 + 來 第 場 機 的 慘 , 教 授 3 七 , __ 授 時 上 遭 希 1 我 和 0 望 我 尤 時 還 , , 還 其 第 + 還 的 機 會 , 都 到 越 時 着 不 尳 見 洋 次 時 是 達 實 也 重

0 認 識 布 蘭 克 教 授

册

分

飛

抵

,

行

李

總

該

到

了 吧

聊 撂 程 天 了 , 行 渦 布 李 我 去 蘭 克 有 0 總 倫 (John 努 敦 段 力 是 的 時 他 想 間 Blacking) 的 扭 曾 老 轉 在 家 他 非 的 洲 , 在 左 教 研 候 傾 究 授 行李的 思 搜 想 集 當 + 時 沒 地 來 候 想 的 歲 到 民 , 9 他 後 近 來 就 音 兩 去 我 樂 年 租 們 來 0 了 居 在 往 然 京 英 輛 那 斯 -麽 美 車 頓 巧 出 , 兩 預 的 席 地 備 搭 會 9 開 乘 負 議 同 期 責 到 大 兩 間 班 學 1 新 時 我 機 襄 們 車 的 , 程 又 常 音 樂 外 同 在 時 的 史 躭 課 近 起

千 的 改 訊 通 T 不 了 異 郊 女 後 簿 文 极三 子 生 要 探 紅 修 定 城 啓 16 的 察 駕 她 幼 的 將 宿 離 上 望 程 怎 花 駛 稚 開 我 他 , , 舍 來 弧 探 寫 不 還 盤 叢 接 教 了 獨 被 的 望 使 感 下 , 讓 換 的 育 師 躭 母 我 路 久 7 人 倫 到 大 撂 親 9 9 , 别 他 留 敦 深 右 尤 音 上 因 他 的 0 的 的 戀 深 邊 其 爲 樂 還 等 叉 9 行 呢 是 的 布 她 系 1 聯 預 熱 李 , 1 親 絡 我 感 剛 定 ? 闌 IF. 心 没 지 踏 染 到 白勺 處 與 克 9 巧 利 她 到 11 他 萍 了 是 教 達 用 回 開 時 , 入 住 答 有 居 水 歐 授 時 假 到 3 處 , 應 洲 别 百 然 相 不 間 期 個 車 他 , 於美 有 還 知犯 隨 我 逢 大 八 又 居 送 終 端端 + 是 機 的 陸 脏 我 還 地 於 或 曾 布 的 度 了 行 等 馬 到 八 有 多少 點多 IE 蘭 第 的 的 專 來 位 什 到 定 克 左 到 正 輕 西 在 麽 了 到 的 站 右 次 教 鬆 鐘 歐 亞 倫 話 行 洲 臺 寫 授 與 交 相 後 , , 敦 說 李 北 是 寧 通 各 了 反 有 西 , 呢 , , 來 在 新 靜 規 了 國 居 南 , 1 而 個 情 幸 然當 四 奇 則 布 旅 幸 我 品 湄 中 行 , 調 而 蘭 的 而 又 , 的 也 是 也 克 或 起 , , 西 有 落 字 爲 會 是 特 難 教 湄 布 了 星 幼 客 别 期 怪 授 興 了 稚 空 蘭 住 我 克 福 室 奮 是 他 的 園 處 日 , 隋 裏 幫 的 校 教 服 , , ! 飲 見 忙 處 街 向 到 算 授 , 長 務 多了 了下 可 臨 留 習 算 員 E , , 同 下 見 行 我 慣 最 答 有 行 , 了 午 美 的 車 很 剛 近 應 了 八 , 寬闊 國 美 他 茶 容 年 趕 不 第 稀 的 易 國 年 沒 的 , 15 但 文明 中 天 他 草 的 找 來 到 有 滅 文 了 在 地 到 見 也 規 . , 15 名字 我 我 不 早 , 則 T 倫 到 1 歐 萬 見 的 她 說 敦 四 初 前 , 洲 交 通 的 好 湄 臨

著名的皇家阿爾伯堂

0

爲 7 把 握 在 倫 敦 預 定 僅 有 的 兩 天 停 留 時 間 9 雖 然前 夜 在 七 四 七 上 不 曾 好 好 合 過 眼 我 是

會

!

樂 的 卽 E 會 皇 刻 與 中 正 在 西 的 SII 進 湄開始了勝地探訪。多美的假日黃昏,到處是公園的倫敦市區,滿是悠閒的人**羣** 舞 爾 行中 伯 臺 堂 , 容納四 , ,正在 這 座 不遠處 橢 百人的演出者還 圓 形 的 , 廳堂 步行 , Ŧi. 設計 一分鐘 顯寬敞 與 , 文建築獨 就到了 ,不到半年前 這座可 樹 格 容納七千四百 , , 它還正學行過落成百年的電 四 層的 樓 座 人的 , 以 橢 演 奏廳 圓 形 向 , 午 中 間 視 , 著名 音 的 包 樂 圍

女皇和 此 Sciences) 以後 界博覽會的成功所引起。 一八六一年,正當Concort王子臨死之前,已有了建堂的概念,這也正是因爲一八五一年, ,該廳的任何活動 威 Y. 爾 斯親 最後終於在MR. Cole這位熱心的支持者的努力下完成 D Scott 負責設計 王 的 贊 助 ,均得 0 採用來自皇家工 皇家阿爾伯藝術科學堂(The Royal Albert Hall 建築,最後在一八七一年三月廿九日由女皇主持了開幕 到皇室的大力支持! 程師 Captain Francis ,當然他 Fowke 的概念,Lt. Col 同時 得到 of 了維多利亞 Arts 典禮,自 and

是十 家 合唱 九 皇家 世 阿 協 紀 爾 會及Henry 建 築 伯堂的橢圓 和 工藝界的 Wood 形大廳 傑作 "Proms" ,僅僅在周 0 目前 它 除了是英國 舞蹈 圍 有支柱 專 的 專 惟 ,當時它稱 址 一能容納 0 七千人的音樂廳外 得上是建 地 最廣 的 雄 , 也 偉 是著名的 建 也

拿了幾份堂中演出的節目表,知道每天都有不同的節目演出。九月一日至十八日,是Henry 每 年 總 有 百萬人進出皇家阿爾伯堂,另有數 百萬 人經由廣播與電視欣賞了堂中的 一切 演

常 樂交響 國 是 鎊一 琳 演 作 出 曲 瑯 家的 滿 樂 、八十便 of promenade 團 目 作品 Birmingham Symphony , , 皇 班 家 尼 士、六十便士,最低是三十便士 , 除 合 固 曼 了 唱 專 樂 Concerts 各類音樂與 **从**除等均 在 一該堂的 做經常性 season,從十九日起每天安排不同的節目 演 舞蹈的演 唱 一也, orchestra) 已 的 出 排 演 外 到 奏 ;二十 了一 像職業摔角大賽、拳擊比 另 JL 外 演出所有柴可 日是 七二 像 維 年 也 般性 納 , 有巴哈、 兒童 夫斯 的 大衆 合唱 基的 韓德 專 音 樂會 等外 賽等體 音樂 , 爾 ; 的 來 伯 , 其他 票價 專 育性 神 明罕交響 體 劇 像 活 的 分 皇 動 也 演 家愛 鎊 樂團 也 有 出 經 英 更

海德公園的悠閒

落 無 学 有 的 渦 的 訓 當 是 靈 , 站 練 魂 前 躺 走 在 出 自己在大庭廣衆前的 在 世 , 說 臨 草 局 無 了 這 時 地 際 世, 發 奇 表 搭 E 的 座 一看天 怪 高 起 草 古 的 地 老 論 , 幾乎 的 , 簡 , , 它 有 里 建 有的 與衆不 的 高 每 築 訴 臺 口才而來此實習的 , 圍着聆聽講者的高論 王, 位 踏 說 白 演 同的特色,是公開 着 口 夕陽 講 己 」對宗教 若 者 都 懸 的餘 有 河 他 的 暉 , 比手 獨 的 , , 特 西 反正在這個自由 聽 ,算算大約有三十 的發 衆 見 割 湄 解 脚 帶 , 我去逛 表自 據 的 , 說 更 高 由 其 有 談 著名的 的 闊 的 中 的 有 言 宣 論 國 論 此 揚 , 度,特 多位 有的 人 F. 0 海德公園 帝 想 但 男女老 見 的 攻 别 吐 眞 擊 是在 堆 胸 道 政 0 其 少 堆 中 府 實 海德公園 悶 , 悠 撫 的 在 氣 慰 政 閒 海 不 外 令 的 德 此 同 公園 人 也 孤 有 的 羣 有 寂 的 不 角

自 說 自 話 似 乎 已 成 爲 種 風 氣 , 沒 人 會 當 你是 神 經 病 , 我 也 就見怪 不 怪 了

遊子他鄉聚首

們 地北 寒 唱 公子 意 從 了 古 歸 中 外 , 新 無 去 諾 聞 或 9 的 戲 所 另有 局 聖 不 曲 駐 倫敦的 母 音 談 頌 樂 對來 , 融 , , 直 治 自 王 家松 至 直 極 臺 夜 談 了 北 深 的 主 到 在 特 夫 , 世 我 界 别 婦 , 當晚 們 音 陳 , 餐館 這 樂 夫人 此 請 , 在 最 還 老 我 他鄉 後 與 是 板 陳 夫 西 聚 夫 位 婦 湄 首的 人 演 , 塊兒在 唱 唱 及名作家 遊子 大鼓 了 _ 段平 的 家中 才 名 陳之藩夫人 盡興 劇 家 一國餐廳 , 9 而 我 而 散 唱 王 晚宴 主 了 , , 任 踏 席 首 更 間 ,除 着 是 夜 中 高 深 國 談 王 酷 時 民 愛 闊 主 平 任 刻 謠 論 的 夫 劇 , 婦婦 無限 天 西 , 湄 我 南 及

樂 這 是 壇 2我在倫 的 鋼 琴家 敦 傅 的 聰 第 一日 , , 觀 i 英國皇家音樂院 中多少牽 掛着脫 班的 高汶特花 行李,但 袁 劇 也不 院 , 忘 當 計 一然還 劃 第 有 二日 著 名 , 的 如 那 何 此 訪 問 風 景 名 聞 品

英國皇家音樂院

內 冷 清 離 清 開 的 了 傅 , 那位 聰 家 辦公室 , 我 們 中 第 的 年輕 個 目 助 的 教 地 就 , 極 是 爲熱 聞 名 心 於 的 # 領着 的 英 我 國 樓上 皇 家 • 音 樓下各 樂 院 虚參觀 由 於 IF 是 , 古老 暑 假 的 期 建 築

院

讓 深的 感覺出漫長歲月中,它所散發出的無限光輝

喬 皇 家音 治 年 英國 四 樂院 , 世 曾 經 皇家音樂院 成 頒 由 立的第 John 予該學院皇家的特許狀 Fane 的大力支持 二年, (Royal Academy 就在 英王 ,一直到今天,皇家音樂院始終享有王室 喬治四 而創立。Jonh of 世 Music),是歐洲最古老的 的贊助之下,開始了公益事業。 Fane是Westmorland 音樂訓 的 的 練 一八三〇年 支 第 機構之一。一八 + 助 一任 伯 , 英王 爵

位 手抄 以 設 総 這 Ernest 見 備 個 續 說 , 有設 大廳 不 良好 帶 有 九二二 本 是十分完善 斷的 關 以 領 George和 我 管 及 備 的 元實 絃樂 年 早 戲院 良 參觀的這位助教告訴我, 被稱 好好 至 期 該圖書館的 的 印 的 0 ,另外我也見到了許多教室, 爲是公爵廳 九四 皇家音樂學院另外還有建築在York Terrace,它是緊接在 樂 刷 圖 Alfred Yeates 所起草設計,在一九一〇至 出 書 譜 三千份 四年之間 版的音樂樂譜 館,是伊利莎白女皇在一九六八年贊助 臓 (Duke' 書 另外還有 在 0 該院 , 這棟矗立在 專家們 Hall) 擔 任學 兩千套齊全的管絃樂書籍。其他的遺 , 研究室, 生管絃樂團 都 視爲 Marylebone 街上的該校 間 珍品 較 播音室等 小 的 的 。一九三八 音樂 指 揮 成 立的, ,供 兼演 九二 , 贈 年 私 没 講 給皇 人研 , Sir 廳 圖書館 年建 , 家 澋 主 究教學之用 樂完成 贈物 音樂院 主要 裹還有許多重 有 要建 Henry 大樓 築物 和 間 贈 他個 爲 Wood 這 品 的 它包含有 表 , , 是 設 後 演 也在 的 要 備 歌 面 Sir

的

劇 口

皇家音樂院的課程

多半 短 都 渦 內 Bax 期 是 三年 惬 間 其 都 成 在 的 我 Room 內 績 被 的 二是 皇 捐 特 結 修 家 認 特 贈 别 業期限 業 音樂院 爲 别 記 G. R. 者,該學院還接收了許多有價值的樂 則 是 好 得 是 每 有 幾間 , 收藏 年 學 希 ,但是凡選修演奏者,多半被要求多留下一年, 所安排的 S 望獲 夏天都擧 費 重 最近 也 要 M,也就是所謂皇家學校的音樂學位的必修 得 減 的 Harriet Cohen 留給學 少不少 -學習課程上, 廳 行考試 房 R. , 0 像 Manson A. 般選修 M. 有 兩種主要的 文憑 演 Room 器,這些 奏者課程 9 院 這 的 的許多設備是爲了學習現代音樂,Arnold 此 課 樂器 有 課 的 程 關 程 學 ,都是 現代美術圖 , 是分 其一 生 , 繼續 配 是演 在 分派 課程 在 他 們 奏者的 片的 深造,當然被 給 ,這 年 修 有 蒐 內 完 天 兩 修 集品 課 才 類 完的 年 程 的 課 學 的 此 程 句 生 留 課 , 外,從 , 不 括 程 來 下 之前 都 可 的 作 使 學 能 要 曲 用 在 生 經 在

叭 樂 學 聽 寫 生 低 11 來 視 音 提 於 唱 說 喇 琴 說 , 奶 是 另 到 中 外 選 • 豎琴 提琴 還 個 修 4 演 有 、古他等課程都是可以主修或選修 音樂 奏者的 1 大提琴 時 形 , 次要 式 課 程 -低 外 的 , 音 國 課 每 大提琴 程 调 語 文等 的 是 4 課 程安排 , 小 長 其 時 笛 他 0 像 在 ,主 雙簧管 作 音 樂技 修課 曲 -鋼 巧 目 , 是一 單簧管 琴 方 面 , 小時 鋼 , 要 琴 、低音管 伴 修 , 奏 和 對 聲 那 -等課 風 此 小小 琴 學完二 喇叭 程 大 , 年 鍵 伸 的 琴 1 縮 時 深 -喇 的 造

的

0

的蠟 樂 趣 院 , 又似乎 像 倫 走 , 館 前 敦的 進 往 聞 9 活 皇 都 涂 名於世, 已有 家高 莎德 能 龍 發 活 汝 夫 掘 現 花 人蠟 不 , ·盡的 逼 遠 像館 眞 歌 劇院的 百五十年歷史的皇家音樂院 極 ,奈何我只是 了 (M. . 路 允 滿 Tussaud's 上,無意間 了 娛樂氣 一個過路 路 氛 Wax 過 客 , 山 0 , 惜 在 只 ,幾乎任何 Works) 是學 紐約 能作 我必需 短 • 好萊塢 時 在 的 地方,任何事物都使我極感 天 、黑前 停留 世 及 聞 趕到 香 , L 港 名 的 中 歌 , 劇 我 不 , 院 在 無 曾 離 惆 , 參 開 觀 只 悵 能 了 皇 ! 當 在 家 音 興 這 地

柯芬園歌劇院

座

引

的

蠟像館

前

稍

作徘

徊

0

術 桐 氣 芬 氛 園 , (Covent Garden) 但却 是遠近聞名,由 歌 於正在休歇中, 劇 院位於熱鬧 的Sobo區 倒十分清靜,但見零落的愛樂 , 貌 不 驚人 , 周 圍 的 者 環 境 , 感 前 來瞻 覺 不 出 仰 它

Georg 你爲 人, 上演 E 歌 74 統歌 家 劇 + Solti 多位 歌 的 劇 演 劇院接受大英帝國 擔任音 外 一芭蕾 出 興 , 奮 舞 每 樂指 了 演 调 0 員 總有 11 導 , 地 再 , 兩個晚上演 常 的 藝 加 一票價 新 獨協會的 1 樂隊 後 解高 臺 管 指 出 ,幾乎 支助 揮 理 舞劇 員 有 四 , 0 位 服 Daridu Wester 爵 超 過了 裝 芭蕾的演出 9 樂 -德 佈 隊 景 隊 -法 員 . 兩 假 ,相信是人人都嚮往的 百二十人, 國 髮 師 , 1: 聽 等 負責 說 , 僅 行 合唱 還是 僅 政 是 , 經 專 這 常 項 員 著 數 名 客 也 節 滿 字 有 的 目 指 0 , 表上 除 就 百多 揮 够 家

不

自

覺

的

發

現

座

0

排 出 了 ,柴可 夫 斯 基 睡 美 人 的 節 目 預 告 我 只 有 着 海 報 興 嘆 來 不 逢 時 也

新 演 娘 歌 劇 倫 , 敦 , 劇 除 托 院 了 位 斯 皇 卡 於 家 歌 Rosebery 等 劇 院 9 另 外 外 , 還 , Avenue . 還有許 有 個 多專門 叫 是專門 做 Sadler's 上 演 演 話 出 劇 Wesls 及 此 舞 通 劇 俗 的 的 Opera的 小 歌 戲 劇 院 , 像 歷 , 幾 史 乎轉 蝴 悠 蝶 久 過 夫 的 組 個 織 街 角 專 交 門 就 換 上

倫敦的職業樂團

教 學 法 除 了 , 因 古老的皇 此 栽 培 家 H 音 來 樂院 的 學 生 外 , 9 教 聖 育 人材 音樂院 要比 演 是 英國第 奏 人材 多 古 0 老 的 學 校 , 該 校 的 特 點 是 特 别 重

半 中 的 捐 欣 開 賞 款 演 樂 在 伽 專 倫 , 9 這 們 及 敦 由 英 第 Ŧ. 於 有 個 有 五 流 樂 或 個 水 團 干 家 職 進 才 萬 廣 業 的 能 居 播 的 並 公司 演 民 樂 存 出 專 交響樂 競 包 , 爭 括 倫 倫 敦 , 敦 交響 專 當然倫敦交響 近 , 郊 因 樂 在 此 團 內 倫 -敦 倫 樂團 的 的 敦愛 支 音 演 持 樂 樂 奏的 活 交 , 再 動 響 唱 樂 加 極 片 上 爲 專 藝 , 頻 • 術 市 繁 新 愛 面 協 , 上 會 晚 樂 很 的 間 交 多 響 贊 的 助 音 樂 我 樂 專 , 們 熱 會 也 心 總 皇 愛 能 是 家 從其 七點 愛 樂

香 時 分 由 於 , 街 時 上 間 忽 的 然擁 短 促 擠 了 這 起 此 來 有 , 英 音 國 樂 人下 的 勝 班 地 趕 9 公車 我 只 的 能 情 走 況 馬 與 看 臺 花 北 的 不相 去 獲 上下 得 0 此 西 初 湄 步 决 的 定 印 帶 象 我 0 到 已 倫 是 黄 敦

签 親 就 的 切 11 蓝 就 的 得 埠 多 與 氣 察 兩 觀 氛 , 位 但 , 在 感 是 我 此 們 染 得 地 當 切 你 可 家雜 身 身 在 都 挑 在 貨 輕 異 兒 店 鬆 晚 或 喩 整 工 , 作 快 走 0 的 與 起 進 留 洛 來 充 學 滿 杉 9 生 磯 倫 中 , 敦 -芝 華 風 塊 埠 味 加 兒 的 哥 的 駕 祭 街 , 車 館 紐 市 大都 約 , , 逛 等 不 倫 是 管 抽 敦 廣 有 的 夜 東 華 多 菜 市 小 埠 比 9 我 都 較 們 會 起 來 舒 使 滴 你 , 自 爲 倫 在 那 敦 的 熟 的 用 悉 華 渦

埠

著 名 的 倫 敦 塔 橋

(3)

狀 河 但 河 見 面 0 1 兩 泰 的 的 旁 晤 泰 巨 橋 沿 是 晤 1: 型 河 河 輪 倫 1: 是 的 船 敦 倫 兩 極 , 岸 會 敦 要 爲 重 進 的 大 特 厦 景 要 入 殊 崩 的 倫 色 的 鐘 交 敦 標 , 讓 樓 通 湖 誌 你 孔 時 , . 綿 不 道 從 , 自 耳 維 9 塔 無數 覺 横 好 橋 利 的 跨 的 想 河 亞 9 橋 幢 起 面 女 面 當 幢 的 皇 1 橋 時 相 年 刻 樑 大 連 代 英 落 分爲 帝 眞 在 成 國 是 市 , 到 的 氣 品 的 象 內 現 雄 豎 萬 風 就 在 起 千 有 B 0 9 , + 有 六 暗 等 七 黄 座 船 + 隻 的 年 9 車 駊 燈 的 光 子 渦 歷 沿 下 後 史 , िपर 再 , 倒 恢 行 泰 映 駛 復 晤 在 原 士

決 的 史 任 的 他 的 所 白 在 情 塔 塔 -人伊 寶 橋 , 現 之北 庫 磷 在 -克 軍 H 9 斯 就 械 改 伯 庫 爲 是 爵 博 倫 -糧 物 敦 9 夜 館 食 塔 間 庫 , , 經 倫 是 , 過 同 敦 諾 倫 時 塔 曼 敦 裹 也 Ŧ 塔 是 有 朝 許 許 的 , 值 多政 多 開 要讓 殘 國 治 酷 君 我 犯 H + 入 的 怕 威 內 監 的 廉 參 獄 故 -觀 事 1 世 當 , , 所 我 年 九 建 世 伊 浩 百 會感覺 利 年 莎 其 來 白 中 , 毛 它 骨 世 本 悚 曾 具 直 然的 經 是 有 在 英 九 這 國 百 皇 兒 年 室 處 歷

霧裡的街燈

友們 經 很 個 都 滿 街 入 己 夜 足 道 於 入 襯 的 我 托 睡 倫 在 得 , 敦 在 倫 , 寒意 敦 片 有 的 暗 收 逼 黄 種 人 穫 古 , 的 僅 色 , 午 室 僅 古 內 夜 是 香 過 , 的 我 後 四 恬 整 個 , 淡 我 罷 鐘 氣 行 們 質 頭 变 這 的 , 幾 時 爲 , 倦 位 間 了 極 異 , 滴 入 鄉 在 應 睡 遊 倫 霧 子 敦 , 中 明 才 市 的 天 盡 區 照 興 又 _ 明 早 而 能 返 走 , 我 得 黄 , 要 多遠 西 光 飛 湄 畳 往 女 呢 的 巴 生 ? 黃 宿 其 色 舍 實 街 中 燈 的 我 , 把

在此

次環

球

旅

程

中

。

黎是

除

了

牙

買

加

之外

第

個

我

沒有任

何

熟

人的

地

方

但

是

也

由

花都巴黎

A 西 輕 湄 的 脚 相 航 的 汎 聚 空 梳 美 大厦 了 洗完 航空公司 整 整 畢 9 辦完 兩 , 西 爲 天 我預 湄 了 行李 陪 她 定 給 着 託 我 了 5 我太 運 清 , 好 , 晨 (多友情 七 不 九時 斯五 容 從 易 + 的 倫 , 臨 分 攔 敦 行 飛 截 , 往 依 再 1 依 搭 巴 乘 輛 黎 , 、駛往 眞 的 方 不 頭 班 知 機 機 -何 場 黑 , 時 的 車 這 巴 再 身 _ 能 天 士 的 計 重 , , 逢 約 程 我 二十 車 起 我只 了 9 分 直 有 鐘 個 赴 默 抵 大 市 禱 機 品 她 場 內 , 能 , B 與 E 手

H 學 成 敦 , 口 和 巴 到 一黎之間 僑 居 地 馬 , 僅 來 西 _ 小 亞 時 , 開 的 航 創 程 她 輝煌的 , 登 機 剛 前 程 坐定 ,

我

己

倦

極

入

睡

,

若

不

是

機

E

的

擴

音

器

播

睡 報 着 巴 使 我 黎 E 精 到 神 煥 , 發 我眞 的 迎 不 接 知 久 熟 日 腄 鄉 至 往 何 的 時 花 方 都 四早 , 這 巴 黎 1/ 時 的 航 行 中 , 我 是 毫 無 知 覺 , 也 幸 虧 這 片 刻 小

我 **羣聚** 行道 黎總 意 的 的 眼 開 , 我 集 陽 fr: 朗 經 就 光 比 佈 在 IF. 認 理 想 滿 歐 暖 親 的 定 像 着 暖 先 出 切 起 事 的 中 , 撑 牛 口 快 前 更 處 樂 或 着 昭 安 0 快 聊 花 那 排 着 順 的 利 使 天 傘 位 , , 愛 的 到 的 東 我 我享受到 , 方 處 提 1 或 咖 這 巴 玩 啡 是 取 人 位 必 黎 游 座 大 舉 1 豐厚 戲 定 樹 目 行 , 夾 李 是 無 , , 道 雕 我 九 親 的 9 E 溫 像 月 而 的 了 情 的 枝 駐 異 -巴 葉 噴 姚 聯 鄉 與 參 泉 教 最 黎 大 客 天 , 使 組 完 , , 的 寒 織 毫 的 善 陽 法 納 的 無 的 轎 光是多 國 車 代 作 照 河 梧 表 緩 客 顧 , 緩 我 他 桐 0 麽 樹 的 是 果 隨着 鄉 可 下 流 那 然 的 愛 着 麽 人羣 牛 安 他 悠 疏 , 沒 閒 巴 就 適 與 , 的 黎 的 落 我 有 是 代 法 被 向 寞 走 絲 巴 籠 表 向 國 姚 我 兒 人閒 黎 出境 罩 昨 琪 是 在 淮 散 發 淸 那 室 夜 綠 倫 的 蔭 大 麽 1 , 使 巴 裏 愉 敦 0 Ŧī. 來 快 黎 的 成 人 路 接 寒 的 人

丘 代 表 前 却 夜 + 在 倫 敦 順 利 王 家 的 松 在 聯 主 教 任 組 的 織 歡 大 宴 樓 上 附 , 近 己 的 聽 到 Derby hotel 爲 剛 自 巴 黎 飛 來 的 我訂 陳之藩夫 3 房 間 人 , 提 起巴 天 六 黎 個 旅 4 法 館 的 朗 難 訂

,

,

T

0

黎 我 公室 語 的 作 名 勝 許 那 第 切 多 安置 親 朝 次 切 光 的 遇 妥 巴 當 垄 到 黎 語 的 的 我 , 外 使 建 們 你 議 就 0 不 雖 到 9 你 然 聯 自 簡 覺 戀 教 直 的 好 組 想 聽 織 願 像 多 的 大 躭 樓 不 9 到 在 却 去 見 我 那 很 姚 在 兒 不 大使 四 習 , + 姚 慣 大 八 0 使 小 踏 大 時 親 此 1 的 歐 切 , 過 洲 而 境 到 風 大陸 時 聯 趣 間 教 , 9 我 內 組 巴 們 織 , 黎 居 談 中 的 然 法 7 華 幾 很 民 語 多 平 或 , 跑 代 是 他 表 除 遍 的 了 也 T 巴 向 辦 英

Fr. 先 生 卓 年. 留 學 Ě 黎 , 原 曾 在 國 內 大 學 任 教 , 也 由 於 他 的 熱 心 相 助 我 能 善 用 時 間 的 過 了 兩

大

白

專

,

片 七 行 天 + 不 毫 最 到 充 不 Fi. 忽 萬 Ŧī. 實 忙 分 的 棵 巴 的 樹 鐘 黎 悠 就 觀 閒 樹 是 光 下 氣 氛 有 他 0 記 將 們 , 得 整 近 的 當 住 個 + 宅 天 巴 中 黎 萬 , 在. 午 眞 張 是 H 車郊 在 說 黎 巧 是 的 的 丘 椅 先 1 了 行 個 生 府 道 大 9 公 再 1 1 園 漫 親 加 嘗 E 步 隨 丘 9 夫 處 有 人 H 此 拿 見 像 手 的 走 雕 在 的 像 公 好 園 菜 嘈 中 , 泉 從 , 熊 他 據 綴 說 的 其 巴 辦 公 黎 大 9 共 樓 那

有

步

暢 游 凡 爾

愛這 方人 專 光 趕 跡 雖 體 + 1 I 不 , 的 照 下 我 下 這 = 個 0 是 黑 完 眞 歲 地 凡 上 週 午 等 是 成 方 幽 了 末 , 我 賽 點 原 凡 , , 體 們 宮在 個 宮 來 就 爾 巴 多 位 參 照 殿 賽 鐘 弊 預 黎 觀 時 後 巴 宮 X 和 訂 到 , 完 的 就 黎 那 我 花 要 處 我 整 下 豪 Ti. 大 四 輛 隨 是 不 個 午 兩 + 南 遊 加 旅 游 得 凡 大部 郊 覽 年 修 行 , 客 不 爾 飾 外 車 才 車 專 9 賽 誇 抵 + 暢 份 H 9 幾 大興 獎 宮 車 凡 完 八 遊 , 他們 公里 聽 上 , T 級 凡 輛 興 賽 着 士: 除 爾 9 大型 旣 盡 宮 却 木 賽 道 J 9 具 離 游 在 可 宮 , , 遊 算 生 去 早 帝 對 11 重 , 覽 意 前 有 新 是 11 姐 Ŧ. 日 車 近 眼 專 本 型 , 照 建 停 光 照 郊 相 路 制 造 夫 的 在 相 婦 師 E 的 0 遊 , 那 也 在 敍 威 凡 原 , 覽 兒 設 以 來 那 說 力 爾 車 F 賽 是 對 想 兒 着 先 張 週 動 路 澳 載 凡 , , 到 到 以 洲 易 各 爾 僅 工 着 角 的 凡 賽 時 + 夫 游 旅 僅 婦 客 服 Fi. 爾 宮 = 館 9 分 + 之外 將 務 賽 的 卽 獵 馳 美 宮 宮 位 年 向 游 歷 金 的 做 史 的 不 客 , , 賣 背 路 路 大 時 同 載 給 以 概 景 間 易 易 角 到 我 + + 只 及 , 落 市 們 拍 沿 就 四 有 四 的 中 明 從 途 在 環 我 名 了 1 信 的 日 只 1 是 勝 處 片 張 風 夜 有 喜 東 古

道

遊

的

說

明

●羅科科式的藝術

Rococo) 俱 凡 美麗 爾 奢 的 宮 的 花 裏 数 飾 的 循 裝 , 9 金 飾 旅 碧 , 行 輝 直 專 煌 是 多得 極 , 錯 盡 無 綜 奢 以 交 華 計 會 數 能 的 , 事 每 案 , 到 , 富 裝 麗 廳 飾 堂 , 曲 皇 不 線 , 是 紋 金 前 漆 , 我 專 彩 總 剛 書 走 算 的 親 天 , 就 腿 花 是 見 板 後 到 專 T 刻 接 所 意 謂 着 雕 來 鏤 羅 的 科 等着 科 華 式 美

許 戶 彩 景 六 型 五 個 Ħ 多都 月 的 顏 的 藝 , 奇 正 吊 六 術 田 地 花 + 是羊 学 色 燈 氈 與 見 六 的 異 匠 八二 着 凡 八 ; 卉 + 日 路 毛 金 大 人 爾 盛開 + 易 織 玉 理 心 年 凡 賽 宮之大 面 爾 + 品 , 石 血 , 大理 賽 皇室 同 四 柱 的 , 映 畫 樣 子 和 的 結 入 着 大 約 寢 石 上 晶 0 和 鏡 小 簽 天 的 宮 隨 也 化 , 中 堂 的 署 中 雕 是 是 從人 了 的 像 精 , 鏡 的 我 整 那 子 員 安 地 還 , 雕 所 個 種 琪 大約 熊 保 點 參 細 下 疑 廳 兒 綴 留 鏤 觀 午 人間 長 這 着 在 過 有 , , , 間 懸 路 巨 窗 最 也 似天 易 廳 一萬 有 櫺 百 口 美 只 + 長 四 上 以 厚 的 能 人 E + 容 四 廊 更 之衆 重 皇 作 前 英尺 納 錦 的 兩 是 宮 重 幻 數 戰 錯 繡 側 熊 0 , 覺 從著 干 蚊 績 綜 各 式 寬 ; 氣 複 人 帳 種 的 眞 名的 的 的 羅 象 雜 顏 參 是美極 + 鏡 馬 極 的 觀 床 色 英尺 廳 爲 ; 圖 的 羅 -, 最 希 宏 案 浮 大 但 著名 T 腦 偉 四 理 是 宮 , 高 大理 周 的 0 石 遷 , 四 鑲 的 神 除 到 已 + 有 鏡 了 石 將 使 凡 鏡 廳 大 的 爾 故 地 我 英尺 子 就 理 事 牆 板 深 賽 宮 是 , 石 壁 照 深 還 外 0 + 上 感 得 窗 有 七 九 像 受 從 外 許 壁 鑲 個 到 這 多巨 畫 的 大 九 1 塊 個 花 窗 年 有 五 這 數 了

呼

站

E

車

巴

旅

館

二百五十英畝的大花園

百 Ŧi. + 宮 英畝 外 的 大的 花 遠 花 , 園 極 中 具 匠 , 有 i HY 條 佈 置 _ 英 , 里 置 長 使 1 的 運 留 加 連 忘 , 兩 返 岸 , 看 是 雕 不 妼 到 的 盡 大理 端 的 石 兩 像 行 , 樹 噴 水 有 就 萬 有 千 几 的 + 氣 多 象 處

花 園 是 畦 個 花 模 -圖 案 , 萬 紫 千 紅 , 到 處 别 出 心 裁

花 FI. 爾 園 賽宮眞 之外 , 是寸寸 就 是 行 都 獵 的 是藝術,這是我到巴 所 在 , 林 深 樹 密 , 黎第 想像當年王公貴族的 個觀光的勝地,却 獵 給 宴 我 , 么 留 起 下 無限 如 此 難 思 古的 忘 的 幽 印

情

象

!

◎羅曼帶克的氣氛

愛 絲 的 躁 還 毫 氣 有 0 , 質 學 在 不 遊 着 覺 個 罷 街 , 旁 得 與 巴 凡 1 黎 時 的 自 印 爾 賽 露 己 象 X , 的 宮 是 天 中 我 咖 , 悠 頭 的 在 帶着 閒 啡 浪 巴 漫逈 雅 天 黎 , 我望 到 如 四 歌 逹 然 入 小 劇 仙境 坐 世 堅個 1 院 片 黎 H BII 刻 窗 的 1 下 特 裏 我 了車 情 感 的 别 懷 在 染 是 街 流 9 , 隨遊 線型 看 頭 隨着下班 下 走 到 那 時 覽 到 着 早 車 處 裝 駛 出 以 走 , 時 再 嚮 着 離 歌 分的 往的 看看 劇 這夕陽下 , 來 也 人潮 許 羅曼蒂克詩意 街 命 名 是 頭 , 的 的 因 的 在 名 爲 街 人 法 羣 道 這 勝 熱 古 國 , 發 鬧 跡 氣 商 人 的 現巴 氛 店 的 0 距 市 親 , 就 更 切 黎 離 中 在 魯 人 晚 iLi 計 樸 美 自 間 品 隨 程 麗 然 實 的 約 無 車 處 , 我 會 招 可 華 蹓

之旅 爲找 他 的 嚐 梳 們 公 日 享 嚐 洗 旅館 中 是 可 令我 受 巴 完 旅 來 董 了 黎 畢 行 傷 出 事 il 聞 , 中 透 席 個 名 長 曠 换 的 了 在 李 神 美 的 了 我 德 腦 葉 怡 麗 中 筋 先 或 的 國 套 從 , 巴 科 生 居 餐 , 來 夜 我 隆 然 黎 館 出 , 不 **些** 之夜 擧 那 不 服 曾 得 行 察電 麽 梅 想 , 不 的 巧 園 姚 9 到 感謝 世界 臺 的 ___ 琪 休 切對 臺 的 清 息 9 廣 丘 長 中 百 大使 或 正 段 時 我 播 或 憇 歐 電 都 菜 承 -的 先 視 愈 是 會 , 車 生 資 先 地 新 同 兒 H 給 料 生 鮮 在 行 在 , 我 的 展 海 的 門 , 總 的 覽 中 外 還 , 口 想 幫忙 我 大 央電 有 , 等 盡 會 我 覺 丘 着 量 得 , 0 臺 和 正 利 , 使 聽 主 我 歐 中 他 用 我 說 任 視 比 先 是 時 似 他 前 劉 公 生 那 間 乎 司 們 侃 0 麽 飽 我們 事 晚 如 副 更 善 管 事 他 開 先 總 解 風 們 順 生 經 心 人 光 逐 理 意 由 在 0 個 , 的 德 林 葡 人 的 極 在 或 梅 翔 萄 眞 要 廣 愉 飛 京 熊 美 是 在 見 快 酒 來 當 先 何 聞 其 的 時 碰 生 和 晚 0 音 愉 , 頭 , 佳 重 請 樂 曾 IE 餚 快 , 我 新

欣賞巴黎夜景

錦 座 聆 尼 衣 簇 賞 斯 香 的 0 式 髻 燈 聽 的 黎 影 說 門 海 九 月的 的 樓 牆 劇 片 梯 , 院 全 精 夜 0 這 部 晚 美 是 的 必 9 又 涼 雕 家 白 飾 風 歌 又 習 . , 寬 樓 劇 習 院 的 吹 下 大 大 的 送 部 理 9 份 排 我 石 們 演 , 七 低 出 座 順 古 低 門 着 典 的 間 歌 歌 欄 都 劇 安 杆 院 劇 有 大道 及 9 芭蕾 對 小 楼 雕 漫 像 的 步 , 希 石 0 , 望 柱 可 歌 有 惜 , 劇 又是 院 雕 天 像 是 我 的 休 在 能 電 息 右 季 岸 够 燈 燭 再 節 的 來 像 鬧 , 上 無 市 走 , 法 , 花 進 入 有 這 專 內 威

牙 樹 樓 晚 明 平 堂 書 珍 家 是 有 斤 貴 附 木 冒 Ш 場 重 頂 架 的 , , , 是 庸 書 中 來 就 加 T 上 和 離 也 0 如 聽 使 開 就 風 着 , 到 , 的 , 几 書 我 巴 我 雅 自 傘 此 臺 說 個 不 7 家 歌 畫 都 北 黎 當 拜 無 像 己 下 幸 劇 的 . 法 巴 觀 是 家 運 曾 占 院 遊 心 9 市 初 在 黎 光 中 游 們 的 居 太 景 建 庭 X , 平 式 我 這 了 客 客 聚 陶 高 且 造 0 的 們 集 臨 我 書 意 寒 時 的 0 , 醉 Ш 9 傘 下 約 們 家 走 像 的 在 下 驾 直 , 101 巴 就 隆 駛 天 是 旁 的 在 廣 的 河 在 , 巴 堂 那 這 則 場 黎 俯 是 聖 鵝 香 上 , 的 黎 蒙 港 打 il 叨 此 奇 是 Ŀ 的 瞰 能 院 北 書 夜景 道 馬 石 加 , 9 風 地 9 容 夏 光 只 基 邊 的 家 却 前 特 舖 IE 納 在 兄 裏 又 威 K 全 再 的 露 , 的 八千人,一 1 是 城 畫 顯 了 夷 項 了 做 地 天 __ 車,這 最 多 望 停 家 書 身 片 ! 希 , 上 花 沿 麽 高 手 無 留 廊 紅 爾 9 , 也 似 光 着 頓 遺 了 處 了 不 , , , 座 巴 四 的 曾 乎 紅 1 同 村 , 0 旁有 宏 蒙 彩 站 百 想 不 黎 色 街 的 紅 偉 來巴 特 的 景 萬 馬 就 色 , 虹 在 方 的 我 塔 特 座 有 燈 的 致 這 元 形 建 黎 光 大洋 們 巴 Ш 讓 的 0 下 0 築, 的 就 堂 巴 数 走 啊 黎 搖 的 , 高 渦 從 老 黎 術 ! 檀 前 欠 曳 傘 的 鐘 的 缺 情 無數 巴 最 Ш 遠 着 市 石 9 樓 脚 階 就 書 傘 黎 風 高 了 調 , , 望 畫 書 光 處 E 下 家 什 下 , , 光 就 見 店 這 到 家 來 麽 吸 的 9 , 們 環 任 有 Ш 3 引 是 處 是 咖 -. 書 我 憑 E 張 啡 有 是 兩 的 有 __ 而 燈 巴 店 晚 游 個 道 不 的 座 在 洛 速 鐘 火 寫 黎 僅 在 巴 杉 風 人 石 , -書 黎 若 是 分 磯 就 階 輝 爲 輕 , 9 煌 家 的 拂 站 可 沒 游 佈 有 直 遊 -們 第 惜 有 客 華 在 兩 通 , 客 在 , 佈 的 盛 想 堂 百 H 時 速 這 , 滿 大 前 九 去 此 不 寫 11 個 頓 着 + 陽 畫 片 閣 夜 的 了 僅 的 -

在仙街上散步

過 大道 度 iL 場 總 想 在 , 共 還 仙 筀 是 當 有 我 不 + 街 直 中 說 都 是 公 1 的 六 不 是 漫 條 + 里 朝 出 座 彷 線 4 步 燈 , 登 的 彿 快 光 從羅 長 時 雅 在 車 代 4 道 興 直 燦 浮 的 天 0 , 達 爛 宮 點 自 雖 上 的 凱 開 綴 的 l 然 兩 說 旋 始 香 凱 門 , 紅 樹 , 因 旁還有 磨 旋 麗 車 , 此 坊 門 夾 舍 子 只 的 駛 道 大道 在 讓 脫 去 慢 兩 大道 車 衣 車 , 行 有 子 道 舞 氣 樹 多美 慢駛 駛 有 勢 , 過 多 是 林 兩 , , 整 精 蔭道 何 這 旁 條 彩 等 經 有 條 不 渦 雄 戲 舉 , • 夜 人行 在 偉 全 院 世 的 拉 世 ! 聞 紅 界 有 道 斯 舞 名 磨 維 朝 最 廳 的 , 坊 共 加 大 --仙 品 日 的 有 斯 飯 街 欣 六條 康考 , , 館 , 毫 當 我 寬闊 , 過 能 特 不 眞 留 了 廣 整 重 够 戀 場 最 汳 個 游 筀 巴 的 豪 和 香 客 直 黎 離 華 克 榭 們 去 里 的 麗 微 , 玩 絕 孟 舍 樂 ! 表 斜 演 梭 大道 不 的 的 錯 廣 坡

我 才 巴 天下 絕 到 沒 旅 有 來 館 想 , , 這 我 到 眞 , 夜 不 我在巴黎的 我 覺 得 睡 自 得 己 甜 再 極 第 是 7 個 0 天會如此 陌 生 客 了 充實的 , 拖 着 度 疲 過 勞 的 , 身軀 天 前 , 但 我 對 却 巴 雕 黎 奮 的 還 il 只 情 是 個 , 夜 朦 深 膽 時 的 刻 印

熊 换 是 F 窗 了 外 舒 的 適 鳥 的 叫 郊 遊 和 裝 巴 黎 9 坐 的 上 陽 光 了 姚 喚 大 醒 使 了 的 我 轎 , 先 車 在 , 丘 樓 先 下 生 餐 伴 廳 着 用 我 罷 開 早 始 熟 了 我 總 第 算 嘗 天 到 的 了 巴 聞 黎 名 旅 的 游 法 或 西

● 登臨凱旋門

高 百 昨 六十 夜 欣 英尺 賞 巍 寬 峨 的 百 凱 六 旋 + 門 四四 夜 英尺 景 今天 , 深七十二 大早 一英尺 才 道 正 門 的 上 登 雕 F. 凱 刻 着 旋 門 七 0 九 這 座 年 世 界 至 最 八 大 的 拱 Ŧ. 年 門 , 門 的

的 法 在 門圈 中 國 戰 央 有 上 爭 片 紀 , 念 門 段 聖 歷 卷 火 底 史 0 , 門 在 就 是 内 風 惠 有 搖 個 無 曳着 名 無 名 英 雄 兵 墓 1 的 , 墓 聽 說 , 他 在 代 拿 破 表 着 崙 调 百 忌 Ŧi. 這 + 萬 天 在 , 從 戰 爭 仙 中 街 死 向 亡 ·F. 的 看 法 , 國 落 兵 日 士 IE. 好 , 墓 扣

頂 , 這 也 口 天 以 雖 爬 然 不 百 是 七 假 + H = , 級 凱 的 旋 門 石 梯而 依 然像 上 , 巴 在凱 黎 的 旋 其. 他 門 勝 頂 地 , 可 , 望 遊 見 人 如織 十二 一條林蔭 , 已 排 路 成 長 輻 龍 輳 等 到 着 凱 乘 旋 電 梯 上

愛非爾鐵塔

何

其壯

觀

塔 鐵 塔 時 下 , 小 懷 時 , 將 着 候 憧 從 頭 憬 擡 教 得 的 科 不 情 書 上 能 懷 讀 再 , 認為 高的 到 有 向 那 關 是 巴 E 一黎的 多歴 仰 望 時 遙 愛 非 不 , 那 爾 可 鐵 及 (Eiffel) 塔 , 高 俊 逸 不 空 口 鐵 攀 靈 塔 的 的 丰 地 , 方 有 姿 四 , 千 眞 1 英尺高 是 當 把 我 值 我 給 的 , 是 迷 到 世 了 住 巴 界 了 黎 上 最 , 站 高 在 的

認 爲 它 鐵 太 塔 高 在 巴 了 黎 西 怕 邊 會 , 破 塞 壞 納 T 巴黎的 河 的 東 風 岸 景 . 近 線 八 0 + 事 年 實 前 却 初 不 建 然 時 , , 它 曾 不 遭 但 到 每 不 年 1 文 吸 引了 人 和 近 藝 兩 術 百 家 萬 們 的 人的 反 觀 對 光

客,更是巴黎特有的標誌。

鐵 骨 造 游 成 罷 的 凱 鐵塔 旋 門 , , 呈 我 們驅 網 狀 屯 , 空的 直 駛 地方還 鐵 塔 , 超過實 是 那 麽 處 個 , + 秋 分 陽 靈 高 巧 的 , 亭 口 亭 愛 直 上 上 午 青 , 雲 鐵 塔 0 鐵塔 E 下 周 游 圍 人 地 如 基 織 佔 0 地 用

塔上 念品 王 電 梯 七 綴 四 的 畝 美煞 滿 有 商 英 了 步 店 尺 人 電 梯 高 0 爲 燈 ! 電 鐵 + . 9 加 層 梯 塔 可 最 上 分 9 下 以 上 頂 第 成 想 是 層 層 見 厢 就 層 入夜時 定 片 有 離 , 青 要 九 地 公乘! 綠 百 有 廂 寬闊 分 電 八 載 百 梯 + , 着 當鐵 的 四 , 八 直 站 草 英尺 十六 上 地 塔 在 直 周 塔 英尺 , 0 下 塔 遠 圍 頂 的 裏 亮 遠 上 客 長 有 起 朓 第 人 椅早日 了 電 , , 光耀 全巴 梯 層 是三百 , 廂 餐館 被 奪 黎 是 如 目 都 載 織 的 在 • 七十 的 燈 着 腿 酒 要 游 火 下 吧 七 在 英尺 人 , -頭 佔 值 咖 層 满 片 有 高 啡 停留 燈 目 屋 了 海 不 第 的 暇 澋 , 客 給 有 層 人 似 之 H 有 感 , 瑣 售 九 樓 有 紀 百 0

養老院與拿破崙墓

0

當 利 年 品 世 我 開 界 强 見 到 塔 國 有 轉 的 雄 我 了 風 或 清 , 個 我 朝 彎 們 乾 , 隆 就 能 到 不 年 振 間 了 作 字 附 樣 而 近 莊 的 的 敬 巨 傷 自 大 兵 强 養 礮 彈 老 陳 院 列 0 着 院 中 9 較 的 諸 兵 其 甲 他 館 國 , 家 專 的 門 礮 收 彈 藏 要 廢 大 棄 得 的 多 武 器 , 想 和 起 戰

島 尺 的 戰 年 , 遺 功 直 囑 徑 破 達 希 在 崙 成 的 把 塊 六 願 墓 望 骨 英尺 石 就 的 灰 碑 在 葬 上 院 , 刻 IF. 中 在 塞 着 中 的 約 簡 堂 間 單 是 內 河 旁 的 花 , 幾 崗 堂外是 他 行字 石 所 柩 深 9 寬 愛的 環 丘先 大的 繞 法 着 生告 臺 國 十 階 人民 訴 和 座 我 石 中 雕 柱 間 9 像 , 那 0 堂中 結 是 中 果 拿 間 央 是 破 插 在 品 有 有 的 Ŧi. 圓 八 遺 + 形 四 囇 四 地 , 面 窖 年 他 旗 子 , 外 他 深 在 , 死 聖 代 後 海 表 侖 他 英

你 7 助 食 答 物 選 各 擇 廳 倒 伍 1 午 是 的 與 , 法 菜 來 的 新 杏 白 带 國 從 世 間 有 1 時 界 味 冷 顯 各 得 興 盤 格 喝 或 有 -主 鏞 駐 外 水 食 短 種 聯 類 教 , , -沙 不 似 每 組 我 拉 覺 織 1 已 們 的 -是 瓶 到 代 田 螺 表 IE. 甜 , 們 午 的 我 點 了 海 共 9 產 向 同 , 每 我 用 對 , 我 類 餐 們 西 整 餐 都 回 0 整 的 到 有 那 聯 吃 是 淡 不 了 合 而 百 間 國 無 的 大 明 教 味 數 盤 不 份 亮 科 感 寬 文 呢 9 組 敞 興 比 織 趣 方 的 的 4 餐 廳 大 但 排 樓 是 靠 兎 , 這 在 兒 肉 右 底 的 層 排 不 海 11 鮮 擺 的 種 任 滿 自

打 澋 脏 在 這 , 德 本 好 落 奥 幅 成 悠 不 義 閒 久 等 的 的 國 書 大 樓 家 面 打 , , 我 + 擾 不 順 分 美 11> 便 觀 的 到 了 友 9 這 人 屋 兒 外 巴 的 庭 黎 免 泰 的 稅 中 商 9 水 店 丛 滿 該 參 觀 是 T 受 休 , 還 歡 息 買 迎 的 的 了 員 1 不 L 禮 小 , 曬 物 香 吧 水 曬 太 , 陽 大 爲 以 或 後 閒 數 聊 日 , 我 或

,

參 觀 E 黎 廣 播 電 視 公

間 置 靜 雄 並 詳 專 的 的 副 門 實 爲 洪 總 丘 爲 經 先 物 解 或 音 理 察 說 11 生 樂 替 考 姐 , 我 演 李 , 除 葉 向 操 奏 印 了 用 參 着 董 巴 象 黎廣 觀 事 的 更 還 是 大 建 算 長 聽 播 深 築 流 段 設 電 利 刻 有 承 視 備 的 0 最 最 新 英 愈 公 司 臺 現 令 語 代 我 長 接 的 , 難 帶 洽 的 錄 , 佈 忘 音 着 世 了 置 的 字 激 下 我 等 們 約 午 9 是 建 外 參 同 兩 欣 朝 築 往 點 . 9 賞 還 參 這 0 9 臺 了 公 觀 像 棟 巴 是 圓 可 訪 上 正 黎 上 形 的 間 交 了 中 建 導 的 響 游 節 靠 築 牆 樂 是 目 課 的 專 而 廣 大 -, 昨 立 樓 位 在 播 的 大 有 電 夜 , 發 著 在 是巨大管 在 視 音 發 高 每 室 痩 梅 展 中 身 史 部 遠 門 風 的 材 巧 預 加 細 , 演 以 說 金 遇 髮 林 有 0 歷 這 佈 史 嫻 翔

E 專 員 卽 將 作 開 橢 始 圓 形 的 演 的 出 排 季 列 , , 可 並 以 有 不 = 花 排 固 錢 定 的 聽 的 聽 合 唱 試 演 臺 也 0 是 樂 很 專 過 在 癮 演 練 的 的 是 首 新 派 的 作 品 雖 然 我 沒 能

趕

使 的 參 座 觀 完 車 剛 了 巧 廣 沒 播 空 電 視公司 , 使 我 有 , 我們 機 會 也 就 坐 分道 坐巴 揚 黎 鐮 的 0 計 丘 程 先 車 生 、公共 和 我 上了計 汽 車 和 程 地 車 下 , 火 朝 羅 車 浮 宮 進 發 0 下 午 姚

能 都 不 在 曉 往 得 羅 有 浮 多 宮 小 的 房 路 間 上 , , 而 丘 就 先 是 牛 久 就 住 告 巴 訴 黎 我 的 , 藝 羅 術 浮 宮 家們 實 , 在 也 太 很 大 小 • 有 太 X 深 敢 , 斷 驷 言 旋 曾 曲 看 折 遍 , 連當 羅 浮 年 的 的 帝 0 王

當

口

聞名於世的羅浮宮

然我

們

此

行

也

就

只

能

作

重

熟

式

的

瀏

覽

了

還 的 建 由 在 規 新 法 繼 模 宮 蘭 在 續 + , 西 建 田 斯 造 惜 世 中 不 世 紀 , 到 把 時 像 堡 , 拿 個 壘 羅 破 华 拆 浮 崙 世 去 宮 紀 , , 不 和 重 過 , 他 路 新 是 的 易 建 姪 + 成 座 四四 兒 收 拿破 又 座 藏 在 壯 軍 崙 巴 麗 火 \equiv 黎 的 -世 西 皇 王 , 南 宮 室 以 郊 珠 , 及 建 至 寶 第 了 此 和 三共 凡 以 重 爾 後 要 和 賽宮 文 , 時代 每 戲 並 的 的 遷 朝 所 八位 入 代 在 新 的 0 總 宮 皇 到 統 0 帝 了 但 , + , 才 是 又 六 有 羅 在 世 今天 浮宫 外 紀 景

貴 藝 術 羅 品 浮 宮 , 遠 佔 遠 地 就嗅 五 + 到 英 了 畝 濃 , 厚 位 的 在 藝 巴 術 黎 氣 鬧 息 品 0 , 羅 外 浮宫 表 古 可 舊 以 不 稱 顯 得 眼 上 , 是 但 世 是 界 它 上 像 最 大的 座 寶 遨 Ш 術 似 博 的 物 藏 院 有 無 僅 數 僅 珍

是 陳 列 名 內 書 我 的 簡 走 廊 直 不 就 知道 有 公 往 里 那 兒 長 走 , 除 0 了 雕 刻 -名畫 古物 , 還有裝飾美術等, 如果不是丘先

生

領

●那些不朽的名作

堆 在 像 喬 幅 與 心 是 破 康 欣 舉 莎 通 這 , , Ŧi. 賞 達 尺 世 當 飽 要 崙 姬 天 氣 這 之內 文 者 覽藝術珍 韻 聞 然 細 爲 幅 (Joconda) 名 約 地 生 , 看 觀 達 呎 理 動 起 瑟 米 , 的 望 犀 高 文 來 芬 羅 書 , , 微笑 品 還能 著 皇 的 以 像 西 , (Milo 後的 州 保 的 從 后 油 前 夫 東 加 彈 更美; 書 那 護 , 人畫 滿 絲 矮 她 莫 方 晃 出 書 飄 欄 是 娜 足是 的 好 埃 的 手 我 後 像 忽 那 麗 及 , 油 夢 使 麽 莎 好 也 而 畫 , 神 , 於 種何 爲 與 的 亞 神 占 看 9 傳 賞者 他 了 秘 衆 微笑」 述 場 到了達文西的另 維 說他愛上了 要 不 等 的 面 , -納 捕 微 樣的 希臘 之大 真讓 只 同 斯 笑 能 是不 捉 , 遠 她 她 感動了 人 0 像 , 那 是 羅 佩 遠 不 TH 色 9 她; 彩 甜 在 的 像 錯 服 馬 沙 美的 其 之鮮 觀 過 的 摩 , 我 文物 望 他 其 不朽名作 的 Ŧi. 司 還看到 微笑 書 他 0 麗 , 9 雷 但 丘 像 像 五. (Samothrace) 是沒 似 年 先 繪 能 希 , 了 的 每 生 畫 臘 前 不 最後的 次都 掛 帶 使 神 後 有 -幅繆勒 在 雕 人讚 話 着我左拐 , 牆 刻 故 請 達 幅 方 專 文 畫 上 嘆 事 晚 , 餐 西 前 面 1 中 人 (Muller) 欣賞 我 而 的 彈 花 像 右 拉 唱 是 拐的 , 她 了 不 飛 嵌 這 給 勝 几 , 我 過 爾 樣 終 位 妣 年 入 所 是 利 所 的 壁 於 幾乎 走 作 曠 聽 的 女 來 神 畫 內 世 時 韋 馬 , 亦 到 邱 杏 的 使 間 E , 看 像 敢 比 少女 了 同 了 才 妣 花 替 想 特 大 時 這 9 ,

學府 芳香 本特 踏 , 等人 回 E 百 味 歐 洲 ,他們不但都得過羅 七十七年 無 窮 大 陸 0 來 , 來 驚 到 喜 了 造就 产 於 黎 到 了 處 , 馬 無數 自 口 大獎 然 見 的 人材 得 文化 , 去 而 舉 , 且 像 世 , 對 白 聞 比 樂壇的 遼 名 起 美 的 士 , 巴 或 影響更 富 黎 新 蘭 音 大 克 樂 陸 是 的 院 -古 文明 深 0 遠 諾 這 所 , -文化 馬 成 思奈 V. 像是 於 , 比 陳 七 才 九 年 • Ŧi. 好 杜 年 酒 比 的 甘美 古 西 老

著名的巴黎音樂院

儘 座 黎 校 管 六 , 世 實無 樂院 層 遊 的 界 罷 法 E 古 羅 0 有許 與美 它位 老 浮宮 建 多 築 國 於巴黎馬 , 著名 我 的 , 與丘 陳 廣 大校 的 舊 音樂院 得 先 德里大道 就 園 生 像 相 來 街 比 9 到 又 邊 + + 0 有 任 字 但 四 是 何 號 路 那 9 口 , 所 所 巴黎音樂院是樂壇的巍峨 的 在 能 住 計 倫 和 家 程 敦已見過皇家音樂院 或或 它 車 -招呼站 相 商 比 店 呢 , 却 3 , 也 好 大 不 此 容 對 殿 易 它興 , 堂 的 也 等 , 却 起 見 到 無比 怎樣 識 過 輛 的 也 歐 車 崇敬 想 洲 像 的 就 大 駛 , 不 因 到 學 向 爲 巴

或 興 盛 巴 黎 無 音 不受 樂院 到 在 它的 傳 統 影 上 響或 , 重 鼓 視 勵 作 曲 , 要 的 不 研 就 究 是 , 根 + 本 九 起 世 源 紀 於 以 此 後 興 起 的 新 音 樂 , 各 種 現 代 樂派 的 萌 芽

年 時 期 , 重 巴 新 法 黎 整 國 音 樂院的 頓 國 後 會決 , 全名是 議 地 位 成 逐 寸. 漸 此 Cnservatoire 音樂院 高 昇 , 等 , 到 第 Cherubini 任院 De 長是 Musigue Rodolphe 接任院長後 of Paris , ,水 中 準 間 , 越加 當 度 停辦 提高 七九 · Cherubini , Ŧī. 年 直 拿 到 破 崙 全盛 是 六

著 名 於 位 的 成 重 爲 要 世 的 曲 家 界 音 拉 最 樂 著 威 理 名 論 爾 的 也 家 只 音 , 樂學 得過第 特 别 校 鼓 7 励 獎 . 研 它 究 所 精 頒 神 授 , 給 首 作 到 曲 八 家 四一 的 羅 年 馬 大獎 他 去 世 , 是 的 # 種 年 極 時 爲 間 崇 裏 高 , 巴 的 榮 黎 音

樂院

,

連

巴黎音樂院的學制

試 級 共 超 協分 班 -筆 年 巴 和 學 巴 黎著 試 高 才 生 的 完 音 級 名 考 班 成 像 樂 試 的 訓 院 演 音 共 , 練 唱 的 樂 是 就 課 0 入 院 可 學 在 Ŧi. 分 年 發 資 課 , 給 還 程 , 級 格 有 同 證 的 , 很 巴 時 書 幼 嚴 編 黎 持 排 午. • 文憑 有 上 班 除 7. 各 Fi. T , 或獎等 師 或 歲 作 像 音 至 範 曲 和 樂院 音 七 學 整 。說起它的學 歲 生 學 畢 卽 年 對 業 可 0 紀 此 證 入學 稍 位 書 大 法 像 的 , 外 . 制 初 市 , , 配 可 立 9 級 其 品器法 像預 音 以 三年 他 投 像 考 備 修 指 劇 研 班 中 習 揮 學 究院 是 級 演 法 兩 奏 等 等 年 年 的 修業 , 畢 學 , , 另 業 只 高 生 有 要 級 , 年 另 通 絕 四 過 所 年 對 私 種 了 不 立 初 口 收

多 音樂 也 或 直 , 也 離 接 是 自 開 爵 -, 成 間 巴 士 可 樂器 黎 接 說 個 的 是 品 的 1 提 國 域 音 高 課 立 樂院 了 程 高 , 但 社 等音樂院 , 它們 是 會的 , 比 我們 也 起我們臺灣 音樂水準 有 的 措 預 , 乘 以 備 地 便 學 , 1 大學的 普 造 校 車 及了 就 , 到 但 樂院 拉 紅 風氣 此 是 丁 花綠 它 夜 品 總 們 ,我不 的巴 樹 會的 外 世 帶 , 黎 這 禁爲我們至今尚 演 了 大學 見就 熟 奏 人 商 , 顯 才。 業性 樂 比 "得單 戲 起音 總之, 質 調 , 樂院 而 因 院 無 古 音 爲 舊 所音 樂學 像 了 它 手 此 當 樂 校 風 然是 院 的 琴 0 丘 感 普 -先 大 慨 遍 生 得 弦 !

得 還 路 的 來 自 最 行 邊 氣 早 演 法 氛 快 0 年 奏 屬 的 在 Ė 0 我 大學 SII 讓 們 次 爾 大 路 到 及 學 品 利 幾 的 內 的 投 IF. 亞 平 , 畢 錢 是 招 我 業 , 幣 時 在 架 跟 牛 致 候 學 着 不 謝 生 住 他 雖 黄 , 品 然 此 香 裏 但 棟 巴 外 這 棟 是 了 , 散 佁 不 大 , 六 也 樓 有 賣 發 賣 書 出 是 , 高 手 的 極 齡 __ 工 學 股 爲 個 , 藝 自 難 牛 個 却 品 們 由 得 院 健 的 展 的 落 -步 學 出 青 經 如 的 了 春 生 驗 參 飛 觀 各 的 嗎 , , 這 色 活 ? 比 , 風 也 力 拉 心 我 是 裏 格 , 丁 這 拉 沒 品 的 想 年 T 書 有 有 着 齝 品 種 不 這 1 , 特 拉 族 少 眞 他 琴 黑 是 有 的 的 我 4 的 歧 X 學 學 爲 風 視 以 味 參 牛 , 生 H 觀 了 也 的 片 大 開 游 年 部 覽 輕 始 輕 在 鬆 份 走 人

盧森堡花園的噴泉

(3)

數 在 栩 他 凝 的 陽 白 + 視 加 頭 雕 色 七 像 照 離 牛 F. 万 雕 開 世 的 扔 得 擁 像 紀 背 花 巴 雕 下 及 成 引 学 園 黎 初 塊 遍 葉 1 1 背 長 大 地 美 大 的 凳 學 興 極 綠 緊 建 麗 石 了 品 1 草 的 頭 挨 的 , 0 的 過 據 走 着 石 遊 , 花 打 去 碑 說 不 0 1 園 曾 和 死 特 巨 個 7 用 嘈 人波 别 了 個 多 這 他 遠 爲 是 悠 泉 座 監 力 梅 哉 非 上 獄 周 加 迷 就 游 議 摩 拉 契 哉 , 圍 是 院 現 臺 司 噴 盧 植 眞 愛 泉 閒 在 以 亞 森 是 是 梧 無 加 的 散 堡 得 法 拉 自 花 E 桐 呵 天獨 議 樹 使 臺 西 如 園 院 亞 他 司 0 0 厚 這 梧 復 , (Acis) 步 了 面 桐 活 他 個 学 也 入 花 樹 , 花 就將 着 知道 花 園 下 和 園 繁 肁 園 更 加 她愛的 大門 花 南 他 滿 拉臺亞 因 端 遍 變 盧 7 的 成 開 游 不 森 天文臺 是 遠 X 堡 (Galatea) 綠 道 阿 處 宮 樹 道 河 西 而 , 前 司 就 成 動 水 聞 有 見 行 名 人 整 就 到 0 座 裝 盧 狠 兩 個 兩 黃 噴 飾 森 故 11 必 香 水 的 事 相 噴 着 堡 的 宮 無 水 栩 向 對 徐

黃 着 香 虚 玩 了 席 具 巴 小 黎 我眞愛巴 連 舟 人 石 愛 , 凳 池 垂 上 畔 釣 一黎人的 都 立 , 坐滿 着 每 釣 逢 這份悠閒 了人 魚 假 X H 塞 , 花 除 納 寫意 了 園 河 遊客 裏的 上就 凳子是要 有許 巴 黎的主婦們也帶着 多釣 租 魚人。 金 是十九世紀寫實派藝術家 Arpeans 的 盧 , 這 森堡 天正 孩子一塊兒享受 花園滿是遊人, 逢週三又不是假 連噴水池 個愉 日 快 , 美麗 所 租 中 凳 都 作 的 坐 盪

中

央是

個

力士扛

着

74

種

獻物

,

下

邊

環

繞

四對奔馬

,

這

0 惜 別 花 都

裏 信 間 間 , , 我在 我又成長了不 如 這 天 此 我 旅 充 連 幾天的 就 館 實的 附 要 離 近的 走 少,堅强了不少! 開 遍 奔 巴 巴黎 中 波 國餐館 黎 , 、在這 我 了 的 , 輕鬆的用罷餐 確 家人們 留 是 在巴 累極 不必爲我擔心,一 黎的 了, ,慢慢的踱 最 遊 後 罷 盧 個 森 堡花 夜 囘旅館 晚 個人跑了半個多地球 園 , 我 , 也 , 爲 自己洗了頭 自己 IE 是 保 夜 留 晚 了 七 髮 時 , 個 了 , 兩 然 自 , 個 後 由 短 多月的 坐下 自 短 的 在 來 的 逗 時間 寫 短 留

等。即天发或要编制10条1~3×4

DE -

等情 別 花 部

现一了。 的复数医克人的近肢核附近原

慕尼黑探勝

慕尼黑國際音樂比賽

0

似 動 位 的 從 我 到 我 長 音 初 涂 偶 主 又 海 的 樂 賽 巴 飛 爾 持 頓 中 段 行 聽 了 風 到 的 _ 多年 脫 了 音 時 降 到 片 穎 樂 悅 E , 音 那 的 而 頭 大 , 耳 音 樂 抑 出 調 却 動 -的 樂 是 揚 人 音 風 1 喇 在 的 的 樂 四 , 樂音 位 就 節 叭 慕 古 風 是 來 目 協 尼 典 自美 黑的 海 天 音 節 奏 9 頓這 天 曲 又 樂 H 國 在 曾 皇 0 , , 首 這 家音 鬆 總 播 生: 法 小 首 弛 使 活 出 或 喇 你 的 小 樂 我 中 叭 收 喇 廳 的 覺 每 音 比 協 神 贝 得 天 , 利 無限 奏 機 組 當 經 離 曲 時 畔 的 第 不 , 使你 的 的 和 比 親 了 + 切; 小 主 我 謇 音 覺得 喇 題 日 屆 樂 指 , 叭 音 日 慕 特 定 名 樂 尼 舒 曲 别 I 手 作 暢 黑 是 且 0 , 吹 整 1 當 的 國 極 踏 奏着 整 發 遍 際 了 我 出 兩 音 音 暈 0 國 樂 個 宰 遍 但 車 門 在 比 是 裏 的 11 時 , 那 時 在 賽 暫 , 9 , 這 或 的 因 那 在 時 瞬 是 時 爲 兒 那 離 間 路 我 兒 做 間 奏 開 着 展 上 裏 了 心 我 所 + 工 我 立 檕 就 最 作 時 1 刻 感 時 好 崗

学 慕 尼 黑 泛 起 絲 絲 親 切 又 熟 悉 的 情 感 !

接 秋 機 意 從巴 的 , 難 席 慕 黎 怪 德 我 飛 那 1 到 慕 姐 身 尼 , 他 單 黑 鄉 蓮 , 遇 的 只 故 長 短 知 袖 短 洋 9 分 裝 個 外 鐘 , 親 實 頭 禁 熱 的 不 , 時 住 內 間 慕 1 巴 尼 的 黑 溫 黎 暖 機 還 場 , 有 也 那 暖 就 蕭 和 瑟 忘 如 了 的 春 寒 寒 日 風 風 的 凛 陽 凛 幸 光 了 而 , 慕 ! 在 機 尼 場 黑 見 已 到 是 了 無 來 限

市 的 藝 城 的 引 衚 0 慕 這 氣 尼 X 風 個 黑 氛 巴 光 與 0 法 下 伐 就 利 蘭 了 迫 克 飛 亞 省 不 機 福 的 及 同 , 首 待 才 爲 把 府 的 西 德 馳 行 , 有 李 最 車 往 寬 富 擱 著 置 濶 歷 史 名 在 的 古 的 街 席 學 道 慕 跡 尼 姐 與 , 新 黑 爲 明 音 我 式 媚 樂 的 安 風 排 光 院 建 築 的 的 名 落 , 美 成 城 命美 不 , 僅 久 奂 的 次 學 的 於 橱 柏 生 宿 窗 林 舍 佈 1 中 漢 置 堡 未 充 爲 滿 及 西 德 溫 T 第 濃 郁

感受 梯 嚮 像 老 往 院 相 的 校 雖 距 歐 , 聽 著 洲 不 + , 說 像 算 名 萬 的 第 學 富 英 著 八 千 名 麗 府 或 次 倫 學 , 里 世 府 倒 倒 敦 , 是 界 也 皇 街 , 大戰 家 稱 慕 邊 不 音 得 尼 的 像 樂院 黑 美 時 E 是 棟 國 音 它 堂 樂 普 的 -是 皇 院 巴 學 通 希 了 黎 校 的 , 特 音 古 , 算是 樂院 勒 音 老 都 的 樂 的 有 最 大 演 房子 寬 -够 本 羅 奏 廣 氣 廳 營 , 馬 的 派 呢 與 校 原 國 的 琴 園 來 立 音 房 就 與 大 是 樂 富 理 都 音 院 麗 石 堂皇 樂 給 , 的 都 人 家 長 輩 是 的 廊 種 出 貌 建 , 堅 不 築 固 熱 驚 巨 0 大 愛 有 而 人 音 F 富 的 有 樂 簡 百 久 柱 的 直 年 遠 與 11 跟 歷 文 級 年 你 史 們 的 16 的 級 階 想 的 所 古

中 就 房 在 裏 慕 生 尼 意 黑 興 音 隆 樂 院 , 就 的 是 公 告 來 自 欄 世 上 界 各地的 得 知第 與 賽者在 + 屆 或 做 際 賽前 音 樂 的 比 最 賽 後 IF. 勤 熱 練 烈 呢 的 展 開 看 , 也 難 怪 假 期

令人喝 音, 終乎 采 這 每 年的 項 極 具 年底 權 威性 , 我們 的 著名國際音樂比 都 會收到 科隆 德國之聲電 賽 不 但 捧 臺 所提 出 了許多樂壇 供 的 慕尼 新 黑國 秀 , 際 他 音樂 們 比 的 出 賽 色 優 造 勝 詣 者 也 的 的 演

道而 Yehudi 表 電台和 爲 情 , 的 重 組 來 準 與 鋼 漢 慕尼 優 奏則 與 演 琴 堡 Menuhin, 擔任 勝 小 聲 奏者 科 北 黑 • 喇叭 樂 者 得 風琴、 隆西 德 國 本身的 演 評審 八千一 際 , 奏 鋼 組 音樂 德之聲電 臺 的工作 馬克 琴與 中提琴 的 , 除了 Carl 前三名, 風格 布 地 風 利 、五千馬克及三千馬克的獎金,世界各地的 賽 琴的 由慕尼黑廣播電臺實況轉播外, 曼電臺 。像 Herbert Von Karajan, Rudolf Kempe, 修 、小喇叭及小提琴、鋼琴二重奏六項。 臺。今年的會期是從八月三十一 是 Orff, Gunther Rennert 等名音樂家,都是評審 養 山仝德-分别獲 前 爲 評分標 三名 , 撒 九個 得 , 爾 五千馬 分别 準, 闌 電 臺聯 電 聲樂 獲 臺 得 克 合主辦 • 六千 自由 、三丁馬克及一 的 評 馬 分標準是以 柏 , 克 包 林 亦分别 日至 括慕 . 電 四千 臺 九月十七日 尼 , 音質、 在 千 馬 在器樂部份 黑巴 斯 慕尼 五 克 圖 一些著名 百 、二千 伐利 佳 黑音樂 馬 技巧、音樂修養與 南 克的 止 德 亚 的 委員會的 五 Pafael , 電 電 廳 音樂家 比賽 獎 百 臺 臺 是以技巧 馬 演 金 . • 克的 出 的 巴 曼因 ; 評 項目 Kubelik, 小 登 每 審 獎 巴 提 海 音 , 琴 金 包 塞 答 樂風 均 鋼 音樂 ; 括 西 琪 遠 琴 小 南

皇家音 過 樂廳學行的小喇叭 去早 Ė 聞 說 此 項 或 際 組決賽 音樂比 , 賽的權威性 又凑巧演奏 「音樂風」的片頭音樂 沒想到 當我訪慕 尼 黑時 0 , 正値 九六三年 比 賽 進 行 中 , 而 在

之間 長 决 曲 是 嚴 出 Andre獲 第 長 在 圓 謇 團 而 , 皇家 熟 的 者 比 堂 他 在 , 獎 的 們 謇 現 皇 是 金 樂 六 得 髮 分 中 場 花 的 , , 見 句 别 擔 擔 這 盏 園 T 1 , 7 作 任 來 任 世 圓 前 喇 , 音 身 自 就 形 妣 態 西己 協 的 叭 黑 法 是 組 的 量 度 角 奏 巨 音 的 的 傑 較 國 + 歐 大 樂 的 色 諸 的 分 協 吊 冠 出 T 洲 廳 美國 男子 嚴 奏 作 燈 軍 例 毛 9 子 工 衣 般 謹 必 , 9 , 廳 因 作 專 們 音 落 9. , , 樂廳 誰又 更强 配 兩 員 內 在 而 9 次次 爲 的 着 位 兩 能 暗 四 年 與 旁牆 樓 确 9 音 位 協分 新 說 紅 與 奏 而 9 着 與 女子 的 比 色 都 刑 H 古 糸工 賽 明 背 利 同 不 建 老 9 9 者 也 亮 築 有 不 带 1 心 分分 宜 首 的 結 因 , 八 , , , 吹 音 打 我 樂 别 柔 音 幅 實 此 樂廳 最 曲 協 銅管 扮 使 量 和 大 0 控 得 欣 奏 壁 層 得 而 , 樂 當 + 畫 制 很 世 富 的 大 此 樸 那 彈 的 器 不 Ŧi. 不 自 項 , 呢 如 素 位 見 分 性 同 大 管 比 之處 鐘 理 來 他 的 風 賽 , 0 自美 們 叉 你 長 音 琴 石 的 的 豎 色 的 充 11 簡 會 0 巴 滿 國 疏 海 地 在 喇 直 9 在 伐 了 想 的 忽 頓 板 舞 贝 感情 像 年 降 廳 利 臺 組 , 的 亞 不 輕 個 E 內 顯 9 大 得 女 音 到 廣 上 極 到 , 端 我 孩 調 處 播 廳 爲 她 符 電 引 確 1 廻 中 能 , 0 流 留 几 喇 響 臺 的 六 人 信 位 的 條 囑 妣 暢 着 叭 , 氣 交 的 協 雖 圓 能 參 氛 目 響 穩 吹 頭 加 然 莊 柱 奏 0

麽 像 那 極 了 夜 臺 在 北 慕 的 尼 聖 黑 誕 夜 與 ! 慕 德學 面 姐 縮 及 着 席 脖 伯 子 父 發 同 抖 逛 凱 , 旋 門 面 又 夜 興 市 致 勃 我 勃 曾 的 不 到 止 處 瀏 次 覽 喊 觀 道 才九 月天 , 怎

動助凱旋門

凱 旋 (siegestor) 在 一慕尼 黑 除 供 遊 1 瞻 仰 外 9. 還是 通 行汽 車 -電 車 的 交通 孔 道 遠 望 極

那 總 紀 似 着 速 得 是 的 家 寫 壯 銅 , 極 蠟 它 產 燭 觀 燈 皮 富 率 品 火 點 鐵 抽 情 -, 先 輝 不 片 旧 象 調 風 9 追 煌 畫 我 像 的 燈 , 這 樓 的 爲 尋 克 賣 . 的 新 難 各 咖 了 手 注 -的 # 買 成 種 帶 İ 啡 意 賣 音 座 温 裝 勘 力 ----也 一裝飾 響 # 中 , 飾 是 却 是 品品 是 沁 倒 慕 那 獨 像 中 尼 集 -品 裏 特 是 隨 黑 中 心 的 0 蘊 的 在 風 在 大 11 育 向 學 1 . 摇 攤 大 着無 几 遊 曳 位 品 馬 層 世 X 的 路 , 限 展 紀 樓 因 整 兩 創 情 的 示 排 此 旁寬 搖 意 建 他 調 圍 舉 电 們 的 築 巾 行 濶 , 也 從 的 , 書 燭 X 難 其 佈 生 展 光 行 怪價 活 間 置 都 和 道 , 成 氣 是 水 E , 擺 格 也 息 學 攤 花 的 頗 個 子 4: H 四 風 不 遨 光 使 們 1 濺 的 便 而 我 城 創 年 的 宜 窺 市 精 作 輕 彩 露 , 探 , 神 的 人 天 色 商 噴 咖 出 , 而 藝 , 德 慕 術 大都 店 這 泉 啡 中 德 此 或 品 座 陳 是 把 精 姐 展 , 大學 列 神 特 别 整 露 示 的 作 1 , 地 個 天 品 看 以 是 領 生 街 書 # 我 及 的 這 道 展 0 爲 青 此 人 娯 3 看 像 綴 點 何 世 年

德意志博物館

資 就 天 觀 貌 , 音 極 慕 入 不 樂 爲 地 驚 尼 部 黑 逼 起 人 門 置 碼 的 的 的 德意 , 有 出 老 現 佈 八 遠 置 層 志 在 就 博 起 眼 , 聽 來 前 物 展 到 9 館 0 Ш 管 使 但 9 的 風 是 你 是 範 琴 其 全 圍 的 目 歐 內容之豐富 包 演 最 了 括 奏 然於 大 自 的 然科 等走 煤 博 礦 物 , 學 近 開 佔 館 , 大廳 採 地 , 天文地 的 沿 廣 I 着 9 原 程 伊 理 來 設 薩 及 0 是照 地 計 爾 地 之異 底 河 下 顧 畔 的 的 這 倩 想 , 油 天開 步 況 井 部門 出 0 當 芳 煤 的 然我 實 草 礦 服 令 垂 , 務 最 X 楊 4 嘆 都 大 的 瀟 的 是 爲 小 洒 興 觀 徑 11 自 趣 費 止 , 如 它 是 鉅 !

直

是

太寶

貴

的

課

0

内 的 廻 在 響 彈 奏着 着 , 對 , 研 吸 究音 引 了 樂史的 無 數 的 參 人 來 觀 說 者 古老 你 H 以 的 管 看 到 風 最 琴 古的 , 巨 樂器 大的 , 風 及其如 管 , 音 何 樂 演 在 變至 整 間 今日 展覽 概 古 今樂 況 的 過 器 的 室

羅 德 威 世的

們 林 暖 氛 中 的 依 0 爲了 在 舊 午 到 在 紐 紐 繁 後 芬堡 芬 二樓 迎 花 , 堡 接 爭 紐芬堡在慕尼黑 的 艷 (Nymphenburg) 望 IE 九七二年的 , 芳草 無 廳 際 • 的 側 滿 園 廂 盈 林 慕尼黑世運會,慕尼黑到處 郊區 , , 深處 還有 欣賞了不朽的 , 下了電 參 , 氣 還可供 觀 象萬千的 巴 伐 車 **分獨玩** 利 , 名畫 噴泉 沐 亞 王 浴 , 羅 樂 在 , 德 名家雕塑的 感染了 暖 0 在 都在 暖 威 大厦 的 歷代 大興 世 秋 邊 陽 (Ludwig 君 土 成 下, 王 木 排 側 我們 爲 雕像 的 , 連 避 展 1)的 紐芬堡 就 覽 暑 , 如 緩 廳 而 夏宮 還 中 休 入 步 在 是 也 仙 憇 宮前 那 展 不 境 的 , 夏宮 例 是 幅 出 ! 外 廣 在 巨 了 大 歷 中 大 , 的 但 個 代 的 的 畫 君 氣 我 和

賞 最 像

、友愛

使我們

的音樂家在創

作

上有

更

輝

煌的

成就

吧

着

迷 書 使

,

也

許

就 威

因

爲他

也 侍

他

會全力推

展

音樂活

動

,

特别是對

樂劇之父」

華格

納 這

的 幅

讚 畫 王

所

馬

車

H

以

目了然當時

的

惟

交通

工具演

進

的情況

0 遊

引

人

,

着 用

羅 的

德

世

與

從狩獵 熱愛音樂

時

騎在 ,

馬

上的英姿,

不知怎的

,

遍

整 最

個

紐

芬堡 的

,

我

獨

對

皇家歌劇院

納 渦 座 五千 歷 精 時 秋 凉 + T. 雕 \equiv 的 , 也 琢 年 九 可 月 , 始 比 以 完 , 慕尼 想 起 L 修當燈 皇 的 家音樂家 黑 建 築 皇 火 家 , 輝 廳 歌 不 煌 劇 ,它自然因 幸 院 , 在: 仕 不 二次 女雲 巧 無 世 不惜 集 劇 界 時 E 大戰 的 工 演 壯 本 , 期 我只 的 觀 間 裝 了 飾 , 能 曾 用 -整 遭 眼 欣 修 盟 而 賞 軍 華 這 矗 麗 炸 充 堂 滿 , 皇 屋 音樂 得 基 的 多 以 上 雄 9 想 又 偉 想 全 大 部 堂 H 以 重 0 這 容 修

點 院 德 館 中 姐 姐 去 暢 己 的 飲 的 在 决 寶物 談 介 那 慕 定 紹 尼 最 離 切 黑 純 , , 開 ! 每 美 去逛 四 天 的 天 居 四 清 留 天 那 紅 , 家古 不論 八 的 晨 年 白葡 時 , 的 間 同 老 是 慕 到 在 宿 萄 啤 尼 舍中 興 酒 酒 市 黑 奮 政 店 , 中 廳 在 莫 看 , 田 慕大 飛 不 德 去 (看鐘: 是 馳 母 國 深 校 因 而 人 造的 的 過 樓 爲 上會 豪 有 , 師 除 中 席 飲 大音樂 國 奏樂 了 家父 , 感謝 搶 留 學 女的 先一 • 系任 生 會 這 份 趙 步 演 照 教 萍水 同 顧 到 木 了 學 偶 世 1 相 款 運 戲 , 逢的 必 待 的 村 來 奇 瀏 , 友情 請 而 覽 妙 我嘗 的 盡 . 外 蹓 鐘 興 他 辟 離 , 更 欣賞 親 去 , 高 甚 自 , 興 也 至 皇 進 得 備 家博 因 於 知席 的 到 爲 早 慕 酒 物

聲樂家席慕德

意 0 我 還 願 記 意在 得 離 這 開 見也 慕 市 談談 的 前 我 對 晚 她的 我 了 們 解 聊 到 夜 深 基 於 同 是 歌 唱 的 愛 好 者 , 我 們 越 談 越 起 勁 而 無倦

歌 唱 是 我 精 神 上 的 寄 託 , 它 帶 給 我 滿 足 無法 用 言 詞 形 容 0 我 不 開 心 就 唱 歌 怒 氣 世,

就

全消了。_

就 這 樣 , 當慕 德 姐 從 師 大 音 樂 系 畢 業 , 留 校 當 了 年 助 教 後 9 就 到 了 慕 尼 黑 , 這 位 蒙古

爾 籍 的 歌 唱 家 , 在 慕 尼 黑 停 就 是 八 年

在 瑞 這 士 八 -番 比 年 話 利 是 時 9 說 段 各 起 地 不 來 擧 短 容 行 的 易 獨 時 唱 , 日 其 會 , 我從 間 , 必 定 九 慕 備 六 尼 嘗 九 黑 年 音 艱 樂學院 辛 曾 應 我 西 德 畢 想 業後 她 歌 能 德 够 學 9 曾 院 有 今天 在 的 激 西 請 德 , 還 作 雷 根 是 巡 得 廻 斯 堡 具 遠 歌 備 東 劇 成 的 院 功 演 的 出 演 唱 個 0 性 又

她說:

的 世 我 , 就 的 是 個 性 不 畏 開 朗 艱 辛 , 的 能 學 適 習 應 各 種 切 環 , 境 因 爲 0 出 有 或 了 前 心 理 , 我 的 準 己 認 備 清 也 了 我 就 的 不 以 目 苦 標 爲 苦 除 了 3 張開 眼 睛 看 看 大

生 安 排 慕 全 德 是 姐 德 說 國 着 X 的 口 學 流 牛 利 宿 的 舍 德 中 , , 那 發 音 兒 充 極 滿 爲 清 T 音 晰 樂 , 氣 她 告 氛 訴 , 我 我 不 : 但 很 初 快 到 的 德 適 國 應 , 了 我 環 住 境 淮 , 對 個 我 爲 學 音 習 樂學

語更有極大的幫助。_

不 渦 我 相 信 語 言 對 於 位 學 聲 樂 的 人 來 說 , 在 發 音 上 更易 學 得 精 確 0

時 間 過半 在 歐 I 洲 一半讀 不 像 的 美 生 國 活 , 學 0 起 生 初 H 她 以 拿 4 到 工 4 筆獎 讀 維 學 持 金 生 活 , 間 0 或 方 也 以歌 面 找 唱 I 來維 作 不 持 容 生 易 活 , 再 說 說 音 起 樂學 她 在 雷 牛 根 很 斯 難 堡 有

歌 劇 院 的 演 唱 她 說

是 劇 陌 魔 牛 的 笛 這 個 裏的 當 經 然 驗 經 公 給 過 主 我 了 最 大的 第 角 , 次的 他們 感受 經 解 , 是 驗 之 之後 爲火 發現 的 了 , 洗禮 自 切 己 就 的 , 不 潛 都 論 不 力 同 是 0 記 了 舞 臺 得 0 經 第 驗 次 -化 IF. 式 裝 -演 演 出 技 各 是 擔 方 面 任 對 莫 我 札 原 特 都 歌

慕 德 姐 告 訴 我 , 德 或 般 人民 的 音樂修 養與 欣 賞 力 都 很 高 , 音 樂會 幾 必乎都是 滿 座 , 而 般 人

都

以

懂

得

多爲榮

音 的 樂 認 教 識 對 學 育 , 當 習 而 他 師 們 範 肩 負 教 此 育 且 項 離 的 重 開 學 學 任 生 的 校 要 師 範 方 求 音 能 多 樂 方 給學 教 面 育 生 的 初 基 自然 步 礎 的 , 在 不 指 容 導 提 琴 忽 0 對 視 於 鋼 0 普 琴 及 -管樂 社 會音 , 樂 聲 樂各方 風 氣 , 該 面 都 植 根 得 於 有 學 起 校 碼

,

,

體 徒 驗 , 她 慕 0 認 德 到 現 爲宗 姐 的 在 依 教 個 是 性 然 屬 獨 , 樂 身 於 觀 的 個 她 人 -坦 的 , 自 對 事 愛 , 加 值 情 母 個 荻 有 她 人 , 都 獨 她 特 有 喜歡 對宗教的 的 見 郊遊 解 爬 不 Ш 同 , 感受 在 和 , 暖 不 的 同 天 的 氣 生 裏 命 散 階 步 段 , , 總 她 是 會 天 有 新 主 的 教

多犧 不 是 對 牲 我 不 如 來 而 愛 說 情 不 自 個 是 却 X 覺 是 無 寂 極 0 比 寞更 婚 珍 的 崇高 姻 貴 乾 不 的 脆 能 , , 沒 嗎 也 是 有愛 許 無 3. 條 這 情 14 П 以 也 , 那 說 不 才 是 受 能眞正 屬 任 於 何 純 外 的 情 在 性 大 派 靈 的 素 相 的 , 人 影 通 若 , 響 否 值 , 也 則 心 許 相愛 , 若 有 是 人 兩 的 認 個 爲 確 人 會 這 在 種 不 自 想 起 覺 法 寂 的 太 寞 有 天 許 眞 · 学 早日尋找到她的愛情和幸福的歸宿。

習 涨 廻 , 我 演 由 唱 年 衷 + , 的 她 月 祝 唱 , 全部 福 慕 她 德 德文藝 + 姐 再 月 度 # 術 在 歌 歌 、曲・同語 日 在 實 踐 時營 堂 助 , 的 她 下 演 也 , 唱 到 將 希臘 會 在 成 新 功 加 • 阿 , 坡 祝 . 富 福 香 汗 她 港 • 囘 新 和 到 曼 加 谷各 國 坡 內 • 香 生 作 活 爲 港 愉 期 、曼谷I 快 , 更 兩 及 祝 臺 调

的北

福她

音樂王國維也納

來說 故 的 事 魅 力 圓 更是一 舞曲之王約翰史特勞斯寫過許多美極了 — 「春之聲」、「皇帝」 維 個夢寐以求的音樂王國 也 納氣質」等……音樂就如同 圓 舞 一曲」、「珠寶 , 嚮往它的超俗氣質,也嚮往它的詩情畫意 這 此 的 圓舞 曲名似的迷 圓 曲 舞 曲 , 對音樂再 人, ` 而產生這些音 藍色多惱 陌生 一的人, 河、「 樂的 相信 , 終於 維 維 也 無法抗 也 也 納 納 , 森 有 對我 林的 拒 它

天,維也納居然不再是我的夢中王國了!

懷 着 對 匆匆結束了四天的 慕尼黑之行,慕德 維 也納的 無限 「憧憬 暫別了對我照顧 姐 無微 又 把我 不至的 没 往 慕德姐 機 場 ,是 對這 個歷史名城的 無限 依

又

對維也納的憧憬

令我 他 歡 許 外 欣 交 是 雀 人 因 躍 員 爲 特 我早 , 當 有 妳 的 E 獨自 通 對 行 維 證 11, 人旅 早 納 已 傾 行 在 慕 於陌 出 了 境 , 生 檢 維 的 查 世 國 字 納 度 中 世 裏 候 對 着 我 , 看 我 親 到 切 : 自 的 己 妳 歡 同 是 泖 胞 趙 , 親 駐 1 切 姐 原 的 嗎 子 面 ? 能 容 總 這 還 署 麽 有 的 眞 1+ 韋 摯 麽 曜 的 話 琪 跟 比 私人 你說 這 書 更

話!

自 寫 雄 己 信 心 的 歡 壯 許 毅 迎 念 多 力 我 朋 , , 但 友 , 徐志 我 是 當 又 我 聽 有着 摩 是 說 說 多 我 那 過 麽 是 麽 幸 獨 多 運 自 的 1 夢 黎 人 1 總 環 況 經 游 且 理 世 人定 親 界 自 , 勝 爲 出 天 我 席 , 寫 音 我 信 樂 相 給 會 信 駐 議 任 各 , 何 地 尋 困 代 訪 難 表 樂 不 人 , 但 我 與 都 的 勝 口 地 以 此 , 克 音 都 服 樂 不 朋 勝 , 更 友 驚 們 能 詫 又都 磨 我 的

個 眞 地 方 你 得 單 獨 地 有 方 與 是 他 樣 單 個 有 獨 耐 靈 的 人 性 機 尋 會 味 ; 的 你 你 現 也 要 象 得 發 , 有單 見 我 你 有 獨 自 時 玩 己 想 的 的 它 機 眞 是 會 任 , 你得 0 何 發 給 見 你 的 自 第 己 個 個 條 單 件 獨 , 的 你 機 要 發 會 見 ; 你 你 要 的 發 朋 見 友 的

許 多 過 於 去 是 不 一會發 我眞 見 的 的 單 獨 , 自 而 然 行 更 我 認 有 識 了 許多 了 許 多 過 新 去 朋 不 友 曾 0 有 過 的 單 獨的 機 會 , 你 眞 是那 麽不 易 的 發

的 有 走 舊 出 友 了 維 , 有 也 新 納 識 的 機 , 藉 場 了 檢 音 杳 樂的 室 , 溝 看 通 到 , 此 羣女孩子 後 五天 在 我們的 候 機室 相 中 聚 等 我 都成 , 了 她 歡 們 樂 都 的 是 囘 在 憶 維 也 納 音 樂

歡樂的憇園

着 樂 天 沉 納 圓 隊 醉 的 大學 之 陰 舞 , 外 的 曲 霾 憇 況 和 飛 音 園 且 9 歐洲 樂 再 舞 寒 沒 史教 時 氣 眞 特 有 是 0 , 這 相 有 授 何 其美 信 古 個 兩 和 色古 年 每 地 方 此 Ш 的 一音樂學 位 香 的 席 名 客 的 字 音 過 太 宫 樂 X , 多各式 生們 的 廷 比 那 伸 得 是 心 世 置 作 E 維 都 5 此 的 也 陪 隨 憇 宴 納 地 , 着 遠 會 爲 巾 圓 感染 飛 立公 舞 , 我 了 除 曲 洗 了 的 了 塵 園 我 夏威 高 前 , 那 的 雅 身 夷 迷 家大餐 的 片 人 式的音樂 典 了 充 雅 滿 , 交響 音 廳 9 看着 舞 樂 , 樂 蹈 的 韋 那 專 歡 秘 , 點綴 几 代 樂 書 替 對 氣 特 舞 了 歡 氛 地 蹈 宴 他 激 9 家 是 約 處 驅 翩 的 最 了 散 使 維 翩 爵 了 我 滿 隨 士 也

樹 園 一靜 林 的 寂 的 寒 維 的 公園 也 風 角 納 9 我 中 的 , 們 雕 九 刻 熱 月 也 天 似 得 切 乎 的 栩 , 已 跳 尋 栩 訪 是 躍 如 公園 蕭瑟 生 出 陣 的 中 的 随 白 樂 色 約 深 翰 秋了 拱 音 門 史 特 前 勞 步 , 斯 約 出 翰 的 熱 史 雕 開 特 像 而 洋 绺 , 溢着 斯 朦 雕 挺 拔 的 歡 樂 的 燈 光 站 的 憇 在 下 園 那 , 兒 我 , 迎 終 手 於 着 見 夜 中 空裏 那 到 把 了 維 1 提 隱 也 藏 納

在公

在

一音樂之都_

過… 維 莫 也 札 納 特 自 古以 貝 多芬 來 就 舒伯特 是 世 界 性 蕭邦 的 音 樂之都 李斯 特 布 , 從 拉 姆 + 斯 八 世 -馬 紀 勒 起 , , 太 理查史特 多的 大 勞斯 音 樂 家都 荀貝 在 克 維 也 貝 納

汳 爾 的 格 道 當 然還 , 公園 有 中 約 翰史特 更是 遍 勞斯 佈音樂家的 0 因 此 雕 似乎 像 , 如 隨 此 處 可 個 碰 到 彌 漫着 音樂家的 音樂的 紀 念館 城 市 , 怎不 故 居 使 , 或是以 人着迷 音樂 而 流 連 家 忘 命

多芬 貝 自 溪 你 角 (多芬 又如 又見 邊 憂 居 車 尋 的 在 留 此 步 海 訪 , il 頂 過 我 入 方 頓 樂 樓 們 緒 的 那 便 紀 人 的 念館 故 9 故 來 的 也 故 居 棟 踏 去 居 許 居 自 藏 了 , , , 自 莫 是多美又充滿 是 如 進 , 在 樓梯 因 然 林 去 札 , 爲我 無 收 中 特 0 很 法 穫 於 紀念 的 熱愛 陡 是 更 1 大 茅 館 , , 他的 尋 遊 尋 屋 音樂之行 0 , 客們 訪 那 訪 那 , 音 充滿了 份 了 , 此 樂 都 我 這 在 介 紹 有 最 , 圖 , 音樂, 貝 此 記 棟 片 貝 在 多芬 多芬 繁花 氣喘 得 上 市 市 早 內 好似 又充 盛開 如 故 已 的 區 4 裏 居 認 街 我 的 滿 的 道 0 識 , 我着 的 走上 地 平凡 的 了 上 鄉 圖 親 , 位 實 和 野 小 切 才 熟極 爲貝 段 中美 房子 屋 訪 說 斜 明 後 過 多芬叫 了 坡 書 麗 了 , , 的 又踏 上 的 這 舒 , 再 大自 朋 , 麽 伯 友罷 爬 渦 屈 輕 特 列 六層 然氣 流 易 的 了 出 了 水 的 故 ! 這 樓 息 淙 出 居 + 淙 梯 0 現 份 麗 的 轉 九 , 眼 替 登 處 鶯 清 過 前 上 貝 澈 親 街

維也納歌劇院聽歌劇

4

北 , 我 在 們 維 總 也 常 納 在 學 音 音 樂 樂 會 的 E 中 碰 國 學 面 , 生 曾 不 幾 小 何 , 時 特 , 别 我們 是 國立藝專的 又在異地重逢 畢 業 了 生 0 , 和她們 幾乎全 同 集 進共 中 在 出 此 我 , 似乎 過 去 在 臺

過了

學

生

生

的 階 有 個 演 1 鐘 好 出 的 壞 頭 在 急 時 排 維 , 間 隊 亂 跑 11 買 步 得 納 並 伐 快 票 或 整 非 可 , 家 全 預 但 歌 都 使 佔 見 劇 站 我 第 排 院 着 隊 不 聽 自 排 者 , 歌 母幕 覺 站 亦 劇 的 位 有 , 之間 隨 是 長 看 裙 買 以 的 出 曳 的 休 陣 手 地 不 息 奔 紙 着 到 梨 臺 時 向 禮 間 音 在 服 幣 樂 欄 者 , + 的 照 干 , 上 例 熱 元 買 可 潮 的 0 完 到 站 興 票 時 票 休 奮 息 跑 的 , 大夥兒 室 爲 往 步 舒 聲 前 的 是 展 此 直 直 衝 渦 起 奔 番 彼 0 渦 事 落 學 0 樓 史 實 # 邁 踏 癮 上 坦 在 因 , , 開 那 = 大 爲 理 的 個 站 演 11 這 石 前 時 梯 齣 世

办

换

新

娘

倒

留

給

我

特

殊

而

不

미

磨

滅

的

記

憶

了

樂 公大 畢 脫 中 每 校 史學 註 業 穎 國 年 校 樓 牛 而 11 册 維 出 的 年 中 十九, 這 再 的 的 大 機 納 0 當 音 也 音 出 天 比 會 樂廳 樂院 是 然 份 賽 威 無 我 是 深 9 , 造 根 時 可 不 也 的 , 奈 可 時 鋼 跑 校 本 琴 何 如 的 否 輕 了 舍 的 易 組 想 問 認 事 題 的 取 與 卷 分 在 聲 演 得 , , 0 佈 在 奏 只 了 樂 比 在 上 於 是 冠 組 起 市 水 我 往 軍 , 并 品 發 們 器 往 他 的 , 展 至 今年 樂 著 因 今 是 年 組 名 處 沒 音 X. 齡 的 均 , 樂學 遲 爲 有 鋼 分 太 了 琴 處 了 大 所 而 組 府 0 5 他 地 培 難 冠 解 , 們 養 以 軍 維 這 , 不 見 音 發 也 所 , 樂 是 却 展 到 納 著 轉 專 讓 音 不 名 , 學 小 才 陳 來 樂 音 東方學 教 的 泰 自 院 樂 臺北 育 音 成 算 學 樂 沒 得 府 , 就 院 吃 的 生 上 的 是 陳 較 這 槪 , , 讀 現 個 泰 聽 爲 況 理 有 虧 成 說 堂 論 趁 的 , 邨 日 皇 作 音 也 取 本 的 着 樂 就 學 曲 了 妣 或 自 其 科 生 們

實

在 辦

返

音

系 然

藍色的多惱河

史

特

勞

斯

的

這

首

著

名

音

樂

,

使

多

惱

河

更

加

不朽了

着 加 流 多 在 惱 似 多 平. 惱 河 公園 1 伸 的 展 陣 到 的 無限 陣 多 惱 漣 漪 處 塔 頂 , 就 兩 像 欣 岸 跳 賞 的 躍 多 村 惱 的 落 音符 川 各有 兩 , 岸 不 使 的 同 我 迷 的 想 人 風 起 風 光 光 那 首 是那 藍色 的 確 麽 多 是 靜 惱 令 靜 河 的 的 興 , 圓 奮 充 舞 的 曲 滿 , 音 但 也 樂 見 是 的 蚋 因 万. 崛 爲 相 曲 依 約 折 傍 的

骨 暖 的 0 吹 與 秋 着 日 麗 的 , 鶯 多惱 1 德 頭 却 公 園 爲 漫 步 雖 眼 至 是 前 的 多惱 寒 風 景 河 色 陣 陶 陣 上 的 醉 , 露 繁 ! 花 恨 天音 不 依 能 樂 舊 廳 泛 爭 艷 , 葉 乘 19 輕 電 暖 和 舟 梯 , 直 的 盪 秋 E 漾 高 陽 於 聳 偶 多 入 爾 雲 從 惱 的 雲 河 多 層 E 惱 中 塔 露 臉 , 蕭 , 曬 索 的 得 寒 好 風 不 溫 刺

多惱河是藍色的嗎?

在 是 學 經 我 藍 早 論 家 讀 覺 色 現 過 用 說 得 說 出 這 起 在 年 多 麽 , 不 能 惱 藝 藍 口 的 見 而 深 時 段 色 到 在 家 度 間 文 多 藍 字 維 這 的 惱 方 碧 色 也 每 , 河 的 納 說 面 絲 隔 多 到 的 色 , 腦 這 B 段 科 9 1 六 們 河 時 學 確 段 + 間 柯 家 總 實 天 爾 就 腿 9 會 不 確 伯 是 裏 留 去 易 的 實 茨 灰 測 下 是 曾 量 0 色 多 多 在 於 的 多 惱 惱 灰 旅 惱 白 河 , 河 行 九 JU 色 河 是 的 的 四 + 水 點 藍 時 天 Ŧi. 的 也 色 是黄 候 年 但 變 不 的 在 九 16 藍 , 印 常 月 色的 H 象 9 有 游 \equiv 發 , 機 的 H 現 事 , 在 會 在 数 實 三百 泛 天 段 紐 循 1 六十 舟 是褐 約 多 家 , 河 毫 時 營 看 上 色 六 來 無 報 河 的 , 疑 E 天 眞 觀 問 中 發 , 却 是 表 却 是 藍 看 是 , 水 從 藍 天 有 了 色 的 不 藍 他 角 嗎 曾 Ŧi. 的 變 伍 的 3 的 觀 出 16 Fi. 我 0 現 天 科 曾

曲 河 水 的 時 的 清 候 濁 9 惱 陽 河 光 的 E IE 反 是 射 惠 , 天 甲 無 空 的 集 的 開 朗 晴 與 空 否 碧 9 都 藍 的 會 天 影 反 響 水 映 的 在 色 水 彩 中 9 , 或 多 惱 許 河 約 於 翰 是 史 特 呈 绺 現 斯 出 寫 片 這 美 首 雕 圓 舞 的

維也納森林之行

藍

吧

維 消 在 林 花 驗 中 的 世 盗 下 染 納 的 個 香 1 味 森 在 星 八 翌 期 六 音 ; 林 維 樂 從 也 堤 中 八 , 色 這 納 寫 年 車 春 曉 完了「 彩 窗 時 森 的 林 的 內 天 六 欣 影 正 中 月 氣 維 當 片 飄 得 息 , 也 得 維 維 着 中 , 納 這 細 的 也 也 的 森林 詩 納 納 前 ____ 雨 森林 趟 森 情 , 行 的 林 書 我 維 9 故 們 那 一世, 意 IE 在 事 納 意 是 只 122 圓 碧 能 境 森 中 也 林 任 綠 的 ---舞 沒 之行 憑 直 景 1 相 能 致 麗 使 C 映 携 還 鶯 我 , , , 手 雖 朦 駕 無 記 1 踏 限 是 朧 着 得 鳥 遍 出 嚮 中 車 翌 囀 落 平 往 啼 , , 葉 堤 似 我 緩 的 , 更 春 平 駛 當 時 想 親 曉 過 我 像 嗅 候 近 電 之外 到 森 登 , 的 林 1 影 來 四 嗅 + 自 中 Kahlenberg , 9 却 旣 那 9 嗅 也 沒 馬 歲 淸 野 令 新 能 車 的 草 X 枝 44 隋 約 難 幹 着 着 翰 與 林 馬 山 音 史 忘 茂 特 的 木 車 樂 了 密 與 經 , 車位 绺 小 體 渦 快 斯

維也納的街頭

乘 着 說 馬 車 耙 在 馬 市 車 品 , 內 在 維 瀏 覽 1/1, , 納 眞 市 有 中 另 1 品 番 情 X. 教 趣 堂 0 我 的 曾 門 到 前 這 , 所 倒 歷 是 史 停 悠 了 許 久 的 多 大教 馬 車 学: , 中 那 聽 是 1 爲 游 場 客 管 們 風 準 琴 備 的 的 演 91

我 演 奏 奏 所 , 會 見 據 渦 說 恐 最 每 怕 大 调 也 的 都 只 管 有 有 風 在 場 琴 教 了 免 堂 費 , 中 的 風 琴 欣 演 賞 擱 奏 在 , 才 教 不 可 堂 僅 感 的 僅 染 前 吸 那 端 引 種 了 , 虔 風 無 誠 管 數 肅 教 却 穆 在 徒 的 教 , 氣 堂 更 氛 最 有 後 了 不 的 小 進 外 門 來 處 的 音 , 樂愛 像 這 種 好 管 者 風 0 這 的 是

可 到 的 外 那 像 使 了 維 特 , , 歐 也 人 當 咖 有 與 就 的 洲 納 啡 + 的 幾 在 各 人 心 耳 位 館 風 我 情 地 其 音 , 更 味 到 就 , 是 樂 達 0 X , 在 在 用 在 維 同 不 維 此 維 這 學 也 論 也 得 也 種 六 納 佈 納 , 到 納 黑 置 漫 八 人 的 輕 = 生 步 豆 第 , 鬆 共 做 年 活 燈 於 舒 有 光 成 圍 中 夜 天 暢 咖 深 困 重 與 晚 了 干 啡 要 的 維 氣 上 四 也 的 0 , 氛 維 , 百 從 納 , 也 在 多 此 時 部 都 納 憇 家 維 份 使 , 街 園 咖 也 維 頭 , 人 參 啡 納 無限 也 談 , 加完接 館 納 也 起 然 就 舒 後 , X 維 維 有 俘 也 暢 到 風 了 世, 獲 維 納 , 宴 納 除 咖 了 的 也 人 啡 許 納 , 咖 了 不 館 多古 啡 音 瞻 三大 但 樂 館 仰 , 在 怪 是 也 特 了 此 是 公園 倒 維 的 區 聚 黑 之 由 還 也 會 有 納 維 豆 中 也 最 的 的 , , 讀 納 段 引 有 咖 約 引 書 人 啡 翰 1 的 , 咖 位 館 史 當 的 文 啡 波 中 特 然 大 蘭 故 化 去 绺 它 事 活 而 血 領 斯 更 傳 動 統 略 雕

維也納兒童合唱團

是 他 維 們 也 天 納 使 年 兒 般 前 童 嘹 , 合 亮 我 唱 純 還 專 眞 是 的 師 的 第 歌 大 聲 音 次訪 樂系 , 天 華 使 大 , 般 我 的 可 在 愛 學 中 的 生 山堂 笑容 , 第 後臺 第 次 擔 在 任 次使 中 實況 Ш 我 堂 轉 深 欣 播 深 賞 的 的 7 工 陶 維 作 醉 也 納 ; 二 十 民 兒 國 童 二位 Ŧ. 合 + 唱 團 六 專 員 年 的 春 浦 穿着 天 唱

我

幾

7

宮 懷 迎 藍 白 , 念 0 了 相 由 間 唱 於 團 陣 是 的 子 的 在 海 更 訓 0 軍 接 練 今 服 學 年 沂 院 夏 他 胸 天 們 前 , 的 綉 償還 直 後 着 吸 臺 黃 引 了 色 , 我多年 似乎 的 着 我 團 前 也 徽 的 拉 往 素 近 他 們 願 7 我 仍 , 們 然 得 的 像 以 天 距 走 離 使 訪 般 維 他 的 也 們 田 納 繞 愛 , 樑 那 純 早 日 潔 己 的 , 從 歌 像 畫 聲 天 片 使 , E 還 般 見 着 的 到 雷 受 的 使 人 皇 我 歡

此 空 英畝 明 着 相 完 似 切 來 , 暖 於是我 善 嗎 意 暖 那 , 使我 之後 乎 設 ? 的 天 原 不 備 只 是 秋 , 是 們 想 疑 和 奥 陽 與 踏 院 匈 斯 離 理 這 iL , 是 開 想 兒 着 長 在 帝 本 有 步 厚 竟 公園 的 國 然要親 維 環 更 入了 厚 時 多 的 代皇 境 也 中 皇宮 尋 納 地 , 音 圖 樂 帝 氈 自接見我 訪 音樂院聲 書 狩 名音 , 9 室 其 獵 和 走 樂 可 實 過 用 , 一樂學 琴 愛 金 們 的 家 , 房 碧 行宮 的 在 1 的 歐 輝 陶 生 11 雕 課 洲 煌 許 中 像 , 心 室 靈 國 的 納 走 也 , 是工 家 廻 博 . , 黃香 這 遭 飯 廊 土 , 廳 雲 此 參 , , , 時 具 觀 來 這 沒 Ŧī. -分, 先 厨 有 了 到 位 想 生的 我 房 音 不 院 運 來至 樂 1 長 曾 氣 -宿 天 大 室 奇 外 在 訓 才 大 舍 中 佳 孫 , 練 的 吊 女 11 Ш , , 學 堂 當 處 兒 1 燈 院 結 處 童 的 蕭 , 蕭 是 辟 識 明 皇 錚 錚 窗 多 宮 飾 的 本 向 想 淨 麽 音 (醫 , 几 幸 不 傢 樂 位 在 家 科 運 都 具 這 秘 條 學 呀 是 書 佔 , IE 理 1 跟 生 11 地 分 有 切 好 姐 幾 這 的 渞 踏 明 如 兒 有 +

6 奧 國 的 文 化 大 使

事 實上 維 也 納 兄 童 合 唱 專 目 削 B 不 僅 僅 是 個 合 唱 專 了 他 們 代 表 着 整 個 奥 國 的 文 化 經 常

納 擔 任 歌 着 劇 院 音 樂 , 維 大 也 使 納 的 愛 任 樂 務 交 , 墾 不 樂 旧 包 專 年 同 成 環 爲 球 奥 演 國 唱 的 , 或 同 寶 時 T 在 ! 內 亦 經 常 爲 貴 賓 演 唱 , 目 前 它 己 姐 維

力力

不 年 H 都 磨 說 是 滅 起 合 的 維 唱 功 世 專 績 納 的 的 , 專 幾 兒 員 乎 童 , 所 合 這 有 唱 專 個 奥 奥 國 , 國 偉 成 的 大 V. 的 或 至 寶 作 今 Ė , 曲 儿 家 有 百 . , 四 多年 都 百 與 七 來 該 + 團 也 JU 可 年 發 以 生 的 說 了 歷 是 關 史 歷 係 , 經 料 , 變 像 奥 亂 海 或 了 頓 音 樂 莫 史 札 來 特 說 舒 它 伯 也 特 有

維也納兒童合唱團的創立

班 + 整 月 0 頓 七 詩 + 日 班 Ŧi. IE 世 , 式 紀 重 成 金 末 立 禮 葉 了 聘 , 維 韓 奥 也 國 茵 納 雷 皇 合 家唱 唱 依 專 沙 詩 克 , 班 加 漸 由 以 趨 於 嚴 式 皇 格 微 室 訓 , 的 當 練 重 時 , 視 徵 的 和 皇 求 培 了 帝 養 八 麥 9 歲 克 也 至 米 + 就 利 成 四 安 爲皇 歲 的 世 家 小 + 教 年 分 堂 喜 最 在 愛 音 優 秀 几 樂 的 九 , 下 唱 八 詩 年 令

任 演 涿 中 漸 專 斷 唱 恢 長 9 , 復 從 , 合 九 恢 唱 了 奥 過 復 六 國 專 去的 境 年 了 只 内 該 得 , 聲 專 暫 當 , 譽 時 第 逐 , 它 ; 漸 解 不 爲 到 散 次 巧 歐 了 世 9 第 洲 能 界 够自 各 直 大 次 國 到 戰 世 旅 立 爆 界 更 行 九 發 大戦 演 生 , 唱 , 四 奥 的 年 , 國 爆 九 戰 帝 發 九 二六 爭 制 結 , 被 希特勒的納 年 束 推 年 起 , 翻 起 經 9 , 維 前 , 更 宮 也 維 粹 出 納 廷 也 軍 發 兒 主 納 侵 至 童 教 兒 美 入 合 希 童 奥國 唱 納 合 和 專 唱 脫 開 , 加 神 專 維 拿 父 的 始 也 大 做 的 皇 納 各 職 支 家 兒 或 業性 持 經 童 , , 費 合 也 的 出 也

唱 團 最 又 豪 被 華 戰 的 亂 奥 嘉 所 迫 頓 再 伯 度 拉 解 KI 散 斯 9 (Augartenpalais) 到 了 九四〇年,總算苦 遜皇皇宮作 盡甘來, 爲院 以多年環 址 , 目 球 前 演唱 也 成 的 爲 收 維 也 入 , 納 買 的 了 名 勝 奥

之

了

名貴 更引 的 上 線 專 運 = 共 者 預 納 分 油 1 幾乎 備 任 的 專 \equiv 101 几 畫 組 當 員 11 費 , 坐在 然是 般的 課 時 用 , 程 的 每 9 後 音 但 組 巴羅克式 華 音 樂院 麗 樂 能 由 , 課 的 被 經 _ 1. 錄 宫 都 過多 9 學 入的鑲花 没 殿 取 -次的 習 的 年二 佈 有 型 都是 訓 置 + 長 樂 練 考 1 椅 學 試 具 Ŧī. 放 Ü 上, 院 人 院 舞 有 , 才 組 臺 音 長 的 能進 表 樂 成 我 陶 堂 眞 許 皇 演 天 , 的 升 才 維 納 9 , 像 博 雄 爲 也 也 9 都 步 偉 有 納 士 IE 式 普 是 的 入 在 的 國員 建 通 具 家 了皇宮 他 築 課 有 庭 的 都 院 程 9 , 天 寬闊 長室 每 賦 以子 0 9 年 充 他 -爲 中 實 聰 弟 的 也 接見 人十 草 有 敏 能 坪 -般 過 入 該 我 分 的 人 , 美麗 風 們 兩 常 的 專 位 識 + 爲 趣 , 望 的 預 榮 歲 , , 他 着牆 花 備 如 男 , 點 團 他 告 此 童 員 們 綴 訴 經 我: 掛 其 成 渦 每 不 滿 爲 兩 需 間 天 該 幸 年 約 要 的

動人的笑臉甜美的歌聲

0

作 , 維 組 也 參 納 兒 加 維 童 也 合 納 唱 歌 專 劇 的 院 四 或 組 交響樂 專 員 , 專 每 的 年 有 演 唱 兩 組 0 出 外 旅 行 演 唱 , 組 留 在 維 世 納 教 室 擔 任 唱 詩

工

歐洲 大陸 . 澳 洲 -紐 西 闌 亞 洲 -南 非洲 , 所 到 之處 這 奉天眞 的 孩 童 , 以甜美的 歌 聲 動

遠

的 笑 臉 , 征 服 了 所 有 的 聽 衆

保 有 大音 青春氣息 維 樂家 也 納 兒童 托斯 , 天眞無邪 合 卡 唱 尼 專 尼 曾 , 是世 經 , 活 說 潑 界 過 可 上最 愛

優

秀的

合

唱

專

,

小

團

員們

個

個

都

是音

樂界

的

怪

傑

他

永

0

孩子們又要 來 了

的 出 的 專 自 還 , 學校 美 歌聲更是 有 凡 是出 麗 的 在放暑假時 個 心 傳統 身於 何 靈 等甜 維 , 凡是團 這 也 此 美 納 , 浸 總帶着孩子們 兒 在 長 童 音 合 , 樂和 指 唱 揮 專 幸 的 1 福裏的 到 理 , 風 事 雖 景 不 孩童 區 總 能 一去避暑 務 說 , 個 , 難怪你覺得他們充滿靈慧的 個 無不是合唱團員出 , 都是大音 Ш 水宜人, 樂家 又可陶 , 但至 身 , 冶 小 它的 心性 都 氣 是 質 制 優 , 美麗 度 秀 笑容是美麗 是 的 的 極 教 音 爲 師 樂總 重 0 該 要

陶 許 納 博 士 告訴 過 我 , 明年 春天三 一月裏 ,他們 又要到 臺 北 了 0 我眞 是 越 加 期 待他 的 來 臨

0

了!

難

忘

的

地

方

難忘的羅馬

天陰 也 我懷 納 多 雨 在 抱着 作 展 , 維也 停 開 太高 留 這 納 次 的希 也 這 就 個 遍 望 遊 不像我所想像中的 世 樂人 ,當 界音樂之都 故 我 居 1 之前 機 的美 , 八可一 遇 好 , 氣質 曾 到 陰霾 與 世!倒是我沒有想到 幾 , 該是 冷飕的 位 前 與 辈 音樂爲 音 雨 樂家 天 , 在 伍 談 情 者 起 緒上 ,意大利會 最 歐 洲 値 就 得 的 先 留戀 種 打 種 的 成爲此行 了 個折 地 大家 方 扣 1 都 中 也 勸 -最令我 接 許 我 連 是 在 幾 因

的 登 抵 達 上 識 飛 原 我妄自 機 以 因 爲 , 就 此 維 從容的 當飛機突然逐漸 猜 也 想 納 時 飛 舒展 到 間 的 羅 差距 馬 要三小 番 會 , 降 還 讓 預 我 時 隱約 備利 的 多 飛 航 見 用 程 到 小 = , 陸 個 時 因 地 鐘 爲 , 時 頭 旅 見 的 途 機 起初 票行 時 的 間 勞 我還以爲大概 頓使 程 , 讀 上 讀 我 說 旅行 明 連 是 思 指 想 又是 點多 南 也 , 只 對 鐘 求 個 羅 個 起 中 大 飛 馬 -途站吧 有 概 了 個 點 更深 多鐘 後 我

途

!

T 出 來 好 現 仔 相 7 細 相 反 嗎 的 2 相 計 未 不 算 及 學 多 T , 機 , 思 實 考 票 際 , 1 飛 並 新 行 機 沒 時 F, 計 間 經 明 路 , , 落 空 反 由 , 較 空 11 機 中 姐 票 1 又 姐 未 的 報 說 兩 告 明 小 IF. , 時 是 難 縮 羅 道 短 馬 羅 了 了 馬 就 , 小 原 在 時 來 我 , 所 的 現 謂 il 在 時 理 想 間 澋 想 的 未 當 差 進 時 距 備 世 , 好 是 眞 時 糊 我 就

他 切 的 們 潮 感 親 聞 順 利 名 情 切 的 的 的 1 檢 達 和 杳 文西 我 揮 7 手 護 國 際 照 9 我 機 , 感 就 場 覺 在 的 到 候 確 行 大 那 就 李 像 處 是 1 , 遠 時 機 場 遠 前 外 的 還 望 到 的 大 見 處 羅 是 擁 德 馬 擠 的 語 在 向 候 , 機 現 我 室 在 揮 手 裏 H 是 9 任 隋 立. 處 刻 蓉 使 和 口 我 聽 郭 的 對 剛 羅 H 義 馬 在 語 等 也 了 着 泛 1 起 我 隨 着 親

家 羅 是 澋 了 雨 是 馬 後 松 , 市 實 下 天 熱 際 品 意 淮 害 的 H 譤 發 九 也 , 時 中 1 月 難 們 初 怪 B . 9 先 内 我 穿 , 是 11 着 它 V. 無 是 的 刻 短 限 何 溫 愛 袖 欣 等 的 度 E 喜 E 7 車郊 衣 裳 鬆 低 7 羅 於 馬 , , 歡 當 攝 , 它 愉 我 氏 呀 出 坐 + 在 1 度 其 事 郭 不 實 意沒 先 , 上 牛 突 的 然 有 , 世 换 等 鱎 因 待 上 重 爲 裏 了 就 蔚 羅 到 , 馬 向 藍 臨 着 已 的 9 是 還 在 晴 我 有 維 空 此 也 -, 段 普 納 行 的 四 照 挨 終 + 的 了 站 分 几 陽 光 鐘 天 , 我 車 凛 就 程 岡 臺 要 外 好 北 巴 的 又

栅 中 , 中 杏 羅 怪 馬 歷 的 的 經 無 是 市 數 它 容 患 反 並 難 而 不 因 以 , 世 此 到 創 有 處 造 7 的 了 吸 高 引 樓 輝 煌 カ 大 的 1 厦 歷 那 取 史 是 勝 具 ! , 當 有 m 然 三千 是 , 古 除 年 老 了特 歷 又 史 陳 意 的 舊 留 帝 , 存 國 灰 古 的 灰 古 都 黃 蹟 黃的 外 你 意 房子 它更 會 到 有 在 最 漫 窗 現 長 H 的 代 釘 歲 化 着 寬 月 鐵

交

換

彼

此

的

現

況

0

闊 理 又 石 雕 氣 派 像 非 古 A. 樹 的 大道 鮮 花 , 1 11: 斷 ·接 坦 -片 頹 的 ि 大 , 廣 好 場 個 高 遨 聳 術 又 入 雲 不 朽 的 的 巨 羅 厦 馬 , 變 ! 16 千 的 噴 泉 别 出 1 裁 的

大

當 就 擔 次 利 直 在 H 協 是 任 時 深 音 本 到 郭 樂 伴 造 以 今天 當 他 巴 助 府 天 界 奏 正 靑 得 到 住 臺 外 伴 年 他 才 朋 幾 知 , 郭 我 北 着 歌 擅 兒 友 , 天 將 還 也 未 家 唱 長 童 0 在 客 婚 家 現 被 在 郭 走 在 在 妻 代 保 東 訪 先 信 或 串 歐 羅 義 際 演 西 没 南 生 9 學 洲 路 奏 日 班 到 已 亚 馬 樂壇 鋼琴 籍留 舍舉 各 是 美 牙 歐 , 音 111 人 軍 仕 蚁 奠定 義 樂 了 各 軍 行 1 的 蓉 官 第 歌 或 事 義 與 品 , 業都 籍的 唱 基 鑽 深 郭 俱 曲 家松 造 樂 場 礎 研 剛 , 部 獨 由 歌 的 很 老 都 , 本美 我 曲 於 成 羅 奏 在 爲 是 從巴 他 會 都 功 馬 信 演 是 和 在 唱 們 O F. , , 音 子 黎 那 民 方 1 約 祝 法 在 國 樂 音 時 + 賀 時 我 東 樂 他 Ŧi. 候 多 0 中 住 院 + 除 們 南 = 人 年 在 9 年 亞 在 已 七 了 前 他 , -我 各 年 演 維 們 沒 結 越 , 們 也 見 婚 處 夏 奏 南 他 府 擧 天 鋼 納 面 很 , 住 上 , 行 琴 正 郭 談 經 或 在 9 得 林 外 V. 剛 機 從 是 獨 越 唱 寬 音 的 每 蜜 南 場 來 , 月 會 先 也 專 錙 見 年 , , 父親 那 琴 耶 期 生 兼 畢 了 業 他 年 介 醞 誕 間 任 面 年 除 紹 後 得 是 歌 節 , 音樂 當 我 唱 底 而 + 的 了 們 在 賀 認 指 最 分 地 後 卡 會 他 音 識 導 H 望 就 結 樂 族 們 他 在 色 決 中 會 曾 我 束 又 的 義 定 , , 多 他 先 後 由 中 大

時 年 不 候 見 郭 , 美 剛 她 先 和 痩 子 生 了 IF. 的 許 公館 在 多 練 是 , 歌 但 在 0 是 這 羅 位 遠 馬 遠 午. 必 的 草巛 聽 的 豪 華 到 歌 公 她 唱 寓 的 家 的 歌 六 有 , 樓 却 比 張 , 從 過 很 陽 去 口 更 愛 臺 進 的 E 步 洋 H 0 娃 以 娃 美 俯 和 臉 瞰 子 歪 整 是 個 在 胖 羅 日 胖 馬 本完 的 市 品 , 成 不 , 我 初 太 期 高 們 音 到 , 樂 的

鑽

研

歌

劇

0

際 唱 國 訓 歌 比 V. 練 唱 賽 音 比 第 樂 謇 院 九 獎 的 六 研 第 六 , 究 以 院 年 獎 及 到 畢 瑞 業 義 , 大利 = 後 1: 年 日 她就 來 深造 內 , 瓦 她 國 經 , 已 際 常 就 漸從 音 在 在 歐洲 樂 這 次女高 比 年 賽 各 第 地 , 音改 演 她 獎 唱 獲 唱 , 得 0 女高 了 九 九 法 音 六 六 或 八 七 叶 , 音 年 年 魯 樂的 , 斯 , 她 她 國 範 在 得 際 圍 義 比 到 大利 賽 , 西 也 班 的 從 巴 牙 第 数 多 維 連 名 術 耶 歌 那 斯 0 榮獲 曲 從 國 進 羅 際 國 歌 而 馬

頓 快 而 邊 如 長 , 自 此 義 的 在 , 由 大利 客 倒 在 房 以 也 水 的 中 及 魯 中 葡 將 好 得 洗 行李安 萄 幾 别 眞 , 種 有 是 日 何頓好 小 香 本風 番 盆 甜 情 水 , , 味的 這 女主 趣 , 兒 0 小 串 人已準備好了義大利 人們 熟 葡 心款 吃水果 萄 放 待我們 進 去 , 不 都 , 過 有 是 我 涮 個 的 出 名 習 確 下 慣 感 的 覺 , , 兩 起 到 種 初 盆 就 葡 深 水 像 萄 怕 果 是 , 洗 在 盆 不 臺 種 乾 水 北 大 淨 而 訪 , 讓 友 圓 , 以 你 的 後 般 幾天 邊 輕 吃 鬆 種

包

愉尖

義大利的美

地 的 別 方 路 夫 婦 上 我 正 和 能 是 郭 美 那 難 剛 和 麽 逢 就 子 快 的 徵 的 的 機 經 喜 求 會 我 理 愛 的 義 人 我 同 大 , 也 意 IE 利 就 進 , , 欣 是 備 還 然同 否 第 有 願 天 意 個 和 了 他 到 因 們 義 素 事 大 , 後我多麽高興 利 起 除 去 南 了 部 天 , 任 時 拿 蓉 波 地 在 里 利 能 的 人 有 旁 聖 和 到 告 + 外 義 洛 訴 , 大利 我 又 歌 劇 凑 , 南 那 院 巧 部 是 來 試 得 唱 遊 個 0 T 的 風 在 是 機 光 離 時 會 開 多 候 美 機 , 使 的 郭 場

愛

上

又

難

懷

3

我 更 清 楚 的 認 識 義 大利 的美

我 成 爲 所 歌 這 喜 唱 個 愛 家 我 的 初 也 抵 也 就 練 義 大 不 了 利 有 自 的 + 覺 年 4 的 後 更 終 的 開 確 於 il 是 有 T 美 -天 極 我 了 來 , 任 到 蓉 夢 中 和 美 的 和 羅 子 馬 都 , 雖 唱 然 了 歌 不 是 我 郭 在 剛 唱 彈 伴 , 奏 但 是 0 我 那 從 情 境 1 IE 夢 想 是

陽 館 都 光下 老 是 學 板 郭 的 作 音 岡川 地 東 樂 在 中 吃 的 羅 海 中 , 馬 上 國 厨 , 蕩 菜 + 師 着 特 幾 , 因 年 1 地 舟 此 作 來 更可 了 了 直 泉四 亳 經 無拘 營 III 着 束 菜 . 家中 的 , 我們 談 到 圆 夜 餐館 談 深 得 0 多 , 這 當 , 也 晚 晚 吃 , 我 世 得 睡 多 約 得 , 了 這 很 是 此 好 此 中 , 夢 行 或 見 中 朋 我 友 E 我 , 在 第 爲 南 我 次 義 洗 由 塵 利 餐

民 謠 鄉 拿 波

弦 又 眞 怎 地 是 ; 此 沒 世 能 中 地 有 界 不 提 海 使 E 起 E 想 那 沒 人 義 到 永 著 有 想 大利,總 , 就 名 起 忘 的 具 個 在 有美聲 我 或 11 使人不 呢 島 抵 家 + 達 , 的 布 羅 像 自覺的 里 義 男 馬 高 的 人 U 第 風 机 音 想 光 的 , 起 天 的 拿 唱 在 明 波 , 聲樂 着 媚 能 里 熱 有 似 , 史上 情 景 機 的 奔 Ø1 會 , 放的 它 的 擁 所 宜 遊 有 拿 擁 人 拿 那 波 有 波 麽 里 的 特 里 多美得 著 民 别 , 名美聲 謠 是 又 , 到 能 獨 是 處 特 順 唱 何 的 路 , 法;一 等 歌 就 樸 悠 聲 實 近 揚 得 , 的 提起 嘹亮 誰 迷 到 能 了 美 不 蘇 的 聲 深 扣 蘭 民 唱 深的 多 歌 0 il

它 節 們 和 逐 聖 漸 雷 里是義 流 音 樂比 傳 到 世 賽 大利南方的 界各 ,從這 地 此 , 拿 活 一個 波 動 中 漁 里民 港 , 不 謠 , 但 自古以 也 發 因 此 掘 更受 了許 來,就是 多歌 人喜 愛 唱 游 覽勝 人 才 地 , 也 , 因 每 年都學 此 產 生了 行盛 許 多新 大的 的 拿 歌 波 謠 里 民 當 謠

都 是 翻 再 開 見 吧! 世 界 拿 民 波 歌 里 〇首 拿 波 曲 集 里 眞 是 , 使 你 人 不 那 但 一會發 麽嚮 往 現 又 許多拿波 不忍離 去? 里 民 謠 更引 人 的 是 第 兩

再見吧!留戀的拿波里!

你 Ш 明 水 秀 的 風 光 , 澋 有 随 陣 的 橘 子 花 香

碧海青空,葡萄兒甜

岩海青空,葡萄兒甜,還有美麗的小姑娘,

使我永遠不能相忘!

我心中充滿了快樂的囘憶!

無論到何處,

難忘那仙土樂園!

至 馬 開 了 1 就 時 在 + 車 憧 憬的 哩 程 以 外的 上 情 的 拿. 懷 時 波 中 速 里 , 我 進 們 發 車 四 , 一輪碰擊 兩 個 位 人 男 公路 士輪 郭 ,發出有節奏的 流 剛 開 夫 車 婦 9 美 南 和 義大利的 子 撞 的 擊聲 義 高 籍 , 速 經 似 公路 理 乎車 人 + -輪已不 分 塊 進 步 兒 是平坦的 開 , 有 車 带 向 離 重 向 子 開 前 甚

衝 在 又 , 飽 路 Iffi 覽 旁 是 風 的 跳 光 飲 級 食 , 進 愉 店 行 快 停 T 下 極 , T 幾 幸 次 而 公 9 吃 路 中 H 車 飯 子 喝 不 多 咖 啡 9 我們 累 T 74 就 個 11 人 睡 9 片 說 刻 種 , 語 熙 言 左 9 右 + 9 分 就 有 抵 趣 達 , 拿 談 波 談 笑 里 笑 沿

◎聽美和子試唱

她 唱 機 中 美 對 謇 故 明 7 每 會 , 和 事 星 中 -具 天 他 僥 子 個 , , 叉 備 第 , 不 運 倖 先 外 她 能 你 7 停 H, 氣 成 要 或 脫 举 件 要 用 經 , 功 有 明 X 不 大 頴 , 功 忙 像 1 好 是 來 停 有 事 而 的 T 說 的 這 的 已 出 機 , 練 不 次 關 將 , 奮 會 是 習 次 下 得 這 , 係 爵 建 追 到 百 這 , 世 到 條 V. 聖 , 隨 F. 次 種 是 光 那 人 名 + 名 好 課 開 値 材 , 紙 是 聲 師 洛 的 美 得 濟 缩 後 1 合 , 歌 還 經 和 的 濟 口 自 在 劇 理 得 子 Ti. T 你 的 , 己 院 被 1 跟 F, 11 U 却 道 的 聲 的 照 老 得 時 可 大 途 本 最 經 , 很 師 見 到 車 爲 F: 領 終 叶 理 難 不 得 邁 , 政 何 還 字 目 接 得 停 到 治 你 時 不 標 治 , 的 的 各 密 要 的 够 情 才 美 , 等 學) 克 劇 種 因 會 感 和 9 到 院 服 素 1 輪 定 你 的 干 , 同 多 是 , 到 澋 表 的 次 其 九 11> 的 因 你 達 能 得 試 試 他 七 圳 爲 呢 困 有 E 唱 與 唱 就 方 几 難 她 交 5 歌 都 0 的 是 年 在 際 去 , 不 接 劇 機 應 要 的 試 是 受薰 國 的 院 樂 會 酬 有 合 唱 義 簽 內 手 家 , , 大利 为 , 定 腕 陶 的 , 與 0 很 11 而 我 合 超 道 有 在 H 恆 若 人 們 打 人 途 關 合 能 心 能 , 曾 好 , 眞 人 是 等外 同 在 最 聽 成 各 是 士 以 徒 毅 後 方 爲 說 無: 來 外 绺 力 百 給 過 職 比 往 往 的 次 , 淘 孫 的 業 在 艱 還 時 返 的 汰 的 11 各 辛 奔 的 得 試 茹 T 係 歌 項 波 , 試 靠 唱 的 劇 比 除

夫人 從 步 米 歌 洛 有 世 亞 中 羅 劇 歌 , 位 你 所 1 E 劇 馬 H 演 是 劇 駛 院 廿, 要 有 , 地 蝴 中 往 滴 後 是 奮 劇 我 臺 蝶 的 杜 拿 合 音 鬪 院 樂 的 的 的 咪 蘭 波 在 東 試 方 咪 琴 部 多 里 前 中 路 唱 公 的 字 排 1 份 , X 涂 , 結 主 途 坐 中 唱 的 有 除 0 這 果 中 下 的 多 好 非 這 跙 遠 經 , , 歌 朱 你 次 理 她 倒 劇 劇 牛 2 不 的 院 告 始 曾 伴 你 想 十九, 到 是 又 試 訴 劇 用 伴 底 着 成 唱 她 中 功 愉 奏 有 她 得 爲 就 的 的 快 合 幾 有 歌 , 第 了 又 這 兩 讀 的 齣 極 剛 位 譜 呢 能 好 明 麽 經 背 結 年 東 驗 遍 3 的 星 好 束 方 要 唱 經 不 經 , , , 美 演 女 劇 理 容 濟 除 性 現 出 和 院 人 易 基 非 我 的 蝴 在 子 負 到 礎 9 你 雖 蝶 遨 長 責 倒 底 入 作 只 然 夫 伎 得 還 了 後 能 經 想 是 是 援 X 蝴 放 不 理 義 教 鬆 高 己 希 籍 教 蝶 0 個 請 望 美 學 與 自 在 , 過 但 才 北 臺 東 和 她 如 生 路 方 是 下 能 京 的 子 , 的 個 臉 幸 公 連 前 人 向 偶 旁 月 主 孔 排 唱 唱 妣 而 爾 觀 後 杜 帶 漂 候 蝴 的 都 舉 者 亮 着 作 再 蘭 蝶 目 具 行 , 標 巴 夫 備 多 , 獨 瞭 來 臺 努 她 雖 1 7 唱 又 呀 力 試 唱 風 然 這 會 解 唱 唱 了 不 沒 ! 邁 此 3 , 錯 在 進 條 個 蝴 有 不 7 蝴 聖 件 中 蝶 波 ! 再 , 止 在 式 情 卡 進 夫 西 蝶

歸來吧蘇蘭多

況

世

不

免

無

限

感

懡

,

深深

替

此

在

或

外

的

出

色

中

或

音

樂家們

抱

屈

T

大 在 咖 值 啡 拿 濃 館 波 得 惠 里 H 站 具 以 在 有 櫃 11 , 我 臺 漁 覺 前 村 得 晹 樸 有 實 點 杯 的 見像 咖 風 啡 味 喝 我 這 嵩 們 兒 香 的 的 前 中 咖 9 啡 我 藥 們 跟 别 在 處 街 的 H 咖 漫 啡 步 不 9 同 瀏 覽 , 杯 商 子 店 只 中 有 義 普 大 通 利 咖 著 啡 名 杯 的 的 皮 貨 4

蘇 蘭 天 , 前 現 我 在 們 世 界 離 各 開 拿 那 波 兒不 里 , 開 끘 譯 往 成 蘇 當 蘭 多 地 語 , 此 言 處 在 唱 現 着 已成 爲 個 觀光勝地 , 想 想 那 首 歸 來 吧

聽那海洋的呼吸,充滿了柔情蜜意,

對着這美麗的地方,數着你的歸期

晴朗碧綠波濤蕩漾,橋了園中茂葉壘壘

滿地籠罩淸郁香……

的 了 氣息 , 我 車 不 行 連 能 大 心 清 約 情 楚 都 的 小 因 看 時 此 見天 , 更鬆 我 有 們 散 人 才 愉 清 批 快 朗 蘇 了 蘭 , 海 多 有 , 多遼闊 這 兒 有 許 , 結 多美 實的 極 橘 了 子 的 有 觀 多茂 光 旅 密 館 濱 , 却 海 能 而 從 築 空 9 雖 氣 中 然 嗅 天 到 已 清 經 新 黑

迷 着大 Hotel . 上了 化 的 郭 這 天花 園的 先 可惜 個 生 地 板 旅 原 由 方了 與 館 來計 於 壁 , 沒 找 飾 劃 預 到 住 , 定 藍 丁 在 的 分 , 那 在 泉 車 家 橋 幾 于 能 • 處 從 在清 的 片 家開 晨 監 個 的 色 陽 房 往 間 光 , 另 美得 下, , 我 家 就 坐在 踏 , 像 當 進 蔚 我們 大 陽 藍 廳 臺 幾乎絕 的 上 , 用 天 眼 空 前 早 望的 餐 豁 , 碧 然 , 綠 開 時 讓 的 朗 候 風 光全 海 , , 因 水 好 收 爲 不 我 藍 容 眼 V. 的 易 底 大理 刻 在 的 深 Grand 深 石 的 地 有

是在 藍 九六二年建築完工, 色 的 PARCO DEI 原來是 FRINCIPI 處古老 旅 館 的 公園 , 是 , 佔 個 環 地 繞 萬 着 拿波 七千 里 平方公尺。 灣 建 築 的 現今的 美麗 鄉 旅 村 館 别 必 野 落 在 它

H

說

是

設

備

極

爲

完善

的

觀

光

勝

抽

浴室 臨 海 和 的 電 峭 話 壁上 外 , , 另有 有 車 餐 屬 廳 的 游 -酒 艇 吧 碼 . 丽 美容 和 海 院 灘 , -夜 田 總 以 乘 會 丛 -雷 網 球 梯 場 下 及 峭 位 歷 於 抵 羅 達 曼 0 一蒂 旅 克 館 公園 房 間 內 除 的 7 大游 空 氣 泳 調 池 節

直 中 7 是 那 , 飽 選 曲 澤了 大盤 餐了 於 答 類 臨 廳 大頓 似 海 在 我 的 晚 們 間 落 0 當 炸 抽 九 醬 長 時 晚 窗 4 聽 麵 之後 的 邊 着 通 的 海 桌子 就 洋 11) 充 粉 不 坐下 營業 滿 外 柔 , 情 漂 , 了 祭 點 密 9 意 廳 時 了 裏 的 間 還 整 呼 也 已 吸 條 有 聲 不 新 不 早 鮮 11 9 晚 在 的 9 我 蘇 活 到 們 蘭 魚 的 遊 就 多 , 我 再 客 先 安詳 走 加 9 進 也 F. 許 那 的 牛 菜 入 值 的 夢 片 . 甜熟 藍 了 是 餓 的 寬敞 了 水 , 果 我 大 廳 除

地中海的水是那麽藍

(2)

大圓 早 海 里 島 熊 靠 是 紐 , , 清 約 值 又 椅 惠 在 晨 不 港 的 知 濱 消 海 海 都 看 得得 院 濤 沒 11 落 醪 碰 11 H 大 的 拍 晚 + 醒 清 部 蘇 7 份是 闌 幾 麽大 了 張 我 多 的 來 那 照 , 推 片 海 自 來 美 那 開 浪 9 窗 國 麽 九 熊 倒 的 子 多 游 也 旅 多 9 鐘 客 客 讓 是 我 陽 另 1 , 由 游 們 光 番 於 艇 卽 風 的 海 駛 經 往 大 裏 風 驗 裏 碼 迎 9 外 游 頭 面 艇 外 吹 都擠 幌 乘 没 得 游 , 厲 滿 艇 頓 了人 到 感 害 約 精 0 半 在 市 9 煥 珍 在 小 時 艙 發 珠 港 裏 航 在 我 程 9 餐 在 丛 外 廳 在 的 南 卡 用 中 張 布 罷

MICHELE 得 船 來 AXEL 租 T MUNTHE 輛 計 程 車 , 沿 着 由於 濱 海 他 的 們 都 路 岜 是常 , 馬中 客 1 著 , 只 名 有 的 我 聖 是 米 初 開 到 藍 此 别 墅 地 (VILLA 郭 先 生 我坐

來 我 在 自 們 地 在 天 海 中 的 處 海 有 熱 的 天 邊 海 隭 , 風 的 地 沿 市 中 涂 當 集 海 仔 抵 處 的 細 達 下 水 為 聖 屯 是 报 * , 挑 介 12 開 麽 紹 路 藍 藍 風 象 别 , 光 墅 觀 那 時 不 麽 \$, 同 深 們 138 的 , 曾 路 土 那 不 上 產 麽 JE. 已 店 靜 陶 , 次 , 醉 書 心 的 廊 不 胸 #: 日 都 同 的 在 給 验 郭 居 它 H 剛 高 充 整 臨下 , 寒 嗤 忍 得 不 的 满 看 住 滿 Ш 调 脫 道 的 T 口 那 漫 而 快 豚 出 步 抵 多 Ш 的 吹 頂 海 着

我 還 是 决 定 有 天 退 体 時 要 到 這 兄 來 享 餘 年 !

是 取 光 擁 重 官 像 薮 廊 特 人 俱 出 扳 有 循 , 切 中 口 此 的 殊 及 的 家 植 的 原 午 琴 處 地 X 遨 滿 確 AXEL 始 時 安 間 停 循 切 9 了 是 的 分 吹 度 都 許 留 仙 作 美 佈 , 餘 境 多奇 7 , 品 捐 極 我 置 給義 那 讓 年 MUNTHE , , 了 們 , 首 我 ! 相 有 花 , 著 們 _ 在 信 大利 芳草 異 羅 4 名 卡 處 大 取 卉 馬 自 Ш 的 鏡 布 販 政 古 的 9 然 民 里 府 無數 頭 賣 代 屋 處 謠 島 米已 留 的 9 帝 頂 叫 念 H 市 念 入 精 E 9 八万. 作 的 品 , 妙 口 緻 有 木 聖 頂 這 La 處 , 的 的 不 頭柱子與古色古香 他 七 是 片 攤 亦 的 大理 小 露 Pigna 美 風 日 位 銅 是 其 得 景 時 上 牌 深 石 匪, 九 幾乎 品 助 • 1 長 愛 四 的 長 有 , , 凳 此 九 是 使 飯 峭 刻 7 不 -地 壁 我 震 他 着 館 11 圓 所有 1 捨 有 他 用 反 人 的 桌 聖 的 餐 射 不 如 靈 關 的 裝 和 米 , 得 此 感 他 生 雕 開 飾 依 不 的 走 當 着 0 的 像 藍 9 了 我 Ш 巴 米 成 事 陳 别 -我 傍 的 就 音 0 想 蹟 九 列 野 巴 海 在 ! 其 9 起 的 几 9 佈 記 在 下 書 室 T 中 九 置 不 院 處 郭 Ш Ш 籍 内 年 9 得 清 轉 中 谷 時 剛 , 陳 過 這 非 楚 是 這 中 角 的 去 9 列 必 常 自 後 紅 的 話 着 不 别 遨 己 花 響 峭 程 但 他 野 術 9 到 絲 壁 是 車 牛 他 原 底 下 有 葉 妙 在 . 將 前 來 露 時 極 幾 處 , 9 朝 的 自 屬 天 廳 3 口 處 5 風 於 的 M 日 中 ! 機 風 光 此 所 大 驷

現 11 義 , 大 最 利 記 菜的 得 的 是 燒 法 以 更 海 接 蛤子 近 我 拌 們 通 的 11 粉 口 味 , 從 , 來 也 難 沒 怪 有 爲 口 何 我 吃 在 過 旅 那 行 麽 多的 中 每 天都 海 蛤子 是忙 肉 累 , 還 , 又 有 只 蒸 的 有 鮮 四 蝦 , 五 我 1 時 發

的 睡 眠 , 巴 來 後 反 而 胖 了 , 因 爲 頓 頓 時 得 好 又 多呀 !

在 離 開 卡 布 里 島 航 向 蘇 蘭 多 的 途 中 , 我 們 坐 在 甲 板 上 任 憑 海 風 吹 拂 , 海 水 濺 身 , 現 在 每

想 起 , 還 似 乎 嗅 到 地 中 海 E 特 有 的 氣 息 呢 1

的 青 時 年 間 人 從 蘇 我 蘭 說 E 說 多 盡興 笑笑 駛 囘 的 拿 , 從 時 波 南 里 義 也 , 大利 就 再 溜 駛 遊 得 向 罷 更 羅 快 歸 馬 來 了 整 , 怎不 夜 整 深 五 時 感嘆 個 分返 小 時 時 間 抵 , 羅 倒 , 空 馬 也 間 不 0 想 覺 的 得 想 有 前 累 限 天 , ! 我 下 們 午 剛 這 抵 此 羣 都 地 是 活 兩 天 潑 4 的

訪 聖 彼 德 大 教 堂

6

次 日 , 剛 好 是 星 期 日 , 多少 游 客 湧 向 聖 彼 德 大教 堂 過 去 , 只 知 道 聖 彼 德 大 教堂 建 的 偉

大 從 郭 未 剛 想 的 到 車 子 它 停 簡 在 直 不 令 我 遠 處 太 吃 的 停 鷩 車 了 場 ! ,

着 的 游 廻 人 這 廊 , 此 從 大 柱 廣 型 子 場 的 看 邊 游 似 覽 1 零 向 車 亂 不 大 的 教 下 直 堂 百 立 合 輛 着 抱 的 過 停 , 當 來 在 你 那 有 這 我 兒 i 們 兩 9 從 這 大 排 約 不 廽 個 同 口 再 廊 的 容 步 共 角 行 有 納 度 過 DL 向 + 兩 百 裏望 八 萬 條 + 人 街 時 四 的 , 來 根 廣 , 會 多 場 到 發 里 的 聖 現 克 確 彼 它們 式 驚 德 的 人 廣 都 大 ! 場 成 理 兩 , 石 排 只 直 柱 見 高 線 而 到 支持 的 巨 處 並 大 的

子 壯 V. 觀 , 澋 着 0 還 大 0 有 兩 驷 兩 倍 廊 卒 的 -噴 + 右 泉 欄 位 聖 F 於 徒 9 廻 雕 欄 廊 像 T 與, 1 1 又 廣 廣 環 場 場 V. 中 巾 着 央 間 的 百 四 几 片 射 + 小 的 位 廣 水 耶 場 16 穌 上 , 甲甲 , 在 徒 陽 當 的 光 中 雕 下 豎 像 耀 7. , 着 着 mi 銀 教 光 本 堂 埃 , TF 整 及 屋 個 的 簷 的 記 1 廣 功 則 方 場 V. 是 形 着 何 尖 比 等 柱 眞

中 然 後 那 有 當 棟 越 此 在 建 接 盗 築 修 近 + 遠 IF. , 都 的 頂 午 跪 地 層 , 地 方 第 朝 虔 聖 , 誠 教 扇 的 的 宗 窗 X 祈禱 高 子 也 開 高 越 9 在 起 多 在 上 起 , 那 的 來 並 出 , 懸 刻 現 天 1 時 爲 , 不 教宗 , 塊 論 廣 紅 你 將 場 色 是 E 於 的 否 起 此 絲 教 了 時 敝 徒 出 帷 陣 , 現 幕 相 歡 爲 信 , 教 呼 都 的 想 徒 會 11 N 祝 受 騷 教 漏 到 動 宗 , 感 我 會 , 動 在 先 在 的 教 那 見 宗 兒 到 的 左 出 祝 現 側 廻 福 , 聲 果 廊

美永留我心中

0

的 鑲 了人 這 去 嵌 種 佳 作 在 以 似 物 接 平 着 前 碎 和 , 柱 石 圖 無 , 就 當 案 處 羣 圍 窗 衆 原 1 不 欄 觀 料 刀口 是 湧 了 上 周 遨 的 向 不 術 聖 壁 韋 , 少欣賞者 更 畫 的 彼 的 有 牆 結 德 , 數 每 L 晶 大 教 不 Ш , 0 據 離 清 都 堂 這 的 說 有 地 , 小人 大 用 算 74 米 理 T 不 Fi. 開 二千 = 石 0 清 朗 丈 呎 雕 走 基 高 像 八 的 了 羅 百 多 員 9 9 名 多 那 依 頂 11 作 然 種 幅 F. 層 大 耶 鮮 不 , 石 理 穌 艷 同 階 直 從 石 如 色 徑 才 雕 彩 + 故 到 像 字 . ; 的 達 架 除 0 門 , 11 於 F. 碎 了 呎 口 Ŧi. 解 繪 石 的 , 月 畫 下 面 赤 拚 二十 來 積 , 淮 成 還 9 教 9 横 有 堂 米 幅 日 倒 浮 開 內 幅 被 雕 在 朗 聖 聖 基 , 經 名 精 母 羅 放 故 自 膝 美 書 뮆 稱 减 E 的 望

納 呎 是 , 干 寬 基 人 四 督 , Fi. 您 0 的 呎 H 子 以 , 想 內 敲 見 中 壞 這 聖 0 座 堂 聖 教 13: 堂之 必 像 連 的 大 着 左 座 , 敲 地 斷 面 -牆 面 部 壁 力, , 都 被 是 鐵 用 槌 不 高 百 壞 色 彩 0 聖 大 理 彼 德 石 築 大 成 教 , 堂 有 長 的 六 能 九 六

教 時 帝 位 堂 , IF. 主 整 中 逢 康 教 座 文 獻 + , 大 一藝復 出 坦 却 教 逢 堂 了 T 興 畢 大 E , 帝 就 4: 時 暴 是 的 期 君 出 現 用 il , 尼 赫 光 数 血 將 滑 爲 循 0 柔 如 了 他 大 今 師 收 潤 倒 面 米 攬 釖 如 對 開 民 在 玉 偉 的 + 朗 心 大 字 大 基 , 的 羅 才 架 理 聖 在 石 1 -貝 築 彼 聖 , 直 成 德 里 彼 大 尼 德 到 9 教 聖 公 殉 彼 堂 拉 道 元 斐 的 几 德 9 只 爾 遺 是 世 等 紀 址 耶 有 嘆 H 穌 , , 在 蓋 羅 的 聲 費 了 馬 時 位 這 的 , 大 道 第 必 兩 是 弟 世 大 位 子 永 紀 教 恆 堂 信 , 重 也 的 新 奉 美 是 建 + 基 造 督 羅 呀 Fi. 的 的 世 馬 大 紀 皇 第

動羅馬古蹟

江 渚 1 滾 滾 慣 看 長 秋 江 東 月 春 逝 風 水 , 0 浪 壶 花 濁 淘 酒 恭 英 喜 相 雄 逢 是 9 古 非 今 成 多 敗 小 轉 事 頭 空 , 都 , 付 青 笑 Ш 談 依 中 舊 在 0 , 幾 度 夕 陽 紅 0 白 髮 漁

基 握 着 , 想 友 在 起 清 人 當 的 晨 書 的 年 陽 的 信 臺 塵 , 是 上 +: 9 如 的 沐 今 , 當 浴 尚 於羅 我 寂 實 徜 的 徉 馬 在 金 氣 在 色 的 坑 象 晨 底 萬 曦 干 下 的 怎 古 9 能 居 城 不 羅 高 興 臨 馬 嘆 F , 的 從 朓 古今興 宏 望 壯 尚 的 未全 亡 廢 , 墟 一然甦 不 外 醒 如 零 的 斯 大 八 落 羅 的 馬 , 頹 手 切 廢 築 牆 中

華

都

將

付

諸

歷

史

陳

跡

,

徒

供

後

人

憑

弔

中 經 海 渦 的 訪 想 古道 韶 起 聖 當 彼 Apia 是 年 德 艷 人 何 教 等 麗 Antica) 堂 凄 的 女皇 凉 , 又 的 憑 結 , 從 弔 , 局 此 路 T 地 寬 幾 Ŀ 處 大 岸 約 羅 只 馬 , 來 古 有 歸 跡 Ŧi. 公尺 凱 0 撒 兩 T , , 正 兩 年 是 旁 前 羅 是 , 古 馬 埃 帝 樹 及 女 或 和 皇 最 古 老 克 輝 煌 的 里 的 城 奥 牆 時 派 候 , 屈 這 拉 , 條 到 而 路 羅 妣 以 直 馬 毒 通 時 蛇 地 所

自

嘅

而

死

9

又

與 和 噴 住 泉 宅 古 城 的 的 羅 舊 殘 跡 馬 跡 的 , 市 中 場 il 上 , 面 要 是 算. 派 羅 拉 馬 T 市 山 場 , (Forum 處 飽 歷 興 Romanum) 哀 的 地 方 , 還 的 留 規 有 模 四 最 百 大 年 0 前 有 當 法 内 年 賽 神 袁 廟 子 , 法 花 庭 木

0

場 吁 督 還 下 形 在 徒 兩 的 的 被 最 層 窗 市 音 是 拖 1 厂 場 樂 層 包 入 東 不 廂 0 走 邊 獅 禁在 望 9 入 是 着 子 皇 IE 鬪 門 腦 這 帝 獸 的 呀 1 所 與 場 9 臀 廻 在: 外 只 , 旋 紀 賓 兄 外 與 坐 牆 殉 到 , 元 看 最 是 教 處 者 臺 111-1 的 員 的 1 紀 層 破 形 擠 建 牆 歌 的 , 滿 聲 築 1: 1 兀 的 了 層 混 石 層 人 恐怖 是 成 柱 樓 貴 , , , 片 陰 場 下 族 田 子 沉 容 , , = 樂 第 的 樓 , 納 聲 天 雷 是 兀 中 空 斯 層 Ŧi. 圓 想 顯 比 公 形 萬 務 像 基 人 拱 示 人 惡 的 員 的 門 與 音 兆 坐 鬪 和 將 詩 鷽 鷽 柱 , 搏 臨 羅 平 場 子 爵 馬 民 0 , , 節 的 高 坐 環 最 繞 唱 H 殘 在 上 的 忍 着 最 着 __ 第 聖 觀 層 9 F 眞 歌 衆 層 只 是 段 的 的 有 9 不 獅 本 11 羣 鬪 子 勝 位 長 嘘 基 獸 洞 方

有 几 百 朴 所之多 牧 詩 中 , 有 最著 云 名 的 南 除 朝 T 四 氣 百 魄 八 + 雄 偉 寺 , 山 多 稱 11 得 樓 上 臺 是 煙 雨 美 中 的 0 極 致 羅 馬 的 從 聖 中 彼 古 德 以 大 來 教 堂 就 外 以 教 , 在 堂 南 聞 城 名 外

有 聖 保 羅 堂 , 樸 實 • 秀美 , 是 聖 保 羅 埋 葬 的 遺 址 , 雖 不 曾 領 略 煙 雨 中 的 光 景 , 那 神 妙 的 氣 , E

無 H 動 1

多的 那 爲 在 平 諦 義 方 社 幅 雕 會 大 英 , 最 利 傳 彼 刻 建 里 後 院 寸. 的 的 說 德 文 的 ; 曾 廣 面 拉 個 藝 審 積 出 場 復 判 飛 合 現 外 , 於 興 它 過 有 爾 秩 , 及 中 却 神 _ 其 畫 序 曾 跡 道 , 門 的 種 使 在 中 , 流 規 藝 中 也 彎 徒 動 所 範 循 世 因 的 此 白 的 繪 和 紀 0 氣 梵 宗 的 成 線 的 諦 黑 韻 精 教 了 , 是 結 天 , 彩 岡 暗 此 宮 義 合 時 主 壁 大 書 更 期 刻 教 , 是 似 造 的 利 ; , 平 藝 收 成 居 聖 與 梵 還 術 容 更 於 地 輝 歐 諦 耀 大 了 0 洲宗 於 師 羅 煌 岡 包 眼 米 馬 括 的 的 前 開 的 成 教 聖 分 界 彼 朗 薮 就 • 0 文 術 基 德 , 0 羅 如 化 位 寶 教 堂 於 藏 今 和 生 政 羅 在 , , 治 的 有 它 內 馬 精 收 更 H , 西 華 藏 透 的 梵 北 名 都 渦 諦 高 領 宗 著 導 岡 在 丘 此 達 教 地 只 上 的 四 的 位 有 干 特 不 11 信 , 件 11 别 仰 並 到 之 曾 半 梵

0 千 泉 之宮

名 的 是 在 + 羅 馬 九 世 城 西 紀 英 南 國 角 浪 上 漫 , 詩 有 人 雪 處 萊 新 和 教 濟 墳 慈 場 的 , 亦 墓 稱 , 可 英 說 國 墳 是 古 場 城 , 廢 許 墟 多 外 藝 術 極 詩 家 和 意 詩 的 X 都 角 莚 0 在 此 地 著

去 , 還 這 有 眞 那 是 使 你 個 疑 美 似 妙 在 的 天 调 上 日 的 , 蒂 古 弗里 城 羅 (Tivoli) 馬 的 盤 桓 , 千泉之宮 令人興 英 ; 藝 術之宮 , 使 你 徘 徊 留 連 , 不 忍 離

潮 茀 里 離 開 羅 馬 約 + 公里 , 它 的 歷史比 羅 馬 還 早 上 四四 百 年 , 曾 經 是 羅 馬 帝 王 詩 人 政 治

家們 比 i 我 伴 所 着 最 喜 能 别 愛 想 H 的 像 11 到 裁 游 甜 的 大 理 勝 更 石 地 美 雕 , 像 並 F 的 蓝 百 嘈 7 信 泉 許 多 0 0 又 别 聽 野 在 說 T 片 泉之宮 高 地 的 E 勝 9 干 景 泉之宮 , 不 禁 卽 深 其 深 的 中 吸 最 引 著 了 名 我 的 0 0 事 從 羅 實 上 馬 街 它 道

的 文藝 能 事 復 公元 土 , 若 带 和 期 Fi. 羅 七 設 馬 計 街 年 頭 建 , 的 築力 有 噴泉 美 位 公 相 , 實 比 爵 在 爲 , 千泉之宮的 它 找 不 的 到 情 第 侶 建 噴 處 了 泉 實 特 座 在 戴 别 太 綺 是 妙 園 思 了 中 别 ! 的 墅 七 , 百 也 就 多 是千 處 噴 泉 泉 之宮 極 盡 當 變 化 時 與 IF. 美 値

得 水 鳥 了 湧 隨 的 出 家 而 處 噹 0 , 又 中 的 新 原 難 下 H 古 樹 見 鮮 來 來 峄 順 往 女 , 感 自 她 1: 趣 着 H 們 嘈 雕 手 中 味 步 極 Ш 另 中 的 無 入 勢 射 像 權 游 共 用 在 窮 曲 的 , 9 繁 方 產 客 徑 整 泉 的 言 0 而 絡 花 國 是 語 走 齊 水 渦 走 的 每 繹 家 , B 不 啃泉 口 的 本 通 在河 了大 入松林 1 隔 絕 本人 製 的 1 -半 們 坎 的 情 , , 在 況 徘 個 F 相 三公尺就以 國 在 世 但 鑿了 步 機 徊 1 入千 際 行爲 界 覺 不 9 天外 間 誤 比 去 兩 , 泉之宮 手 看 排 , 表 以 0 受 遊千 有 情 爲 過人多 數 劃 粗 重 脚 天 我 百 E 細 們 泉之宮 個 視 的 , , , 的 淙 但 的 是 暗 壯 , 線 淙泉 覺清 人 觀 注 確 日 示 的 間 目 對 本 的 要 , 不 水 噴 倒 仙 氣 人 9 用 同 了 襲 也 切 她 有 境 泉 , ,在 有 人 不 丰 邨 0 , , 蒂 千 長 能 着 從 段 巧 , 中 不令我 泉之宮 伴 剛 這 的 有 茀 可 堤 着 里 愛 自 件 照 趣 E 干 潺 被 的 排 11 相 , 們 有 內 拘 事 機 1 泉之宮 潺 出 的 的 有 束 爲 E 揷 百 又 所 的 我 别 水 曲 必 檢 們 如 之多 聲 環 , , 出 確 境 方 幾 討 萬 0 拍 11 位 是 中 百 了 面 照 馬 裁 流 泉 被 使 來 並 奔 的 0 路 解 我 事 自 世 騰 嘈 下 無 放 們 後 東 , 泉 的 E 沤 感 那 出 曉 歐 儿 泉 ,

種

義大利

菜别

緻

的

吃

法

心 境下, 罷千泉之宮, 已近黃昏 絲 毫 不覺 疲 累 0 當晚任 1,驅車 一蓉在 囘 家著 市 品 名的 · E 海 是萬家燈火 鮮 館 請 客 。旅 , 到 了不 行中緊凑 小 中 的節 或 朋 友 目 ,使 我又 你 多嘗 在 充 實 了 的

娜浮那廣場

是 場上 姿態的 築 景 期 簡 , 是摩羅 留 單 展 壯 存 飯後大夥兒一起去逛著名的 人物點綴着 的 麗 下 示 方場 噴泉 來的 他 而 們 華 美; 中 的 方場 (Fountain 作 , 另有 只 品 , 有 不同 , 它的 羅 在 的 座 歐 馬 形式 of moro),噴泉的左邊是Sant 洲 神 著名的 9 是陪 各國 情 和面積是照着多米齊諾運動場 中 娜浮那廣場 噴泉 都 伴 , 不 着 寓含着 叫 古 同 來藝 的 作 The Rivers,小小 城 (Piazza Navona), 這是羅馬惟 袻 市 不同的意義。入夜時 家們的 , 都 有 不 着 朽作 風 格 Agnese (Domiziano 品 不同 與 的兩座 精 的 分,藝術家們 神 這 教堂 類 氣氛 夜 噴 , 泉 Stadium) 市 高 更 9 貴的 是 别 點 是以 的 動 處 着 所 人 都 油 雕 巴羅克 塑的 巴羅 呀 在 燈 設 街 ,在 計 邊 不 式 克時 , 或 方 同 建 前

羅馬國立音樂院

V. 羅 告别 馬 聖 契琪 羅 馬 莉亞音樂學院 的 前 天 9 曾 和 (Conservatorio 畢 業 於 羅 馬 國 立 della 音 樂院 Musica 的 兩 位 青 di 年聲樂 S 家 Cecilia, Roma) 任 蓉 鄧 神 起 走 拜 訪 訪 或

世界名 神 的 聲 樂課 往 唱 了 聲 起 9 聽 樂 來 老 教 我 師 授暨名伴奏家發 曾 對 經 她 夢 的 寐 指 LL 導 求 9 也 的 瓦 雷多 張 這 開 切 Fi. (Maertto 年不 9 雖 然只 練的 是走 喉 G. Favaretto) 雕 馬 , 站在 看 花似 教授 的君臨 的 9 面 更 9 前 如今回 和 . 像 任 蓉 過 憶起 去 我 塊 見 來 曾 那 去 還是 上了 麽 夢 一堂 想

歌 造 唱的 就 了不少音樂 羅 馬 朋 友 國 對 立音樂學院位於一條古老 這 人才。 見的 嚮 漫步於這所 往 ,貞是百感交集 剛 度過 而狹 建 小的巷 院 百 週年紀念的音樂院中 中 ,這 座三 一層樓的 建 , 築物 想到 多少和 , 貌雖 我 不 驚人 樣 醉 心於 但却

音樂來 紀 時 天主 讚 頭天主 一教的 該 校 命 一位殉道 名 , 的 因 此 由 被封 來 貞女,這位出身羅馬貴族的貞女,十分喜愛音樂,經常彈奏各種樂器 , 爲音樂主保 倒有很美的一段故事;聖女契琪莉亞(Santa Cecilia) ,羅 馬國立音樂院就以她的名字來 命名 是紀 元 四 ,以 世

鄧 先 生還 詳 細 的 告 訴 我 國 立 音樂院 建 校 的 經 過 說

巴第 丁那 八七 〇年和 (Giovanni Sgambati (Giovanni 是公元 後來教宗格里高里三世 馬 五五 教會音樂的組織合併,其中 Pier 六 六 午,羅 Luigi da Palestrina 1524-1594) 1843-1914) 馬愛好音樂的 (Gregorio 知名人士, 和小提琴家皮奈里 『交響樂學 將之改名爲 會 爲了促進音樂的 主持,從事宗教 的負責人 『音樂家學會』 (Ettore Pinelli) , 是 發 展 由 教音樂改 作 , , 由 創 曲 家兼 名作 T. 擔任 了 革 曲 指 的 家巴 揮 I 音樂家 他們 的 作 可 0 勒 有 卡

界各 家法 琴 立. 專 鑒 女 案 科 於 , 國 賽 契 增 , 學 復 的 諾 並 琪 加 校 興 重 IE 莉 了 羅 從 剛 視 大 聲 亚 親 馬 好 , 取 音 樂 自 音 目 九 和 名 樂 教 樂 ,大提琴,對 前 或 六 爲 研究學 導 實 V. 0 **汽羅** 需 一音 , 共 年 馬 借 樂 有 到 院上 所 國 用 研 現 六 音樂學校 V. 究學 在 的 位法 百 聖女契 聖女契琪莉 多位 院 , 院 在 址 和 學生 他 相 作 , 來 琪 接 鄰 還 曲 培 莉 任 , 增 班 , 養 亞 亞 其 期間 建 0 他 音樂 音樂 中 了 直 們 才 有 至一 , 一間 並 院 研究學院」 大 來 於是 共 自 事 音 八七六年才 用 (Conservatorio, 四 整 樂演 多 啚 + 頓 方奔 書 多個 奏廳 , 館 的校 羅 和演 走 國 致 得 0 舍教 家 直 了 到 籌 奏廳 的 許 了一 到 劃 課 外 多 了 國 有 0 Musica 塊 , 設 學 名 九一 地 目 課 V. 生 望 前 作 程 3 的 九 0 的 校 世 免 S 年 教 院 舍 從 費 授 長 授 , , 11 Cecilia 是 始 卽 提 課 受 名 獲 現 琴 的 到 政 指 在 -音 世 府 錙 揰 樂

就 清 方 有 面 很 多 9 和 國 鄧 内 學 先 音 牛 樂 談 的 起 學 羅 生 馬 , 7. 大 音 不 樂院 了 解 的 外 情 國 況 音 樂院 他 的 說 學 制 和 概 況 往 往 不 得 其 門 而 入 我 特 别

指 曲 升 學 揮 IE 班 , 普 科 , 制 儒 在 涌 班 所 羅 經 修 作 車 修 馬 過 業 門 或 的 兩 七 等 立 研 課 次 年 組 究 音 程 嚴 作 都 音 和 樂 格 樂 院 曲 要 的 得 般 + 的 0 考 E 到 年 普 學 試 中 通 制 , 科 級 木 , 班 中 分 成 及格 管 的 學 類 績 樂 修 類 很 好 證 器 業 似 繁 才 書 年 複 組 , 要 H 只 , 限 , 通 再 七 是 學 9 過 修 年 聲 在 程 樂 課 分 , 很 年 銅 組 程 爲 多過不了關 管 要 中 中 , 樂 這 特 學 五 器 此 年 别 班 都 組 加 制 , 是 要 入 和 鋼 六 而 主 音樂專 IE. 琴 被 要 年 科 -淘 的 , 班 提琴 豎琴 汰 班 修 制 3 次 課 , 組 分 0 0 程 管 每 但 要 初 , 風 年 要 九 畢 -琴 的 年 取 業以 高 畢 得 級 業 交 管 後 畢 班 響樂 考 業 風 H 試 學 琴 以 位 隊 中 作 直

學

六

月

結

束

0

報

名參

加

的

人

,

劇

樂學 是 渦 H 多 校 教 畢 數 育 委 部 業 證 員 指 書 同 定 的 意 都 位 , 才可 著名 可 以 報 的 通 考 過 音 7 只 家爲 曲 要 教 育 考 部 試 頒授 官 年 , 的 學 和 位 修 學 業年 文 院 憑 院 限 長 0 另 , 經 外 教 還 授 過 考 有 組 試 國 成 際特 考 , 發給修 試 别 委員 班 業證 會定 凡 明 是 期 書 持 擧 有 行 各 國 必 須

任 蓉 和 鄧 亦 勢

程 的 曲 班 學 起 的 0 在 任 淮 年 4 現 院 任 年 的 泰 代 高 蓉 入 , 獲 藝 中 和 和 Fi. 或 Cecilia 鄧神 得 循 時 年 九六 \$ V. , 院 開 從 還 音 歌 他 修 勢 樂 長 曲 高 九 始 都 法 除 研 年 拜 7 Naziozala **賽諾親** 表 了 Ë 歌 師 開 究 , 演 在 畢 义得 劇 學 院 始 考試 選 學 業 初 深 於羅 級 造 頒獎章、 曲 樂 朗 到 二年的 直 誦 柏 0 -Della 都是 馬 視 到 斯 唱 服裝 大學 國 東 如果不 獎狀 課 T 學 都 Ŧi. 此 得 + 畢 史 程 Musica) 音 院 樂院 業、七 裏 在 到 七 . 和 (Accademia 是和 歌 修修 1. 年 歌 Ŧi. 的 萬里 分· 劇 唱 年 習了 她 歌 藝 人物 正 這所 的 是 獨 拉 修 科 時 聲樂 個性 完 院 的 班 F. -義大利 間 ,繼 獎 九六 有 日 五 di 有 金 年 演 研 . 都不 續 的聲 鋼琴 究 傑 八年 唱 Poestum) 0 最高的音樂 進 畢 合 出 • 但 入 十業後任 同 成 度 樂 歌 • 羅 同 視唱 績 威 組 劇 校 馬 就 和 立 課 分 國 ,還 是參 一蓉還 析 羅 程 , 修 頒 研究 V. 樂理 養 馬 是 給 , 音 文學 音樂院 與 留 在 同 的 榮譽 機構 樂 實際 校 等 畢 班 人 研 課 史、 研 業 同 獎 究院 深 演 究 畢 學 程 每 考 狀 造 業成 音 外 唱 試 年 演 和 (Accade-樂史 我 富 的 唱 時 , 金 有經 在 們 和 績 在 牌 最 練 更 高 國 月 教 0 是 級 立 驗 開 習 課 學 優

#

界樂壇炙手可熱的

人

人物了。

她

說

名 的 音 主 樂學 持 校 1 發 IE. 瓦雷 式 畢 多教 業生 授 0 任蓉 每 次 E 告 課 訴 都分 我 9 别 她 讓 學 九 生簽名 七〇年 ,他十分珍 月 考試 時 視 <u>二</u>十 這本簽名簿 多位 投 考者 , 因 爲其 中 中 只 取 了 七

給我們 , 至 的 少 歌 讚 要 唱 藝術的 美 在 那兒學 , 證明 路 我們 是很 三年 難走的 沒 , 有 不 走錯路 斷 的 , 追 最重要的 求 ,人家給我們的 進 步 是要有好的 , 才是真 批 正至 基礎 評 高 , 是使我 藝術 抱著到羅馬去學習歌唱藝術目 的 們不 追 求 走 者 錯路 ! ·在學 ! 永遠 習 過 要不 程 中 失 , 赤 的 家 的

有實際 信 院 二十八名 爲紀 去年十 任蓉的 後 派 來 念 , Paoloneglia 我多麽爲我這位同學驕傲,這兩年,她曾在義大利 Enna 所學行的一次爲紀念作曲 歌 並 的 Vieberto 努力 月下 劇 曾 ,其中多數又已在歐洲各大歌 演 在 在美 ,一定使她的 出 當 旬 經 地 國 , 驗 的 Giordano 在 已 西班牙巴賽隆 (1874-1932)的國 的 得 Teatrodi 歌唱家失敗 過 歌藝,又有極大的進 一次第 Foggio 學行的 Liceo 那所學 了 名,第二名是羅 際比賽中,榮獲第三獎,得了金牌 , 行的 有 歌 劇院中演唱 劇 位 院 那次國際性 H 演 比賽中个 步 有 唱 0 演 馬尼 ,任 0 出 想 拿了第二獎 一蓉得了 像這 亞人 大比 二十 幾齣 次的 賽 , 曾獲荷 第三名 近 歌 勝 , 劇 利 五 也的 蘭比 得了 經 ,第 + 、獎狀 驗 名 賽第 與賽 的 確 銀 女高 值 名 不标; 是美國 一名 得 者 和獎金;又在 音 驕 中 最使 也 傲 , , 落 任 大都 家 女 , 她 有許 選 蓉 高 高 France-得了 會歌 音就 興 多已 的 一次 第 劇 有 是

海外遇知己促膝談心

遇 起上 飲著香醇的葡 邀又要囘 讓我致上深深的祝福 一聲樂課的情景 任 蓉 來了 天生一 萄酒 0 在羅 付好嗓子, ,真高興這些年來她的成 , 又讓 馬 , 夜風 我們曾深夜促膝談 , 爲 如今遠隔重洋 吹着微醉 對追尋歌唱藝術的朋友 中的 我們 心, 就。前年 想到 又踏著 她勤奮努力後的輝煌成就 與緻 她曾在東南亞各地學 多高呀 落日或在月夜漫步街 並祝他們即將來臨的演唱 ! 人生難得 有幾 行 , 頭 獨 囘憶我倆十四 唱 個 , 還記得 他 會 會 鄉 今年 成 遇 功 故 那 晚 她 年 知 我們 的 將 前

·蘇水馬吸送氣器對為

在・場合型に 上四种 人 造 ,

慰

穫

却

更利了

令 深 陽

於

飛臨

義

大

沐浴於發瓦雷多大師的春風中

光普 , 夢 照 藉 想着 的 着 羅 最 有 馬 近 朝 0 次的 當 日 我 能 在師 環 成 球音樂之旅 爲歌唱家。 大音樂系 水學 , 當年的 遊 時 罷 氣 , 壯 總 質 高 志 期 宏願 雅脫俗 盼着 畢 , 如今雖 業後 的 音 樂之都 能 有機 成 夢 幻 會 到 , 羅 歌 維 馬之行的 唱 也 的 納 主 我 國 收 終

够 有 拿 錙 坡 一處 琴 里 莊 伴 比 嚴 -奏 得 蘇 華 家 F 美 蘭 的 在 多 的 發 和 聖 夕 彼 瓦 卡 談 雷多 布 德 大 , 里 來 島 教 (Giorgio Favaretto) 得 上檸 堂 難 亦 T 檬 了! 花飄 國古 城 散 的 隨 芳香 處 的 和熱情 古 教授 跡 -府上 澎 蒂 湃 茀 , 的 里 與這位 民 賞 謠 心 悅 , 當今世 儘 目 管 的千 風 界最著 光是美得 泉 宮 名的 還 迷 有 聲 人 南 樂 義 、教授 大利 却 沒

這 位 E 一步入花 甲之年 的老教授 直在 羅 馬 國 立.音 樂研 究所 任教 , 同 時 主 持 年 度 極 具 聲

更

多

,

.

最

人

藝

術

的

美

望的 凡諾 爲 他們 娜 的 Siena 莫芙 (Giuseppedi Stefano) 伴奏 歌 唱 (Anna 愛 夏令音樂營 他們 好 者 除曾在音 Moffo) 感受 0 到 幾乎 樂 最 親 會上 所有學 都曾經是他的學生 男中音費雪 切 同 臺演 世 動 聞 出 名 狄 的 , 的 斯 更合 歌 歌 考 唱 唱 作灌 (Giovanni-Fischer-Dieskau) 家 他 指導他們如何處 錄 像 了 女高 不 小 音提芭蒂 唱 片 0 理 也 一首歌 是從唱 (Renato 的 1片中, 表情 Tebaldi) 男 使全 , 高 力 音 世 親 史 界 自

究的 子, 美的 能 性 目 歌 表 經 前 曲 由 現 慢 老 在 趣 發 9 大師 世 事 作 慢 歌 瓦 , 界各 以 的 雷 曲 , 多教授 聲 每 及 開 的 家 地引 樂家 當我 + 的 始 口 講 9 八 創 說 起 必 世 作 述 問 說 得具 出 爭 紀 完 起話 與 0 論 我 他 義 歌 們 的 的 備 個 來 大 曲 利 談得 問 歌 的 權 的 , 劇改 條 題 態 威 所 風 論 件 流 格 很 度 , 多 行的 他 謙 熟 唱 , 演 譯 以 變 總 冲 , , 及東 從十 是兩 安詳 不 詞 美 , 聲 僅 的 如 使 見 方 唱 何 六 眼 , 人和 望天 我 解 、七 神 法 從 ;這些 的 歌 情 飽 愉悦 了 世 西 形成 詞 , 方人 紀 耳 面 爲 一帶笑容 不 義 自 福 ; 主 大利 他 都是樂壇 在聲樂藝 的 如 , 告訴 更 戲 , 感 的 娓 的 劇 古 娓 il 我 性 思 術上 上的 老小 索片 道 靈 他 表現 的 來 和 充 珍 的 提 歌 刻 , 芭蒂 發展 就像 實 聞 調 表現 , 然 和 9 熱 和 到 到 後 是 -門 能 安娜 + 旋 在 用 的 輕 力 律 八 充 話 間 莫 爲 世 滿 唱 美合 題 着 題 紀 主 詩 5 的 意 的 如 還 作 音 藝 首 的 4 有 研 樂 循 句 甜

意境 提 0 芭 大 蒂 師 這 談 位 被 起 公認 她 , 爲當今最 掩 不 住 眉 偉 梢 大的 的 得 首 意 席 神 女高 情 音 , 不 但 有 嫻熟的 技巧 9 我更喜 愛 她 所 表 現 的 溫

芭蒂來找我的時 候 , E 經是著名的米蘭 斯卡拉 (La Scala) 歌劇院及紐約大都會歌 劇

韋 了 美 蒂 夏 不 不 到 義 院 是 聲 義 是 大 爾 法 1/1 天 的 第 來 大 要 唱 利 在 首 義 利 有 件 法 德 作 了 席 音 的 作 大 唐 容 曲 0 女 樂 點 高 家 利 尼 易 技 曲 因 冒 采 的 巧 音 作 , 家 爲 S 蒂 她 險 事 的 品 在 0 , 等 風 嗎 作 的 美 但 她 , 2 是 人 쪩 試 就 品 節 或 學 的 了 但 想 放 , Ħ 的 行 對 作 都 音 的 於 圖 是 莱 0 品 場 再 其 樂 美 很 如 能 爲 各 幸 室 唱 實 何 唱 經 期 9 這 地 彈 德 最 排 內 理 啉 , 此 的 的 樂 但 创 X 他 定 有 音 法 是 頭 要 , 她 A 價 衆 提 樂 歌 場 的 她 的 9 芭 提 音 値 會 曲 演 演 夏 的 當 蒂 樂 中 了 古 唱 唱 令 會 薮 然 擁 聲 9 0 蒂 歌 我 術 沒 樂 樂 有 事 對 曲 1 字 作 爲 美 有 營 的 宫 tith 範 節 册 品 妙 舒 1 所 章 内 , 安 的 伯 樂 總 H 9 擁 排 從 形 也 歌 特 要 有 是 9 帶 T 醪 在 的 + 式 吸 她 1 義 布 美 引 却 和 六 的 聲 了 大 拉 場 世 音 着 始 妣 音 利 終 獨 姆 獨 唱 紀 樂 世 樂 界 沒 特 大 斯 唱 法 的 會 中 作 會 義 有 的 和 很 各 確 特 曲 遨 沃 中 感 大利 她 地 要 定 完 殊 家 衚 爾 驕 的 的 羅 夫 全 傲 作 的 格 求 青 意 唱 美 西 調 我 年 9 曲 感 尼 爲 念 而 義 家 爲 音 , 僅 要 7 作 她 樂 0 -大 利 防 貝 僅 吸 品 那 進 家 31 里 是 備 带 歌 11-9 尼 唱 提 人 曲 失 完 每 古 出 去 直 全 年 9

授 美 來 國 彪 抒 大 唱 深 唱 浩 情 音 的 歌 法 官 法 使 遨 而 就 也 敍 捨 許 衚 1 戲 不 棄 就 劇 想 是 的 唱 是 道 風 起 需 不 格 念 定 涂 用 易 銄 凾 的 何 把 不 然 子 200 11: 種 是 昼 不 + 够 艱 住 口 羅 整 美 辛 素 0 技 種 我 聲 , 9 更 15 歌 親 H 唱 的 唱 似 見 前 法 德 法 幾 表 平 E 法 位 成 現 到 歌 成 處 我 爲 H 允 曲 續 歌 渾 或 吧 又 的 唱 厚 滿 整 1 而 家 的 荆 樂 棘 較 音 追 前 求 色 家 9 只 退 , 的 9 步 幾 目 咬 要 字 踏 標 次 這 錯 出 清 9 晰 大 或 力 了 概 到 是 就 音 步 不 最 是 同 理 程 爲 的 想 的 就 何 帶 地 的 均 提 歌 匀 來 딞 芭 唱 無 , , 蒂 隨 技 窮 風 爲 後 格 不 巧 了 同 更 患 保 和 是 的 13 持 教 德 優 本

們 動 需 研 要 , 茶 究 熱 於 T 情 + + , 首 段 年 作 時 定 前 品 日 要 在 以 有 音 , 她 後 樂 深 是 刻 營 , 那 姗 的 中 麽 終 情 單 於 我 感 純 眼 表 認 又 中 現 識 謙 有 的 安 虚 淚 歌 娜 的 水 曲 莫 用 美 , , 整 當 時 個 面 時 唱 她 心 這 靈 才 位 去 美 面 奪 哭 + 國 重 歲 , 11 它 姗 姐 0 找 還 她 , 她 到 沒 跟 也 7 我 有 音 學 大 這 此 樂 舒 種 成 中 經 岛 的 功 所 驗 了 要 数 和 0 求 感 衚 受 的 歌 熱 曲 9 倩 直 這 和 到 我 激 是

境 功 能 的 備 歌 聲 力 界 自 的 唱 樂 動 條 發 , , 家 家 要 用 自 件 們 瓦 的 發 知 極 雷 9 , 交 消 大 的 他 如 多 的 强 今 教 慾 往 去 接 犧 望 授 調 走 不 的 觸 牲 , 除 11 條 去 什 成 7 語 , 達 眞 這 聲 麽 T 氣 正 都 音 世 成 充 番 楼 這 的 界 滿 不 話 的 件 會 美 歌 詩 該 路 偉 使 外 壇 意 是 9 大 他 炙 , 手 的 對 去 眼 何 灰 等 找 歌 I 心 可 神 的 作 的 熱 唱 在 位 需 還 的 巴 語 , 值 同 重 要 有 名 憶 iL IF. 時 個 家 中 在 性 帶 長 能 只 , 他 有 怎 T 着 而 , 要 夢 中 解 發 以 不 遨 展 能 在 樣 肯 這 自 術 種 表 安 的 己 英 達 慰 迷 家 的 雄 惘 的 出 中 藝 伴 式 聲 興 神 循 的 音 嘆 侶 情 力 生 中 ! , 涯 量 的 對 想 大 師 中 音 於 , 起 憑 樂 作 去 跟 , 着 還 隨 追 感 爲 他 需 求 他 , 大 要 遨 更 位 請 有 術 半 要 益 聲 樂 組 的 生 有 的 與 織 最 强 青 家 成 的 高 列 必 年

授 的 答 渦 案 去 是 常 肯 有 定 人懷 的 疑 以 東方 1 的 體 督 是 否 能 與 西 方 1 同 樣 勝 任 聲 樂 数 衚 的 各 種 技 巧 發 瓦 雷 多 教

方 需 達 要 到 的 成 當 奮 熟 然 鬪 的 9 還 抽 中 是 步 國 相 1 , 這 同 或 的 日 也 就 本 0 近 是 X 年 說 在 來 征 , 服 , 只 在 要 美 許 聲 有 多 的 同 國 樣 技 際 巧 的 的 能 和 音 情 力 樂 和 感 比 美 表 賽 的 現 中 聲 上 音 , 很 是 多 縱 需 東方 然文 要 和 人 化 任 超 背 何 越 景 人 了 與 西 語 樣 方 以 言 人 持 不 名 久 同 的 , 雙 前 奮

茅 利 要 X 具 歌 , 0 備 因 劇 卡 的 拉 7 此 表 絲 IE 我 們 現 是 確 希 的 上 倒 臘 方 並 有 法 1 不 優 需 , 和 蘇 技 要 否 超 絲 巧 以 越 蘭 並 분 有 個 的 能 澳 音 義 樂 力 大 或 感 利 人 0 因 卽 嗓 , 此 安 田 7 娜 卽 來 U 使 莫 唱 你 美 是 看 韋 是 當 東 國 方 美 今 第 1 最 的 或 作 優 , 人 品 秀 同 9 費 的 樣 , 雪 以 美 可 聲 狄 以 達 唱 付 斯 德 到 考 法 是 代 高 水 德 表 嗓 7. 進 的 來 人 不 技 唱 定 舒 巧 他 是 却 伯 在 特 義 大 利 只 大

也 以 我 日 文 督 演 聽 出 渦 美 外 國 國 歌 1 以 劇 本 文演 我 常 擔 H 義 11) 文 如 此 或 德 是 文 否 會 歌 喪 劇 失 , 原 力力 來 曾 聽 精 德 神 X 將 義 文 歌 劇 以 德 文 唱 出 9 日 本 X

衆 面 前 使 我 個 用 人喜 他 們 自 歡 己 聽 的 原 熱 女 唱 言 的 , 歌 世 劇 H 作 LL 내 增 淮 往 他 往 們 翻 對 譯 作 的 品 後 的 果 了 , 解 會 ! 邨 失 T 音 色. 和 音 樂 精 神 旧 是 在

聽

有 而 化 長 國 學 院 V. 短 最 音 遨 沂 樂 自 專 在 然我 東 音 系 樂 吳 以 大 科 原 最 學 文(義 喜 則 愛 以 音 原文 以 樂 文 原 调 文唱 演 的 (英 唱 節 出 莫 Ħ 的 机 中 演 特 歌 , 唱 聽 劇 的 亨 歌 他 , 柏 們 但 劇 那 汀 以 克 費 中 必 文演 的 定 加 洛 是 韓 中 的 唱 賽 婚 梅 或 作 兒 禮 諾 蒂 與 曲 的 葛 家 , 麗 創 而 英 作 特 文 在 獨 的 官 中 ; 敍 幕 文 調 每 歌 歌 部 劇 劇 種 份 譯 電 了 演 出 成 話 方 中 大 文 皆 唱 聽 各 女

對 及 歌 音 樂 唱 和 會 数 發 和 衚 瓦 唱 有 雷 片 雕 多 錄 趣 教 音 授 的 的 的 1 伴奏 談話 都 將 , , 他 感 給 說 學 了 我 很 到 希 許 這 望 是 多 能 使 啓 到 11 發 智 中 , 華 更 雕 民 成 然 熟 我 來 的 不 訪 是 間 課 向 他 若 今 討 成 年 教 爲 他 歌 事 將 曲 實 的 RII 詮 往 , 將 日 釋 是 問 本 音 擔 題 樂界 任 聲 旧 的 樂 是 大喜 相 指 道 信

訊

7

-25 1 30

發宣樂戲的

香港國際藝術節

傅 聰的演奏

之三 七 國 畢 女 括 節 文 萬 列 家 高 歌 H , 紛 + 11 多 斯 芦 劇 音 新 盛 紛 Ŧi. 交 遊 蕾 舒 及 日 大 圖 九 湧 的 流 客 音 本 奥 舞 娃 而 七 至 高 的 樂 域 團 慈 愛 隆 三年二 , 一設於 樂交 額 文 本 劇 柯 重 -票 16 身 以 美 專 倫 的 大會堂的 已 及 表 敦 月 遨 響 在 六十 循 具 演 樂 小提 由 嘉 香 # 活 備 國 莎 拉 團 港 六 元 動 了 際 士 芭 琴 大會堂· 日 -藝術節 及 文 明 比 蕾 家 倫 至 , 化 亞 敦 星 舞 梅 除 Ŧ 及干 演 音樂廳 中 專 愛 月 紐 了 票房 元 樂交響樂 出 恩 心 # 促 -港 的 的 奇 爪 四 進 幣 流 便 利 哇 鋼 和 日 香 據說還是 利 行音 夫 皇 琴 劇 , 港 的 家 家 團 院 亞 的文化活 都 許 樂等 戲 古 傅 洲 多 保 劇 聰 梅 典 以 最 香港開埠 第 留 0 , 舞 等 紐 及 宏 給 香港 另有 蹈 擔 恩 利 偉 動 流 訪 專 任 節 舞 的 外 間 的 地 當 演 日 -臺 亞 藝 方 西 項文 代 出 管絃樂團 戲 並 而家都 洲 雖 法 班 的 院 在 的 小 國 牙 室 同 化 旅 全費 , 繡 民 內 時 和 遊 願 却 帷 樂 族 演 舉 数 淡 旅 到 是 的 舞 和 出 行 術 季 行團 香 或 展 獨 蹈 的 0 活 間 港 際 覽 奏 管 多 專 動 接 紅樂 0 來 樞 演 彩 一唱 吸 而更 表 午 紐 出 多 引 演 祭 的 專 姿 , 首 遊 多的 芭蕾 每 會; 音 音 的 屆 客 而 月 樂 樂 節 香 香 這 接 會 舞 有 會 目 港 港 百 待 次 蹈 丹 , ; 東 觀 分 約 中 麥 由 包

,

以來的

最高

潮

作 助 許 ; 帶 爲 着 多 主 香 持 港 無 經 曹 数 商 嚮 除 術 界 往 賣 節 知 的 票 活 名 所 1 動 1 緒 1: 得 而 馮 外 成 , 我 V. 亲 , 來 由 芬 的 到 香 香 箭 港 港 香 + 港 數 擔 本人 大 任 衚 , 商 主 投 號 席 協 入了 會 及 , 旅 藝術 , 歐 遊 是 白 協 個 節 淑 有 會 美 靈 捐 限 的 夫 公 助 X 行 可 , 擔 列 所 , 任 中 獲 由 經 , 港 理 有 切 督 , 利 麥 L 得 處 理 潤 則 理 浩 , 有 作 遨 爵 術 士 啓 爲 慈 發 節 擔 善 的 任 世 演 事 行 業 有 政 出 感 工 贊 0

慨!

先從傅聰說起

特 朱 的 氣 很 K 我 終 重 Fi. 於 九 充滿 聆 Ŧi. 號 聽 C 了 了 大調 数 他 術 的 氣質 錮 演 琴 奏 協 . . 那 站 奏 曲 是 在 在 料 Ü 小 就 臺 像 澤 上 我 征 9 傅 在 爾 指 聰 倫 充 敦 揮 滿 他 的 自 的 新 信 寓 日 的 所 本 中 愛 眼 樂 初 神 次 交 , 讓 見 響 樂 人 面 信 的 專 協 服 印 奏 象 0 , 斯 傅 文 鹏 白 表 淨 演 莫 書 札

哀 理 懕 家 親 繼 細 0 傳 學 , 自 的 使 家 的 演 這 游 傅 他 是 銀 奏 數 莫 絲 聰 連 盤 , 中 學 那 札 以 横 117 是 特 溢 拿 他 家 , 他 最 保 愛 的 去 柔 持 軟 天 人 典 死 後 敏 斯 才 當 前 的 着 圓 捷 坦 也 1 , 首 潤 說 逐 他 的 個 清 月的 漸 鋣 指 鞭 , 策 琴 法 -翻 枯 在 竭 白 事 協 於 鮮 這 己 " 类 . 曲 是 在 那 首 去 明 協 最 不 音 IE 樂 後 陣 確 奏 停 子,一 中 的 作 七 的 曲 猶 九 節 裏 曲 IE 豫 年 奏 9 , 是莫札特 的 年 以 , 和 莫札 \equiv 將 博 -聲 月 疲 整 取 的 倦 特 幾 , 個 轉 潦 似乎 的 莫 身 個 倒 調 札 銅 iL 和 不 放 受 板 特 灌 色 堪 挫 棄 來 注 在 彩 , 的 音 跟 維 維 妻子 情 , 樂 持 也 命 緒 家庭 中 帶 運 納 文 摶 皇 着 百 從 的 宮 他 厨 病 侍 他 溫 種 0 彈 纒 的 莫 熱 飽 奏 食 身 指 愛 官 的 名 , 尖 音 逼 的 牛 的 弱 滑 樂 活 使 音 深 音 樂 的 的 他 出 沉 , 物 重 連 廳 在 悲

巴

答

得

+

分巧

妙

給 無 我 限 們 漠 讚 嘆; 然 的 第 境 界 樂 章 永 的 恆 似 的 喜 盛 還 靜 悲 0 憂 , 悠 橋木 揚 感 的 人 音 的 調 第 那 樂 章 片 黄 傅 春 主 的 以 美 他 , 志 在 循 平 性 靜 的 親 丰 切 法 中 醴 微 出 帶 , 美 嬉 戲 麗 得 0

謂 蟬 蜺 塵 傅 埃 聰 , 彈 奏莫 充 滿 札 了 特等古 靈 秀之 氣 典 0 派 作 這 曲 是樂 家 的 評 作 人 品 對 , 他 線 的 條 讚 明 揚 朗 0 , 骨 幹 縝 密 9 感 情 官 泄 之瀟 洒 卓 拳 ,

可

我 曾 在 螢 光 幕 1 見 他 接受 香 港 電 視 臺 記 者 的 訪 問 , 當 被 間 起 他 最 喜 愛 的 作 曲 家是 誰 時 , 傅 聰

家 的 音 , 也 樂 是 時 很 我 多作 最 在 喜 那 曲 家的 愛 的 刻 作品 作 , 曲 在 我都 家 那 3 陣 喜 0 子 歡 , , 因 我將 此 不 自己 能 給 深深的溶 你一 個絕對肯 入 他的 定 音 的 樂中 答覆 , 0 當 他 就 我 是 彈 我 奏 最 某 了 解 位 作 的 作 曲 曲 家

謇 中 贏 傅 得 聰 盛 早 譽 年 接 , 共 受 匪 嚴 召 格 他 的 訓 巴 匪 練 品 , 資 , 他 質 却 好 寧 9 願 悟 性 形 單 高 影 9 隻 被 的 譽 爲天 流 落 異 才 鄉 鋼 琴 0 他 家 曾 0 感 年 觸 僅 的 # 說 歲 , 卽 在 國 際 比

斷 的 吸 取 任 何 新 東 個 西 偉 才 大 會 的 文化 進 步 0 如 果 恐 懼 被 人 打 敗 而 拒 絕 切 外 來 的 東 西 , 是 + 分 可 悲 的 0 只 有 不

,

由 他 願 並 將 不 音 主 樂 張 作 爲 目 政 的 治 接 的 受 外 I 具 國 文化 , 只 、要保持 着 接受外 國 文 化 的 通 路 0 傅 聰 忠 於 遨 術 嚮 往

自

個音 樂家 9 如 果連 選擇自 己]喜愛的: 曲子 的自由都沒有的 話 9 還 不 如 死 掉 !

恩 響 樂 同 臺 團 大 擔 此 合 任 作 他 獨 演 逃 奏者 出 出 協 波 蘭 , 奏 1 曲 . 擺 奏貝多芬第四 外 脫 , 三 束 月 縛 廿 , 奔 號 日 向 鉶 他 自 琴協 又在 由 , 奏 梅 讓 曲 紐 生 恩 命 , 三月廿六日 節 総 日管絃樂團 續 充 實 於 音 , 的 樂 音樂會 還將在大會堂擧行 # 界 0 中 除 , 了 與 與 岳 新 丈 日 大人 本愛 場 獨 梅

見 意 到 0 了 他在 這 讓 我 是 舞 去 們 臺上 年 祝 9 福 我 他音 , 愉快 在 樂會 中 副 , 滿 發 成 足的 表 功 的 , 向 更 -歡 倫 祝 呼 敦 福 的 訪 他 羣 傅 從 衆 聰 回 -胞 們 文的 如 親 雷 切 的 結 的 掌 尾 面 聲 容 9 寫下 ` 上 , 次次 的 尋 祝 到 的 暖 福 安可 0 L 這 的 聲 次 喝 彩 , , 我眞 致 與 謝 眞 的 答 整 禮 親 的 眼 致 0

會

0

小澤征爾與新日本愛樂交響樂團

光;與女高 Ш 記 揮。一九七○年的二、三月間,他指揮舊金山交響樂團演奏, 中 有的 印 一九位 交響樂團 一般的數字,公開發表,以表示對小澤征爾的感謝。三月裏第一週的四場公演 昇 度 東方人。這位出身日本桐朋音樂院的指揮 孟買籍的洛杉磯愛樂交響樂團指揮兹賓·梅塔 目 聽衆 前 擔任過紐約愛樂交響樂團的副指揮 正 來說 音蒲 , 在走紅國際樂壇的日本青年指揮家 與鋼琴 萊絲 ,是空前的盛況 家阿舒肯納齊 (Leontyne price)合作的公演,門票早在兩個月前就已售完,這在舊金 (Vliadimir Ashkenazy 1937-) 協奏的三場,連站票全賣 , 加拿大托倫多交響樂團及舊金山交響樂團 宗,自從贏得了國際指揮大賽後,他的聲 —三十七歲的小澤征爾 (Zubin Mehta) | 樣 獲得壓倒性的成功 (Seiji ,能擠身世界樂壇 Ozawa) 他吸引了 樂團 當 的常任指 譽,如日 二二九 局 以 是 破 和

外 也介紹日本作曲家的作品,包括雅樂,以及日本演奏家的獨奏。我聽了三月二日的一場,除 在今年的香 港藝術節中 , 小澤征爾指揮新日本愛樂交響樂團有四場演 出 除 演 奏 世 上界名曲

克 由 的 傅 聰 奇 丰 畢 奏 莫 的 宦 札 官 特 組 C 曲 大 0 調 錙 琴 協 曲 外 , 漂 浦 奏 1 草 村 特 的 朱 彼 得 交 墾 曲

以

及

巴

爾

托

的 與 滿 抑 較 樂 喜 實 蓬 或 器 悅 勃 際 披 不 着 的 牛 H 年 9 我 協合 終 氣 思 們 曲 的 更 頭 議 蓬 H 0 快 的 年 以 11 餐 板 神 輕 咸 澤 樂 秘 及 9 覺 章 肩 征 天 但 素 Ш 爾 却 的 9 潛 似 如 2 有 散 平 歌 當 髮 着 伏 憑 音 令 在 的 樂 他 着 11 行 X 演 信 板 澤 他 繹 天 響 服 征 , 有 中 賦 耙 的 図 踏 办 的 的 , 領 那 直 響 你 道 着 股 覺 曲 年 7. 力 倔 和 中 刻 輕 , 强 敏 最 便 是 而 的 感 優 爲 他 允 美 满 魄 他 的 9 使 學 力 的 那 活 整 識 力 0 11 超 和 的 個 步 A. 樂 無 的 合 步 隊 曲 手 人 履 欽 法 在 , , 有 微 他 着 佩 迷 笑 的 的 極 雙 天 着 具 9 丰 戲 朱 才 出 彼 所 場 中 劇 變 性 得 形 了 成 及 交 成 響 充 的 他 件 滿 曲 威 的 嚴 光 有 模 整 體 榮 ? 樣 充

成 醪 F 年 表 九 大 譽 六 和 V. 現 基 , 六 曾 美 於 能 , 本 說 年 力 獲 專 在 國 耙 員 起 九 致 H 香 , , 協 本 極 港 先 Ŧi. 充 該 後 份 大 力 愛 演 六 樂 博 出 在 午 發 的 組 办 成 每 的 揮 成 + + 響 交 功 年 場 0 H 樂 都 響 去 個 本 年 當 愛 音 當 專 與 城 樂 鄉 波 时 JL 時 市 , 月 的 前 亦 評 1: 演 , 年 頓 督 奏 效 論 , 果 直 六 交響樂 由 家 , 在 我 推 月 被 在 該 曾 崇 或 稱 , 專 因 專 旅 許 内 目 永遠 它 財 前 交 美 爲 居 換 是 政 青 於 它 指 具 H 傳 年 領 1 揮 發 員 有 道 經 個 指 1 沉 者 是 音 生 揮 , 澤 質 捉 之 石 家 日 着 征 豐 襟 至 董 音 本 爾 厚 見 對 響 的 最 麟 的 肘 方 指 的 圳 新 和 督 音 參 揮 東 位 的 的 導 現 方 樂 色 加 在 9 下 樂 充 象 表 臺 專 , 雷 而 演 北 隊 九 的 告 交 力 舉 中 六 樂 行 , 是 解 换 Ш 四 歐 散 堂 _ 年 最 公 經 開 驗 九 竹 , 浦 9 , 新 的 演 0 出 六 他 而 愛 們 樂 奏 四 而 八 H. 會 樂 專 具 明 場 訪 -六 是 年 有 0 0 , 從 九 再 高 重 由 加 說 若 兩 振 新 拿 度

日 本 愛 樂 交 響 樂 專 將 赴 紐 約 , 在 聯 合 或 大 會 作 盛 大 演 出 , 亦 前 往 歐 洲 各 地 旅 仃 演 奏

所 戰 音 使 後 樂 用 , 語 的 第 言 晚 獨 最 特 個 是 令 作 節 月 奏 難 内 者 完 全 , 忘 部 也 成 的 是 的 音 他 作 樂 段 作 品 所 演 品 有 , 出 作 基 中 , 品 於 是 , 它 與 中 F 所 是 當 4 僅 戰 時 場 見 爭 前 的 的 的 衞 節 產 音 目 物 樂 最 円 , 幾 接 爾 乎 近 托 沒 的 克 有 語 的 其 言 奇 他 , 作 也 異 品 許 的 是 因 宦 如 爲 官 此 T 組 突 是 曲 出 第 _ 円 次 中 爾 # 所 托 界 用 克 大 的

逝 世 後 因 爲 年 它 , 充 才 份 被 反 映 布 達 出 當 佩 時 斯 當 匈 牙 局 利 解 禁 的 混 , 准 亂 許 局 勢 上 演 , 並 直 拍 被 禁 成 彩 11-上 色 電 演 影 , 最 0 後 在 九 四 六 年 四 爾 托 克

必 反 了 爾 癖 怪 曲 抗 須 求 托 止 情 誕 在 暴 牛 克 了 的 的 , 除 力 困 的 的 牛 年 故 是 1 境 的 巴 勇 渞 老 事 它 命 中 戕 氣 德 的 宦 是 , 國 , 害 ; 掙 官 信 它 托 尋 0 象 仰 扎 强 首 克 , 求 這 謀 徵 象 烈 0 根 新 自 是 性 徵 這 財 的 據 奇 救 的 3 並 害 諷 他 9 生 個 擁 賣 引 的 不 命 刺 存 神 笑 是 抱 0 並 歌 1 女 秘 表 但 批 劇 的 道 情 而 郎 個 是 評 作 音 痛 美 是 , 這 了 品 樂 苦 黑 表 麗 位 女 外 的 明 現 情 奇 的 , 了 社 素 癡 社 異 学 解 愛 會 材 却 會 的 所 脫 的 9 的 宦 敍 愛 犧 世 次 官 殘 說 被 , 牲 沒 酷 L 的 世 解 和 害 有 劇 現 故 口 脫 俘 中 太 而 象 事 時 1 虜 好 音 奇 0 指 宦 的 樂 , 蹟 出 官 妣 情 的 個 更 , 的 1 獵 改 節 不 賣 給 間 笑 肉 到 處 死 編 X 體 宦 理 女 許 爲 9 情 痛 官 最 郞 管 多 , 苦 的 才 後 但 被 絃 啓 另 能 是 才 , 樂 發 另 獲 個 又 在 組 0 得 女 _ 何 惡 曲 方 9 自 嘗 郎 棍 奇 暗 面 由 不 的 挾 該 異 示 持 , , 能 懷 劇 的 出 他 這 視 拖 是 宦 X 却 表 引 爲 中 官 類 在 現 巴 誘 個 組

安可 的 始 和 自 魔 鮮 聲 杖 終 明 强 , 烈 始 他 他 終 背 用 的 欲 譜 燦 音 爛 響 罷 指 色彩 雄 不 揮 偉的 能 , 那 0 色彩 旋 小 澤 風 閃 征 , 電 燃 爾 像是 般 燒 的 着 終章 他的 統 率 樂隊 ·着萬 最 後 高 軍 , 他 的 潮 的 勝 眞 指 利 是 揮 將 是 别 領 具 驚 , 又 人 的 像 格 是 0 , 數 新 音 樂的 奇 不 清 的 謝 魔 , + 術 了 幾次 分 師 引 揮 掌 的 舞 着 自 他

巴

爾

托

克的

音

樂

不不

再

像

莫

礼

特

的

溫

暖

明

朗

,

熨贴

in

靈

,

而

是

充

滿

了

人

振

奮

的

躍

動

節

奏

爾 的 指 若 揮 說 日本愛樂交 , 幾乎 響樂團的 H , 令人不 演 奏水 由 自 準 主 , 的 似 由 乎 缺少了 心 底 喝 采 些什 ,他的 麽 ! ·離完美還去 指揮 令人難忘 有 此 許 距 離 , 但 是 小 征

聲樂家舒娃慈柯至

音 , 總 久 渴 聞 盼 舒 着 娃 慈 有 柯芙 天 能 的 大名 欣 賞 她 , 的 每 現場 從 唱 演 片 唱 中 , 瞻 欣 賞 風 采 她 自 0 及 藝 至在 術 歌 曲 大會堂音 演 唱 到 樂廳 歌 劇 中 , 飽 不 聆 同 角 了 她 色 的 的 精 歌 彩 錄

位 全十 芝加 美 哥 的 太 陽 藝 循 報 家 曾 讚 , 具 歎 有 的 永 說 : 恆 的 舒 力 量 娃 慈 和 不 柯芙 可 是 抗 拒 項奇 的 說 服 蹟 力 , 我們 0 永 遠 不 會 對 她 感 到 厭 倦 他 是

陶

醉

在

. 她美

妙

的

藝

術中

,

我

忍

不

住

在

心

中

狂

喊

, 她

簡

直

就是美麗

的

藝

術

女

神

迷 人 的 她 微笑 的 確 是 , 動人的 個 奇 丰 蹟 姿 , 她 , 舞台 的 遨 上 術 亮 生 起 命 似乎 卷 光量 永遠 在 那 鋼 麽 琴 年 四 輕 周 9 着 , 柔 襲鮮 和 的 反 紅 柔 射 緞 在 禮 布 幕 服 E , 9 輕 她 盈 的 是 光 台 的 步 中

心

她

是

女

神

的

16

身

9

你

能

想

像

出

她

已

是

近六十

歲

的

人

了

嗎

3

舒 近 舒 娃 + 娃 慈 慈 柯芙真 年 柯 美 來 , , 是當代 姗 曾 九 在 樂壇聲 美 Ŧi. 包 年 舉 + 樂界 行 數 月 中罕 百 九 次獨 日 見的 , 唱 誕 不倒 會 牛 在 , 從舊 蜀 德 或 , 又是 金 , 入 Ш 全才 了 歌 劇 奥 院 國 , 她 籍 9 是 唱 9 嫁 歌 到 劇中 紐 給 約 英 的 的 國 首席 大都 人 , 女高 會 歌 居 音 劇 瑞 院 士 又

與 白 舒 然 費 娃 慈 而 雪 然 XX 柯 出 斯 的 較 老 偏 年 愛 歲 被 認 布 漸 村 爲 大 烟 是 斯 加力 演 49 唱 . 德 馬 音 勒 質 國 遨 世 舒 隨 泇 7 伯 歌 厚 特 曲 重 的 舒 雙 壁 曼 進 入 9 李 戲 相 杳 劇 4 中 牆 的 特 領 映 勞 於 域 世 斯 , 界 和 同 時 樂 沃 爾 大 壇 大 爲 從 的 她 德文 是 花 以 腔 遨 德 演 循 語 變 到 歌 爲 抒 曲 母 語 情

忽 年 喜 付 所 詩 寫 9 忽 的 中 娃 而 人 慈 我 雀 柯 音 美 躍 的 色 在 忽 望 第 -音 而 組 沉 量 , 和 醉 的 的 運 萬 節 魯 用 目 克 中 , 的 戀 , 11 演 自 11 唱 如 溪 1 的 莫 , 千 札 細 變 流 特 萬 11 七 , 的 八 表 首 六 情 年 短 短 所 , 她 的 寫 忘 的 歌 情 9 晚 的 = 歌 種 F 唱 不 的 感覺 百 , 聽 的 衆 情 緒 , 着 她 她 七 忽 化 八 悲 爲 八

詮 漫 曲 釋 給 西 , 舒 讓 維 是 伯 樂 亞 X 特 咸 劇 是 覺 是 寒 付 趣 感 味 浦 在 情 無 露 田 絲 窮 野 複 之 雜 中 似 羅 所 的 T. 游 作 1 有 蒙 物 , 特 舒 着 , 我 發 阜 娃 們 掘 后 慈 不 柯 從 美 的 他 恭 愉 的 插 早 快 期 寶 曲 藏 的 歌 , 曲 唱 短 出 中 短 如 可 的 以 Ŧ. 月 領 首 清 會 歌 晨 0 , 的 他 州 清 根 以 新 據 優 特 莎 秀 色 士 的 比 技 舒 亞 巧 伯 的 特 請 忠 的 所 譜 實 浪 的 的

旋 時 律 , 感 他 姗 情 根 選 據 0 唱 而 舒 歌 妣 德 曼 唱 的 的 愛 歌 情 發 詩 紙 蘇 牌 拉 的 蘇 嘉 女 拉 似 嘉 與 义 譜 發 是 曲 紙 何 牌 , 等 舒 的 活 娃 女 郎 慈 潑 図 柯 美 默 0 當 歌 唱 舒 着 魯 與 似 他 4 的 就 夫 是 人 舒 克 曼 拉 心 拉 靈 中 見 流 鍾 情 露 出 談 來 的 愛

茵 馬 的 勒 傳 說 清 位 與 德 聖 民 安 族 東 音 尼 樂 到 家 巴 拿 採 阿 用 德 等 或 允 民 满 間 鄉 詩 村 集 氣 息 兒 的 童 歌 之 魔 舒 號 娃 慈 譜 柯芙 出 1 又以 把 新 壞 的 孩 面 子 貌 變 , 乖 唱 出

人的 愉 快 , 憂 愁 -機 智 與 幻 想 等 各 種 不 同 的 情 緒

是 那 麽 李 傳 妣 斯 像 神 特 的 是 的 在 在 表 敍 達着 個 說 吉 個 普 , 令人覺 故 賽 事 人 , 得 她 , 的 呂 她 的 聲 偉 帶 的 魅 力 是 最美好 是 小 如 管 家 此 的 難 樂器 以 抗 李 查 拒 , 從 0 史 內 特 iL 勞 的 斯 深 處 的 , 藉 明 天 着 成 • 熟 的 歌 嬉 藝 游 的 她 母

芙 完全 曲 在 而 巨 的 集 = 大的 是 年 月 歌 舒 們 村 娃 聲 , 被 狂 慈 中 日 婦 譽 充滿 暴 的 的 柯芙 中 表 爲 獨 寫 是 開 現 照 喜 唱 的 千 劇 始 會 第 得 0 錘 似 中 至 , 差不多是十年 百 眞 的真正柔情;「多久了」, 個 安息在愛 鍊 她 遨 至 善 的 選 循 了 精 歌 至美 沃 品 曲 人迷茫的幻想裏; 爾 演 9 , 前 結 夫 唱 如 了 構 會 何 「義 , 是 再 -舒 大利 諧 在 求 得 娃 薩 和 更完美 暗示 慈 歌 與 爾 集」 詮 玆 柯 「我們」 失戀 芙就 釋 堡 中 的 是 音 的 樂 多 詮 曾 婦 言歸於好」 節 釋 麽 灌 人 Fi. 的 首 呢 精 錄 中 妙 過 可 歌 唱 3 悲 , 出 0 作 沃 歌 ; , , 德 最 爲 全 爾 後 有 壓 部 夫 歌 的 爭 曲 軸 演 音 唱 集」 微 吵 0 樂 醉 後 沃 與 的 的 誰 爾 , 夫 在 極 呼 輕 舒 義 度 唤 的 挑 作 娃 大 女 溫 你 郎 利 暖 品 歌

令人 更 由 喝 於 終 采 她 於 的 高 眞 她 貴 正欣賞了 全心 氣 質 全 意的 舒 她 娃 與 慈 獻 鋼 身 柯芙 琴 藝 伴 的 術 奏 白 藝 , 術成 願 爾 遜之間 把 就 詩 ,我深刻 詞 的 和 緊 音 深的 樂 密 的 配 感覺 精萃 合 9 出 發 揮 他 ,不 眞 至 僅 是 極 在 致 於 位 , 從 絕 她 她 有 佳 那 的 磁 性 兒 伴 奏 般 我 的 , 的 同 歌 確 樣 喉 的

略

到

了美

的

眞諦

丹麥皇家芭蕾舞團

深受六衆歡迎的 起的綜合藝術,給予人感官上無限美好的愉悅。 這 一門發源自文藝復興時代的皇家宮廷藝術,如今正由芭蕾舞團與學校秉承相襲 舞臺表演,欣賞芭蕾舞劇的演出 ,正是同時欣賞了舞蹈、戲劇與舞臺設計 語合在 成爲

以及 Summer Dances) 五日第二週的節目:「阿波羅·莫薩格特」(Apollon Musagetes)、「波浪舞」(Waves) ,排出 丹麥皇家芭蕾舞團,在此次香港藝術節中,從二月廿六日起至三月十日止,共演出兩週十二 「奇異的宦官」(The Miraculous 位丹麥音樂家 兩 Delerue 組 不同的節目;第一週演出的節日,包括有三幕浪漫舞劇「拿坡里」(Napoli),音 ,音樂由 Svend S. 的音樂編成的獨幕劇 Edvard Helsted, Mandarin) H. Paulli, Schultz 改編自義大利巴羅克音樂。我觀賞的是三月 「舞蹈課程」 0 (The Lesson) NielsW. Cade ;以及 的作品摘錄出;由 「夏之舞」(

阿波羅」的音樂,是本世紀最偉大的作曲家史特拉汶斯基,用十七世紀法國官廷舞劇 的風

的

工具

格 寫成 顯 胎 示 , 以 出 衣 BII 精 他 波 巧 嘗 羅 的 現 試 在 去發現 代 Delos 主 義 自己, 藝 島 術 E 手 誕 法 起 生 初 來 , 用 表 兩 現 位 新 種 女 生 古 神 硬 典 協 主 而 助 無 義 經驗 風 Leto 格 的 0 動作 分 娩 個 短 , 很 她 短 快 們 的 楔子, 的 也 幫 , 他 助 這 平 就 穩的 能 位 熟 年 練 輕 導 的 的 出 神 主 使 用 離 題

特 在 拉 象 微性 汝 Johnny 斯 基的 的 單 Eliasen 音 純 樂 佈 景 , 起 中 飾 了 , ,提示作 層 演 層 呵 波 的 用 表 羅 達着 , , 創 他 造 他 無 出 心 可 靈 比 配 合劇 擬 深 處 的 情 的 神 感 的 韻 氣氛 受。 與 高 芭蕾舞 貴 0 的 神 蹈 態 本身 , 伴 是 隨 着 種含蓄 高 超 的 的 舞 藝 蹈 循 技 巧 史

出 道 她們 九位 拿 舞 着古 各自 女神 , 最 後 希 不同 中 臘 的 他 滑 已 的 位出 稽 技 經 得 劇 藝 現在舞 中 到 , 了文藝 的 她 面 們 具 臺 上, 位 • , 美術和音 女神 Tersichore 每 各 位 有 女神 樂各方面的 段 拿 特 早 着 殊 獻 的 給 把魯特 成 阿 獨 波羅 長, 舞 以 琴 她們 Kalliope 及莊 , 阿 的 嚴的 波羅萬 象 徵 拿着 主 , 分得意 並 權 引他 詩 , 引 集 共 的 領 舞 和 着 他們 衆 , 藉 以 跳

化 身 丹 , 一一一一一一一一一 輕 烈 家芭蕾 自 岩 , 穿着 舞 團 白 的 紗 幾 短 位 舞 女 裙 舞 , 蹈 文雅 家 9 個 , 溫 個 柔 有 的 着 伴 玉 隨 潔 着 氷 淸 Bul 波 般 羅 的 透 , 絲 明 絲 線 入扣 條 , 擧 的 舞 手 出 投 足 3 充 都 是 满 抒 表 情 情 的 的

走

向

Ш

頂

詩 境 若 說 阿 波 羅 是敍 述 故事 的 一艺蕾 那 麽 三人舞 波 浪 該是描寫 某種 情 緒 與 氣 氛

的

意

界

着 度 言之 是 了 種 深 F. 0 情 淺 均 種 它 緒 的 就 口 顫 從 或 是 色 與 頭 動 氣 彩 作 增 至 或 氛 曲 , 起 尾 這 家 减 緣 就 用 眞 於 0 以 舞 可 對 兩 說 臺 種 鼓 個 是 固 上 面 波 定 新 . 或 動 派 但 的 銅 原 形式 作 見 鑼 即日 兩 밂 的 所 男 去 擊 貫 改 话 -打 穿 女穿着 所 變 要 主 所 Per 表 調 引 緊 現 , 起 Norgard 身 的 在 的 的 思 這 顫 想 舞 種 動 衣 方 , , 内 式 , 另 的 隨 容 下 苦 着 , 個 9 樂 它 鼓 每 原 , 聲 所 則 世, 舞 表 形 多 僅 現 動 式 4 以 着 的 的 是 鼓 要 方 , 生 奏 式 燈 素 物 出 光 , 學 形 不 在 的 第 停 聲 式 性 音 的 質 個 不 變 的 原 强 是 化 换 則

與 醜 人之間 , 反 現 映 代 的 出 芭 蕾 歡 隔 樂 閡 , 往往 和 , 苦 錯 悶 綜 以 樸素 的 , 愛 不 是 與 的 出 色彩 恨 實 0 際 這 9 此 潔 的 舞 淨 語 蹈 言 的 更 正 線 能 是 條 發 透 , 露 表 揮 着人 現今 眞 實 的 的 日 喜 內 人們 悅 心 世 生 和 界 活 悲 , 的 傷 用 緊 美麗 張 , 的 現 實 律 的 表 酷 現 美 人 和

嘲 樂 專 黑 方 專 的 但 解 演 爾 是 禁 奏 托 它 克 又 它 戲 的 見 曾 劇 11 因 丹 奇 描 的 麥 異 皇 繪 動 的 作 妓 家 宦 芭蕾 女與 官 就 1 尋 像 舞 組 那 为 團 曲 客 此 的 , 的 眞 諷 演 奮 是 刺 出 圖 本 0 樣 9 我 届 而 曾 9 香 31 在 經 港 起 提 藝 九 爭 到 衚 四 過 論 節 它 中 9 年 被 而 的 代 被 禁 熱 批 門 , 演 評 刺 的 , 激 爲 剛 命 並 不 運 欣 道 鼓 賞 9 舞 德 直 T 着 至 新 全 而 作 日 世 受 者 本 到 渦 界 愛 各 的 樂 世: 交 的 蹈 年 響

的 純 九 粹 六 抽 七 象 年 的 芭蕾 月 # 舞 六 姿 日 態 , 出 「奇 現 異 , 首 的 一次公演 宦 官 .0 由 內 編 容 舞 集 家 中 Flemming 在描 繪 人 類 Flindt 共 同 的 間 重 題 新 設 計 弧 獨 以 寂 種 寞 現

也是丹 和 愛 , 麥最傑出的舞蹈作 同 時將 它發 展 成 一種 品 有 力的 成語 ,多數批評家公認這是 Flemming Flindt 最好的

的描 的 媚 繪 由 力,三位惡 出劇 Flemming Flindt 親自飾演宦官,他融滙了成熟的技巧與對音樂的了解逐重的上自身置作占。 中 人物的 棍 勇猛有力,他們合力演活了這齣現 性格,Vivi Flindt 飾 演 的年 輕女郎,纖巧 代芭蕾 0 嚴謹,天賦文雅柔美,充滿女性 ,深 刻 而 有 力

在舞 新 同 嚮 的 往 , 今天在 啓 臺上見到「天鵝湖」或「睡美人」的華麗佈景和堂皇的場面;在現實生活中,有時 發 映 桃花源記」中的世界,但是,不同的時代必會產生不同的藝術,人們的 和 舞 表現思想 臺上 我們所見到的芭蕾 ,生活的藝術,也就不同了。觀賞了丹麥皇家芭蕾舞團 ,是繼承過去演變進化的果實。雖然我們有時會失望,沒能 的 演 出 思想觀念必 , 的 我們也 確給了 有 我 會

倫敦爱樂交響樂團

7 使你 那 晚 忍 在 不住 大會堂於 在 夢中都要不自覺的微笑 賞萊因 以斯杂夫 (Erich Leinsdorf) 指揮倫敦愛樂交響樂團 的 演奏,

好壞 這 感染與吸引力,眞 小、六二高 chard) 和 三月六日 眞是具 天下沒有不好的 擔任指揮, 魁梧的 齡的 有決定性的 、七日,我 萊茵斯朵夫一出場 是神 秘而難 兵 影 ,只有不好的將軍」 響 身材 連欣賞了倫敦愛樂的兩場演奏會,頭一 L 0 解 ,眞是一表人才,但是 釋 ý 聽衆的 0 常聽 眼睛 人說:「天下沒 的說法 接觸到 9 ,却使人無限失望 樣在强調指揮的重要 他,情緒立刻爲他所 有不好的樂 場是由彼列查特(John Prit-隊 ,只 。七日晚,秃頭 , 有 控 他對 不好 制 , 樂隊 他 的 對聽 指 演 揮 出 衆的 0 的 矮

味與 用 一全身的 萊茵斯 輕 鬆的 力量指揮着這個有一〇一 、杂夫對 区区 一默感 每 他 首樂曲的 的 手 指 -腕 演 位團員的樂隊 、臂 繟 ,甚至於他在 -頭 、肩 ,他駕馭着樂團, 全身有許 舞台 上的 多美 每一 妙 個 而恰當 和絃的透明潔淨似乎 小 動 作 的 , 姿勢 無不 帶 他 有溫 飄 有着消 馨的 逸 自 如 毒 的 情

的

悠

揚

樂音

詮 的 力 運 釋 特 用 性 , 的 每 0 準 海 樂 頓 確 句 交 , 含 響 由 他 蓄 曲 所 中 着 最 散 適 發 優 可 美 出 而 的 來 11: 的 的 熱 倫 熱 力 敦 力 交 , 似 他 響 乎 控 曲 融 制 了全 化了人們 經 曲 過 的 他 心 概 冷 胸 念 靜 又理 中 和 複 風 智的 雜 格 的 9 情 以 分 緒 及 析 各組 ,只 , 以 感覺 音 及 色 深 的 到 入 平 的 由 他 理 衡 帶 解 , 來 動 的

愛樂 交 他 IE. 指 在 往 指 樂 管 義 來 揮 萊 揮 一、茵斯 專 絃 大 於 利 維 樂 師 的 擔 專 九 也 事 杂 指 任 的 四 納 當 夫 揮 常 指 和 時 , 任 年 揮 薩 是 的 爾兹堡 指 也也 大 9 九 揮 萊 指 是 茵 揮 , 斯杂夫 之間 這 家 年 九六二年夏天 布 年 魯諾 0 擔 不 月 , 任 他 久他受到 . 四 克利 到 華 日 美國 特 誕 起 夫 生 (Bruno 闡 大都 名指揮托 於 , 他繼 管絃 維 會 也 任 樂 歌 納 Walter 孟 團 劇 斯 9 卡尼尼 許 常 樂 最 任 團 初 Charles 指 任 在 1876-的賞識 揮 副 國 指 立 , 揮 音 樂院 九 1962) , , Munch) 聘 四 翌 七年 年 爲 學 鋼 , 助 9 他 手 曾 琴 他是 0 因 # , 擔 後 六 此 任 曼 歲 九 來 而 三七 波 徹 風 决 , 升 斯 斯 塵 心 特 改 頓 任 年

年 專 指 萊茵 他 揮 曾 兼 接 斯 受哥 杂 專 夫在 長 的 倫 比 職 務 亞 九 大學 時 三九 , 年結婚 很 人文科 引 起 學名 美 他 國 樂 譽 的 增 博 夫人是美 的 士 震 0 當 驚 國 九 人 六九年音樂季 他 們 在 波 斯 結 頓 東 定 時 居 , , 他 有 辭 男 去 波 兩 斯 女 頓 前 交 幾

指 揮 對我 來說 是 件 浪 漫 而 詩情 畫 意 的 事 但 是樂團 的 瑣 事 和忙碌 的 工 作不是我能 忍 受

的。」

巧

代 此 早 很 英 專 的 個 的 他 音 唱 受 有 技 鐘 的 國 海 , 樂的 激 岸 聲 片 經 手 第 力 賞 是 腕 九 許 有 敲 4 歷 流 使 平 響 都 頗 過 是 柔 , 安 有 多 像 樂 因 你 在 着 陷 和 寄 位 羅 專 年 來 爲 直 價 入 , 覺 居 夜 悲 激 値 茵 客 致 長 , 其 烈 的 斯 席 優 由 期 得 曲 慘 文 英國 杂 倫敦 有 中 的 指 秀 生 是 和 呢 那 遭 獻 夫 的 活 偉 雄 揮 交響樂 指 演 愛 人的 ? 麽的 在美 偉 的 遇 0 奏家 樂管 那 揮 磨 中 萊茵 感 恬 首 下 練 國 英國 絃 审 音 社 受 靜 加 , 9 樂 樂 之父 他 斯 殘 大 以 會 , 杂夫 末 們 4 作 此 訓 專 的 酷 曾灌 養 練 托 機 段繁繁幽 的 曲 海 9 成 在 瑪 和 波 漁 家 械 , 使 倫 衝 夫 錄 歐 斯 和 布 了 擊 能適 樂 洲 敦愛 彼 列 了 . 得 莫 團 思 着 比 頓 的 樂 的 岸 格 的 札 應 樂 欽 不 旋 特 任 地 專 , 上 廉 歌 (Thomas 奏出 律 砂 劇 何 中 氏 四 _ + 似乎道出 聲 礫 是 指 , 彼 是 透 _ 揮 雷 9 明 陽 位 得 首 的 歷 , 光 交響 的 希 格 能 脫 史 Beecham 1879—1961) 較 線 了 照 望 廉 力 頴 曲 格 從 淺 條 射 氏 , 而 善 的 廉 的 同 , 在 純 唱 氏 波 的 中 時 0 的 片 團 的 演 由 淨 浪 幻 的 呼 出 於 F. 想 , 0 閃 在 技 倫 發 聲 者 海 比 , 音 音 循 敦 欽 閃 歌 , 樂 的 愛 對 發 無 , 樂交 那 究 光 奈 史 , 精 組 竟 上 湛 最 帶 織 創 命 , 樂 設 高 那 教 運 出 , , 這 亦 樂 團 堂 的 超 使 現

刻

板

中

使

他

溫

暖

而

浪

漫

的

個

性受到

拘

東吧

膩 頴 清 在 與 晰 茵 於 倫 斯 優 賞 比 雅 杂 倫 處 夫 這 敦愛樂的 可 不 首 與 僅 莫 充 是 滿 札 位 兩 特 一默感的 場演 比美 優 秀 奏中 的 喜 樂 指 劇 , 曲 揮 有 作 中 9 兩 品品 的 由 位擔 他 , 不 舞 編 任 īE 撰 曲 一獨奏的 旋 與 的 他 律 李 查 的 非 常 演 個 奏家 性 豐 史 富 特 相 近 勞 , 韓韓 嗎 斯 銀 玫 爾 玫 是 瑰 瑰 騎 位波 土 的 蘭籍 段 組 更 曲 是 的 , 女 精美 風 格 細 新

難忘的 基降 奏曲 B , 第一流的 ,一九二三年出生,在舞台上她 演奏 小調 奏得 第 極 具魅 技藝,音色豐麗,技法精湛,以女性特有纖細奏法,將西比留斯的 號鋼琴協奏曲,風格相當嚴謹, 力,美中不 足的是,她的台風缺乏美感 長髮披肩,我實在看不出她是五十歲的人了。雖係女流 沒有故作驚人之處,而具有强烈的個性,是令人 0 李路 (John Lill) 主奏的 D 小調 柴可夫斯 小提琴協 ,却

緩 但 是 ,急待解決的問題,却令我深思!也是我最大的感觸,最迫切的盼望! , 短短的八日,欣賞了香港藝術節中的精彩演出,音樂給我的充實與滿足,將是永難忘 何時 我們也能有 一個像大會堂這般美好音樂廳?如何加强藝術文化的交流?這 個 刻不 懷的 六十元及

元港

幣

,

都保

留

給

訪

問

亞洲

的全

費旅

行

團

瞧一瞧香港的藝術節

娃 節 16 戲 倫 包 括 票房 交流 慈 術 劇 敦 嘉拉 柯芙 由 節 新 九七 法 , 的文化藝 , 芭蕾 盛 國 日 掀 大而 當 小 本愛樂交響 三年二月二十六口至三月二十 起 代繡惟 提琴家梅 了 舞 術 團 隆 香 重 港 活 , 的在 開 的 爪 動 展覽 樂團 哇阜 紐 埠 , 香港大會堂音樂廳 恩 以 除 來的 家古 5 , -, 鋼 倫 促 中 琴家 敦堂樂 典 最 進 國 舞 高 香 歌 傅 劇 蹈 潮 港的文化活 聰等 交響樂 和 團 , 音樂, 四口 • 也 擔任 西 和 在 班牙民 團 劇 ,亞洲最引人的 旅 院以 動 以 演 , 遊淡季吸引遊客 及 出 梅 , 吸引了 的室 由 族 紐 及 恩節 舞蹈 利 國 舞臺 際 內 樂和 許 庫 明 日管 許多 戲 星 演 項文化 絃樂 院同 演 出 獨奏會; , 多 的 出 芭蕾 團 因 香 的 時 港聽 流 演 學 和藝術活動 爲百分之三十 有 行 出 行 舞蹈;還 衆湧進 音 丹 的 0 多彩多 樂等 管絃 麥皇家芭蕾舞 樂 大 0 有 莎士 這 姿 五的 會堂 女高 的 首 次 高 的 東 比 節 屆 亞的 團 目 香 額票 藝術 四 音 文 舒 港

藝術節美的行列中,有心得 Ŧi. 來 每年受邀於國 泰航 、有啓示、也有感慨 空公司 , 使我 有機 會欣賞 每年二 一月間 的香港藝術節演出 投入了

彩 歌 班 音 的 的 芳 牙交 樂 境 婷 演 界 的 今天 響 出 領 旅 , 樂團 導 0 行 而 我 藝 的 時 每 們 衚 芭 每 , 的 蕾 澳 不 使 在 世 洲 僅 舞 你 旅 界 增 專 雪 想 遊 充滿 |梨交響 加 振 中 , 了 來 翃 , 了 美 自 高 總 喧 感 樂 非 飛 使 囂 沙州 專 , 0 你 怡 的 發 -情 英 塞 連 現 片 納 國 六 又 世 凌 悅 加 國 屆 界 亂 性 爾 家 的 是 , 舞 交 , 如 越 香 藝 響 團 港 此 發 循 , 樂 薮 日 使 我 更 專 術 愛 我 是 國 等 節 們 , 的 中 明 , 要 個 音 柏 天 , 去 樂 健 林 擧 是 追 全 家 世 如 -尋 的 斯 維 聞 此 和 社 義 也 名 値 諧 會 桂 納 的 得 -不 和 法 -嚮 優 可 陳 英 國 往 美 缺 國 必 國 , 1 先 的 家 使 特 的 等 室 交 别 11 都 響 內 是 靈 有 樂 樂 當 向 專 極 團 充 1 滿 飛 -精 瑪 西 着 騰

節 金 排 在 個 除 海 了 数 也 接 術 外 多 了 待 年 舉 種 節 每 年 比 行 藝 年 參 歷 循 都 官 觀 久 度 年 傳 家 遨 在 不 的 更 活 徜 衰 大 香 受 動 香 量 節 港 , 到 港 , 增 的 也 藝 海 印 旅 加 節 不 術 外各 刷 是 節 遊 0 目 宣 容 協 航 使 , 國 傳 空 特 易 會 中 重 刊 及 公 别 的 西 司 是 視 物 旅 0 文 外 游 大 0 爲 旅 化 業 遠 批 遊 精 , 還 中 東 業 萃 道 將 的 南 的 薈 紀 其 來 亚 貢 苯 錄 他 游 獻 的 片 階 音 客 也 堂 没 層 樂家 特 是 0 到 爲 都 最 如 各 給 實際 提 參 果 大 子 觀 供 沒 藝 城 遨 機 的 有 市 票支 不術節 徜 , 社 的 節 因 會 電 必 助 而 爲 各 要 視 到 海 界 9 臺 的 酒 香 外 的 放 店 港 各 協 鼎 映 助 也 來 地 力 以 , 0 , 的 配 藝 使 特 在 旅 合 得 術 宣 别 遊 , 香 傳 優 節 公 要 惠 港 I 的 可 維 藝 作 的 門 也 持 循 上 租 安

助 和 1 替 的 的 助 鼎 確 單 力 位 支 藝 致 持 循 謝 的 9 活 0 也 事 許 動 實 早 最 就 E , 要 產 商 直 了 業 到 9 機 也 構 九 大 與 七 此 熱 六 9 11 年 人 每 第 年 + 四 的 的 屆 特 慷 藝 刊 慨 循 上 資 節 總 助 時 是 9 若 有 , 收 沒 支才 整 有 財 首 政 的 次達 篇 保 幅 證 到 人 , 平 向 . 衡 所 贊 助 , 有 到 人 的 了 贊 及 第 捐 助

永 Fi. 屆 時 性 活 , 香 動 港 政 府 特 别 撥 下 了 Fi. + 萬 兀 資 助 倡 導 9 使 得 香 港 茲 衚 節 終 能 成 爲 香 港 文 化 活 的 項

各 有 軍 樣 樂 的 演 節 個 奏 成 Ħ 功 , 0 民 每 的 間 逢 薮 循 舞 動 術 蹈 節 節 表 不 期 可 演 間 缺 和 小 人 , 歡 合 在 唱 樂 香 港 氣 , 鼓 街 氛 樂 頭 , 除 鳴 9 隨 了 奏 處 安排 , 隆 田 豐富 見 重 美 的 麗 而 儀 式 的 多 燈 彩 熱 飾 的 鬧 , 內 愛 容 的 T , 氣 爲 堡 氛 廣 廣 場 大 也 的 眞 的 開 羣 使 慕 1 提 難 典 供 禮 中 各 式

體 的 是 成 會 爲 爲 牛 他 活 了 到 體 充 們 情 面 實 生 趣 精 活 0 , 裹 而 神 香 是 生 的 港 活 他 本 部 循 們 才 能 份 鄮 本 得 票房 身 . 就是 另 到 外· iL 年 盐 靈 9 更 年 1 彻 眞 因 韓 的 鑑 TF. 爲 好 賞 的 I 的 原 者 滿 商 企 因 了 足 之一 業界 忙 碌 人 , 的 士 也 在 是 华 享 意 大 受舒 爲 1 成 居 爲 適 民 們 薮 豪 徜 華 已 的 的 逐 物 漸 贊 助 質 熟 者 悉 生 活 這 之餘 也 項 已 活 經 動 , 已 不 ,

歐美

戰

後

特

别

提

倡

音

鄉

鄮

它

占

然

使

個

城

市

增

添

光

彩

最

主

要

的

却

是

豐

富

T

當

地

市

民們

經

而

僅

是 的 主 的 旧 是 辦 文 亞 化 個 了 香 洲 港 活 IF. 数 在 連 動 術 向 中 世 節 紀 發 是 屆 以 的 提 東 的 已 高 西 來 亞 地 經 品 洲 個 文 陸 蓺 14 TE: 人 9 續 洲 文 狐 的 的 交 的 節 修 各 化 將 養 滙 议 遨 , 提 多受 煮 亞 術 , 洲 供 方 取 , 現 富 得 西 地 面 方文 品 精 切 於 在 的 是 地 神 香 港 傳 16 HI. E , 性 的 但 各 統 的 藝 調 階 是 影 民 族 響 大 劑 層 徜 的 色 多 0 加 反 數 彩 繼 市 以 國 的 民 綜 年 也 有 忽 家 系 均 合 己 視 性 度 日 統 具 了 的 薮 的 益 有 本 國 深 術 香 注 介 港 紹 的 重 厚 節 怎樣 豐 遨 的 目 整 術 厚 傳 0 理 文 統 亞 節 從 洲 美 文 後 16 發 各 衚 遨 16 , 揚 循 國 市 遨 音 衚 在 政 , 它 樂 潰 經 局 所 年 產 濟 也 和 已 别 建 來 E

立 起 來 的 種 强 烈濃 郁 的 地 品 性 民 族 風 格 使 亚 洲 藝 術節 的 意 義 更形 肯定 0

我們 心這 樣的 一樂文化 不 曾 音 今天 只 經 代中 一樂?我們的羣衆正沉迷於那 是漂亮的文字 有 , 過 或 全世 輝 的 來對 煌 音 界正陷於 的音樂文化 樂 人的精神價值做新的探求! 0 去年 , 而更是踏實的 社 會和 十二月十 , 如今我 經 濟的 一類的音樂?我們不該只關心物質生活與個 四 行 們 日 不安中 動 更該在 報 上 , 環顧社會的音樂環境 音樂文化上恢復自負自 刊 特别是美國 佈了 政 府全面 與 中 推 共 行文化 建 , 交的 學 我 建設音 們 , 變 全民推動文化 每 局 1 天所 後 樂活 享受 聽 我 動 們 到 的 而 的 更 運 消 應 是 動 息 該 什 要 關 麽 面

自 由 的 美 狀 國 態 與 中 共建交將能刺 經 濟 才 能 迅 激國 速 成 長; 人 更加 也只有在充 團 結 , 來發展我們的 分自 由 的 狀 態下, 經濟 文化才能蓬 發展我們 的 勃 文化 發 展 , 只 有 在 充

了 資 民間 藉 , 當我 文化的交流 從 普 香 温 們 港 的 藝術 有 穩定的 精 神 節 來 食 到 復興 糧 經 亞 濟 洲 , 爭 中華文化 藝術節 、民主的 取 國際 , 藝壇 政治 我們 促 何 , 進 再 的 妨 國民 聲譽, 加 也 F 來 外交 吸引海外遊 發 以 起 , 求得社會的安定與繁榮 擧 政治 辦 在 客的 的 臺 環境 灣 民族性 地 促 品 使 的 藝 我 或 一術節 們 際 去 遨 做 目 術 文化藝 節 我 , 們 今天 不 循 我們 僅 E 充 的 實 投 需

在

開幕

音樂

會中

演

看菲律賓文化中心如何推動文藝活動

文化 中 心 中 政 在亞洲各國 之外 府 心 藝 月 宣 一術表 裏指 佈 也也 五年 熱烈的 導委員人 演 後要在 劇院在 除了日本、香港 在談論如何使得多彩多姿的文化活動能在文化中 會集會商 全省 一九六九年九月落成的時候,由 各 議七月 縣 市 、非律賓和韓國 普 一日 遍 興 起 建 文化 實施建設 [都先後有了他們的文化藝術中心 中 心 計 , 郭美貞率領的中華兒童交響樂團 劃 四 0 月裏 社會各界除了於 通 過 了 一心按部 文化 就班 喜我 建 的 們 設 其中 將有 推 規劃 展 大綱 也 菲 開 律賓 應邀 文化 來 草 0

CP 賓人對文化遺產的良知和意識 菲 是在 律賓 文化中 一九六 六年四月開 心,全名是 CULTURAL CENTER OF 始興建 鼓勵他們朝提倡 。成立以 來, 、保存並發揚固有文化和傳統的方向來努力 也 一直 努力的在追求它最初的 THE PHILIPPINES 目標 唤 簡 醒 ,提 菲 稱 律 C

C 高 P 大 並 H. 鼓 種 勵 組 織 同 各 個 文 化 律 專 體 -會 化 社 , 以 興 及 有 世 關 的 展 管 會 , 或 是 舞 臺 化 演 出 等 活 動

家

對

各

不

領

域

的

菲

賓

文

發

生

趣

,

發

掘

並

幫

助

對

菲

文

研

究

具

有

重

要

性

的

人

C

成 的 , 月 小 刑 了 9 民 有 劇 間 院 效 数 在 的 循 達 八 月 劇 成 院 落 H 落 成 標 成 , , 之後 圖 除 書 了 館 , 世 九 和 界 菲 六 性 律 九 賓 的 年 設 環 落 計 球 成 中 1 的 遨 姐 心 選美 是 循 在 表 會 演 也 九 劇 在 七 院 這 外 兒 年 , 學 開 博 行 始 物 作 館 業 在 到 九 了 七 年 九 六 七 刀山 月 落 年

方 (1) 年 並 部 的 (5) 劇 有 去 爲 關 幫 音 年 僡 了 舞 推 播 機 助 樂 我 遨 記 蹈 構 樂 似 曾 出 H 錄 漸 發 出 在 和 新 所 衚 方 消 舉 青 展 作 展 溜 便 辦 九 覽 品 失 基 年 出 起 會 的 的 七 会 在 見 各 會 也 菲 或 也 Ŧi. , , 每 舉 律 種 内 特 和 -所 年 行 會 聯 賓 地 外接 九 還 議 合 有 劇 文 在 定 演 11 國 白 七 本 -期 研 教 受 天 六 出 和 的 密 擧 科 年 都 詩 根 討 仔 文組 保 行 集 兩 寫 , 會 細 作 鼓 來 訓 留 菲 的 度 了 律 勵 訓 赴 比 織 練 參 錄 賓 觀 馬 謇 作 練 菲 , 音 的 教 律 並 3 尼 ; 曲 帶 音 供 整 拉 (4) 家 師 賓 樂 全 出 鼓 給 個 , -, 有 舞 獎 勵 席 . (3) 或 建 時 舞 委員 學 並 蹈 研 築 音 也 協 究 金 樂 蹈 家 和 會 利 和 助 和 菲 ; 内 會 用 戲 各 國 (2) 部 議 劇 • 文 作 以 電 作 劇 設 , 節 曲 在 視 化 家 有 有 施 錄 專 音 家 機 職 , , 0 或 以 樂 影 體 協 中 會 轉 是 會 多 演 古 練 心 • 播 舞 的 特 次 外 有 出 . 音 前 到 籍 舞 的 蹈 方 地 藝 樂教 式 設 大 臺 往 民 和 情 C 馬 術 計 劇 民 9 尼 家 風 間 育 經 了 C 拉 音 整 P 的 傳 俗 協 由 以 樂 統 會 套 欣 發 做 教 外 賞 表 會 丰 和 育 計 , 的 會 題 蒐 其 文 割 不 戲 集 他 化 地 同

爲 了 配合 日 漸 擴 大 的 計 書 9 C C P 已 經 從 九 七三 年 起 , 頒 發 全 或 遨 術 家 獎 和 或 際 藝 術 家

獎 力 廳 爲 , 本 做 組 國 爲 織 和 中 7 自 外 il 來 裏 己 遨 的 T 作 術 愛 樂 家 同 的 交 演 樂 藝 出 術 團 做 各 家 種 和 補 安 參 助 排 觀 成 者 , V. 希 進 7 望 祭 的 能 個 在 地 舞 方 蹈 有 專 C 的 藝術 , C P 環 範 也 另 圍 發 外 裏 成 行 V. 提 種 了 高 季 文 刊 個 化 在 水 水 平 準 的 並

是 導 中 白 士 之下 亞 從 i 負 洲 文 C 仙 青 作 化 特 C C 人 曲 中 羅 P C 家 伊 11 的 P 非 聯 成 斯 主 的 盟 律 V 田 席 各 賓 主 以 拉 , 女子 項 席 來 大學榮譽 卡 T 西 , , 大學 1/E 聯 她 拉 與 合 葛 活 音 或 市 音 博 動 樂 教 是 樂 士 美 科 演 博 (LUCRECIAR 都 澗 文 奏 土 推 學 組 遨 , 院 展 織 是 循 得 院 威 指 家 位 有 長 導 委 聲 音 者 有 員 在 樂 許 色 會 她 教 KASILAG) 文 多 世 育 化 家 世 是 界 活 國 -名 動 内 作 人 委 曲 及 錄 員 家 國 , 中 會 際 是美 -都 主 多 行 有 席 種 政 國 册 機 官 伊 , 的 巴 構 斯 名 曼 雅 的 十九, 字 尼 是 音 罕 樂 鍵 在 民 位 院 族 州 員 作 藝 的 家 樂 徜 她 領 0 碩

想 會 , , 全 連 爲 國 地 7 愛 理 配 樂 環 合 學 境 不 會 也 同 合 的 菲 於 需 律 理 要 想 賓 , 歌 文化 劇 那 协 就 中 曾 是 L 等 面 的 機 臨 劇 構 場 馬 , 尼 裏 每 拉 包 年 灣 括 的 的 兩 定 大 必 期 劇 最 演 院 合 出 和 理 想 1 提 劇 的 供 院 劇 7 院 , 最 , 中 好 的 們 不 場 爲 旧 所 馬 在 尼 建 拉 築 交 上 響 合 樂 於 理

爲 歌 交響 劇 樂 呎 交 劇 通 寬 響 院 所 樂 是 , 設 六 芭 匹 個 , H 呎 蕾 具 以 深 舞 有 升 0 和 多 降 舞 戲 種 自 臺 劇 用 如 T 時 途 的 的 面 变 有 各 H 響 種 容 Fi 樂團 納 九 不 呎 同 兩 席 要 千 八 时 品 求 位 觀 0 寬 0 整 衆 , \equiv 個 的 舞 音 呎 樂廳 臺 六 是 时 用 高 桃 在 花 目 靠 L 前 近 木 和 舞 將 做 臺 的 來 前 端 沒 它 都 有 澋 打 能 有 调 達 蠟 到 塊 演 , 專 有 出

燈 方 光 和 句 括 側 了 面 燈 套 架 上的 立 卽 燈 制 光裝 光記 憶 控 制 系 統 還 有 不 同 形 式 的 各 種 反 光 燈 水 銀 燈 , 以 及 分 佈

在

了 作 大 唱 和 , 再 文化 盤 音 靠大 響效 . 手 中 提 小 果就利 iLi 式錄 不 的 音 響設 音 用 輸出 機 # 等 個 備 設 功 屬 世 力不 於中 極完 備 同 央 備 的 控 , 七 制 整個音樂廳 + 系 統 個音 的麥克風 箱 裏 ,傳送到 任 跟 和 何 整個音樂廳裏去 建 築結 個角 構 落都有最好的 連 在 0 起 全部音響系 不 傳音 同 形 式 效 果。 的 擴 統 大器合 聲 還 包括 音 擴

走 在 大 劇院的 後臺 , 眞 覺得它寬大無比 , 十二個 不 同 大小的 更 衣室 , 可 以 同 時 容納 00位

弧 形 小 銀 幕 劇 院 . 燈 有四〇 光 , 音 響設 個 座 備 位 ,比 較適合戲劇、室內樂、 演 講 示範和放影片的 場合來 用 , 還有

演

出

者

0

是 德 國 在 的 外 來 歌 德 藝 文化 獨 表 中 演 心 方 和 面 美國的 C C 湯 P 瑪 的 士: 劇 傑佛 院 部 遜文化 和 各 國 中 使 心 館 及各地 0 文化中 心都 保 持 密 切 的 聯 絡 特 别

抽 象 再 9 或是 說 末端廳 超 現 雪 它它 的 戲 原 劇 屬 作 於 藝術 品 , 音 畫 樂 廊 的 和 舞 部份 蹈 0 它 , 但在 可 容 週末 納 Ŧi. 也 常改 〇位 成室 朝 衆 內 劇 場, 這裏經 常 演 出 比 較

仕 夫人的 個 指 C C 示設計的 P 裏 最 新 能容納 的 棟 建 萬 築 是 人 民 , 是亞洲 間 遨 徜 同 劇 類型 院 , 一的劇 曲 菲 場裏規模最 或 建 築 師 羅 大的 克幸 (Locsin) 個 。因此 在只能 按 照 容納 馬 H

樂

團

演

出

自

己

作

T 的 文 11 中 11 劇 院 1 能 演 出 的 民 俗 或 是 文 16 活 動 民 間 数 衚 劇 院 就 是 最 滴 當 的 場 所

P 音 最 於 酷 交 高 樂 愛 不 C 響 音 活 旧 水 C 按 樂 動 樂 進 在 P 照 專 她 欣 藝 基 的 馬 術 , 欣 表 金 H 幕 曾 向 演 會 禮 仕 的 應 築 C 作 中 的 夫 邀 C 管 號 0 演 在 C P 召 轄 品 的 說 香 C 主 構 0 港 P 席 當 還 基 想 大 卡 特 我 的 金 專 舞 西 地 會 尺 拉 會 九. 問 蹈 假 由 堂 團 葛 ti 遨 總 馬 洛 循 博 統 П 曾 五 战 年 仕 在 1: 官 劇 開 多 曾 邸 在 夫 院 幕 年 是 設 馬 人 應 的 主 前 她 宴 尼 該 音 的 拉 持 是 訪 招 樂 華 待 能 老 出 , 節 席 代 , 師 跙 而 裏 於 會 亞 表 , 這 洲 威 菲 , 大 代 座 演 父 此 作 民 律 表 間 紀 出 曲 在 , 賓 多 念 他 家 並 遨 精 場 館 們 親 聯 術 神 , 演 熱 自 盟 劇 的 卡 出 戲 第 院 11 是 的 丛 西 唱 次 拉 今 以 曫 紀 葛 年 曲 大 低 念 助 推 博 的 0 會 廉 性 動 這 時 建 士 Ŧi. 的 票 還 月 下 位 築 , 親 第 價 裏 馬 物 自 菲 H , C 指 夫 仕 觀 它 揮 C 的 1 夫 賞 屬

賓 性 在 的 許 各 爲 多 7 類 方 文藝 維 面 護 都 活 並 H 動 發 我 揚 , 們 都 光 落 逐 大 後 全 有 或 , 它 計 各 的 劃 不 文 的 同 化 推 地 活 出 品 動 內 , 像 的 却 是 民 受 俗 九 重 活 1: 視 四 動 而 年 從 不 七 月 傳 落 後 學 統 行 0 到 的 現 環 代 的 球 文 小 姐 14 選 性 美 活 會 動 0 , 儘 包 管 括 菲 或 律 際

他 物 們 館 完 和 另 成 外 民 各 俗 C 種 数 新 術 C 的 劇 P 院 在 -設 有 提 備 創 供 意 服 和 的 務 藏 作 書 品 他 都 們 很 希 充 13 害 藉 的 着 圖 書 這 此 館 服 . 提 務 供 能 讀 提 -高 視 遨 -循 聽 從 的 業 資 料 員 和 的 設 新 備 知 , 識 爲 劇 有 場 助 -

> 博 於

當 我 們 的 社 會 建 設 也 朝 着 文 16 建 設 推 進 時 我 們 印 以 參 考世 界 各 地 文化 中 心的 做 法 與

龃 的 的 TV 確 需 数 並 雪 循 長 並 的 0 0 行 推 因 發 展 此 14 展 , . , 中 使 我 , 11 那 們 得 確 麽 在 除 是 節 了 , 今後 目 期 帶 的 待 給 我 内 Fi 計 們 容 年 會 將 後 E 不 . 文 稲 管 只 化 新 是 理 中 穎 促 1 11) 而 員 淮 的 高 了文明 的 落 層 培 成 次 養 的 , 的 更 1: 糖 淮 應 , 神 步 充 按 牛 裕 部 活 , 而 經 就 , 是 費 班 給 的 加 的 大 强了 籌 衆更 使 文 措 文化 手 化 建 的 的 都 設 機 深 計 能 會 度 够 割 於 與 配 做 當 合 有 雪 内 深 容 度

充滿

了

一片

生

機

的

成就有所了解

洲的文化建設

南 , 難免 囘 想 會 在 覺得 雪梨 新 出 奇 席 國 , 最大的 原會 議 不 的 同 日 于 , 就是四 心 中 季 允 滿 顚 倒 了 0 無 我是 限 的 九月初 依 戀 0 去 生 的 長 在 , 嚴多剛 北 半 球 走 的 9 人 春 , 來 初 了 到 赤 大 道 地 以

在: 澳洲 , 我想到當教育部研擬了文化建設 規劃 大綱 , 各界人士都 對成立文化中 心 拭 日 以待

感 時 9. 讓 設立專業訓 澳 洲 我們 顧 問 也來看看澳洲是如 委員 練 班 會 , 41 규 起社會大衆對藝術的 個 坐 何 去推 藝 術界 動藝術活 提 供 财 尊 政 動 支援 重 的 . 0 的 興

九七三年一 月, 顧問 委員會成立,即邀請專家成立了傳統藝術 手工藝 電影 廣 播 和 電

趣 機

和 構

參

與 他

,

而

且.

也 術

讓其他 家們

國家 供

對 的

澳洲 機會

文化

0

們

爲藝

提

新

和

靈

機

構

0

四 到 視 人 + 組 三位 織 委 而 員 成 樂 不 , 基 等 戲 金 , 會 主 劇 等 的 席 都 會 七 員 是 個 是 基 顧 由 間 金 總 委 會 理 員 9 來 會 分 任 裏 别 命 的 對 它們 , 成 總 員 理 提 , H 整 学 個 財 會 委 政 員 負 或 責 其 會 他 , 由 而 遨 方 是 衚 面 界 的 支援 個 和 不 政 受政 府 等 基 金 府 相 會 控 各 制 行 的 有 的 + 合 法 #

到 九 顧 七 間 四 委 年 員 已 會 經 的 增 經 加 費 非 到 兩千 常 充 萬 裕 元 , 在 九 七二年 組 織 1 也 有 經 七 上百十 過 縝 萬 密 元 的 澳幣 安 排 元澳 幣 約 合 元 四 角 美 金

金 度 此 和 需 要 如 出 時 定 國 提 , 考 期 倡 音 察 和 音 樂 的 樂 相 基 機 當 教 金 會 數 會 育 目 的 的 , 同 補 新 目 時 標是 助 教 的 對 學 參 音 方法 爲了 與 樂 活 組 提 , 動 織 以 高 的 澳 和 西己 大 專 合 洲 體 社 的 1 小 外 會 音 團體 樂水 的 9 對澳 需 要 準 , 也 洲 0 撥 普 讓 的 出 作 及 有 曲 音 前 筆特 家 樂 途 和 風 的 别 演 音 氣 的 奏 樂 0 經 家 它 家 費 提 協 能 達 來 供 助 獎 補 的 到 學 助 職 對 金 象 業 , , 16 獎 除 的 助 了 程

導 持 錢 衆 ; 的 原 補 有 另 參 助 練 再 的 外 與 計 說 0 風 又 對 感 劃 戲 格 如 個 劇 0 , 電 人 凡 基 和 提 影 的 是 金 倡 從 訓 會 培 廣 電 練 事 養 影 播 各 它 和 青 和 旅 類 的 年 電 電 戲 行 目 計 考察 標是 視 視 劇 劃 活 的 基 多方 金 動 協 也 0 會 有 的 助 他 面 的 補 大 辦 們 小 利 目 助 理 還 標 用 專 戲 0 以 某些 體 劇 , , 提 特 在 都 • 高 别 發 戲 有 觀 舞 是 掘 劇 機 衆 蹈 對 新 專 會 的 和 體 得 這 1 数 木 種 材 到 和 術 偶 媒 9 演 補 欣 戲 介 並 出 助 賞 的 不了 機 月. 水 各 在 構 對 準 項 解 視 業 9 爲 演 餘 的 是 -出 職 人 聽 每 專 責 活 的 年 體 動 更 , 形 都 更 要 式 做 , 得 11, 讓 和 到 職 藉 其 他 內 業 此 中 們 容 定 性 加 句 明 的 强 括 上 的 白 保 金 指 大 有

就 雷 創 影 意 利 的 用 雷 道 影 視 演 視 媒 和 劇 作 介 作 的 爲 創 潛 家 造 力 , 都 性 0 基 是 和 金 基 社 會 金 會 協 會 學 協 F. 助 的 的 助 的 對 T. 對 具 象 象 0 教 其 育 是 大 衆 對 的 計 家 雷 劃 影 技 機 構 衚 和 機 舉 器 辦 電 的 研 節 究 發 展 計 文 劃 16

機

有 構

顧問委員會另外安排了一些活動的

演 澳 的 親 大 洲 他 文 會 或 藝 化 們 在 , 是美 術 促 年 的 社 , 家 顧 淮 長 1 品 衚 和 問 各 的 胸 裏 或 提 觀 委 或 1 衆 員 間 倡 或 凡 I 藝 會 的 是 是 各 有 展 益 的 文 青 種 社 體 的 藝 年 品 I 化 都 發 作 交 裏 淌 庫 流 體 活 能 表 也 有 會 深 申 都 關 動 , 或 建 請 入 H 的 , 是 讓 V. 数 補 以 展 此 術 以 瀬 助 , 覽 洲 不 活 往 或 , 際 動 本 的 論 很 , 口 性 文 是 都 1 接 專 以 的 在 16 田 體 觸 要 要 活 意 I 過 出 求 動 識 廠 求 補 , , 1 從 醫 助 只 不 助 術 院 事 要 但 的 , 激 在 向 並 相 市 1 請 政 外 監 針 民 府 對 的 外 或 獄 活 官 V. 特 有 -動 舞 案 傳 學 定 機 校 對 蹈 的 澳 會 9 洲 也 專 察 有 . 象 地 有 與 關 的 , 像 文 熟 金 劇 專 錢 專 體 化 小 以 也 沒 補 孩 增 歌 申 也 特 廣 助 -家 請 見 劇 欣 殊 當 專 舉 限 長 聞 來 辦 外 制 宗 擴 表 對 0

沙小 有 能 顧 系 撥 問 統 出 自 從第 委 員 + 有 會 六 計 坐 億 次 劃 澳 的 世 七 洲 T 界 去 全 多萬 規 大戰 劃 面 設 遨 後 元 一術文 計 , , 外 預 # 化 備 界 對 的 各 在 推 或 1 Ti. リ 年 動 都 內 很 樣 經 建 注 費 1. 重 做 各 的 民 更 有 縣 族 调 效 市 文 全 文 16 運 與 用 16 和 中 徹 遨 9 底 組 12 衚 的 織 的 , 管 服 眞 宏 理 是 揚 務 的 大 , 我 力 加 好 是 强 的 們 不 消 上 除 口 , 息 I 或 是 物 缺 否 但 質 的 能 是 建 有 設 除 外 澳 I

ARM
支流各類。 〒108

「阿德萊伊德藝術

中

心

時

,

的確是意外的

驚喜

澳洲阿德萊伊德藝術中心

以他磁性的歌聲唱出 貝多芬曾經寫過一 那動人的歌聲,也使我對阿德萊伊德無限傾慕!當我訪問澳洲,發現了 首為男中音獨唱的藝術歌曲阿德萊伊德(ADELAIDE),由費雪狄

包括了一 這 所藝術中心位於南澳首府 座多用途的音樂廳、 歌劇院 市中 、實驗性劇院、演舞臺劇的劇院 心,花費了一千七百萬元,是綜合性 ,還有一 的 藝 術 座露天的圓 表 演 會 場 其中 形劇

亚 政 最主 府 臺表演區寬十六・七五公尺,長十五・八五公尺,側面的範圍更大。 補 助廿 要的 萬 個 元 表 其 演中 餘 的 1 是 由 阿 德萊伊德 「藝術音 市議會負擔三分之一, 樂廳」,造價七百萬元 ,是由 南 澳 地 民間 方 政府 募 負擔 捐 + 萬 元 ,澳大利

翻 譯 的 音 服 셇 務 廳 供 閉 各 路 種 雷 表 視 油 活 -放 動 映 外 影 片 重 的 要 設 會 備 議 和 的 各 恩 種 行 形 , 式 也 的 能 麥 利 克 用 風 這 個 場 所 的 會 議 廳 這 裏 有 種 卽

時

臺有 期 樂 演 專 + 出 席 戲 0 品 劇 H 九 於 , 廳 公尺 H 舞 以 臺 可 容 深 H LI 納 以 容 , + 册 上 納 位 Fi. 下 六 樂 百 . 伷 師 八 位 縮 9 Fi. 觀 9 公尺 很 產 衆 滴 生 , 寬 合 分 很 成 演 多 , 兩 特 出 兩 小 邊 别 層 型 環 的 0 歌 景 全 有 劇 寬 象 年 四 有 9 音 公尺 其 册 樂 中 四 喜 的 包 個 劇 括 側 禮 翼 能 拜 雜 讓 0 , 耍 戲 景 由 或 劇 物 是 廳 從 家 舞 11, 舞 的 蹈 臺 有 職 表 業 演 個 飛 性 雷 渦 劇 動 去 專 的 0 , 交 舞 長

的 内 名 11 確 的 爲 中 是 il H 値 文 而 前 得 音 16 時 恒 樂 遨 , 重 血 循 應 內 考 - 戲 中 + 該 慮 劇 把 11 的 11, 個 滴 是 0 合 題 今 事 國 劇 天 實 劇 社 這 演 聯 上 個 出 名 , T. 世 發 的 界 商 出 業 各 戲 社 地 劇 國 會 的 廳 劇 所 文 自 心 化 優 强 需 先 中 運 設 的 動 心 7. 第 , , 如 六 , 音 再 何 次 在 樂 考 呼 廳 財 慮 籲 力 設 書 有 與 立 音 限 0 樂 的 戲 籲 廳 狀 劇 請 態 廳 各 , 並 縣 是 將 市 兼 整 必 在 定 顧 個 興 設 兩 包 建 者 含 施 文 在 IF

效 盒 設 狀 備 的 澳 洲 廳 爲 7 察 德 西己 觀 來 合 者 伊 戲 的 德 劇 本 遨 的 椅 循 演 是 中 出 活 11 的 動 漂 的 有 空 , 電 讓 間 子 表 廳 音 演 樂 的 和 是 場 其 地 他 能 個 技 够 非 循 應 TE 方 需 統 面 要 的 的 而 新 設 改 式 計 變 表 0 演 天 場 花 地 板 , 1 它 佈 是 滿 個 7 燈 四 光 面 和 緊 音 閉

上 面 的 階 露 梯 天 圓 和 走 形 道 劇 場 還 能 容 9 約 石 四 頭 百 的 1 本 位 部 有 份 都 百 是 個 在 , 天 大 部 氣 比 份 較 來 劇 暖 場 和 的 的 時 人 都 候 不 舉 會 行 忘 搖 記 滾 自 己 或 是 帶 民 坐 謠 塾 音 樂 劇 會 場

等 , 演 H 雜 耍 -舞 蹈 . 戲 劇 和 啞 劇 也 都 很 合 滴

觀 當 的 圍 節 繞 目 着 遨 , 術 是 中 由 遨 心 術 四 中 周 佔 il 提 地 供 = 英 的 畝 , 其 4 中 的 有 露 朗 天 誦 廣 詩 場 , -爲 很 孩 適 子 合 各 們 種 講 戶 故 外 事 的 , 民 活 動 謠 演 , 這 唱 此 定 木 期 偶 舉 戲 辦 等 免 0 費

伊 西 處 德 德 廳 雕 火 SII 中 德 塑 車 九 整 家 萊 站 七 年 伊 海 六 , 不 德 捷 有 年 藝 斷 克Hajek 能 底 獨中 容 的 , 藝 納 藝 術活 術 iL \equiv 是 創 0 中 北 動 作 14 心 雪 部 的 是眞 梨 各 此 車 雕 歌 項 的 正 劇 塑 地下 I 給 院 作 程 予 更 品 停 都 社 新 車 告 放 會 的 場 在 廣 段 人 , 士 處 場 還 落 文 較 四 有 , 化活 從這 高 周 行政 層 , 次 動 這 辦 裏 精 中 公室 也 可 神 心 是 以 全 連 生 0 它 澳 活 藝 接 也 洲 術 議 也 不 最 中 會 是它 僅 大的 心 • 外 環 威 的 型 雕 廉 邀 塑 價 設 請 王 値 計 路 展 世 和 新 管 界 -意 穎 聞 阿 義 德 名 所 萊 每 的

在。

意识证是专名各种中心。一位13—

波里尼西亞之夜

——南太平洋土著歌舞的誘惑

構 了 化 設 0 在夏 也 的 前 許 他們 威 陣 視 子 夷 0 的 的 山 在 歷史博 做法, 波 地 文化是民 里 尼 物館 也 西 亚文 可 以作爲我們的參 族 推 出的 化 文 中心 化的 臺灣 就是 部份 Ш 考和 ,必 地藝術展 個 借 延 須長 鏡 續和 期 發揚波里尼 而 , 有系 很引 統的 起 大家對 西亞土著民族藝術和文化的 保存發揚下去 「如 何 挽 0 救 這 臺 使 灣 我 Ш 想 地 機 起 文

千年 海 吹 上 前就 波 里尼西 和 海 浪 天 有人定居了;大概就是賴夫·艾瑞克森 也 地 I 亞人在· 很 . 有節 未知 奏的 有歷史記錄以前 相 抗 冲 衡 向 , 岸 駕 邊 着 簡 這 险 ,就 的 切 小 生 是那 活在 船 , 麽令人 在 一千二百萬方公里的南 (Leif Ericson) 不 知名 沉醉 的 小 0 波 島 里 登 第 尼 陸 西 一次移民到北美的時 .9 . 太平 亞裏 在 充滿 洋世 的 幾 綠 界裏 個 意 大島 的 ,他 島 上 公元 們 候 微 横

體 非 到 書 頁 營 年 的 威 它 利 從 在 夷 件 機 本 學 布 質 會 立 成 瑞罕楊 前 0 屬 之後 每年 目 於 的 說 基 大學 督教耶穌 大部份 他 波 們 方面是爲了研究和保存 里 (Brigham young 尼 藉着在中 都 西 基督末 亚 间 文化 到 自 心 八日聖徒 三 裏唱 中 的 L 家 歌 會 न 鄉 • University) 上課的 舞 , 波里尼西 以 去 協 蹈 11, 說 助 和 是 是 從 地 整 事其 般 方 亞的美術 個 開 稱 南 發 他 爲 太 的 摩 平 工作 門 洋 、工藝和 ± 教 世 著 , 會 界 完成 青年 派 的 文 縮 下 大學的 化 影 的 , 提 , 供 另 文 個 學 獎學 化 教 業 方 育 中 金 性 面 心 0 這 和 文 是 也 16 打 爲 個

7 地 理 波 環境 里 尼 的 西 影 亚 響 的 , 土著民族 發展出各個大同小異的生活 , 般說 來 , 具 有 相 方式 同 的 III 統 , 但 是 在幾個 主要 介的 島 興上, 因 爲 受 到

惑 和 優 上 思 雅 , 想 除 的 各 曾 了一 做 舞 種 經 数 型 蹈 有 般我們 態的 循 人說 性 多年 表 音 過 · . 達 樂 熟悉的舞蹈之外,波里尼西 來 , , 一直是神秘的南海世界裏最引人的項 有文化 使 日 人產 經是波里尼西 生 , 美 就跟 感 着 亚 有音 民俗和生活方式中 樂和 一亞音樂和舞蹈的特 舞 蹈 0 波里 目 一不可 , 尼 門熟,就 對世界 分的 西 亞 人 是用 各地 部 特别 份 有意義 的 了 同 人 0 意 產 雄 這 的 生 壯 動 了 的 熟 作 無比 墼 把 鼓 語 的 事 聲

誘

實

去 我 曾 在 九 七 0 和今 年初 , 度 造 訪 這 個 充 滿 南 太平洋氣息的 文化中 心 流 連 終 日 , 不 忍 離

文化 中心從上午十時起,就開 始了一 連串的節目,展示出每個土著村落的文物 歌 舞 生活

原 野 1 歌 舞 和 始 的 島 唱 ; 戶 個 的 舞 有 的 ; 在 外 文 臺 夏 着 趣 小 行 化 露 威 味 , 劇 動 得 臺 天 夷 9 場 天 以 節 式 前 的 另 保 然 的 是 Ħ 演 外 存 景 午 安 的 出 排 並 灣 致 高 签 的 發 舞 湖 潮 , 島 了 揚 水 臺 是 和 E 的 各 的 , 夜 南 此 獨 以 新 晚 太 種 有 具 戀 落 推 平 奇 趣 惷 幺] 洋 成 出 妙 的 戲 11 的 精 島 的 特 的 燈 院 嶼 樂 i 뭬 各 安 光 設 器 中 節 排 色名 與 計 表 9 目 噴 直 演 0 的 菜 H 立 表 有 還有 的 的 的 演 獨 自 水 峭 , 木 幕 壁 有 助 舟 系 式 種 換 .9 巡 景 黄 流 統 晚 行 瀉 的 祭 香 9 這 , 的 介 着 , 是 紹 都是 餘 五 在 從 彩 波 興 划 觀 使 續 里 行 , 光 紛 尼 你 讓 的 的 就 的 西 所 湖 角 亞 像 瀑 有 中 置 度 布 的 游 , 來 身 音 客 表 設 峭 樂 於 加 演 計 壁 舞 南 入 傳 蹈 太 活 統 平 使 是 , 動 的 得 原 在 洋 和 歌

亞 每 讓 我 個 土 們 著 來 民 看 族 看 的 經 渦 共 舶 整 眞 理 實 的 情 南 感 太 平 洋 世 使 各 我 個 們 島 聽 嶼 的 到 7 音 整 樂 個 舞 民 蹈 族 現 貌 的 呼 , 吸 它 0 不 但 使 我 們 認 識 T 波 里 尼 西

紹 1 郊 像 英 古 氣 領 , 的 锦 羣 旧 , 聯 舞 是 濟 衆 候 但 合 卡 見 他 是 蹈 跳 對 巴 所 勇 傳 , 德 她 西 1: 統 的 有 們 或 神 們 的 語 波 官 敍 臉 戰 言 里 (Kabasi) 戰 說 尼 -舞 -裴 勘 塗 西 , 無論 濟 滿 戰 術 呃 戰 油 舞 和 羣 是 彩 原 島 士 社 的 剛 和 先 會 裏 性 敵 隨 的 H 地 個 或 人 的 理 着 用 動 柔 從 鼓 意 風 位 人 性 事 聲 俗 置 , 的 的 追 習 最 , 是訓 故 音 逐 熱 慣 西 事 樂或 戰 的 血 , 練舞 ; 沸 都 , 舞 潭 我 是 騰 個 者 蹈 有 很 的 百分之百 島 反 喜 1 , 應 都 支 歡 陣 靈 充滿了 舞 斐 了 裴 活 的 蹈 濟 ; 濟 , 是 婦 除 波 1 自 坐 女 以 里 看 了 由 着 用 尼 戰 專 來 用 手 和 舞 隊 西 奔 手 來 精 亞 美 放 勢 式 拉 說 還 神 來 的 尼 有 故 鼓 0 講 村 西 原 事 劍 舞 始 非 子 亚 的 舞 戰 氣 濟 充 + 裏 人 息 作 的 滿 那 的 長 軍 和 是 長 的 戰 者 隊 諧 介 的 很 出

們

,

索 引 效 女 +: 言 果 支 郎 他 起 著 , -觀 别 , 揮 對 社 薩 薩 走 會 的 椰 衆 着 生 摩 摩 韻 子 的 火 像 命 組 亞 律 殼 亞 驚 舞 棒 的 織 子 感 叫 的 喜 很 , 和 以 和 和 勇 悅 建 多 强 讚 樣 波 及 士 傳 築 , 健 嘆 的 以 里 說 方 雙手 的 此 的 椰 尼 及 體 子 零 有 是 對 西 9 能 學 亞 碎 樹 傳 薩 支 着 的 只 葉 摩 統 人 充 雜 舞 火 有 的 柄 的 亚 滿 事 怕 蹈 炬 老 歡 熱 1 了 是 愛 還 家 , , 火 迎 力 描 以 薩 的 來 以 0 , 和 高 摩 寫 能 1 訪 如 今天 亞 美 土 度 的 果 言 , 的 著 的 才 客 善 年 你 島 榮 輕 技 會 道 每 有 X 上還 耀 巧 被 的 天 , 機 的 感 男 生 和 火 火 會 本 保存 孩 活 0 勇 燒 旅 事 舞 子 氣 是 著 到 内 行 着 容 薩 到 稱 0 , 很 喜 的 變 摩 陸 0 多 歡 慶 亞 他 舞 化 摩 傳 們 跳 蹈 着 祝 最 亞 統 各 戰 具 的 的 的 支 種 勝 代 時 舞 其 生 幽 的 蹈 置 表 候 活 中 默 身 灣 性 方式 包 感 刀 的 才 生 火 括 中 舞 的 舞 動 會 1 , 拍 的 蹈 有美 活 , 打 子. 配 特 舞 潑 , 魚 技 古 舞 上 麗 别 , 1 時 的 表 是 時 現 在 表 編 火 候 1 繩 時 的 出 有 語

式 7 Ш 去 X 尼 裏 1 類 西 片 的 解 夏 的 亞 所 美 他 愛 風 威 島 有 景 神 夷 嶼 波 9 都 和 X , 里 土 那 希 क्रि 口 而 尼 著 份 今天 神 亚 以 西 女 從 卡 学 如 亞 郎 女 他 的 島 何 本 爲 神 們 延 +: 夏 嶼 紀 文 到 的 威 裏 念 他 考 化 音 夷 唯 夏 們 愛 樂 的 , 威 位 的 去 蓉 裏 早 夷 表 E 在 歸 着 把 最 期 感 現 經 赤 後 羅 情 道 , 出 變 孝 以 有 來 成 9 位 五子 北 却 了 君 首 是 太平 的 不 + 王 帶 是 歌 論 大 描 分 洋 夏 巴 用 明 衞 夏 寫 裏 威 的 卡 顯 威 夷 麥 四 是古 拉 米 夷 的 方 考 島 注 它 亞 0 代 我 呵 的 來 意 也 或是 們 的 所 是 13 , 這 跳 水 焦 最 H 現 首 以 熟 後 的 9 代 舞 滋 歌 從 0 的 許 潤 就 夏 個 , 樂器 帶 是 多 威 被 7 舞 在 出 大 夷 歐 -洲 講 蹈 抽 片 歐 敍 料 服 , 1 追 到 湖 說 裝 神 發 憶 處 島 的 和 現 往 都 + 故 自 的 舞 昔 庫 事 展 波 然 的 勞 現 中 形 和 里

舞 懷 蹈 念之 音 , 道 情 樂 讓 帶 村 人 11 童 曠 夏 扔 威 市 套 怡 夷 索 民 加 -置 用 情 身 風 鞭 人間 子 俗 的 , 天 另 盼 堂 望 -面 有 在 天 著 他 名 長 的 大之後 呼 拉 音 成 樂 爲 伴 夏 奏下 威 夷 牧 童 支 , 介 騎 紹 著 美 白 麗 馬 夏 馳 威 騁 夷 在 島 草

的原

了 百 年 前 也 在 因 波 , 島 此 里 波 尼 1 里 就 地 尼 有 亞 3 西 的 亚 很 歷 文化 淮 史 北 1 的 中 記 文明 心 載 , , 雖 思 , 大概 有 貴 馬 抓 貴 有 島 斯 E + 萬 的 村 落 居 1 的 民 是 展 天 , 但 示 生 是 的 , 它 今 探 天 的 險 音 馬 家 樂舞 貴 , 斯 最 蹈 島 近 已 的 H 經 的 考 古 不 X 沓 見 口 料 留 只 存 剩 世 7 下 顯 Fi. 示 千 , 幾

督 敏 活 講 曼 的 的 捷 史 滌 H 中 的 舞 和 和 婚 說 心 蹈 奔 熱 姻 浪 起 放 情 生 漫 英 大溪 今 的 活 主 國 , 天 熱 的 由 義 的 地 E 情 舞 図 者 航 經 都 者 默 的 總 海 的 成 融 家 使 大 , 爲 愛是 合 堂 靈 1 大溪 魂 採 想 在 0 深 島 攻 險 起 地 起 處 無 家 美麗 兄 最 , 此 不 喜 柯 受 從 歡 多情 丸 克 出 歡 前 來 船 用 無 泖 音 只 長 , 的 往 的 有 可 樂 稱 女 受 招 能 不 來 它 郎 過 牌 再 利 描 爲 , 嚴 沒 的 7 寫 和 社 格 有 會 ; 他 迷 訓 别 不 們 島 1 練 的 論 多 的 0 的 舞 是 方 長 梔 蹈 舞 子 从 面 久 師 像 者 以 花 的 才 大溪 來 的 牛 0 能 大溪 姿 活 , 跳 地 勢 大溪 情 的 1 形 地 , 跳 還 是 地 , 此 的 是 她 古 具 音 們 直 10 那 有 樣 樂 是 波 旋 憧 祭 手 里 輔 能 憬 律 勢 尼 都 音 把 很 西 -儀 優 洋 樂 亞 優 式 雅 溢 和 雅 島 性 的 羅 嶼

7 0 今 0 東 東 天 加 加 在 干 整 X 國 把 個 是 傳 波 所 統 里 有 的 尼 波 音 西 里 樂 亞 尼 和 品 西 詩 班 域 裹 島 , 哪 9 保 也 裏 存 只 得 有 最 唯 東 多 加 也 還 最 維 個 IE 持 沒 統 著 有 0 君 被 舞 主 外 , 制 國 大多是 度 政 府 , 這 LI 由 項 殖 僡 民 首 統 地 詩 日 形 配 經 式 合 持 來 1着音樂 續 統 了 治 好 渦 跳 幾 的 出 地

11 的 來 決 舞 . 勝 蹈 詩 負 , 是 戰 ; 環 爲 + 有 十九, 7 舞 紀念某位 場 着 很 純 熟 具 偉 戲 的 劇 短 1 性 劍 或 是 的 , 大 表 鼓 現 件 表 卽 重 演 刻 要 的 , 計 有 戰 事 的 情 位 勇 而 島 氣 寫 民 0 以 有 爲 他 關 7 精 競 歡 湛 爭 兴 的 本 戰 技 事 + 数 的 卦 油 戰 9 百 汰 場 時 謇 擊 他 , 們 由 採 跳 鼓 果 子 支 當 的 打 他 多 氣

最 14 們 輕 英 的 勇 氣 載 音 勇 候 歌 + 波 的 們 樂 的 里 載 尼 戰 旅 島 , 無 圃 西 + 臉 律 的 迎 亞 1 0 時 , 這 書 丰 民 T 候 就 利 族 滿 + , 裏 去 是 1 舞 7 毛 嘴 最 老 圖 他 案 裏 大 利 的 們 喃 1 . 臉 , 爲 在 的 1 喃 H 數 使 訪 村 唸 洋 動 客 子 作 着 也 溢 佩 裏 最 著 歌 遠 多 感 + H 舞 古 驕 的 到 紀 傲 以 0 時 念品 非 聽 代 戰 的 支 常 見 舞 傳 表 從 倒 情 驕 1 9 , 傲 並 懸 是 來 是 崖 定 以 H. 的 0 _ 召 居 最 說 1 毛 集 傳 古 辭 在 族 老 利 來 紐 ,

的 手

下 動 人

來 叭

了

区

年 代 西

毛

利

是

唯

熱

和 蘭

身 的

的

作

再 世

紀 不

現 於

經 西 尼 亞 H 西 亞 歷 從 史 文 力 博 化 使 南 得 物 中 太平 館 他 11 此 們 所 洋 帶 次 的 大 女 這 H 力 化 的 部 的 藝 這 電 推 影 循 個 展 得 南 裏 太平 以 或 我 不 是 洋 們 朽 成 1 的 日 V. 如 縮 經 專 被 何 影 門 那 掱 9 機 更 首 巴 構 是 自 動 己 藉 1 負 文 的 由 青 化 豐 主 富 Ш 的 題 地 音 根 的 文物 音 樂 樂 如 和 的 引 何 和 收 挽 舞 X 藏 救 蹈 的 臺 風 並 帶 灣 光 有 吸 Ш 你 系 地 認 引 統 文 識 住 的 化 T 把 波 而 這 除 里 波 此 尼 里

依 不 歡

球

,

那 木

是 棍 的

顯

示 玩

曲 的

們

禁

飛

息

-

TI

水

,

環 戲

有

神

奇

的

幣

水 睛

蟲 和

這 配

此

一大自

然 動 的 迎 忘 流 體

的

崇

敬 利 惠

0

泖

們

貴

客

9

於

的

光

臨

我

們

的 我

來

0 由

富

有 你

節

奏感

的

游

是

訓

練

眼

雙

手

合

的 表 來 人難 方式

運 演

; 歌

毛 舞 人 喇

婦

女

熟

練

的

旋 以 歌 來 猛 最 屬

轉 長

波

人 1 叫

9

還

有

種 唱

短

歡

客

村

1 9 9 西己

開

始

:

的 傳

壁

有 那 H

生 此上 #

人

了 的

裏 做 原 的 還有眞正 始 『嗎?在 数 術 的 國內 山地民族的 精 神 本質 的許多觀光區 做 特色呢?山地歌只 學 術 性 一的介紹 石門水庫 外 在 剩下軟綿綿 、日 大力發 月潭 展 花蓮 的 臺 流 灣 行 的 觀 調 Ш 光 , 地 事 山 業的 歌 舞 地 族 表 今天 演 人也失去了他們的原 除了華 我們 不 麗 是 的 也 服 有 許 始 多可 激 那

觀 光 温的 爲了延續並 山地文化村 保 存 臺灣 也 Щ 可使更多的觀光客 地 文化 , 何 不請 專 , 家策 從音樂中 劃 節 來認識 目 , 介紹眞正臺 我們的 山 地文化 灣 Ш 地 的 音 樂 舞 蹈 在各

情

忘記了自己

· 1-4 ETERS . 2 100 (2) (1) (1)

檀香山世界民俗音樂會議歸來

常會 海 威 使我 椰 夷大學音樂系學行,而我終 林 :曾經有機會在一九七一年,出席了在牙買加擧行的第廿一屆 想起應美軍太平洋總部陸軍司令部邀請 輝煌多彩 的 洛日 原 能 始 風 如願的再 味的民間 囘 來了 音 樂 , , 訪問夏威夷的日子;一 又是 沒想 一個 到 如 今年夏天, 此 世界民俗音樂會議,在 生動 而 第廿四日 充 滿音樂 樣的 陽光、 屆 的 年 會 假 藍天 京 期 , 斯 居 、碧 頓

多的 在 短 短七天的 夏大位於蒼翠的 自朝中 ,共同研討民間音樂與 MANOA 谷口 , 來 舞蹈的 自 世界各地卅 問題, 東方和一 多個 國 西方 家不 同 種族 也藉著交流的 的 近 百 位音樂家們 機 會尋 求

了

1

兒 消遙的投身大海 威 夷 是人間的 天堂 ,沿着華基基海岸十幾英里 相 信 每 個 旅 人 都 同 ,都是淺水平沙, 意 大清 早 就 可 水淨沙明 以 見到 沙 ! 灘 陽光格 上 海 外明 水 中 亮 的 弄潮 花

在 的 葡 更 款 是 萄 待 棚 9. 下 麗 眞 的 是 當 茶 必 夜 個 , 色 令 喝 的 人 上 越 陶 紗 醉 杯 撒 的 迷 向 愉 大 快 的 海 會 奇 , 期 奇 朦 果子 1 朧 的 酒 夜 空 , 似 裡 平. 連 海 風 邊 裡 的 都 彩 盪 色 斑 漾 着 爛 甜 燈 蜜 光 的 如 芬 洒 芳 花 加 香 如 夏 洒 威 , 丛 夷

過 論 的 現 內 困 在 兀 情 趣 有 教 難 文 去 教 感 促 或 授 的 和 近 育 進 家 世 界民 論 現 多達 和 民 夏 百 我 民 各 Madeline 文 間 的 們 在 年 計 民 間 第 四 會 音 來 往 族 音 俗 中 等 + + 音樂 樂 間 樂 # E 往 , 國 民 世 的 和 四 從 的 的 八 , 祉 以 篇 意 其 届 間 了 委 紀 保 kwok 會教 年 音樂 員 世 他 首 解 存 義 界音 民 形 會 簡 會 與 -許 間 育 更 單 友 式 散 9 , 多題目都是 的論 以 樂史概 是音樂 上如 音 在 的 善」 是 音樂之間 佈 及 樂 會 民 與 在 音樂 文 何 期 與 歌 是 演 一八 題 採用 舞 貌 藝 前 委員 旋 練」 與 目 蹈 的 4 循 八 律 富 舞 是 ` 民 在 相 年 Ŧi. I 和 會 -啓 蹈 間 教 作 互 的 的 年 詞 發 的 屏 音樂與 育 反 關 者 助 , 句 = 性 或 東 映 和 係 月 永 中 大 長 由 家性 鄉 韓 , 裡 社 遠 目 民 已 , 排 舞蹈 , 會 國 像 取 發 標 間 故 , 與 灣 上 現當 1 之不 音 匈 一音 0 民族 就 族 的 生 研 事 樂 牙利 截 的 究音 樂的 意 活 盡 地 實 的 性 止了論文的收件 是亞 舞 義 和 的 上 比 音樂家柯達 1 蹈 特 樂 改 的 靈 , 較 與 爲 性 0 變與 感 歷 改 民 生 研 民 題 變中 的 世 間 桑那大學 活 究 2 族 目 民 界 也 革 哲 音 性 , 的 歌 各 所 新 是 學 樂 依 地 遭 發 反 ,的M· , 家 遇 的 9 它 個 映 起成 , • 藉 還 年 最 的 音 民 們 著 出 有 多 印 方 樂 民 會的 族 是 立. 對 LIU教 法 教 間 度 的 個 民 的 人 篇 夏 民 雎 授 音 討 音 類 間 民 0 以 威 間 們 樂 理 樂 論 心 族 的 授 中 夷 音 論 提 與 智 幫 主 靈 傳 普 宣讀 樂的 大 E 供 舞 題 魂 的 統 遍 助 學 的 的 有 蹈 表 的 所 興

前 中 中 的 鼓 表 往 舞 與 演 0 , , 玻 舞 還 更 数 除 , 活 里 蹈 夏 指 術 了 尼 威 潑 發 道 西 亞 表 的 夷 與 亞 洲 的 會 採 論 以 文 太 讚 代 用 及 文 平 化 美 表 了 , 中 洋 詩 們 當 還 錄 心 品 學 音 前 有 和 的 舞 習 帶 圓 公 , 是最 蹈 # 音 桌 各 -樂 會 種 錄 教 ; 頭 具 # 議 影 育 傳 舞 排 帶 趣 統 中 的 味 蹈 在 討 舞 所 -性 晚 影 , 蹈 採 論 的 古 片 間 的 取 9 高 代 研 的 的 來 表 潮 夏 音 介 尺 究 演 威 樂 間 了 紹 , 夷 表 像 極 音 + 的 著 樂 演 具 日 資 音 呼 , 本 特 拉 樂的 有 的 料 色 舞 的 i i 來 Bor 任 和 自 各 地 聲 務 日 , 舞 歌 本 音 民 間 影 的 , 雅 在 音 像 爪 參 樂 樂 案 從 哇 觀 卷 太 專 的 與 平 和 舞 委 . 加 美 員 爪 蹈 洋 訪 問 哇 蘭 會 島 9 的 民 的 加 舞 七 節 美 次 六 展 , 望 講 目 蘭 韓 次 中 習 會 的 民 音 議 的 會 俗

Young 表 演 外 這 個 University 還 文 化 可 巴 中 到 心 家 是 鄉 爲 的 去 了 學 協 1: 延 續 助 提 供 玻 發 表 里 I 尼 作 , 不 和 西 但 亚 獎 學 六 獲 得 個 金 教 + , 育 + 著 著學 的 民 機 族 會 生 的 文 們 9 也 學 化 延 成 而 續 創 7 歌 立 了 民 唱 0 族 與 学 文 舞 們 16 蹈 並 爲 除 了 Brigham 在文化 心

歌 舞 村 奇 緣

時 約 就 11 從 檀 開 時 始 香 了 就 Ш 抵 出 連 達 發 串 這 , 的 沿 個 節 保 海 目 有 在 土 蜿 展 著 蜒 示 兄 曲 出 族 折 书 原. 的 個 有 公 路 村 面 落 目 上 的 的 前 歌 大 行 舞 村 穿過 洛 生 , 活 青 這 和 葱 個 茂 戶 不 外 密 爲 活 的 營利 動 Ш , 的 伴 文 着 化 蔚 中 心 湯 , 漾 從 的 H 水 午 大 +

摩 亚 人 在 承 平 時 期 , 藉 著 各 類 舞 蹈 9 鼓 舞 並 振 奮 人民 的 專 結 戰 時 則 以 舞 蹈 提 高 士 氣 當

-

,

所

感

動

不

那

麽

粗

野

X

猛

的

舞

9

那

就

是

婦

女

們

跳

的

傳

統

舞

蹈

,

她

們

形

速

熟

練

的

旋

轉

,

還

揮

動

着

pol

球

!

13: 柔 帶 頭 的 +: 人 高 學 火 把 歡 唱 狂 舞 , 向 訪 客 們 歡 迎 致 意 時 , 你 會 不 由 自 主 的 被 他 們 與 牛 俱 來 的 愛 的

他 動 們 武 器 謹 毛 愼 里 伸 的 族 出 撤 的 舌 退 舞 頭 時 蹈 , 歪 大 也 着 約 有 嘴 剛 E 柔之分 百 9 全付 翻 白 眼 武 , , 裝 在 的 七 面 土 六 唱 著 着 九 士 年 刺 兵 耳 來 首 的 次 到 音 出 了 調 現 河 威 邊 在 嚇 列 毛 敵 里 成 隊 族 人 , HAKA 也 從 彼 左 此 到 喝 戰 右 采 規 秤 ; 則 裡 毛 的 的 里 跳 舞 族 動 蹈 11 , 揮 當 有

還 順 是 動 作 不 大 允 溪 跳 許 擺 地 未 臀 美 婚 舞 麗 及十 時 而 友 , T 善 八 歲 表 的 以 現 島 出 下 民 的 婚 , 孩 姻 戴 子 牛 着 參 活 花 的 與 環 舞 和 , 蹈 舞 諧 着 0 0 雖 令 然 人 難 舞 蹈 忘 是 的 大 旋 溪 律 地 歡 人 迎 不 你 H , 缺 當 小 妣 的 們 部 以 份 手 及 臀 但 部 是 父 的

子 飛 枝 人 IE 飛 是 激 枝 不 起 族 逃 了 人 跑 士 的 的 兵 們 組 的 舞 熱 蹈 情 9 牛 9 他 動 們 的 描 学 着 述 敵 飛 1 枝 勇 人 敢 在 的 戰 嘶 前 喊 的 準 -備 戰 , 爭 床 還 堠 是 站 逃 在 跑 Ш 丘 向 E 着 , 敵 强 X 烈 挑 節 戰 奏 化 大 的 爲 調

0

夏 舞 威 , 甜 夷 早 玻 期 里 甜 村 尼 的 表 夏 笑 西 演 威 容 亞 夷 文化 從 9 人 柔 的 古 中 到 和 生 活 心 今 的 第 的 擺 裡 臀 六 頌 , 種 就 歌 9 從 土 和 已 著 指 有 舞 就 蹈 尖 自 是 到 己 , 接 的 東 手 加 觸 脚 哑 族 渦 腰 拉 人 肢 舞 去 0 的 的 , 東 古 傳 動 加 說 作 時 的 候 , 世 流 舞 , 蹈 露 只 了 出 有 , 解 日 歌 對 T 經 他 詞 神 有 們 的 或 幾 含 領 特 世 有 意 袖 紀 的 0 祈 爲 的 禱 歷 發 史 時 了 展 款 和 , 史 待 才 習 慣 貴 跳 爲了 賓 呼 拉

款 待 種 是 嘉 意 賓 味 , 演 深 長 出 的 了 只 H 有 AUOLUNGA 在 特 殊 場 合 7 舞 跳 的 , 都 兩 是早 種 舞 期 : 的 種 舞 蹈 是 敍 , 他 說 們 古 猛 老 烈 的 的 傳 擊鼓 說 故 事 棒 LAKALAKA. 舞 的 演 出

絕

這

此

舞

都

安排

由

戰

1:

來

表

演

0

揚 象 的 University 瀑 , 潺 用 布 除 之於 潺 了 , 的 台 這 觀 水 前 些土著 學生 光 聲 是 的 9 表 變化 設 灣 民 演 計 湖 族 的節 與 無 水 的 安 窮 戶 , 目 排 以噴出 的 外 的 燈 舞 眞可 獨 光 蹈 具 的水幕換景 和 , 以說 慧 使 樂 你 器 L 是 不 表 喝 精彩 得 演 采 了 不 , , 絕倫 爲 晚 0 六 玻 問 個 了 里 在 土著民族表演的 , 尼西亚 文化 舞台後是 中 文化 i 露 直 中 天 V. 舞台 心對藝術與 歌舞特 的 峭 , 壁 由 技 , Brigham 文化 , 流 水 瀉 的 幕 着 延 的 五 Young 續 雄 彩 與 繽 渾 發 景 紛

尋囘自己文化的根

忘 歌 庫 聽 記 正 到 -了 壓 花 了 玻 自 迫 里 蓮 整 個 尼 己 着 虚 日 民 西 樂 族 亞 月 潭 無 的 文 的 化 知 呼 的 山 吸 中 人們 地 心 歌 的 因 音 舞 Ш 而 表 樂 地 使得 演 和 歌 舞蹈 9 他們 只 除了 剩 表 下 的 華麗 演 軟綿 文化藝術得 , 正 的 綿 服 把 的 飾 握 流 住 9 以 行 那 了 調 不朽 裡 每 還 Ш ; 土著 地 有 反觀 族 Ш 民 地 人 國 也 族共通眞實 民 內 失 族 的 去了他 的 特 此 色呢 們 的 光 情 ? 的 品 原 大 感 , 始 量 使 激 的 石 門 我 情 流 們 水 行

短 短 七天 的 會 期 , 在 迷 人 的 夏 威 夷 在 民 間 音 樂與 舞 蹈 的 環 繞 下 除 得 讀萬 卷 的 收

是 不 停的 思索着我們 的音 樂環境 , 如 何在 西方文化 的衝擊下, 囘 歸 鄉 土 , 肯定自己,

文化 音 樂 的 , 間 根

材 歌 爲 , 成為: 基 礎 更可促使民衆的團 他 !+ 音 們 樂 九世 創 可 作的 紀 說 泉 中 是 源 在 葉 ! , 國 結 裸 0 民樂 共 英 同 派 國 的 興 民 樹 起後 族 枝 樂 上 , 派 , 各 大 開 國 師 出 作 佛 的 曲家紛 漢 個 威 别 廉 的 紛研究民 士 花 說過:「所有 杂 ,它 間 是 音樂 民 衆 , 偉 的 從其 大的 心 間 音 一發現新 樂 民 衆 都 共 的 以 有 的

研 發 古 經 的 是 究 展 曲 我們 活 别 , 的 . , 音樂 音 力存 本 人 喪失自己 昨 樂學 省 是 在 天 創 世 福 方法 做 作 佬 界 , 我們 過 。今天我們 人 上 一,有條 了 文 ,客家人的 終 的 化 會 基 , 尋 何 理 礎 囘 的 最 不 1 自己 現代音 精密 在 民 深 民 歌 的 族 和 , . 國 從民 責任 樂中 嚴謹 戲 家 曲 , 族性 感下 , 的 正 , 有許 實 Ш 有 地、 地 極 , , 還向 將音 多吵 採 各族 豐 集 富 世界性 雜 樂 的 的 • 音樂遺 的 的 記 民 錄 作 歌),等待 根 品 並 0 , 泥 堅 分析 產 , 固 土 有 (全 一會給它 研 的 此 前 究 國 種 發 在 衞 0 掘 各 用 音 和 省 本 之於 個特 國 樂工 整 的 的 理 民 性 作 音 泥 歌 樂 可 , 士: 者 和 旣 教 裡 所 採 地 成 作 育 方 用 , 爲 只 的 西 戲 -世界 要 學術 方已 曲 , E 創

性

也

己的

根

!

影響美國樂壇的鈴木才能音樂教學法

樂教 過 了候 娛 高 , 像 兒 童 育 年 玩 的 殺 耍 專 音 , 樂教 , 家 就 • 、體育這類課程, 去 連 達 能 接 育 成 够 觸 音樂的課程 德 將 智體 像 在 羣 歐 機 和 , 的 洲 會都 並 新 教 万法 流 没 育效果 行的 役 有 上,最近大 有 IF. 了 規的 奥爾 , 眞 這正 在國內 教 是 正忽法 福 值 兒 得 童 略了 普 , 音 倡 只 遍 樂 導 音是的 樂唱引 的 教 起重 事 學 的唱 0 法 重 . 要 跑 視 在 性跑 。記 國 0 . 內 有 得 跳 幾位 大 跳 我 力 . , 推 在就算 在 廣 中 外研 , 上完了課 使 小 習 用用 見 友 童 的 0 到

授 别 加 在 的 州 日 錮 使我 本 琴 地 推 教 的 想 展 學 音 起 . 樂教 7 # 音 今 樂 五 師年 牛 帶 -家長 的 和 月 見童 音 間 樂影 和 , 在洛杉 上 能音 片 百 的 位 樂教 欣 小 磯 賞 朋 帕 育 友們 薩 音 方法 狄 樂 那 , -演 市 一也, 奏 起 立 在 會 參 學 美國 的 加 院 了 音 表 普 樂系 研 演 及開 習 . 專 會 . , 來 題 的 觀 摩 的 各 , 的 培 講 項 養 節 鈴 座 更多 目 木 和 和鋼 研 孩 琴 討 活 童 研 動 0 的 習 鈴 音 會 木 集 體 鎭 來自 個

音樂知識和豐富的音樂生活。

主持講 諾雪 很眞 試 木 鈴木教授門下第一位美籍學生,以後 Mochizuki , Affred Garson) 教授更應邀 內容使看過的美國 驗 切 特 , 這 勒 習 的 到 會。一 個 看 鈴 (Donald Setler) 博士主持了一 計劃 到 木 Cook) 了鈴木 帶 率 教 就 九六六年,伊斯曼音樂院得到全國藝術 了一 學法 領 是 了 修改 教學法的 捲 的 ,他們都成爲鈴木教學法在美國的提倡人。 一九五九年 人實在非常吃驚 -批娃娃 有關 傳至美國 南伊利諾大學的裘肯道爾 一鈴 成果 千位 木 學 生 教學法」 , , 日 0 那是在一九五八年 從此以後, 在費城所擧行的全國 本小 ,更有許多美國人到日本向鈴木教授請教 , 而發生了「鈴木 , 朋友演奏巴哈雙小提琴協奏曲 項特等計劃 使得美國 鈴木教授每年夏天都 (Joh 公立 爆炸」 ,當時還是歐柏林 ,這是有關樂器演 基金會和紐約州藝術委員會的 Kendall) 學校裏的 音樂教育家年會上 事件 絃樂教學也 , , 到美國 歐 還 柏 的 奏方 有 影 林音樂院 音樂院學生 的 片 表 加 , 面一 , 拿大的 到美 能 大學 演 採 裘肯道 0 向 和 九 與 的 國 用 克利 六 艾佛 很 捐 會 的 音樂學院 這部 的 四 有 款 爾更成 Kenji 意 年, 代 瑞 佛 由 賈 表都 庫 的 爲 生

每 訓 年十 練的十個學生,在全美和加拿大各地,都造成了音樂興趣的最高潮。據估計,至少三千位美國 師 月 聯 九 六六七年 的 誼 才能 會 教育 , 的會長范錫可(Howard Van 美國又成立 旅 行團 , 由本 了 個非營利性 田 政昭 Masaki Honda 博士和 的 Sickle)出任董事會的主席 「才能教 育基 金 會 Mochizuki , 由 鈴 0 從 木 教 率 九 授 領 六 邀 由 六年之後 請 美國 木 教授

美 辦 11 國 的 孩 的 研 現 絃樂教 習 在 會 正 積 , 學 學 極 的在 有 習 了 的 深遠 學 1 小 數 的 也 提 影 在 琴 響 快 , 速 他 可 的 們 能 肾 的 對 加 老 師 基 , 各 本 不 的 種跡 是在 教 象 H 育 本進 顯 原理 示 都 修過 , 鈴 有 很 木 , 深的 教授 就 是 意 所 在 美國 提 義 倡 的 參 才 加 能 過 教 鈴 木 育 教 授 不 所 但 對 舉

育 養 , 成 出 以 爲 高 最 收大的愛 尚 每 個 的 人都能 情 操 心 與 和 接受的 合羣 耐 心 性 培養 基 也 本教 是 孩子 必 育 然最好的音樂聽 的音樂感 , 那 麽 , 當受 , 發揮 ~過訓 衆 每個孩子的音樂潛 了 練 的 見童 長 成後 ,分佈 能 在各行各業 使 兒 童 才 能 音 , 不 樂 但 教

90.0 1 ()公司。 10 N. W.

200 100 AR. 77 Ŷ. 14.

O

No. of the last 1 MAG: 編不然公司本時的數 9.

也

可

算

是

舊

金

Ш

的

新

傳

統

T

的 這

頭

此

都 街

漁

X

碼

可

頭音樂說起

May.

6

e .

9

e . . .

光 頭 像 客 以 階 , 嚮 除 梯 舊 W 往 桅 直 金 的 A 的 杆 從 街 Ш 從舊金山的街 聳 街 道 舊 眞 立 金 頭 是 , 還 Ш , 看 有 個 風 向 漁 光 海 九 舊 船 + 灣 得 9. 縱 ; 年 可 可 横 聞 歴 爱 是 外 名 史 的 , 於 的 城 舊 最 世 電 加 金 具 界 動 , Ш 風 纜 的 它 給 味 金 車 確 我 門 的 , 是 最 大 不 道 9 深 還 橋 慌 道 刻 是 不 地 印 紅 忙 地 黎 磚 慢 的 4 的 沙块法 灶 建 悠 瑰 前 悠 築 麗 却 販 的 在 是 賣 上 Ш 風 我 坡 的 E 華 又下 朱 在 , 絕 他 紅 有 代 色螃 處 坡 古 的 不 老 ., 横 當 曾 蟹 的 酒 一發現 它 建 海 高 築

昇 ,

到 叉

III

頂 又

長

陡

快 的 的 合 大 奏着 彩 百 樂音 貨 公司 長 , 笛 吸 及 引 特 . 單 產 着 簧管 店 更 为 滙 圍 集 巴松 觀 的 的 聯 管 合 人 羣 . 廣 小 場 0 提 沿 , 着 隨 纜 處 六弦琴 車 是 嬌 鐵 艷 橋 . 欲 低 滴 1 音 海 的 大提琴 灣 鮮 花 , 攤 和 Fi. , 各 但 成 種 羣 是 打 的 它 擊 年 還 樂 輕 及 不 人 Ŀ , 他 認 街 眞 頭 音 又

他 也 有 現 也 唱 代 新 有 作 海 品 的 頓 發 , 莫 表 札 0 特 -貝 多芬 的 古 典 音 樂 , 世 有 最 時 興 的 熱 門 音 樂 有 鄉 +: 風 味 的 民

歌

嬉 忙 聲 來 很 生 成 也 以 一之道 的 什 可 所 带 遊 致 長 前 麽 用 掩 的 曲 城 以 在 , , 蓋 不 像 樣 市 藉 美 四 , 當 爲 以 所 要 X 的 頻 , 慢 說 樂 時 樂 慜 根 獲 發 7 , 隊 就 隊 板 線 得 出 的 能 幾 聽 樂 衆 是 過 3 的 演 自 乎 , 奏 章 聽 樣 有 爲 路 奏 不 由 各 什 保 的 戶 愉 的 通 不 時 人 大 常是 的 持 學 貫 外 麽 快 發 見 世, 穿 演 演 賞 樣 噪 不 抒 都 , 全 就是 錢 音 斷 奏受 奏而 的 個 有 定被 曲 ? 音 相 的 音 人 樂院 的 演 歡 寫 響 抗 練 這 , 的 ? 迎 衡 習 思 删 奏 形 此 者 成 的 街 在 想 0 和 除 , , , 於是 實 彼 剪 頭 什 像 系 的 貝 , 多芬 際 往 此 音 不 麽 0 , 之間 舊 畢 斷 上 樂 地 來 此 音 就 家們 方 金 音 業 纜 -後 是 3 樂 的 樂 車 Ш 理 默 街 都 才 的 街 系 找 , 還 但 能 嘠 頭 契 頭 己 的 不 亂的 是巴 音 經 啦 就 畢 到 , 和 樂 也 非 嘎 到 業 適 街 局 失去 哈的 處 當 常 啦 生 頭 , 勢 是很受 熟 的 聲 飄 就 T. 了 , 音 悉 噪 散 情 作 , 線 因 樂 音 風 着 的 ! 願 索 此 就 歡 像 高 在 人 競 馳 迎 11, 當 街 爭 雅 , 不 而 爲 然 的 些十 頭 越 的 , 過 樂音 了避 輛 ; 才 的 賣 來 了 最 在 薮 大 八 大 越 , 世 免 梅 適 多 卡 因 , 紀 爲 旣 被 爲巴 西 合 車 , 車 聲 了 爲 街 大 的 販 可 急 E 馴 哈 百 賣 和 以 了 小 , 的 着 貨 能 的 夜 必 這 維 這 公司 項 需 噪 樂 曲 必 生 够 開 學 句 謀 組 音 過 繁

外 華 埠 我 是 舊 曾 當 金 見 地 Ш 到 游 的 客 華 對中 必 埠 到 是 西 的 亞 合璧 洲 觀 光 以 的 品 外 搭配 最 它 大 , 的 的 中 街 位 頭 國 穿 音 人 上唐裝的 樂 聚 也 居 更 地 無 , 男 奇 街 中 道 不 音 有 雖 , 然 了 唱 很 的 窄 除 是 了 廣 燈 東調 般 光 的 卻 熱門 , 很 亮 位 音 吹着法 樂 就 像 現 E 威 代 元 夜 的 樂

聽 黑 衆 1 爲 他 伴 奏 於是 句 是 中 國 調 , 句 是 洋 樂器 的 旋 律 吹 奏 兩 人 的 輪 唱 曲 澋 眞 吸 引 J 不 15

11, 許 唱 在 方 , 不 場 商 外 鄰 加 遠 表 店 近 處 演 都 吹 漁 奏 的 出 人 口琴 街 1 售 碼 角 提 别 頭 琴 出 , 的 眞是 見 古拉 i 長笛 到 裁 仁忙得 德 人 晃 . 利 組 低 國 不 廣 亦樂乎 成 音 風 場 的 大 味 (GHIRARDELLI 樂隊 提 的 琴 禮 ! 及 品 , 他 位 它 的 歌 的 雙脚 者 街 頭 , 與 他 SQUARE) 音樂 雙手 們 也 , 接 在 控 受點奏 制 處 , 了 是 有 四 小 件 台 舞 處迷 樂 台 E 器 台 與 人 聽 的 下 樂 衆 口 新 成 除 席 購 了 的 物 片 配 歐 中 合 洲 L 着 我 式

相 教 當 振 楼 育 的 他 又 H 這 觀 甜 懷 此 的 蜜 都 有 街 相 懷 頭 諧 當技 11, 有 音 好 樂 因 和 此 感 数 音 家 響 在 , , , 他 更 演 , 因 何 們 此 奏時 此 交 況 也 響 扔 他 完 , 們 樂 進 多 全 4 團 盒 的 不 裏 將 的 演 像 成 的 我 奏 樂 員 硬 曾 器 幣 在 盒 在 及 世 某 打 鈔票 片 此 開 偶 吵 爾 地 , H 不 雜 方 便 來 小 混 見 於行 倒 演 , 到 的 奏 每 的 人 日 扔 衣 , 城 裳 求 每 市 進 襤褸 取 人約 聲 賞 額 響 錢 外 可 裏 , , 分得 的 愁 由 倒 於 收 眉 四四 是 苦 他 + 們 創 臉 美元 造 的 都 了 行 是 使 受 9 乞 者 過 H X 說 精 高 是 神 聽 等

因 是 此 件 觀 舊 光局 賞 金 心 Ш 樂 曾 市 事 正 政 式 當 , 的 而 局 准 發 自 許 佈 然 明 他 了 們 白 項 這 存 在 通 此 0 告 街 事 頭 , 實 說 音 樂 1 在 每 街 家 頭 的 位 演 演 駐 奏 奏 古 活 足 聆 典音 動 聽 , 樂 不 的 渦 是 是 客 爲 行 觀 乞 光 倒 , 是 客 可 最 增 說 是 忠 添 實 意 高 的 外的 尚 聽 的 文 衆 樂 呢 趣 化 活 , 何 動 嘗

除

了在

街

頭

充

滿

了音

樂

,

在

海

邊

在

金

Ш

公園

的

音

樂台

在

伯

克萊

加

州

大學

校

品

無

處

不

是

此 吉他 H 聽 廣 由 西 堂 PERIENC 衆 進 場 組 不 社 四 IE 類 會 走 入 E 個 是 大 百 , 入了完全 了法 大 絃 演 樂 9 每 種 , 樂 人 但 擴 出 類 0 們 蘭 見 個 音 器 的 田 特 聲 器 西 男 打 週 别 尋 , 的 有 心 斯 男 音 傳 擊 是 求 , 演 靈 電 樂 在 女 經 每 的 送 11 出 的 女 吉 器 天 加 理 神 由 , 幻 的 因 他 9 大校園 解 奇 麥 兩 9 眞 覺 克 此 的 像 放 同 場 . 是 宇 當 電 學 鑼 和 世 風 0 . 極 界 法 現 宙之光中 擴 那 風 廣 9 1 盡 或 散 蘭 琴 實 , 鐃 個 場 以 做 坐 西 等 鈸 聆賞 週 1 前 外 着 傳 斯 日 9 . 衞」 體 的 的 隨 每 鼓 的 没 3 6 趟 滿 驗 音 1 T , 那 1 太空之旅 能 響 -場 件 鈴 午 0 足 事 這 樂 的 搖 個 特 場 9 , 0 位 坐 器 或 别 叫 頭 音 種自 在 獨 晃 前 縣 主 重 爲 ! 宇宙 特 耳 樂 奏 叠 均 掛 加 難 器 者 然 的 有 , ___ 大 9 道 音 或 個 或 同 法 之光 羣 演 擴 平 蘭 變 這 樂 站 音 中 音 學 家 3 也 着 用 擺 , , 演 西 經 ~ 是 開 斯 舞 奏 , 的 , 驗 麥克 在 創 着 個 始 大 9 科 造 樂 急 大 演 卽 不 (COSMIC 將 學物 了 速 奏 同 句 風 1 席 魔 的 擴 的 1 在 , 質文明 幻 感 散 兩 敲 所 不 E 受 擊 有 下 排 週 的 着 -後 音 着 的 滿 重 樂器 過 響 上 假 叠 鏧 了 BEAM 三十 份 百 另 響 樂 聖 , 器 發 似 位 保 9 達 乎 同 樂 彈 又 件 羅 , 帶 學 奏 東 句 大 的 再 , 今 着 就 着 經 教 另 .

們 佈 四 的 方 開 影 來 今 9 響 以 日 使 力 歌 舊 後 還 唱 金 伸 人了 的 1 展 方 的 到 式 解 街 世 音 來 頭 界 樂 傳 音 的 各 播 樂 地 神 消 9 息 聖 使 . 雖 與 9 我 然流 價 + 想 六 起 値 傳 世 了 F 歐洲 紀 來 德 的 國 早 的 期 1 是 名 及 偉 歌 中 大的 手 古 把 世 作 音 紀 品 樂 的 帶 9 游 H 進 吟 是 家 詩 却 庭 人 1 將 使 他 熱 們 X 愛 人愛 身 音 背 樂 好 樂 的 歌 器 種 唱 , 子 行 散 他 走

近 年 來 , 在我 們 的 社 會 最 風 行 的 是 或 語 歌 曲 和 美 式 流 行 曲 0

曲 人 宙 出 者 人 中 不 牛 能 消 窮 厭 歌 出 唱 夫 , ! 廳 版 的 了 旧 流 事 商 歌 總 , 行 業 要 , 不 歌 藩 那 唱 曾 唱 勃 片 是 然是 留 出 , 公 他 下 歌 ___ T 們 首 早 的 絲 的 歌 種 供 H 尺 宁 白勺 音 不 標 歌 樂 1 風 應 懷 ! 格 求 , 時 是 至 念 來 裝 , 於 利 的 却 , 用 美 激 不 它 良 國 是 這 盪 的 莠 大 此 老 ! 不 內 的 曲 每 像 容 齊 去 水 流 世, , 賺 個 像 聽 行 E. 錢 湧 時 歌 或 多 家 裝 , , 渦 7 今 都 可 的 似 陳 天 波 的 以 有 腔 我 說 大 浪 , 濫 們 是 衆 有 調 , 千 的 季 16 , 種 樂 或 篇 節 看 製 語 曲 性 多 歌 律 造 9 7 -意 曲 出 的 年 播 不 來 大 流 代 首 利 世 的 渦 性 弄 是 音 姿 有 嗎 樂 許 陣 调 商 多 後 期 置 品 通 , 性 是 俗 在 的 會 作 字 而 層 使

來 度 唱 美 看 民 國 9 視 , 謠 古 商 不 然 音 的 業 世 樂 有 H 的 是 是 H 許 社 皆 娛 多 會 樂 例 是 音 樣 3 樂 樣 更 報 成 尚 是 紙 品 T 教 商 1 育 雜 他 밆 誌 們 足 9 鳥 對 的 祉 兒 音 自 -樂 分 童 然 的 的 和 類 廣 11 現 態 告 年 度 象 安 9 排 , 還 旧 的 是 我 音 音 們 認 樂 樂 眞 力 活 園 的 不 動 地 願 更 大 意 多 學 自 , 都 9 裡 己 拿 TH 的 的 舊 以 同 音 金 看 學 樂 Ш 環 出 , 美 境 街 在 或 過 頭 樹 音 蔭 份 樂 對 下 的 的 音 醴 商 樂 新 吉 業 傳 的 11 他 統 熊 ,

音 樂 環 種 境 今 于 呢 日 ? 我 ! 們 不 論 社 歐 會 洲 的 早 或 期 語 的 歌 游 曲 吟 盛 壽 汀 A . 9 H 以 或 者 證 舊 明 我 金 們 Ш 街 的 頭 音 民 樂 IE 家 需 所 要 唱 音 奏 樂 的 9 我 , 都 們 是 希 散 望 佈 有 此 眞 什 善 麽 樣 美 的 的 音

流 行 音 # 樂 世 又 紀 是 + T 譁 衆 年 取 代 寵 的 音 只 樂 米 9 情 H 赭 惜 1 使 的 人 發 們 洩 對 下 . 官 抱 能 持 的 敬 刺 而 激 遠 作 的 曲 熊 家 度 走 0 向 IF. 極 統 端 音 的 樂 個 越 X 來 主 越 義 晦 淵 9 不 難 與 懂 音 ,

生活

裏也有了眞

樂愛 更可 的 讓 寫 的 他 精 音樂愛 是古 人們 的 們 是 神 以 也 爲 希 好 望不 追求 老文 標榜 好 通過 作曲 使 者 用 做 家除 化 黑 更多靈性的 音 的 加 心 樂來 作曲 探索 的 靈 人 遺 和 的 了 教 追 產 印 家 交 的享受! 地安人 流 求 育 ,我們的時代環境更需要好的音樂來鼓舞民心士 , 他 陶冶 大 高 , 而 們 衆 Ш 事實 仰 的原 寫西部的 今 , , 才能 而 止的藝術境界外, 天 始音樂 上, 在音樂教育的 這 個 教 墾荒 導培 好 生 做爲 的 活 音樂 節 養 , 寫 出 創 奏 作的 開 , 急 眞正 目 不一 也 速 標上 拓的 多變的 喜愛音樂的欣賞者 應該爲社會音樂教育 素 定艱深 大無畏: 材 , 教育 , 給美國 競 精神 繁複。 争世界 工作者 音樂帶 , 美國 寫 應 , 氣,這些音樂應 常當 有 大 來 地 立 們 正 • 對 音樂 的 國 確 國 了 民音 希望 遼闊 之初 精 而 神 家 全 樂教育 生 面 0 , , • 活 今天 音樂 該是 牧 有 的 場 的 訓 _ 批 要 ,人們的 的 工 盡 爲 練 我們 作者 方法 大衆 偉 以 il 力 美 國 有

歌劇在舊金山

夢 畢 整 學 -業前 整 習 , 演唱 兩 過 從 個 程 1 家的夢 鐘 中 我 頭 就 , 還幻想看有 也 喜 聽 從 愛 直 主 不 歌 沒 持人崔菱的樂 放 唱 做 棄 , 一天能站在紐約大都會歌 收聽 我對 成 ,能做 電 人 生未 臺 爲 曲 的 一個 訊 音樂 來 明 的 幸運 節 志 , 聽 目 願 的欣賞者 那 ,就 , 特 劇院的 齣齣 别 是希望有一天能 是 似懂 每 , 舞臺 却 週日 是塞 非 上歌 懂的 下 富翁失馬 午 唱 偉 中 成 0 大歌 廣 爲 公司 雖 一個 , 焉 然 劇 那 歌 知 作 的 非 只 品 「空中 唱 福 是 家 0 在 , 個 因 師 歌 年 大 劇 此 輕 音 院 在我 樂系 時 的 的

成了 在古 一的 老的 有三 劇 院 九 維也 七 七 裹 八八八 〇年 , 納 欣 國家歌 個 賞 六 莫札 座 月 位 , 劇 的 紐 特 院聽 新 的 約 劇 林 史邁 院 費 肯 加洛 中 , 成 坦 i 那的 爲世界上 婚 大都 禮 會歌 「交換新娘」,一九七六年 0 劇 最著名又莊嚴 院 八 八八三年 的 歌 劇 創 季 肅 立 剛 穆 的 開 的 大都 始 歌 , 我 , 劇 會 我又有幸飛往 院 歌 終於 ; 劇 院 來 九 到 , 在 七 了 久 南 己 九 年 半球 六 嚮 九 月 往 澳洲 年落 的 我 堂

梨 , 在 那 以 新 頴 -空 靈 俊 逸 氣 質 聞 名 的 雪 梨 歌 劇 9 聽 H. 才 的 歌 劇 + 0

番 巡 又 禮 到 7 , 也 夏 是 季 9 段 世 令 界 各 1 愉 地 快 音 的 樂 音樂之旅 季 節 開 始 的 -0 時 候 7 9 想 起 3 去 年 的 這 個 時 候 1.9 在 舊 金 111 歌

劇

院

的

是 繒 切 Center) 華 音 第 導 而 樂 盛 設 二天 健 頓 在 , 檀 仔 談 施 後 仔 務 香 9 , 我 知 院 細 9 山 很 道 卽 7. 有 結 細 容 我 飛 束 的 刻 關 易的在 會 對 部 往 了 參 觀 見 舊 門 第 舊 7 金 # 7 金 市 , 歌 米 Ш 四 Ш 中 並 博 歌 屆 劇 0 1 代 院 劇 臨 世 士 品 爲 的 院 離 界 , 找 聯 民 有 每 他 臺 到 繫 興 俗音樂會 北 了 了 部 特 前 趣 負 舊 份 地 9 9 責 金 臺 指 1. 人瓊 Ш 北 議 派 刻 國 後 了 的 際 . 通 劇 美 , 格 訪 院 電 國 就 佳 客 的 話 新 直 妮 接 總 聯 聞 飛 夫 待 洛 繫 I 處 人 中 杉 程 上 曾 心 , 磯 了 師 事 魯道 劇院 這 (International 前 9 在 位 將 喜愛東 參 夫 經 我 觀 理 的 . 帕 米 了 訪 方藝 間 + 里 尼 此 爾 行 希 斯 衚 程 廣 Hospitality 基 的 拍 播 做 博 我 主 了 -電 管 電 的 士 私 報 視 ... 於 親 給 與

況 愈 下 了 的 解 危 1 機 歌 劇 擔 院 11 的 0 成 長 活 動 槪 況 9 也 再 次 使 我 對 音 樂 文 化 在 高 度 物 質 文明 的 籠 罩 下 却 每

堂 中 i 貴 只 族 在 慕 是 歐 私 尼 尋 美 有 黑 的 漏 9 歌 遊 4 每 劇 客 天 個 院 指 大 世 都 , 南 界 巴 各 市 黎 總 地 裏 歌 沒 的 , 劇 至 有 歌 院 它 11 劇 院 有 -9 倫 甚 9 敦 至 所 E 的 於 經 專 哥 連 門 屬 汶 於 1 花 張 國 演 遠 明 歌 家 歌 信 劇 所 劇 片 有 的 院 也 劇 ! 找 舊 院 不 金 0 你 到 歐 Ш 洲 還沒見 , 歌 不 劇 的 像 院 歌 到它 是 大 劇 都 我 院 , 會 早 早 歌 E 過 有 劇 嚮 去 院 不 都 往 少美 -的 是 # 音 屬 侖 廼 樂 於 廸 美 王

以 義 續 番 最 娜 舊 臺 聽 身 絡 它 這 劇 最 帶 大利 知 金 名 覺 的 的 前 . 9 所 1 我 蕾 是 歌 來 名 Ш 效 着 大 說 不 的 交響 參 參 克 首 契 唱 果 絕 貌 戰 的 0 明 觀 美 的 人 觀 女 席 利 大 是 家 個 紀 資 , 力 以 葉 樂 特 遊客 串 念 料 劇 指 亞 和 座 表 電 院 專 交響 般歐 音 與 揮 别 位 鑰 歌 (Francesco 规 貴 伴 匙 腦 家 是 的 書 劇 , 9 , , 出 竟 操 她 族 奏 樂 還 式 院 刊 歌 9 , 然巧 有特設 不 岡川 半 前 樓 每當 作 團 劇 的 (War 0 在 可 這部 的 結 利 米闌 院 F IE. 雄 向 思議 燈 玆 遇 束 任 4 偉 你 大 進 廳 光 悲 歌 斯 排 的 的 建 9 T 出 Memorial 招 Cilea) 的奇幻 天下 在 控 戀 劇 + 嚮 築 練 包 廳 手 , 是 制 的 紐 拉 廂 佈 堂 導 5 着 . 室 那 約 故 描 歌 卽 貌 置 或 領 0 , 效果。 , 的 得富 兒 事 寫 劇 將 歐 不 帕 上 是 僅 還 年 於第 驚人, + 院 F 0 說 里 SII 由 Opera 只 有我 繁忙 飾 一麗堂皇 電梯 明 八 尼 音樂監督嘉 慷慨的 德 在後臺 世 __ 演 二天 希 9 莉 竟然連 也 位 紀 的 女 這 先 9 亞 | 歴幸 主 就 I 中 生. 演 0 IF. 娜 樂捐 House) 我們 葉 因 在 9 程 唱 角 . 爲它不 龐 運 瓦采尼 定 師 的 第五十 引 0 9 蕾克芙葉」(Adriana -者預 大的 巴 早 絲 在 用 張 在 的 領 我 隨 黎 聽 在 每 風 H E , 訂的 I 着 衆 五屆 它 從 唱 德 市 景 像 目 (Gianandrea 作人員 排 層 ?! 片 或 明 前 , 正 (Renata 無價 家 舊金 般較現 中 也 門 大 的 信 練 E 計 飽 就 劇 不 頗 片 是 進 席 正忙着以 時 耳 爲 場 Ш 同 使 世 世 入 位 中 找 界 預 福 她 歌 角 我 代 時 Scotto) , 之餘 最著名的 習 那 劇 度 感 化 著 不 9 從那 迷 Gavazzeni) 季 覺 到 的 名 第 9 , Lecouvreur) 最 現 感 的 新 1 到 的 , 0 現代化 代 帕 見下 受不 的 開 此 帕 頴 句 劇 女伶 的 幕 行的 里 建 院 里 歌 話 尼 是 望 科 聲 尼 築 之 首 百 就 的 學 目 希 演 廣 難 希 傾 ZII] 的 告 文明 指 表 先 倒 德 節 大的 視 得 先 吸 了 前 訴 現 揮 引 莉 , 生 0 我 牛 或 目 了 , 覺 手 総統 亞 舞 隋 IF. 此 際 由 看 ,

變 盤 是 限 法 萬 的 如 旋 , 化 空 的 何 間 操 殊 直 作 舞 不 這 往 臺的佈 的 知幕 下 ! 部 垂 顧 份 後工作人員 不 景 , 的 還 得 !帕里尼希 有爲 舞 我 臺效 原 製 是膽 付 果 造 出 呼 工 小 先生問我有沒有 了多少 嘯風 作 的 , , 倒 聲 卽 效果 心 還 乘電 是 血 绺 以 的 梯 カ 人 巨 直 懼 力 一大風 達 高症 0 在 頂 操作 樓 扇 , 要帶 , , 和許 在 , 在幕 那 我 多 孤 到 前 不 立 劇 的 知名 輕 院 鬆 最 的 的 角 頂 觀 端, 機 ,干 看 器 舞 看 百 , 臺 條 佔 看 上 據 佈 粗 神 這 鍊 景 奇 頂 , 交錯 的 樓 一效 千 有

克索斯 外七 傑奈 都是 哥 唱 和 經 後 它 的 邁 , , , 抒 爲 啓 部 大 入 就 斯 舊 舊 情 尼 島 克 規 由 了 歌 金 金 ,它的 劇 的 的 模 轡 劇 愛 山 Ш (Leos 的製 院作交換演出 加 呵 是 德 歌 歌 章 杜 歌 里 黄 勒 劇 劇 安娜 金時 唱 闌 作 爾 專 專 (Kurt 多公 第 家 Janáček) , 是 在 們 除了首演的 美國 的 代 Ŧi. 主 的 ,成 + (Ariadne H. Adler) 0 呵 演 六 立國 第 。這十 伊 出 年 爲世界六 的 達」 Ŧi. 機 前 兩 + 會 由 「Katya Kahanova」 百週年紀 部 部 Ŧi. 並 • aut 米 大劇 屆 節 不 接任 ,還有莫札 魯拉(Gaetano 歌劇 省 同 假 Naxos), 時 開 面 團之一 念的 到 季 銷 期 舞 現在 和 會 演 , , 擔 在 特的 風 了 出 , 任演 格的 古諾 演 , 0 經 後 出 貝 在去年第 「伊德梅 過了艱難 , Merola) , 出 製 作 紐約的 里 的 的主角 作 品 都是 一。浮 尼 上 的 , 士德」 在 尼爾」 五十 奮鬪 報評 用 創 特 清 舊 , 了義 辦 包括指揮 地 教 金 Ŧ. 的 會以 的 和 , 徒 山第 季演 過 (Idomeneo) 、法 紐 華 L 程 「多麽光輝 # , 約 格 出 , 五年 -納 次演 如 , 大 李 的 今 共 都 德 的 查 劇 前 有 會 舊 -史 出 目 英 歌 萊 特 燦爛 三十一位炙手 的 , , 金 劇 四四 捷克 因 勞 新 就 Ш 當 院 種 的 斯 作 有 歌 米 語 黄 作 來讚 的 品 + 劇 氏 芝加 金 曲 齣 專 「納 , 去 演 另 家 世 美

的 怪 TH 再 熱 捐 昻 場歌 的 貴 座 Montserrat 位 的 劇 壇 Aragall), 票 價 的 演 流 般票價品 出 紅 , 還是 裏 星 ,還有許多你在唱片上爲他們陶醉不已的歌聲,都將出現在去年歌劇季的六 0 Caballé, Florenza Cossotto, Leontyne Price, 男高音Jose Carreras, 像指 是從七元至廿 還有近八十位交響樂團 掃 而 揮家 空 , Ratael 像 七元的 開 幕 夜 Kubelik, 六 的 六種 国員 種 0 可是門票售 票價是從美金十三元至 , John Pritchard, 近百位舞蹈與 盡 也只 合 唱團 能 支付開 Kurt 六 員 + 的 銷的 Ŧi. 龐 Herbert Adler, 元 大演 百分之六十 (不包括保 出 陣 容 難 0 留

努 的 的 力的 捐 啓 助 事 大 吸 此 , , 取 連 除 每 年的 基 市 了聯 金 長 都 邦 經 , 濟赤 起來 政府 以使得良好的 字,就 登 . 州 高 政 阿 府 必 歌劇 須州 的 , 誇 補 傳統繼 補 讚 助 舊 外 了。在一九七七年舊 金 , 劇團 續 Ш 保 最 存 好 以多彩多 1 的 是 去 歌 一姿的 劇 金 , 它更是市 節 Щ 季刊中 目變 化 民們珍貴的 , , 來吸引大公司 照 例 也刊登了需要支援 公 一衆資 和 有錢 產 來

季節 演 方音樂 把歌 只 歌 舊 演出 有 劇 金 縮 和 劇 的 Ш 不 短 風 的 交響樂可以說是最大的 推廣到學校 到 歌 氣 ,還有團員的罷 和 劇 個 水準 月目 月, 前 0 ,以培養年輕人對歌劇的興趣,每年夏天也公開招考新團員,以 團裏的 他們 已經 奏問題 除 發 年 展成 了在每年秋季的 較 兩 有了歌劇之城的雅號 種音樂表演方式 , 輩也組成美西 無法專心工作等 歌 劇 歌 季 ,但是目前 劇團 演 , 出 , ,利 都只有靠政府的 從演出的劇目,多少也 外,春季還在 用六個 也 遭逢經 月的 柯崙劇院(Curran 濟上 時 間 補 在美 的 助 ,工 危機 可證 國 商 ,以 發 西 部旅 企 掘 實 致音樂 業的 新 劇 專 秀 行 表 和

邁向康莊。

捐 , 去 來 欣 挽 賞 救 藝 圍 獨 的 , 人 延 續 , 還 國 是 民 不 的 文化 超 過 總 牛 人 活 口 0 的 旧 百 是 分之一, 儘 管美 國 這 的 種 音 狀況 樂藝 術 , 幾乎是 日 很 世 發 界 性 的 樂 圍 很

位 合 配 0 文化 合 要 政 推 個 廣 府 藝 國 家 的 術 , 演 培 對 的 出 養 安 社 樂 社 會 , 會 社 雖 幸 需要 會的 然 福 是 , 的 支持 抽 並 好 象 不 節 外 的 僅 目 , 僅 1 最 消 靠 , 同 需 極 經 時 要 的 濟 培養 -的 , 定 對 成 能接 要 X 長 建 類 , 立 受 却 政 有水 藝 有 治 術 深 的 準 的 遠 自 的音樂藝術報導 大 的 由 衆 影 安 響 定 9 還 , , 要 因 它 在 此 必 根 需 我 與 本 們 要文 上 批 的 評 由 音 化 樂文 敎 , 的 育 成 能 文 化 長 化 來 ,

小澤征爾與藍調音樂

林 調 步 星 報 用 的音樂應 樂團 肯 歌 , 導 方能 的主 中 這 曲 女高 也 心 合作 愛樂 他如 使我 寫出眞正 音 題 該 有 歌 ,讓不 い唱家與 廳 演 想 內 何 接觸」似乎是時下十分流行的 容 演 出 起了 沉 藍調 民族風味的音樂 有 出 回 迷於芝加 著名的 背景的 女歌 個 協 性 這 奏曲 個 星 7 哥 一的對 日 人相會以激發火花 是真 第 裔美籍 的 , 使聽 \equiv 一大: 談 類 正 , , 也是極廣泛而 反 接 衆 約 指 使我 揮家小 映 觸 如 翰 時 醉 酒 們從 吧 代的 的 如 說 , 事 痴 澤 詞 實 , 中, 征 ,特别是最近見到聯合副 個原 於是我們聽到了詩人與女明 連 流 爾 有彈性的 , 同 紐 又如 行 (Selji 來對立的接觸中 音 時 約愛樂交響樂團 樂 引 何 起 邀請 ozawa) 我們 同 這 時 去 個 思索 酒 , 作 和他喜愛 也 吧 裏的 發現了 曲 跟 刊 家創 個 着 星 問 以 與 藍 藍 交流 它為 作 題 調 的 的 調 樂團 美 作 , 流行 題 樂 或 溝 曲 系列 材 專 和 黑 通 家 於民間 後的 如 同 他 人的 與 何 臺 的 男 專 交 藍 進

聽 cotton的 衆 演 的 來 H 場 大約 捧 合 0 場 由 樂團 翰 於 在 酒 其 他 识 還有 吧 中 們 九六六年夏天 Big 有學 精彩 Corky 生 的 John's) 表演 、年 Siegel 和 輕 , , 到那 的 有 是芝加 職 muddy waters 業 年夏天, 歌 哥 Tim 唱 惟 家 整個 , Schwall 還 個定 有 禮 拜 率 期 小 澤 都 領他 爲 帶着他們 征 應 白人 邀在 的 爾 聽 0 兩 酒 個 衆 吧 兄弟 提 新 裏 成 供 立的 表 世 otis 演 界 小 , 級 Spaun, 樂團 吸引了一 水 進 在 的 大約 , 批 調 James 固 翰 樂 定 酒 曲 的 吧 演

wall 以 絃 會 樂 成 專 到 的樂團 爲 春 現 大 季 在 音樂會 約 還沒 111 翰 他 酒 有 着迷 吧的 人搞 次晚 常客 清楚小 威 上的 廉 , 羅 預 澤 最 素 演 征 主 後 Willan 爾 要 是 ,有人特地帶他去那兒欣賞 心也最 怎麽 明顯 Russo 跑 到 的 大約 理由就是西格 的 藍調 翰 酒 吧去 作品 的 , corky siegel 和許 使他 另 的精 種 形式的 定是 神 在 大 音樂 他 振 結 束 0 瓦 但 跟 Jim 是他之所 芝 加 Sch-哥 管

是降 種 代 聖 用 幸 的 歌 歌 樂的 聲 說 , 度 藍 或 調 來 起美 調 形 歌 表 者 和降七度這 歌 式 達 勞動 曲 或 曲 他 黑 , 但 就 的 個 歌 人 是 是 人對 的 , 個 在 從 常常 藍調 兩 段 根 社 這 落 個 本 會 表達 種 歌 ,通常 上, 音 的 傳 曲 統 批 羣體的 。同時在 這 在 發 評 包括 却 展 黑 , 是 嘲笑 情感 出 人的民謠 主要的主題段落之後 八 來 到 種 的 , , 乃至抗 十二 黑 黑 0 現在 人社 人的 傳統 個 小 會 藍調 這 議 裏 節 活 已 面 0 動 成 這 歌 , , 並 的 最傾向 爲 種 曲 且 形 歌 , , 往往 反覆 態 種 曲 歌 音 唱 於 0 , 表達 跟着 這 樂的 是黑 者往 的 使 是 利 用 形 1 往 個 些其他的 所謂 用 式 文化 就是歌 人情 歌 , Blue 聲 中 感 般 曲 重 0 段落 來 要 這 也 中 Note 表 承 的 的 不 達 像黑 , 認 一支。 主 來 個 這 角 也 是 人的 ; 就 的 現 他

主題。

鄉 以 女性 及 其 他 各 旧 然是 種 不 幸 一些調 的 遭 歌 遇 曲 最 9 都 常用 是 藍 的 調 主 題 歌 曲 經 但 常 是實際上 歌 唱 的 素 一藍調 材 歌 曲 取 材 的 節 圍 很 廣 寂 寞 思

藍調 懷 他 人情 民 們 念 歌 感的 也 故 的 當 也 用 鄉 影 藍 是 吉 媒 的 響 調 爵 他 情 介 歌 , 懷 H + 曲 樂的 所 如 的 或 者 以 說 偶 唱 泉 有 法 班 爾 , 在藍 苇 源 鳩 時 h 遷 候 國 逐 作 根 調 西 漸 爲 歌 部 本 滲 伴 只 曲 牧 入 奏樂器 是 中 歌 美 我們 的 國 種 特 其 自 也 徵 他 0 時 民 由 會感受到 , 間 的 是 歌 久 卽 表 形 了 賱 現 式 , 歌 這 廣 的 唱 濶 種 時 種 情 的 候 用 沒 調 原 , 樂器 藍調 有 0 野 藍調 任 , 演 何 相 歌 奏的 樂器 歌 曲 隔 曲 遙 的 藍 伴 的 遠 本 調 奏 的 原 身 音 始 , 村 樂 但 形 鎭 也 是許 態 出 同 現 以 時 , 是 了 多 及 受 時 表 牧 到 這 候 達 童 其 種 個 他

的 曲 的 感 學 作 調 曲 甚至 家 在 們 美 國 於 現 也 吸 不 代 收 的 但 影 古 了 響了 藍 典 調 音 樂作 爵 這 士 種 形 , 品 和 裏 式 , , 但 此 也 老 其 可 式 他 以 的 的 看 民間 藍 到 調 藍 音 調 歌 樂 的 曲 痕 , 在 仍 跡 然 過 去 盛 行 的 二十 不 衰 多年 , 永遠 裏 給 , 美 人 國 種 通 新 俗 鮮 歌

構 裏 酒 吧常 想 , 聽 就 起 拿 面 客 來 喝 的 1 太 着 記 澤 不 者 胂 征 爾的 切 酒 給 認了 實 , 際 投 出 入於 了 面 來 說 , **些調** 但 是 他 他 希望 音樂 小 給 澤 11 所說 來說 能 澤 把 介紹 的 西 認識 是在 並 格 非 和 許 了 他 第 時 不 瓦 衝 的 小 常常 動 樂 次 團 去的 去 , 一大約 他 安 是 排 聽 眞 衆 翰 到 心 他 酒 的 的 就 吧 想 管 在 的 要 絃 那 時 起 樂 天 候 團 晚 而 , 音 上 讓 行 樂 當 小 位 會 時 也 澤 裏 坐 是 小 這 在 那 個 那 間

的

指

揮

征 爾 是 夏 季 在 拉 維 納 公園 Rarinia Park 的 芝 加 哥 管 絃 樂 專 的 音 樂 指 導 , 也 是 多倫 多交 團

是 臺 肥 他 第 興 派 羅 去 的 趣 黑 四 同 素 聽 常 人音 交響 好 爲 0 標題 客 轉 他 了 預 樂 曲 備 這 移 坐 準 爲 藍 在 項 陆 的 , 備 拉 事 調 而 地 特 夏 巨 維 實 音 這 季 色 人 納 樂 首 音 另 , 公園 交響 吸引 外 所 樂 的 的第 會 興 以 所 頭的 曲 趣 小 了美國 , 學 在 澤 裏 一交響 行的 直 那 到 面 "Mother 持 了 整 , , 夏季 曲 有 加拿大新 續 一大 個 着 很 星 0 音 約 多 期 , 樂會裏演 小 裹 翰 Blues" 聞界的 年 節 小小 , 以 用 後 上了 聽 澤 出 指 到 9 重 酒 的芝加 大 西 揮 在 視 吧 約 芝加 那 格 0 去了 那時 翰 兒 和 哥 許 酒 演 哥 作 0 管絃 吧 奏 候他 瓦 曲 樂 小 被警察勒 的 家的 澤從 藍調 樂團 團 到芝加 的 作品 音 那 排 一九六六年 令停業 樂會 哥 種 練 美 , 密 的 其 國 產 西 WEFM 中 生 作 了 西 他 成 , H. 共 曲 他 最 爲 鳴 家艾弗 大約 欣 又 賞 廣 跟 芝 而 播 的 着 加 翰 發 士 電 其 酒 生 哥 的

羅 從 就 幾 前 是 素 天 品 也 說 由 , 第 的 把 羅素 激 DU 爵 他 格 年 士 個 彭 的 和 , 音 謂 許 經 也 樂會 在 樂 紀 就 瓦 芝 專 的 人 是 樂 就 , 加 在 就 九 哥 他 團 來 這 哥 跟 六 的 , 樣 倫 音 他 七 演 , 拉 樂 奏管 年 比 商 亚 會 量 的 維納 大學 弦樂 夏天 裏 , 演 音樂節 指 起 出 的 , 揮 是 作 來 小 品 合 澤 的 很 由 實 作 在 IF 0 於 驗 拉 經 44 -得到 情 在 個 維 , 藍調 形 沒 納 Mother 依 公園 講 有 利諾文化委員 給 協 點開 的音 1 奏 曲 澤 Blues 樂會裏 聽 的 玩 笑 計 9. 的 小 劃 酒 會的 澤 意 演 吧 (Blues 出了 也 裹 思 財 去 0 , 政支援 參 在 11 羅 加 Concerto) 素 以 澤 後 的 了 再 的 作 , 度 就 場 接 品品 表 委託 觸 溜 示 9 裏 沒 出 , 羅 他 那 渦

爲 藍 調 樂 專 寫 部 管 弦 樂 作 밂 0

這 件 事 九 本 六 來 H 他 年 們 秋 的 天 意 見 11 相 澤 差 E 很 到 遠 约 倫 , 很 级 以 快 的 後 , 在 羅 很 素 多 就 方 開 面 始 都 和 溝 西 格 通 了 討 論 了 西 格 從 開 始 就 参

9

0

與

T

專 的 樂譜 藍 都是 調 作 固 品 定 就 的 這 , 樣 但 是 在 獨 九 奏 者 六 有 八 年 很 年 多 個 初 完 11 節 成 都 了 是 9 它 保 給 留 部 藍 調 他 獨奏 們 卽 者 興 有 發 很 揮 多 的 發 揮 的 餘 地 管弦 樂

叫 專 有 人覺 譜 演 奏 的 第 它 得 大 樂章 很 協 接 有 奏曲 是以 蒙 着就 太 合 裏 介紹 監 的 的 調 效 獨 口 首曲 果 奏 写 部 配 0 分 子 合 弦樂 , 瑪麗 配 合 器 演 _ 來 出 演 , 這 的 奏 交 好 敍 響樂團 像是要 唱 調 9 只 以 口 琴 能 抽 部 在 象 旁邊 的 分 方 屬 奏 式 於 出 卽 筆 興 此 帶 作 不 调 9 太 去 弦 樂 能 的 協 味 的 道 調 和 的 聲 0 藍調 聲 部 音 分 樂 是

Boy 提琴 在 thinks 也 決 承 定 所 第 Willamson 認 黎 達 樂章 到 加 don't love her) 這 這 的 效果 是慢 場 切 拉 就 致 維 在 板 意 是 道 納 的 藍 裏 監調 公園 的 調 很 這首 影 的 音 値 , 樂 響 得 八 + 自曲子的 會 9 開 九 的 藍 提 始 個 時 調 0 由 樂 和 候 最 Bass 藍 弦 專 後 , 調 和 就 , 樂團 也 管 個 調 知 是 絃 樂章 來 道 根 樂 我 他 演 據 專 奏 所 們 H 碰 能 會 可 0 我的 到 受 因 時 交響樂團 最 爲 演 到 愛 木 别 出 Junior 人以 難 有 出 很 裏配樂的 的 il 爲我 强 裁 Wells 件 烈 不 事 的 受 愛她 第 到 對 了 的 比 大 0 作 雙簧 效 家 品 的 果 管 my 注 向 世 H Sonny baby 他 羅 素 自

ナレ 六八年 十月 七 E 星 期 天的 下 4 , 藍 調 作 品 在拉 維 納 公 園 作 第 次 的 公園 演 出 現 場 的

T

現

場

每

位

觀

衆

,

大家都

盡

퓆

而

汳

0

加 痴 如 狂 , 就 在 那 天 表 演 結 東之後 , 西 格 和 許 瓦 解 散 樂 團 , 大 家各 奔 前 程

餘 都 次 從 在 年 事 愛 和 樂 多 廳 山 藍 預 後 調 有 習 , 的 關 紐 的 時 約 音 候 愛 樂交 樂 , T. 團 響樂 作 員 們 . , 因 非 團 此 常 和 也 喜 西 都 歡 格 樂於 新 這 作 組 演 品 的 奏 , 快 這 樂 個 次 年 作 次 代 樂 品 在 演 團 0 演 奏完 合 奏當 作 每 演 天 個 H , 章 羅 他 節 素 們 的 後 作 鼓 昻 掌 品 的 , , 情 當 庫 他 緒 員 們 帶 們 動 業 第

資質 樂團 東方 澤 響 際 征 九 第 樂 指 爾 七 , 人 澋 跙 的 專 揮 1 1 這 指 流 敏 的 大 年 澤 演 0 澤 感 常 這 值 揮 的 出 賽 征 征 , 是 波 任 後 位 母: 0 爾 1 爾 , 何 音 校 披 指 H 澤 後 + , 和 其風 頓 樂 着 揮 聲 和 身 征 來 印 交 在 譽 日 波 爾 和 度 光 響 他 頭 如 本 還 羅 + 孟 我 蓬 樂 的 桐 素在 9 頓 日 買 指 曾 又 專 演 亂 中 朋音 兩 揮 籍 在 何嘗 夫 全美都 繟 及 個 的 了 , 樂 衣 中 肩 樂院 舊 . 指 九 擔任 不 錦 專 的 的 揮 金 七 是 那 散 的 「家芝賓 聯 榮 Ш 指 三年 另 歸 股 髮 過 小 合 交 揮 澤 演 迷 響 的 紐 演 , 第 段 年 在 1 約 征 樂 出 出 . 佳 日 的 輕 愛樂 爾 專 這 屆 梅 話 音 本 魄 而 , 從擔任日 與 首 香 塔 不交響樂 樂 各 力 充滿 作 ! 西 港 日 會 (Zubin 地 格 品 , 國 令人 了活 本 不 演 際藝術 , , 樂壇 但 出 團 許 難忘 場 力 的 本 N H 九 0 瓦 Mehta) 場 歷 目 合 七 副 , 節 史性 滿 前 , 指 作 0 小 中 而 K 交 座 是 揮 灌 年 澤 今年的 , 的 波 製 , , , 令人信 盛 欣賞 響 報 1: 加 , 西 7 事 頓 樂 是 章 拿 羅 格 交響樂 他 大 團 能 三月間 -素 和 服 電 指 多 的 許 躋 藍 的 臺 倫 調 揮 指 身 瓦 領 多 又 專 新 世 作 , 揮 導 他 電 音 H 起 界 品 再 , 力 樂 樂 視 率 本 及 度 的 都 監 愛 領 舊 贏 合 壇 唱 是 着 樂 督 天 金 僅 作 得 片 全世 小 的 賦 交響 Ш 了 有 , 的 交 國 的

平 音, 得以 比 久 寶進 步 ,

又有 在

羣 中

新 播

秀們 出

脫

網

而

出 聽 了

節

目

,

與愛樂

歌共同

聆賞

0

本

人

工

作

單

位

奏會實況

也 青 自 雲的 從我 行 越 來 而 越 活 國 **应受重**視 女青 每 躍 慕尼黑第廿六屆國際音樂比賽 屆 於 年鋼 的比賽優勝者演奏會實況 歐洲樂壇,聲名大噪。這項以發掘年輕音樂新 我曾於多年前訪歐路經慕尼黑時 琴 家陳 必先贏得了慕尼黑第二十三屆 , 事後均何 最近剛力 接到第 經 由 ,適逢比賽擧行期間 科 隆 國 二十 德 際音樂比賽鋼 秀爲目的的 六屆比賽優勝者的演 國之聲電臺寄贈 或 琴組 ,親臨欣賞了緊張 際比賽,不

的

冠

軍

但 後

歷

史悠 她即

歲大提琴演奏家安東尼奧孟 世 界各地 由 德意 的 志 聯 邦共和国 八 £. 位 青年音樂家 國廣播電臺 那西斯 到 所舉辦的第 (Antonio 慕尼 黑參 一十 加 Meneses) 0 這 六屆國際音樂比 次比 賽 贏 , 得第一 在各 個 賽 獎。 項 目 ARD 中 簡稱 僅 有 AR 國際音樂比 來 自 D 巴 比 西 賽 的 有來 #

她 然只 也 拉完整支 注重 揮巴伐利 行的 西 的 讓 斯 音 第 音樂家 選 有 目 質 # 的 的 很美; 曲 名 亚 是 的大提琴作品的時候 , 子 出 廣 普 歲 的 不 播交響 缺 ,沒有拉錯一 僅是在 洛 人品 , 另 0 可 但 一位 第三 非也 是他在各 , 樂團協 演奏時 發掘 是來 名 夫的 却 年 個音符 有兩 奏演 是否全 自 E 方面 輕的 西 小 ,把大提琴的各種 德的 位 出 的 調 音 大提琴 表現 一神貫 樂新 ,一位是美 0 0 比賽的 喬治 爲了顯示孟那西斯的卓越 注 , 秀 佛 都遠超 協 , 斯 時 除了各 奏 對 特 國 候 樂 曲 的艾佛琳愛辛 曲 過其他一八 (George Faust) . , , 演奏技巧發揮到淋 孟那 種樂器 作品第一二五號 的 詮釋是否够 西 斯 的 四位競爭者。在準 演 表現 點都 奏 (Evelyn Elsing) 成 技 , 不 熟 巧 , 漓 評審 緊張 由 0 盡致 他演奏潘得 音樂 包 得 團 爾 到 而 不但給 也 第 家 (Ernest Baur) 得 不 決 的 獎 怯 賽 獎 才 瑞 她獲獎是 了 場 的 的 氣 斯 他 之外 時 孟 , 基 第 很 候 那 順利 (Pen-名 西 由 孟 還 斯 於 指 的 那 雖 很

位義 位 而 世 贏 是 在 得評 大利 來 水 評 白 準 審 一之上, 審 的 日 團 的 本的 Mari 的各位評審表示 欣 賞 但是真 Chieko 0 Patuzzi 正讓 oku · 人驚爲天 ,這次參加比賽的大多數音樂新秀 演 奏李斯特的作品 他演奏蕭邦 才的這 E 種 小調 人才 時 , 鋼琴協 却沒有 以强 奏曲 烈的 0 在鋼琴組裏 作品 力 , 感和 般的 八 熱 號 情 水準都 , , 這次 來詮 非 常 有 釋 生 很 李 動 兩 高 斯 個 -9 特的 輕鬆 演 第 三名 奏 作 的 9 品 另 技

行音 樂會的 A R D 國際 各機構代表 音 樂比 來 賽 特 參 加 别 爲 9 這 各 場音 組 的 樂會對有志從事音樂生 得 獎者 安 排 場 公開 的 演 涯 的年 奏會 輕 9 邀請各 新秀來說 唱 , 片公司 是個 難 和 安 排 的 好

專

獲

得

0

易 機 發 會 揮 的 也 曲 是 子 盡情 個 重 要 去 的 表 現 起 點 9 好 在 它 並 不 指 定 每 個 人 要 演 奏 那 此 曲 子 , 山 以 挑 選 適 合 自 己 的 容

熱 門 的 A 項 R 目 D 以 音 外 樂 比 9 專門 賽 的 研 另 究其 個 他 特 樂器 熟 是 的 , 朋 每 友 年 也 都 有機 會 會 着 參 重 加 部 比 門 賽 9 9 看 所 看 以 自己 除 了 的 鋼 琴 實 力 -小 提 琴 這 種 比 較

品 另 的 的 增 天 項 的 加 下 目 位 了 在 第二 個 這 或 匈 來自 + 兩 際音樂比 名 牙 三位 個 是美國 利 東方 項 目 瘀 Eder 的 之後 賽裏 加 的 兩 打 擊樂 位 , 9 紅樂四重奏團體得了第 John 來 E 很 器 自 11 本 比 世 有 Boudler. 小 界各地 絃樂 姐 賽 , 其 四 Sumire 中 的 重 絃樂 奏 有 反 應 和 六 四 位 非常 打擊 重 Yoshihara得 來 , 奏這 熱烈 樂 自 兩 器 日 個 個項 本 參 9 第 實 加 , 人目裏沒 三名 際 的 所 到 上 9 以 分别 第 所 , 在 -, 有 有 以 準 由 十二 人 A 決 波蘭 得到 Midori R 賽 團 D 的 和 第 報 第 時 美國 名參 十 候 Takada 的 演 加 六 滋樂 奏莫 都 屆 絃 是 樂 音樂 四四 札 第 日 四 重 特 本 重 比 奏 作 人 奏 賽

为点是禁事大批的创造的创新。在1000

展現代音樂爲

重

熟

主

題

的

,

那

麽

多

惱

音樂節」的盛會,已經被全世界

所接

受了

。 也

各

同

對

於有

以不

的

多惱音樂節的現代音樂盛會

主 題 在 世 , 有些 界各地的重要城 是 紀念 某位 音 山 ,幾乎每年都 樂家 , 也有 都安排有音樂季節 是以某位 著名 指 揮家來設 ,一些 計 歷 籌 史悠久的 劃 的 大 音 規 樂節 模 演 出 ,

Baar) 樂以外 錯演 論南 出 斯 的 惱 拉 ,在一 體育廳 大作 作 音樂節所安排的 品 九七七年的音樂節節目主題中 曲 裏 觀 家 ,擠滿了水洩不 熟 溫可葛羅波卡 節目內容範圍 用影片、 通的觀 很 衆 實驗性的廣 廣 , , 一場大型的多種 他 除了有管絃樂團,各種 們 也 熱烈 播劇 的 . 和 伸縮 作 媒 曲 喇叭演 介演奏會 家、演奏家彼此交換 樂器 奏,還有其他獨 , 獨奏 特 别 合唱 轟 動 奏樂器交 意 和 巴爾 電子 見 討 音

溫可 蔦 羅 **施波卡**, 也 是 付 伸 縮 喇叭演奏家 , 他的 觀點」, 只是許 多代表音樂新方向的 品

此

名

稱

播 式 劇 的 0 , 音 就 而 樂 現 是 用 實 代 . 廣 驗 劇 音 播 本 樂 性 通 和 往 廣 俗 其 播 往 劇 他 劇 用 聲 的 -(Radio 音的 種 推 新 出 方法 混 我 合 Melodrama) 們 , , 世 千 使 許 萬 各 我 不 個 要被 們 獨 田 立 , 以 廣 的 或 稱 播 項 是 它 劇 目 廣 是 這 彼 播 新 個 此 集 創 舊 發 錦 作 名 生 , 詞 (Radiophonic 閣 而 限 聯 制 且 , 很 了 多 截 想 作 長 像 曲 補 力 家 , 短 Collages) 並 認 0 不 最 爲 稱 是 明 它 顯 是 樣 的 這 廣 形 例

各種 裹 作 曲 0 家 輕 多 的 對 腦 最 . 音 重 樂節 低 的 音 方式 大提 裏 , 琴 9 還 來 和 有 演 小 奏手 型 首 的 引 裏的 大提琴 人注 樂器 意 所 的 產 音 , 牛 樂 然後演 的 , 樂 是 音 樂 出 和 器 一效果再 噪 獨 音效果感到 奏 和 由 電子 麥克風 音 興 樂配 , 趣 擴 合 9 大 環 演 機 以 出 傳 此 9 到 爲 很多 聽 樂 音 衆 的 他 樂 耳 們 家 杂 以

從 此 首 演 的 現 代音 樂 作 品 中 9 我 們 TI 以 了 解 歐 洲 現 代 音 樂 的 般 趨

向

到 麽 幾 0 句 話 九三 是 他 我 九 年 深 七 出 信 六 生 年 在 9 人 的 馬 新 德 9. 被 創作 里的 其 他 克 9 在 利 同 類 多 斯 傷 惱 多 音樂節 害 巴 哈夫 時 9 的 特 所發 程序 寫 了 出 表 來的 上 首 9 喊聲 哈夫 樂器 , 特在樂曲 1 絕 錄 對 音 機 可 說 以 和 在 明 電 其 的 子 他 部 音 的 份 樂 地 9 聲 方 寫 捕 了 的 捉 變 這

提 九 演 四 奏他 七 年 的 出 作品 生 在 倫 低 敦 音 的 大提琴 巴 瑞 蓋 和管絃樂團的EOS」 Barry Guy , 在 架裝 他 有 麥 創 作的 克 風 靈 和 感是 電子 來自日 音 響 效 出 果 時 的 候 最 的 低 景 音

洲 象 音 紀 樂 如果說 在 念著名的德國土必根大學創校 國現代音樂著名的理論家笛特許奈柏 音 帶 樂裏 給 我們 每 , 他 個 的 時 使 代的音樂 用 眞是 强 刻 的 個聲 色 , 彩 多半是當 來 五百年, 光 捕 捉 日 色都 代氣質與 作 出 Dieter schnebel. 無限 了一 時 繁複的 觀 首 大自 念的 悦耳 然所 世 反 映 的 界 顯 現 , 曲 那 調 也 的 麽 是 今天德 + 切 , 走在新 0 種 不 國 音 同 樂尖端的今 樂器 位 神

學 的 進 家

他

爲 0

則 ,

日

歐

滄海叢刊已刊行書目(四)

書	Ì		名	í	1	F	者	類			別
果	廬	聲	氣	集	姜	超	嶽	中	國	文	4
苕華			間詞話:	述評	王	宗	樂	中	國	文	學
杜	甫 1	作	品 繋	年	李	辰	冬	中	國	文	學
元	曲	六	大	家	應王	裕忠	康林	中	國	文	學
林	下		生	涯	姜	超	嶽	中	國	文	學
			賣 指	導	裴	普	賢	中	國	文	學
		及	其 文	學	黄	錦	鋐	中	國	文	學
歐陽	修	詩	本義研	干究	装	普	賢	中	國	文	學
清	眞	詞	研	究	王	支	洪	中	國	文	學
宋	儒		風	範	董	金	裕	中	國	文	學
紅樓	夢	的?	文學價	值	羅		盤	中	國	文	學
中國	-	學金	監賞專		黄鲜	慶家	萱 鸚	中	國	文	學
齊	士	德	研	究	李	辰	冬譯	西	洋	文	學
蘇着	弘 万	已三	产 選	集	劉	安	雲譯	西	洋	文	學
印度3			名著選(糜	文	開	西	洋	文	學
文學		賞	的靈	魂	劉	述	先	西	洋	文	學
		英 行	时 哲	學	滁		旗	藝			術
音	樂		人	生	黄	友	棣	晉	1000	92.58	樂
音	樂		與	我	趙		琴	香			樂
爐	邊		閒	話	李	艳	忱	音			樂
琴	臺		碎	語	黄	友	棣	香		mill	樂
音	樂		随	業	趙		琴	音			樂
樂	林		華	露	黄	友	棣	音		Kar.	樂
樂	谷		鳴	泉	黃	友	棣	吞			樂
水彩	-	巧	與創	作	劉	其	偉	美			術
繪	畫		隨	筆	陳	景	容	美			術
Marie Williams	描	的	技	法	陳	景	容	美	C. E. He		術
都市			100	論	王	紀	鰓	建	- 16		築
建第	至 影	艺 言	方	法	陳	政	雄	建			築
	築	基	本	畫	陳楊	荣麗	美黛	建			築
中國	P-4 A	建	築藝	術	張	紹	載	建			築
現代	Î J		概	論	張	長	傑	雕			刻
藤		竹		工	張	長	傑	雕			刻
戲劇藝	術之		及其原		趙	如	琳	戲	17 100		劇
戲	剔	編	寫	法	方		寸	戲	2 754		劇

滄海叢刊已刊行書目 (三)

看			名		1/F	•	者	類			别
知	識	. 19	之	劍	陳	鼎	環	文			4
野		草		詞	章	瀚	章	文			學
現	代 散	文文	、欣	賞	鄭	明	女利	文			
藍		白	雲	集	梁	容	若	文			學
寫	作	是	藝	術	張	秀	亞	文		1000	2
	武自	1 選	文	集	薩	孟	武	文			學
歷	史		圈	外	朱		桂	文	F 53		學
小			作	論	羅		盤	文			學
往	日		旋	律	幼		柏	文	90		學
現	實	的	探	素	陳	錦	皤編	文			學
金		排		附	鍾	延	豪	文			學
放				鷹	吳	錦	發	文			學
	兼 殺		八百	萬	宋	泽	莱	文			學
燈		下		燈	蕭		蕭	文			學
陽	關		千	唱	陳	(:	煌	文			學
種				籽	向		1.4	文			學
泥	土		香	味	彭	瑞	金	文			學
無		緣		廟	陳	艷	秋	文			學
鄉				事	林	清		文			學
		自的		天	鍾	鐵	民	文			學
		類 類		琴	葉	石	-	文			學
	囊		夜	燈	許	振		文			學
	永	遠	年	輕	唐	文	Commence of the Contract of th	文			學
思、		想		起	陌	上	塵	文			學
1		酸		記	李		喬	文			學
離		veters.		訣	林	蒼	鬱	文			學
孤	I-M-	獨		園	林	蒼		文			學
托	塔	-	少	年	林		欽編	文			學
北	美		情	逅	-	貴	美	文			學
女	兵		自	傳	謝	冰	The second second	文			學
抗	戰	,,	日	記	謝	冰		文		38	學
孤	寂	的	廻	響	洛		夫	文			學
韓		子	析	論	謝	雲	飛	中	國	文	學
陷	淵		評	論	李	辰		中	國	文	學
文	學		新	論	李	辰		中	國	文	學
分	析		文	學	陳	啓	-	中	國	文	學
離馬	鱼九	歌力	章淺	釋	繆	天	華	中	國	文	學

滄海叢刊已刊行書目 (二)

書名		作者	類類	别
國家	論	薩孟武	譯 社	a
紅樓夢與中國舊家		薩 孟	武一社	a
社會學與中國研	F 究		輝 社	•
財 經 文	存	王作	No.1.	75
財 經 時	論		淮 經	<u></u>
中國管理哲	學		强管	理
中國歷代政治得			移政	
		周世	輔	治
周禮的政治思	想		湘 政	治
先 秦 政 治 思 想	史	梁啓超原實馥茗標	著 政	3/
憲法論	集		東法	治
憲 法 論	叢	-	茶 法	律
節 友 風	義		茶歷	律
黄	帝	_		史
歷史與人	物			史
歷史與文化論	叢		***	史
中國人的故	事			史
精忠岳飛	傳		人歴	史
弘一大師	傳		安傳	記
中國歷史精	神	THE REAL PROPERTY AND ADDRESS OF THE PARTY AND	劍 傳	記
國史新	論	Approximately and the second	少	學
與西方史家論中國史	開音	Marie Control of the	學 史	學
			更史	學
	學		見 語	言
中國聲韻	學	潘 重 陳 紹	京 語	言
文 學 與 音	律	謝雲州	The second secon	言
還鄉夢的幻	滅		朝 文	
葫蘆・再	見	鄭明女		學
大 地 之	歌	大地詩礼		
青	春		文文	學
BY SERVICE SERVICES		The state of the s	共	學
比較文學的墾拓在臺	灣	陳慧	* 文	學
從比較神話到文	學		英文	(568
牧 場 的 情	思	張媛媛		EST EST
游 踪 憶	語	賴景站	-	學
讀書與生	活	琦君		學
中西文學關係研		王潤華		學
文 開 隨	筆			學
P. I. P.C.	===	歷 文 阱	文	學

滄海叢刊已刊行書目 (一)

書名	作		者	類			別
中國學術思想史論叢(三四) (出)(八)	錢	超級所	穆	國	。 東 東 東	专力	學
兩漢經學今古文平議	錢	Units Total	穆	國	200	1003	學
先 秦 諸 子 論 叢	唐	端	正	國			學
湖 上 閒 思 錄	錢		穆	哲			學
中西兩百位哲學家	黎縣	建晃	琴如	哲	1 - [1]	-,31	511
比較哲學與文化日	- 吴	70	森	哲		452	學
比較哲學與文化口	异	212	森	哲			學
文化哲學講錄日	鄔	昆	如	哲			學
哲學淺論	張		康	哲	30		學學
哲學十大問題	鄗	昆	如	哲			學
哲學智慧的尋求	何	秀	煌	哲	g a	130	學
老子的哲學	王	邦	雄	中	國	哲	學
孔 學 漫 談	余	家	前	中	國	哲	學
中庸誠的哲學	异		怡	中	國	哲	學
哲學演講錄	吴	10	怡	中	國	哲	學
墨家的哲學方法	鐘	友	聯	中	國	哲	學
韓非子哲學	王	邦	雄	中	國	哲	學
墨家哲學	蔡	仁	厚	中	國	哲	學
中國哲學的生命和方法	吳		怡	中	國	哲	學
希臘哲學趣談	騗	昆	如	西	洋	哲	學
中世哲學趣談	鄔	昆	如	西	洋	哲	學
近代哲學趣談	鄔	昆	如	西	洋	哲	學
現代哲學趣談	烏阝	昆	如	西	洋	哲	學
佛 學 研 究	周	中	-	佛			學
佛 學 論 著	周	中	-	佛			學
禪 話	周	中	-	佛			學
天 人 之 際	李	杏	邨	佛	N. F		學
公 案 禪 語	吳		怡	佛		9 17	學
不 疑 不 懼	王	洪	釣	數			育
文 化 與 教 育	錢		穆	数			育
教 育 叢 談		官業		敎			育
印度文化十八篇	糜	文	開	耐			會
清 代 科 舉	劉	兆	璸	社			會
世界局勢與中國文化	錢		穆	nil			會